FROM
THE GROUND
TO 原來 我不是攝影師
THE STARS
陳建維

最開心的攝影師

陳玉慧

我是在往雲林高鐵上的笑聲中認識陳建維的，之後，我們逐漸成為朋友。

當時，我們一群人應邀一起去雲林拜訪斗六吳家，一大早的約會，睡眼惺忪，我靠在高鐵的椅背上想假寐一番，但陳建維不時發生爽朗的大笑聲，使我不得不注意他。

我心裡納悶：哪裡來的這麼一位開心的人？他一點都沒有藝術家的陰鬱和古怪，這麼隨和。我那時並不知道他那麼會拍照。

斗六吳家是台灣著名的古宅，至今還住著二位奇特的台灣高人，其中一位是畫家吳淑真女士，後來也開了畫展，陳建維為她拍照而去，也立刻和她交了朋友，在斗六那次，他為她拍了好些影象感極強又令人印象深刻的寫真。

說陳建維隨和，他講話直，嗓門又大，什麼事情在他的世界都那麼正常，正常，太正常了不令人發瘋？但他又十分理性，一點都不瘋狂，好像一切都想清楚了。只是，在他的日常生活裡，並沒有安靜下來這回事，他一直在發表意見。　但要等到我認識他後，才知道，原來，他的不安靜之心可以在攝影之中得到平衡，原來是攝影解救了他，也成就了他。

建維的攝影便是他的生活，他嘻嘻哈哈過日子，和所遇見的人交朋友，心裡浮現畫面便捕捉下來，這個說法簡單，但沒有人做得像他麼徹底。

要說的是，關於攝影，他自然盤算，商業攝影和他「自己要拍的東西」涇渭分明，怎麼把明星拍得更明星，怎麼呈現那些人耀眼的風采，這些他極為在行，這是他的經驗累積。而且奇怪的是，很多大明星和他合作後都會成為他的朋友，他也總是讓那些明星服服貼貼，展現他們不為人知的面貌。

但建維志又不全在此。他也拍生活點滴，時光的片段。他不做作，也不會指稱自己是在從事藝術創作，他就是一如他平日那樣，自自然然在拍他想拍的東西。他去山上，和原住民兒童打成一塊，於是兒童的笑顏有最真實的樣子，他回家拍家人，所見之事全訴之以美感，他會說，「就這樣呀，我看到了，就拍了。」他永遠不會說也說不出自己為何表現及究竟要表現什麼。看看他的照片又覺得他其實以作品說明了一切。

我認識的建維就是這麼一個「自然」人，問他怎麼會走上攝影，因為服役時，軍隊需要一位攝影，他說他會，因此一路拍了下來，然後，他拍出興趣，便自己去報社投稿，他應徵任何工作，連幼稚園小孩的大頭照也一個個拍，他就這樣磨鍊自己，一切都這麼自然，天底下事就這麼平凡無奇，於他亦然，但他的攝影卻又有許多神奇之處。

「難道你沒有任何人生挫折？」有人問過他。沒有，真的沒有，因為所有的挫折於他都不是。他活著，看到了畫面就拿出相機，有時靈感來了，他就拍了，有時他費心安排，那便是商業的部份。沒有挫折，因為所有拍攝過程的順與不順，他都當成攝影學校，而他一直在修自己該修的學分。

在他的攝影學校，難道沒有老師或範本？沒有，有的話，當年曾去找阮義忠老師學暗房，他說他要拍商業攝影，老師說，不合適學，另找他人吧，他不死心，再度說服老師。我也常想， 一定是因為他傻傻地說服了老師，所以他和別人不一樣，他拍出自己的風格。

今天看他，他在老師的暗房課裡學習到光線的處理。這不就是攝影藝術的真諦嗎？光線便是一切，他學到了，也做到了。

關於陳建維，這個自自然然的攝影人，作品已經自成一派，在他的學校裡，他已經是大師，他不去區分商業攝影與藝術攝影，因為堅持這一點，他的商業攝影保有了藝術性，而「藝術」這二個字，他鮮少提及，因為老要去提及便有刻意的痕跡。他在刻意與不刻意之中，拿捏得恰到好處。

我也相信，真正好的攝影必須在商業與藝術中取捨平衡，這一點少有人做到，陳建維做到了。

不是什麼了不起

李宗盛

陳建維不是什麼了不起的攝影師，這就是我喜歡他的原因。

他既不刻意經營主題也不深入挖掘現象，他似乎沒有什麼讓人佩服的企圖。
他拍照比較像是單純地喜歡這件事，好像並沒有想讓作品的表達最終累積成一個自己。
他比較像是在等待一個好的作品，而不是去創造一個好的作品。
他總是沒有很用力。

我身邊有好多好多創作家與藝術家，
極少極少有這樣去看待進行自己工作的。
也許這是天生性格使然吧！

對攝影是外行的我來看，
建維攝影集就是一個沒什麼了不起的攝影師拍了一些沒什麼了不起的人，
當時捕捉了一些沒什麼了不起的瞬間。
而經過時間的洗禮，
說不定有一天這些照片會告訴大家，一個有一點了不起的故事 !!!!

而稍微有一點了不起的是他在按下快門的瞬間，
不知道且不理會，
時間的長河將賦予這瞬間怎樣的意義。

影像，
只負責記錄，並不負責說明。
我想，歌也是。

李宗盛
2013.09.05

把你趕出電影圈

<div align="right">易智言</div>

建維：

把你趕出電影圈絕對是正確的決定，
於是你綻放如花！

易智言

我 這 麼 想

年輕的時候笨笨地，自以為懂了一些什麼，其實什麼都不太懂，想做的事情很多，就是不敢想像，有一天自己會成為別人口中的「攝影師」。早些年從事攝影工作，每當有人叫我「攝影師，你來一下！」時，我都會很心虛。現在稍微多瞭解了一些，也能多感受一點關於畫面的趣味時，更不敢以攝影師自居，只怕愧對「攝影師」這三個字。我心目中的攝影師，則是像薩爾加多、安東‧寇班、阮義忠……這些神一樣的人物，他們不只是攝影師，他們是真正的攝影家。

至於我是怎麼樣走上這條路，連龍山寺看八字的仙姑都說，我有個誤打誤撞並且非常幸運的人生……

大學時念的是電影製作，我的理想是畢業後朝導演的路邁進，不然好歹也可以當個小明星之類。會這麼想是因為，17、8 歲時，我拍了很多電視廣告，也當過演員拍過許多電視劇，就自以為有這個潛力。沒想到 168 公分的身高與看起來很幼稚的長相，讓我急流勇退……不，是流還沒來之前，我就被退走了。

畢業那年，當時在學校任教的易智言老師對我說：「我勸你別走電影這條路……很辛苦，而且很可能會找不到電影工作做！」是的，的確如此；當時台灣一年也沒有幾部電影誕生，就連易老師正在籌拍中的第一部電影也一樣，過程除了艱苦還是艱苦。

當兵退伍後，一時之間也找不到人生方向，不知道自己要做什麼，輾轉做了三個工作，都是不到幾天，就做不下去了。其中一個工作是做廣告企劃，我只待了三天就落跑，原因很簡單──我就是沒辦法接受上班要打卡這件事，我會因為打卡而無法工作、無法開心。

找不到適合的工作，就想不如學點東西好了。我一直很喜歡攝影家阮義忠先生攝影的風格，當時阮老師有開暗房課程，但要上課，需事先提出作品審核，再由阮老師面試是否有資格進暗房當他的學生。

我把自己拍的照片拿給阮老師看，不料一眼就被他看出我想走的是商業風格，他很委婉地表示我「不適合上他的課」，我並沒有因為這樣的拒絕而感到沮喪。是的，我的確不想走紀錄報導的風格，我比較喜歡商業攝影，我想做的是人文與商業的結合，「為什麼商業作品就不能充滿人的味道呢？」這是我腦子裡的疑問，而且，我太喜歡阮老師作品裡呈現出來的那種簡單力量！過了幾週，我又請求阮老師能再看一次我的作品。這次，阮老師被我說服了，於是我便一頭栽進為期三個月的暗房課程。除了暗房外，他很少教導有關攝影技術上的知識，但是，他讓我認識世界各地傑出的攝影師與作品，其中，最為重要的是，對攝影的態度！

離開這段極短暫的暗房課後，還是找不到什麼適合的工作，腦海裡一直想起在花蓮當兵的種種，於是我決定沿著中央山脈繞行一圈，以鏡頭記錄山裡的人們。我很喜歡到山上，也喜歡查閱地圖，地圖上面有好多優美的地名，感覺非常有趣。幸好我在當兵和念書時，存了一點點錢，有地圖，我就可以出發。

因為找不到工作而情願待在山裡的時間，一晃眼，就過了兩、三年。老是沒工作沒收入也不是辦法，但很幸運的是，因為這些山裡的影像，讓我得到了國藝會的贊助，發表了第一次個人的展覽；讓我得到第一次為時尚雜誌《費加洛》拍照的機會，並且有機會和角頭唱片合作、和唱片設計師蕭青陽認識，完成了生平第一張專輯《高山阿嬤》；也讓音樂人李宗盛願意留我在他身旁拍照……這批山裡的影像對我人生來說，是個重要的開始！

我很少覺得自己是在工作，只因為開心玩樂比任何結果都來得重要。多年來，我一直在做同一件事，就是拍照！而拍照與交朋友，逐漸變成生命中最重要的事。我常笑說，即使拍得再好、再屬害，也無法得到金曲獎、金馬獎、葛萊美獎等任何獎項，因為在我身處的流行產業裡，沒有最佳平面攝影這回事，也因此，我可以更誠實地做我自己。我一直認為，能獲得這些珍貴的友誼，那是比任何一個獎座還重要的，因為，信任無價！

我並非沒有遭遇過挫折和傷害，我老是笑說應該是我的記性太差，所以我只能選擇最開心的部分去記得……

我不知道這究竟是不是仙姑口中說的「誤打誤撞」？仔細想想，我其實很幸運；嚴格地說，是很幸福！

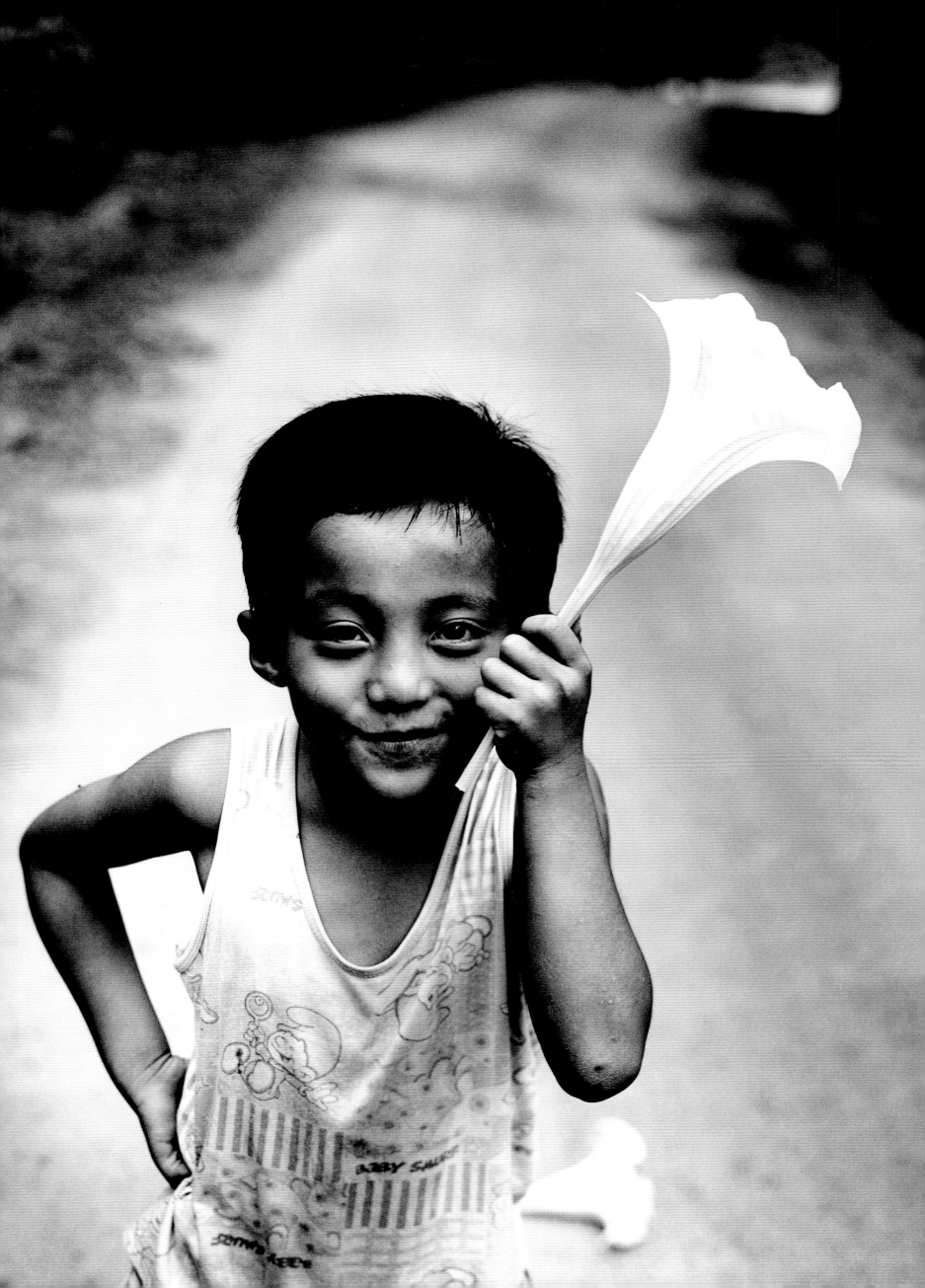

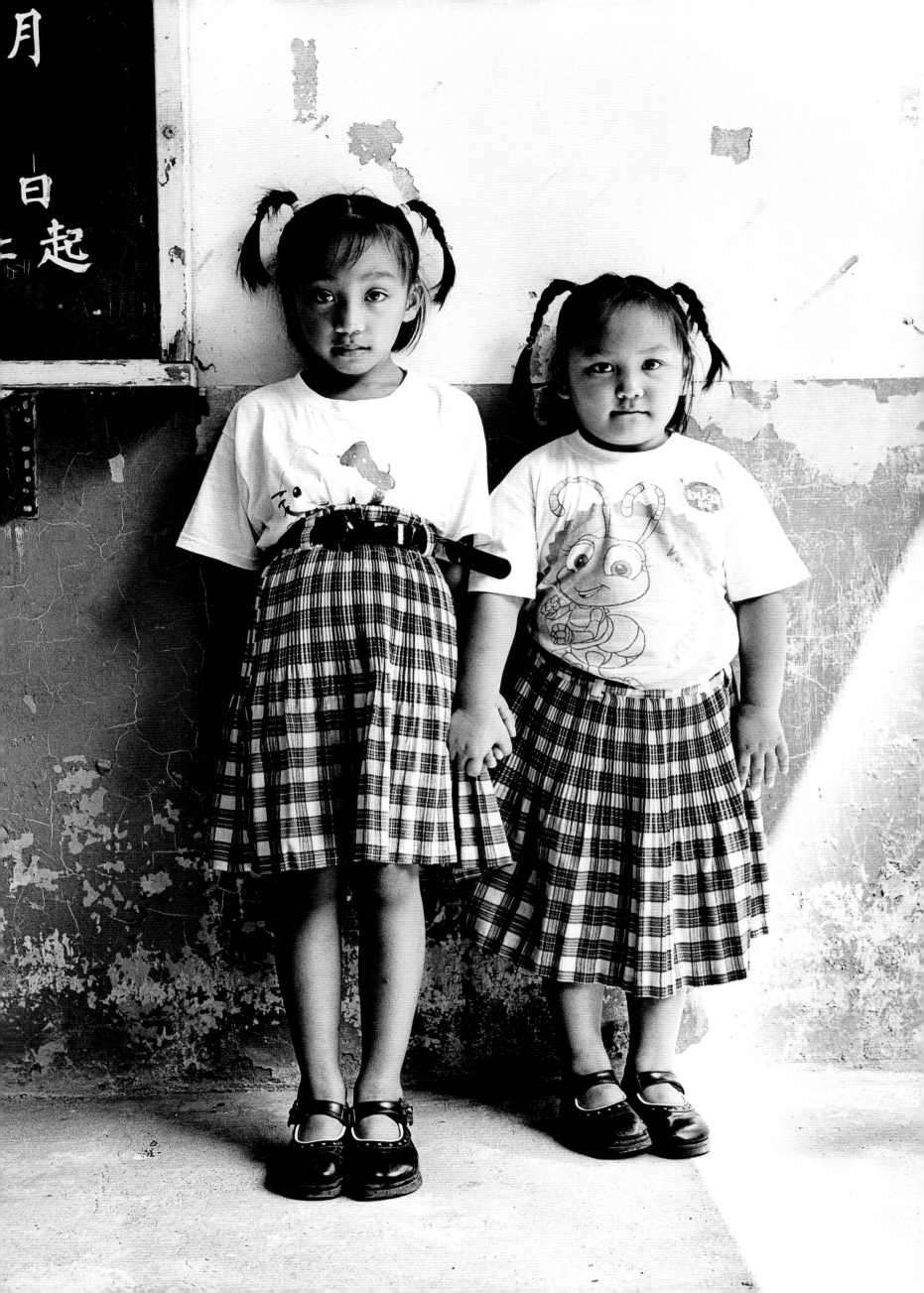

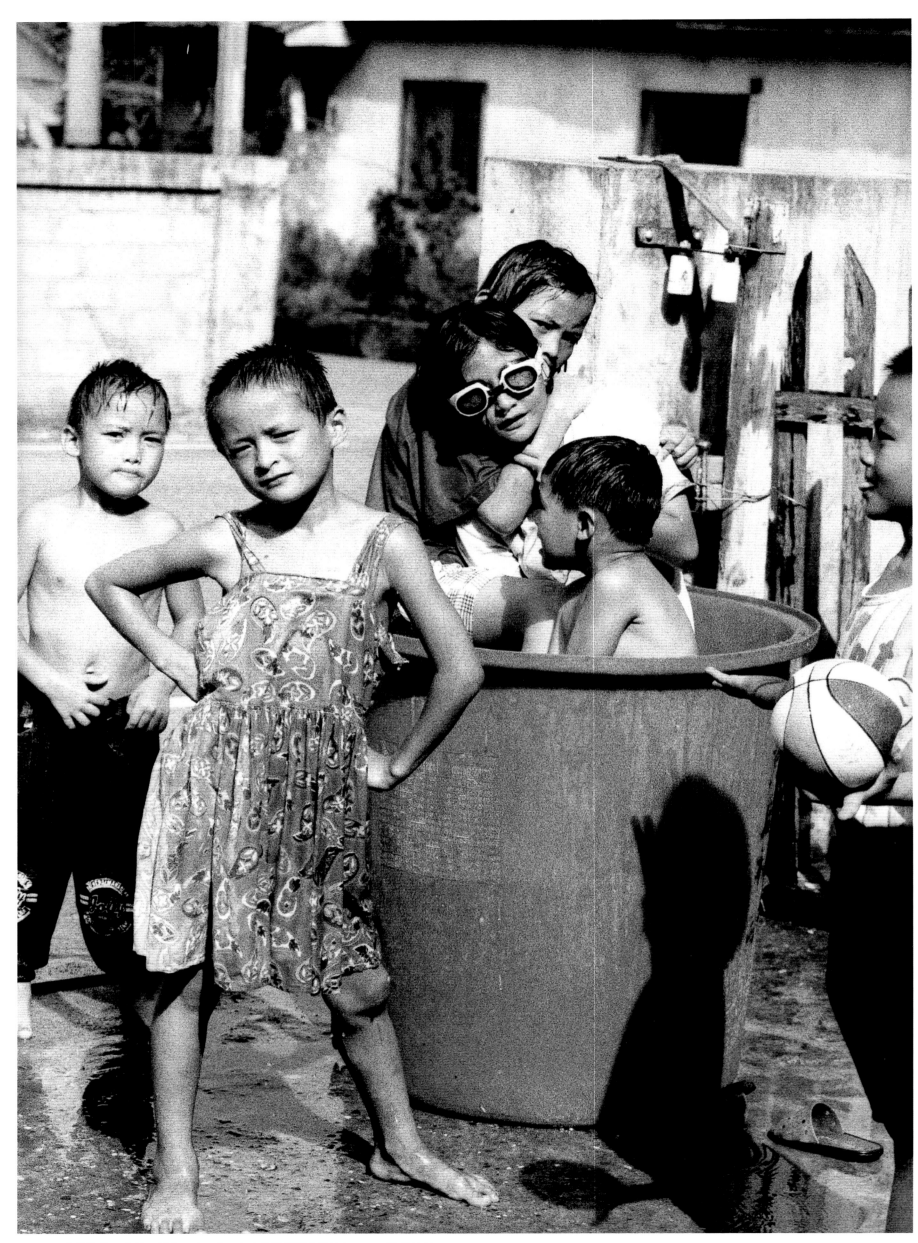

1997 花蓮萬榮 儘管同村的男孩不准，女孩仍堅持要站得很有 pose，讓我拍照。

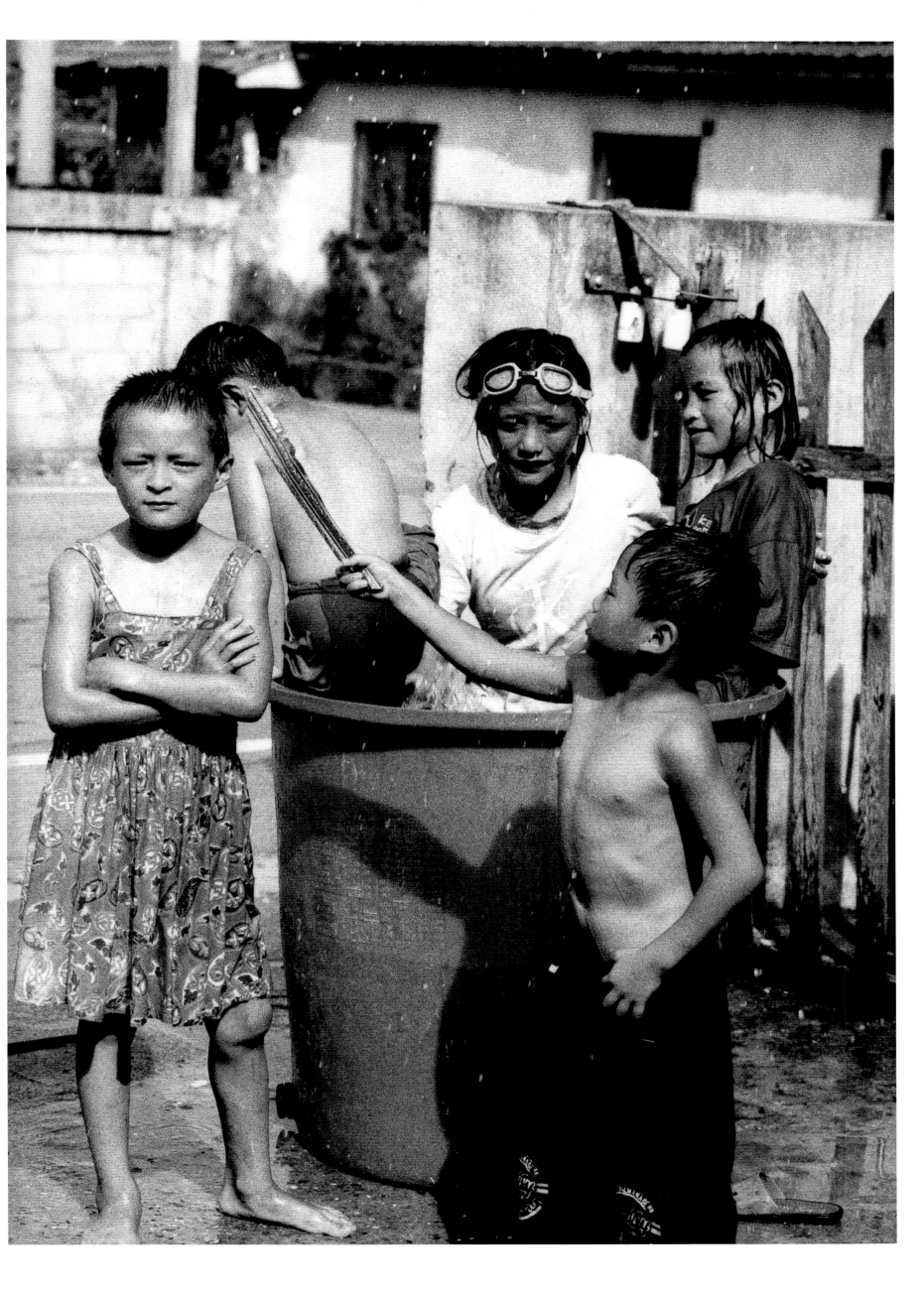

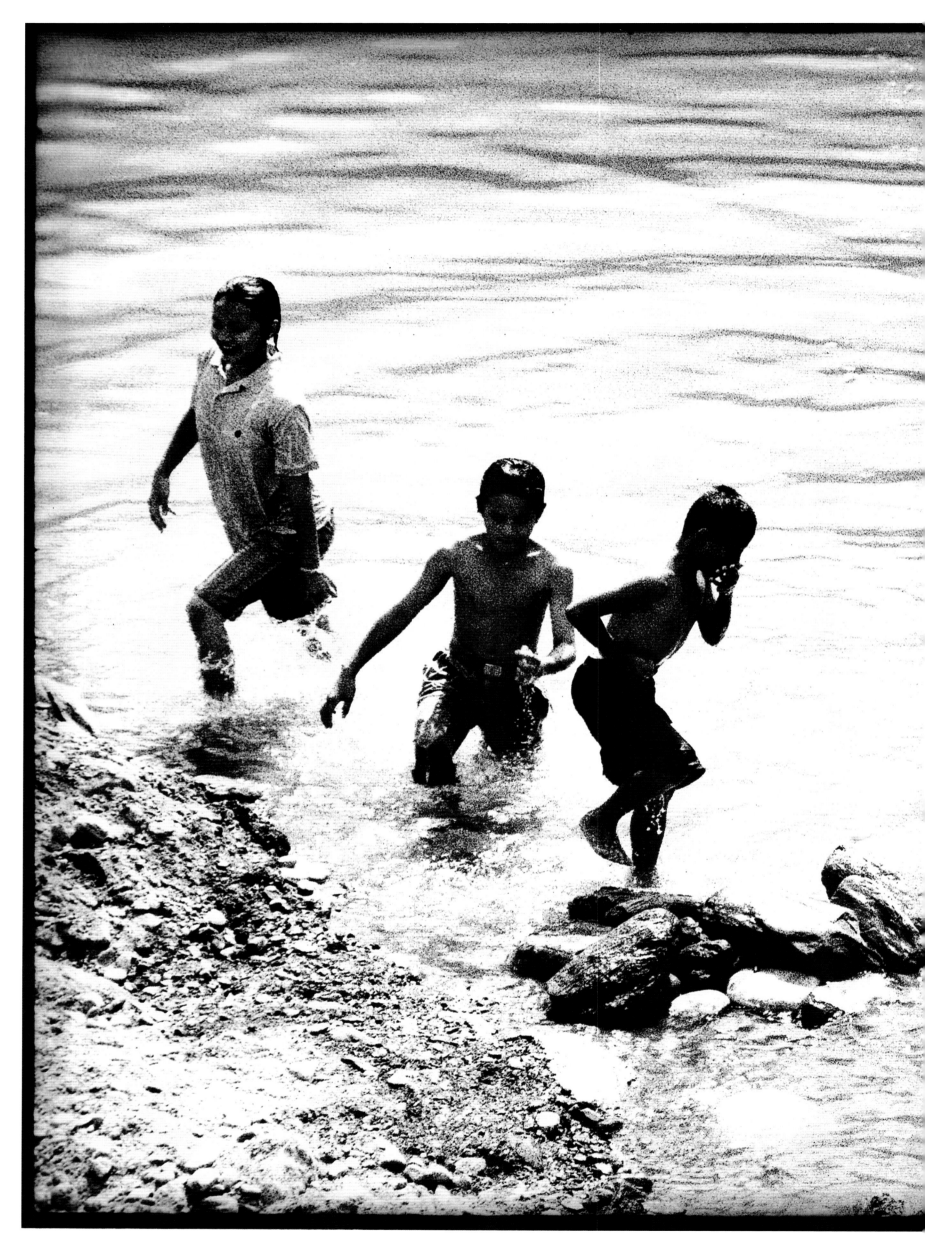

1997 花蓮萬榮　早期暗房沖得很糟，周圍還有暗角。

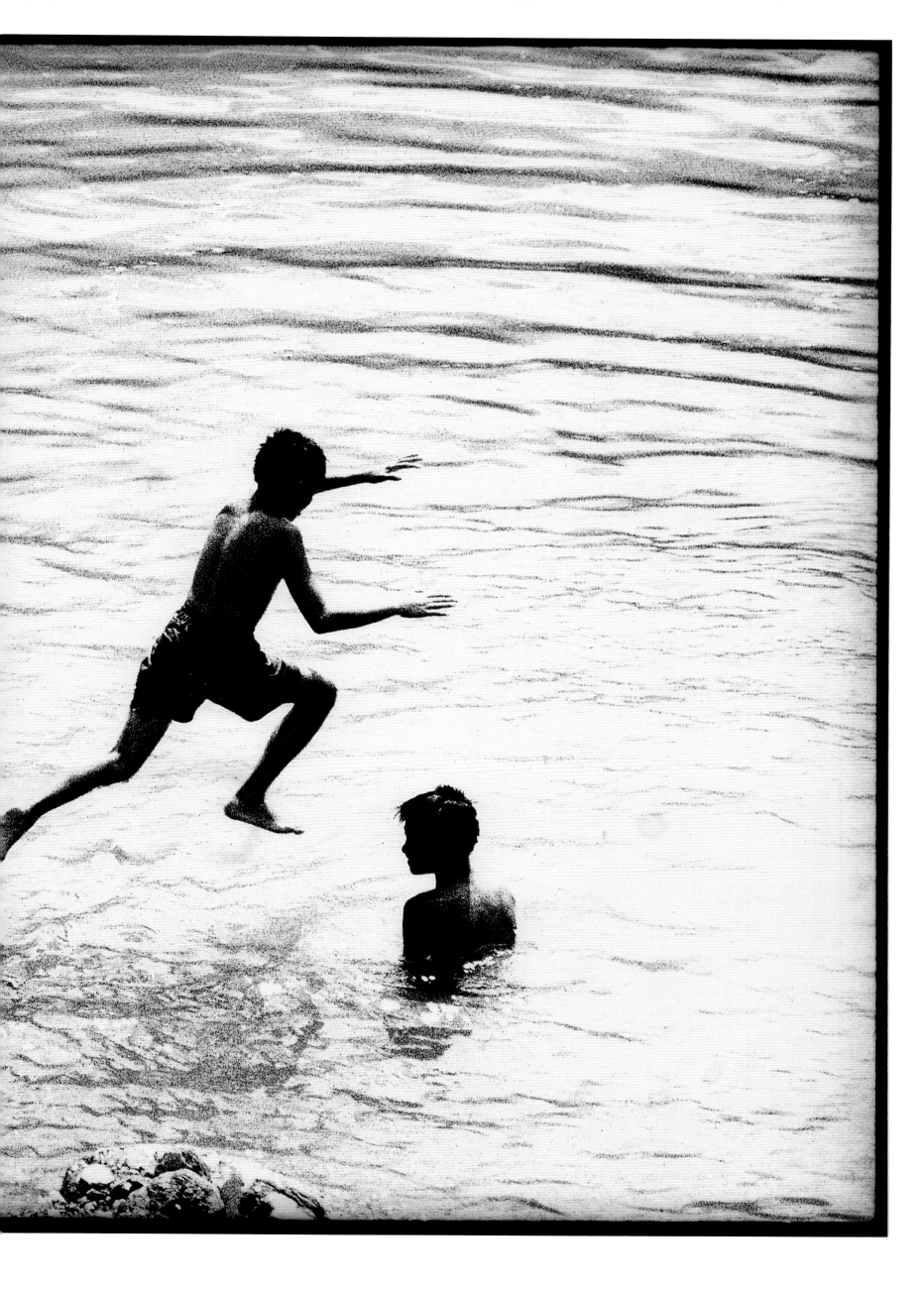

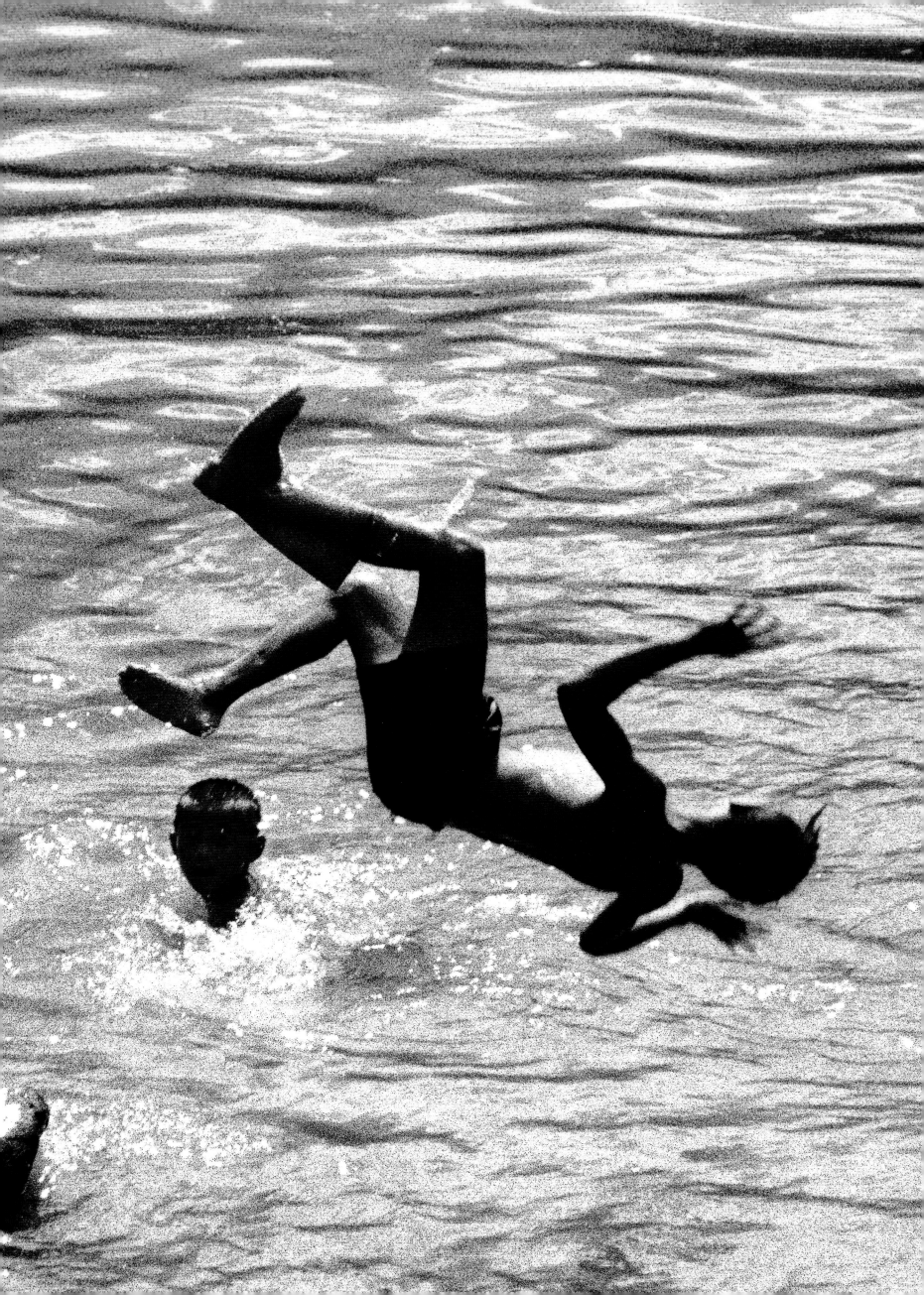

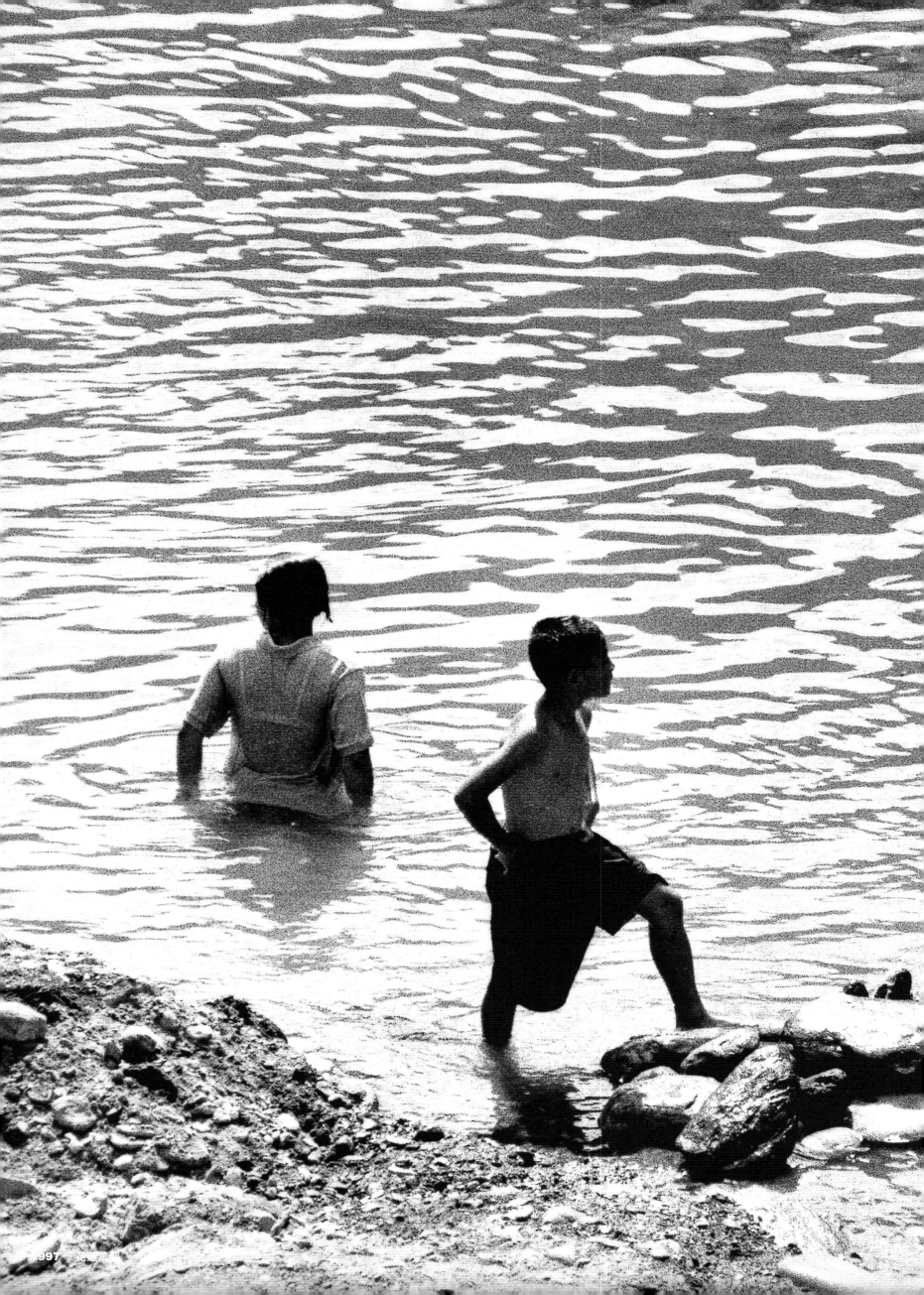

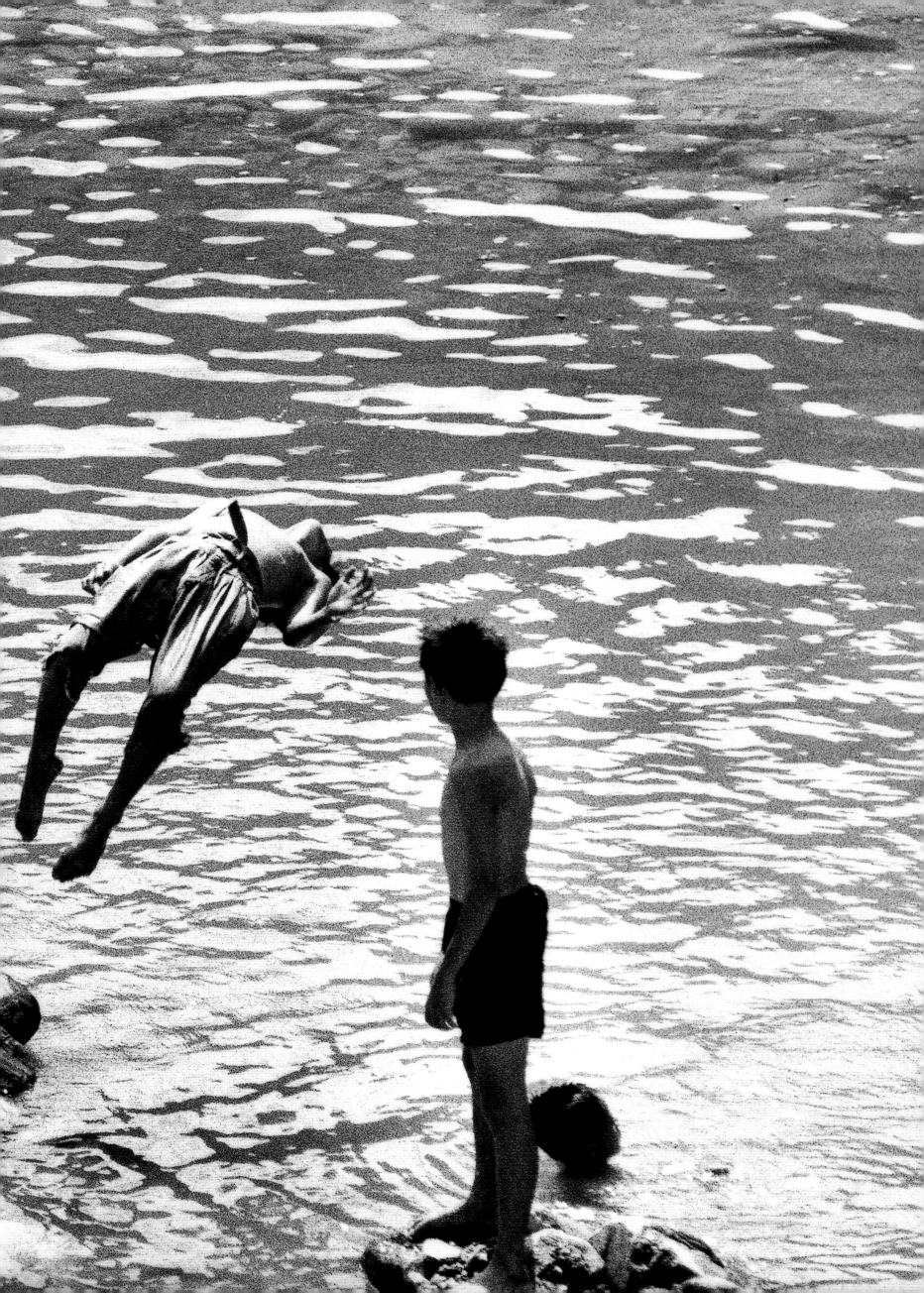

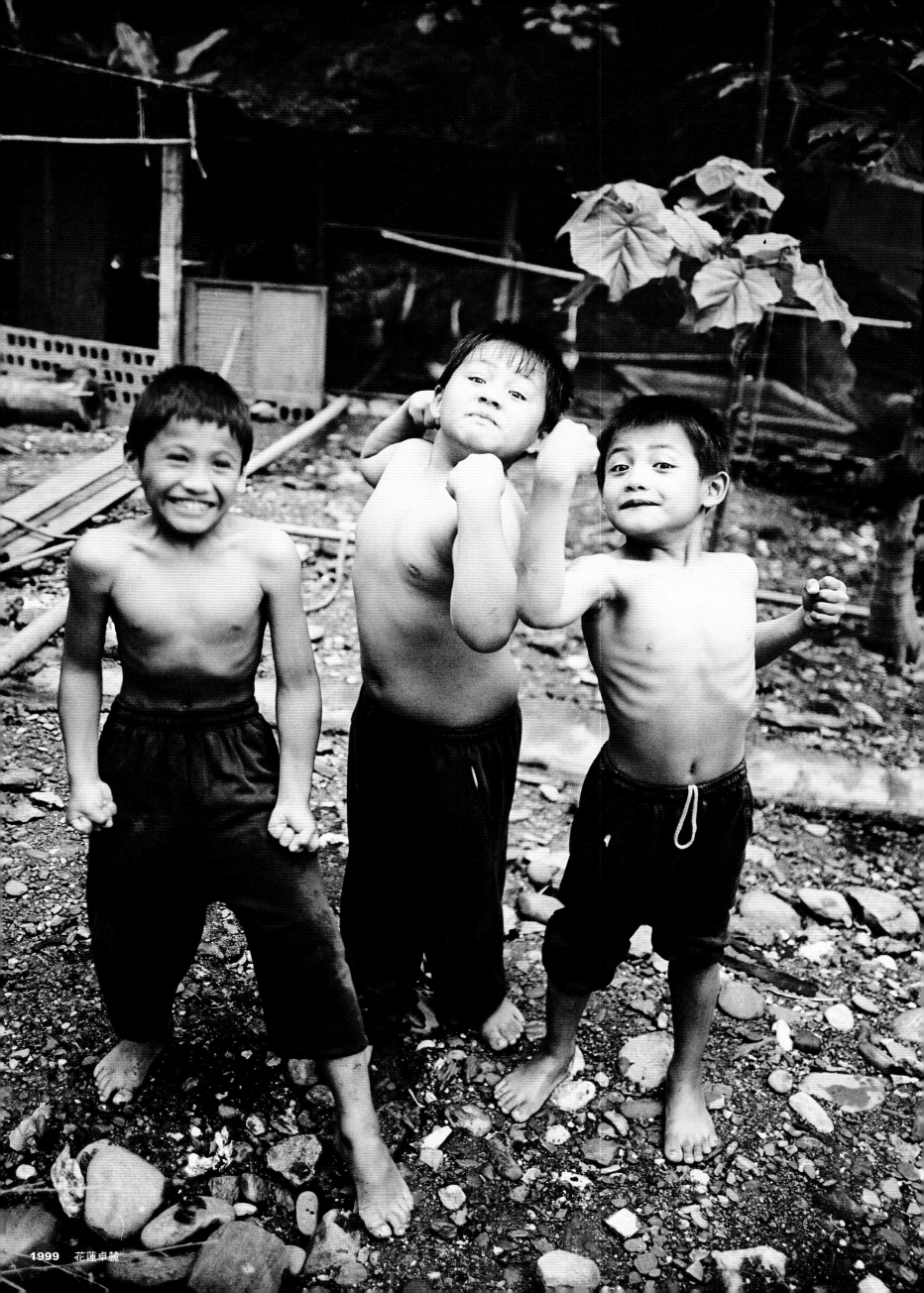

1999　花蓮卓麓

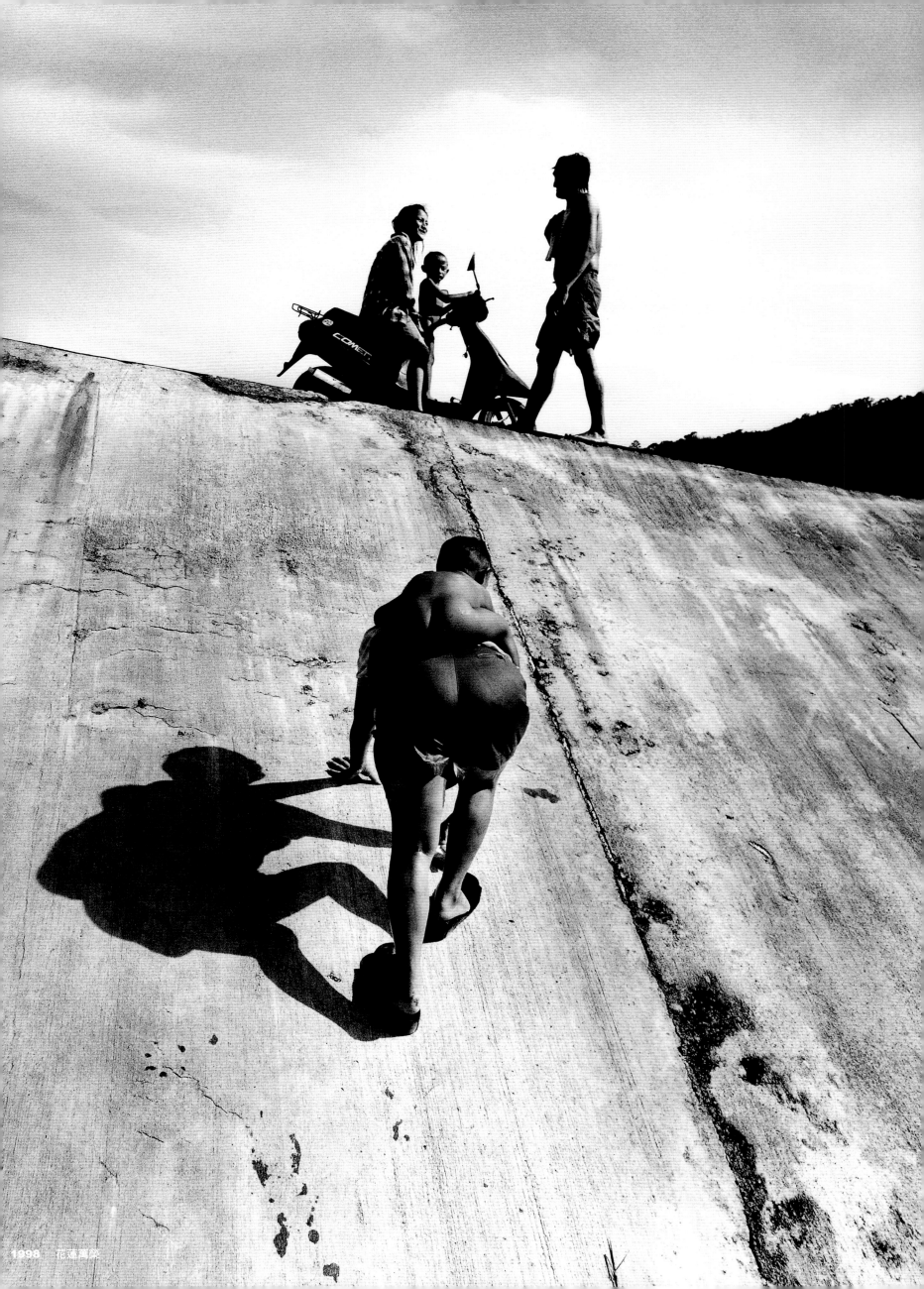

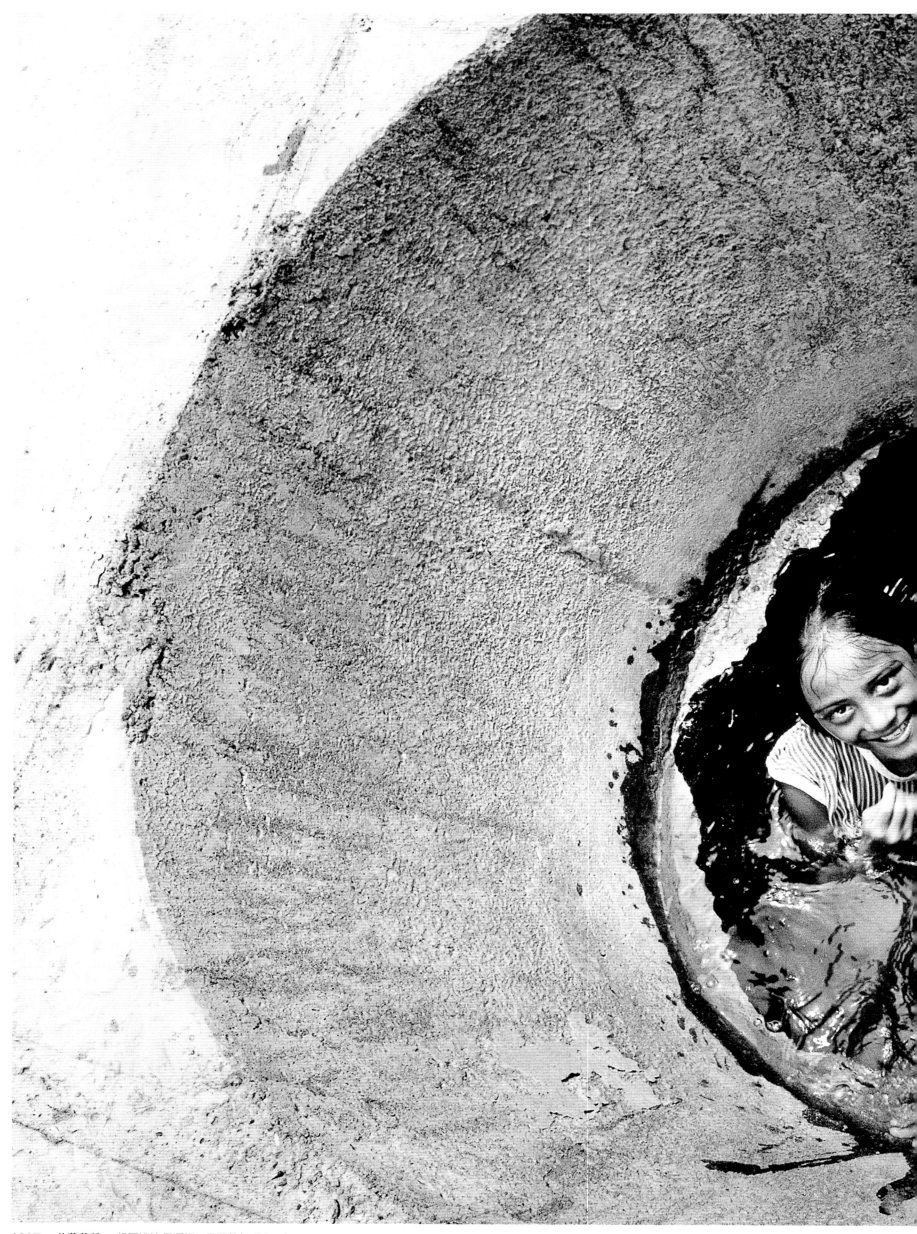

1997　花蓮萬榮　想要進這個洞裡，得要憋氣潛入河裡1、2分鐘，從另一個防波堤的洞裡游來。女孩問我敢游嗎？我試了，很艱難。

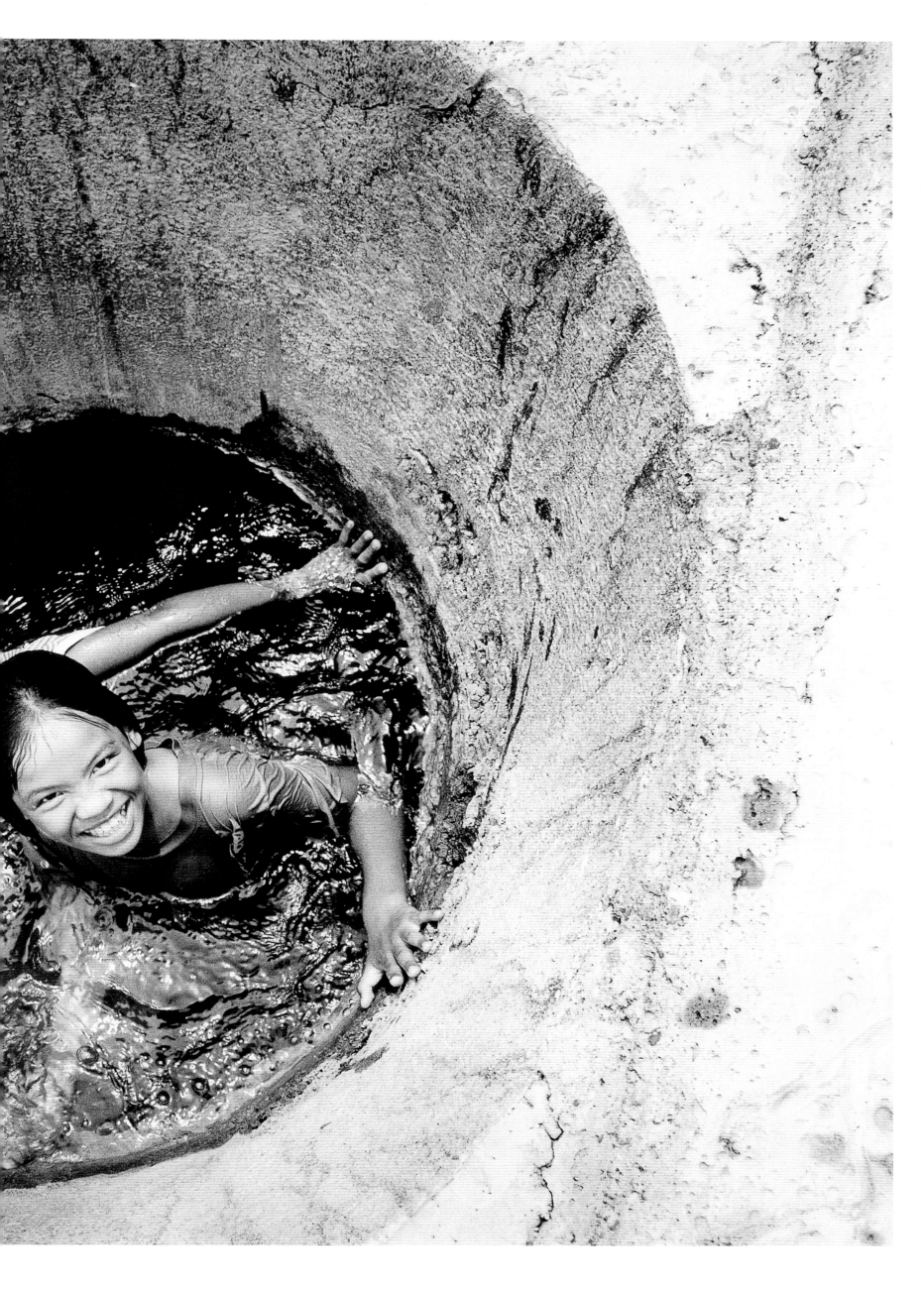

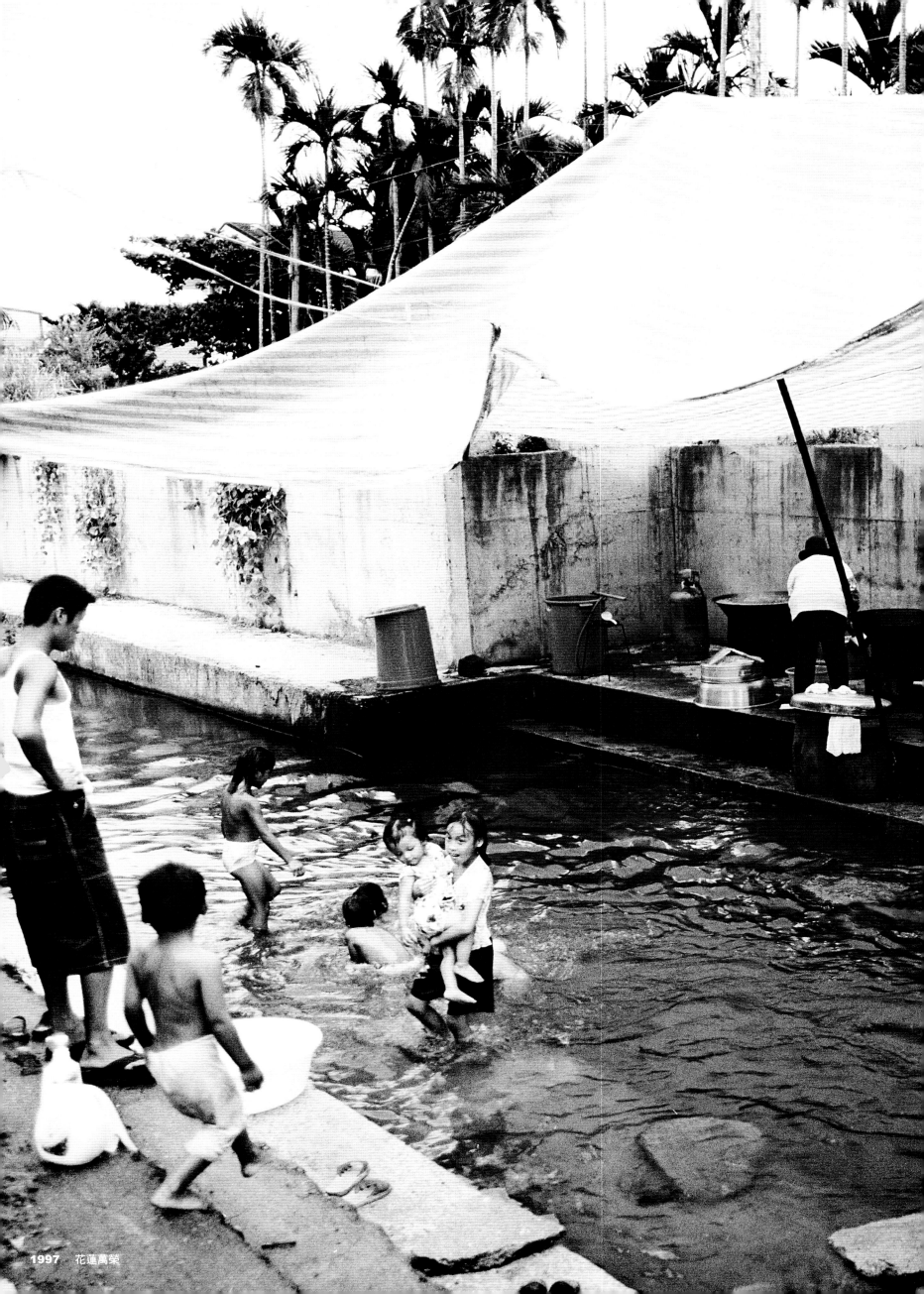

1997　花蓮萬榮

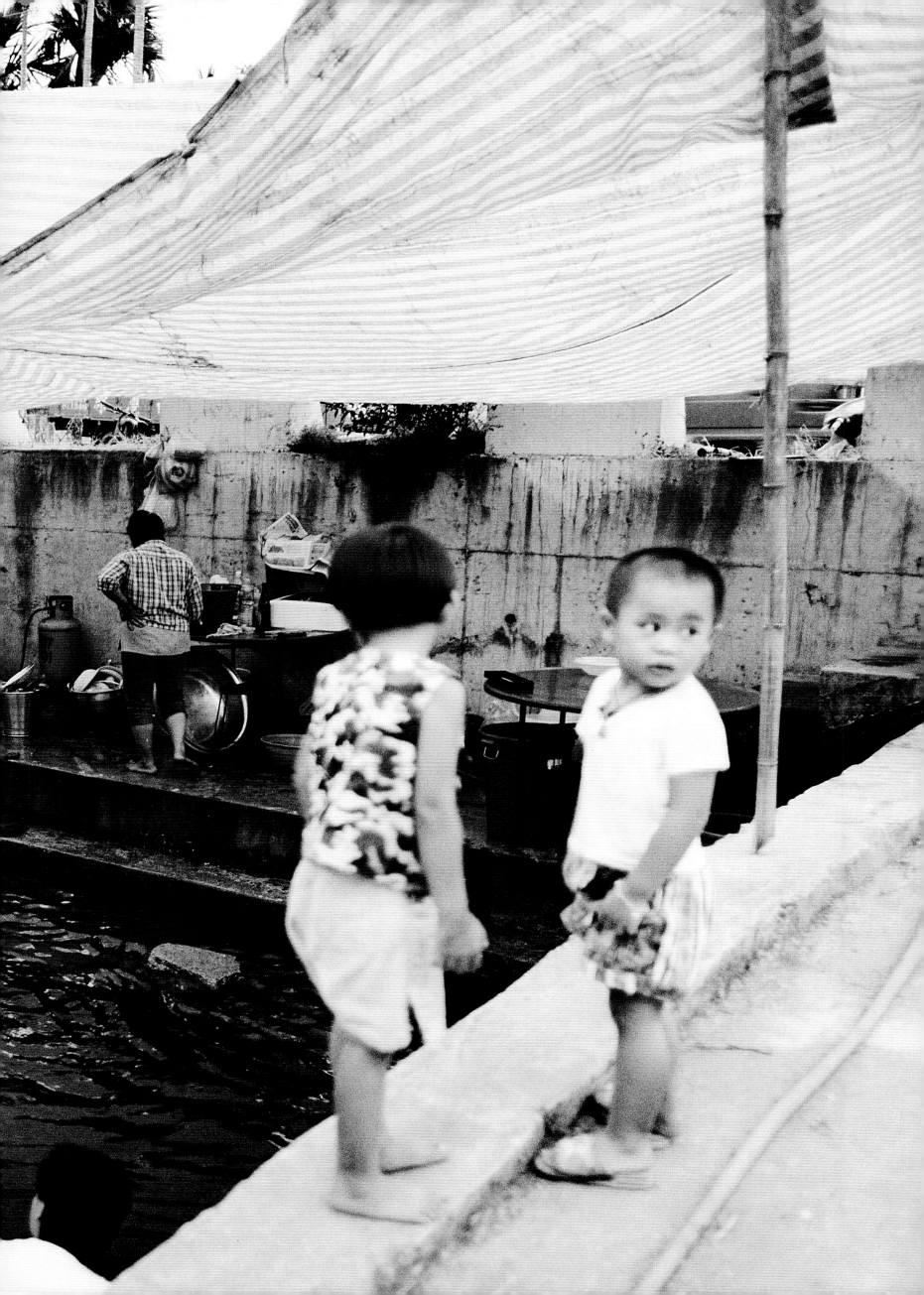

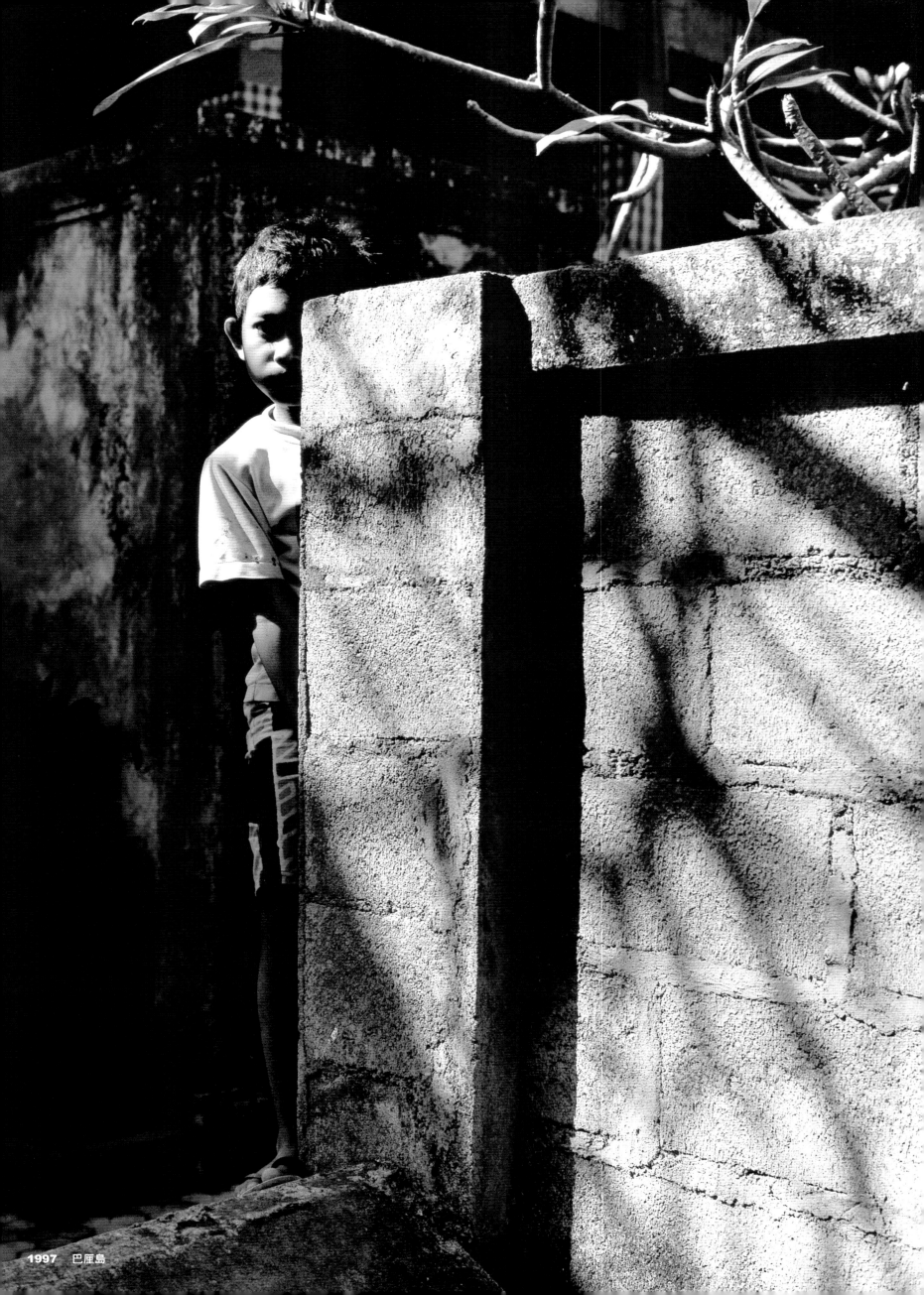

1997　巴厘島

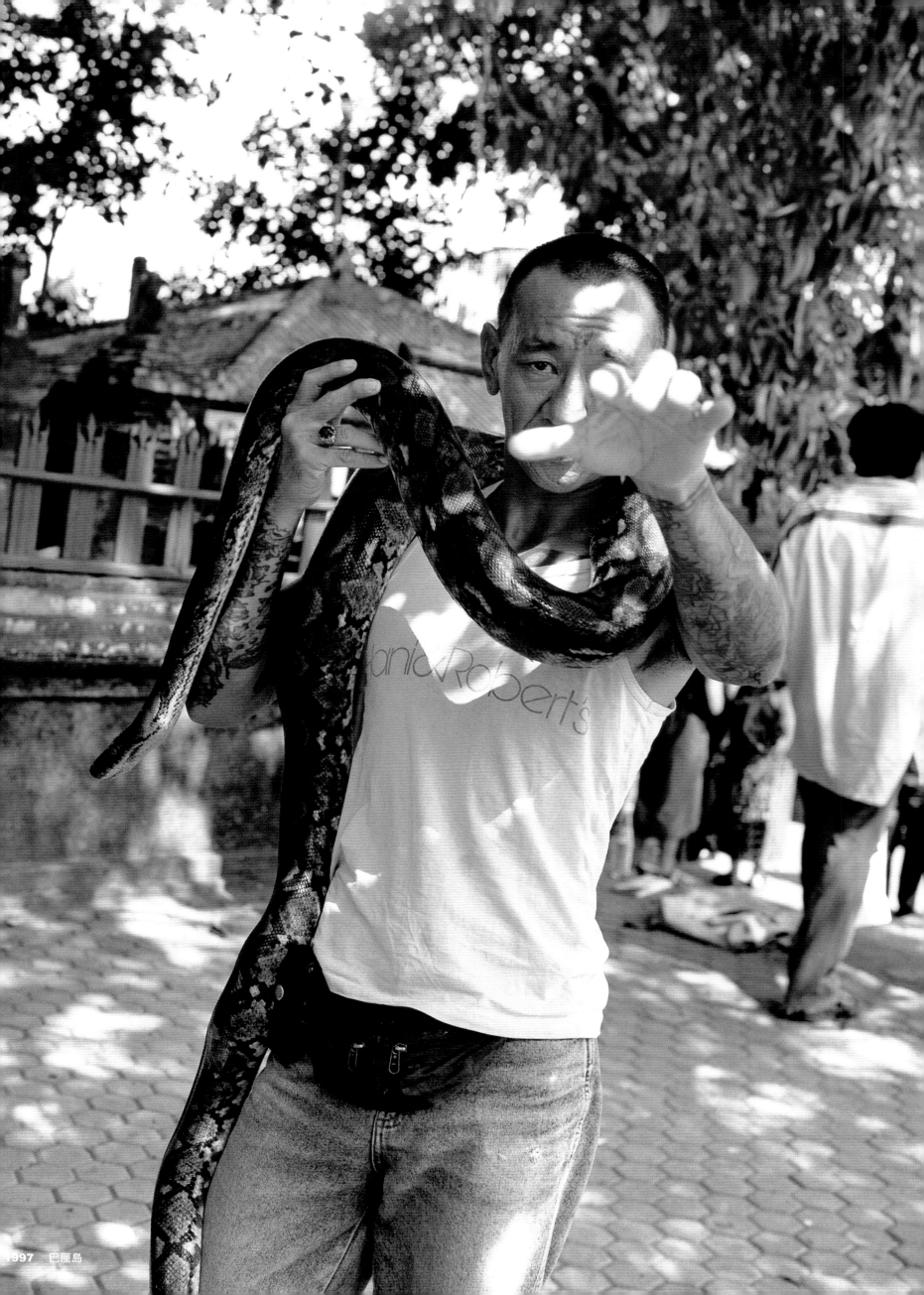

1997　巴厘島

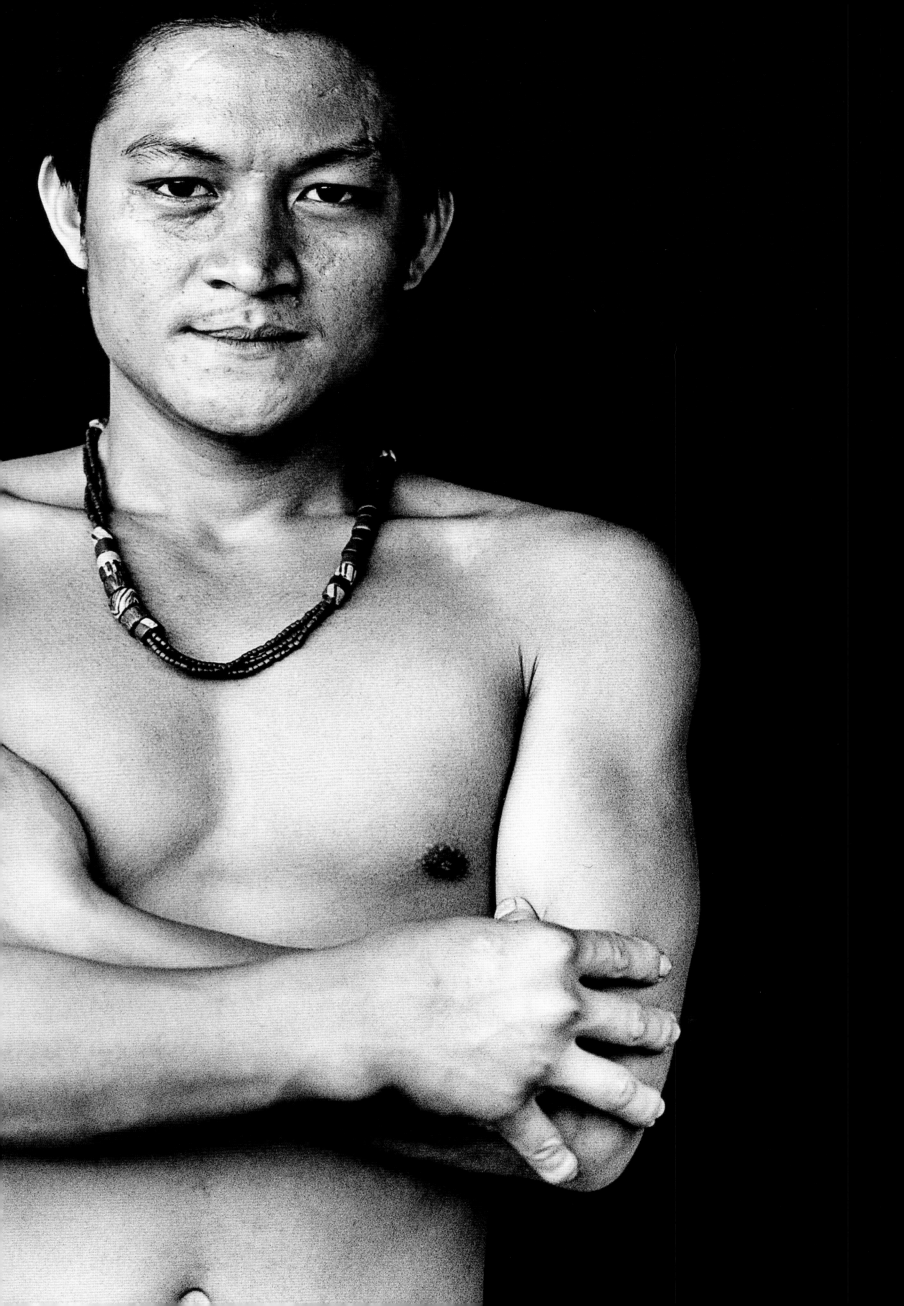

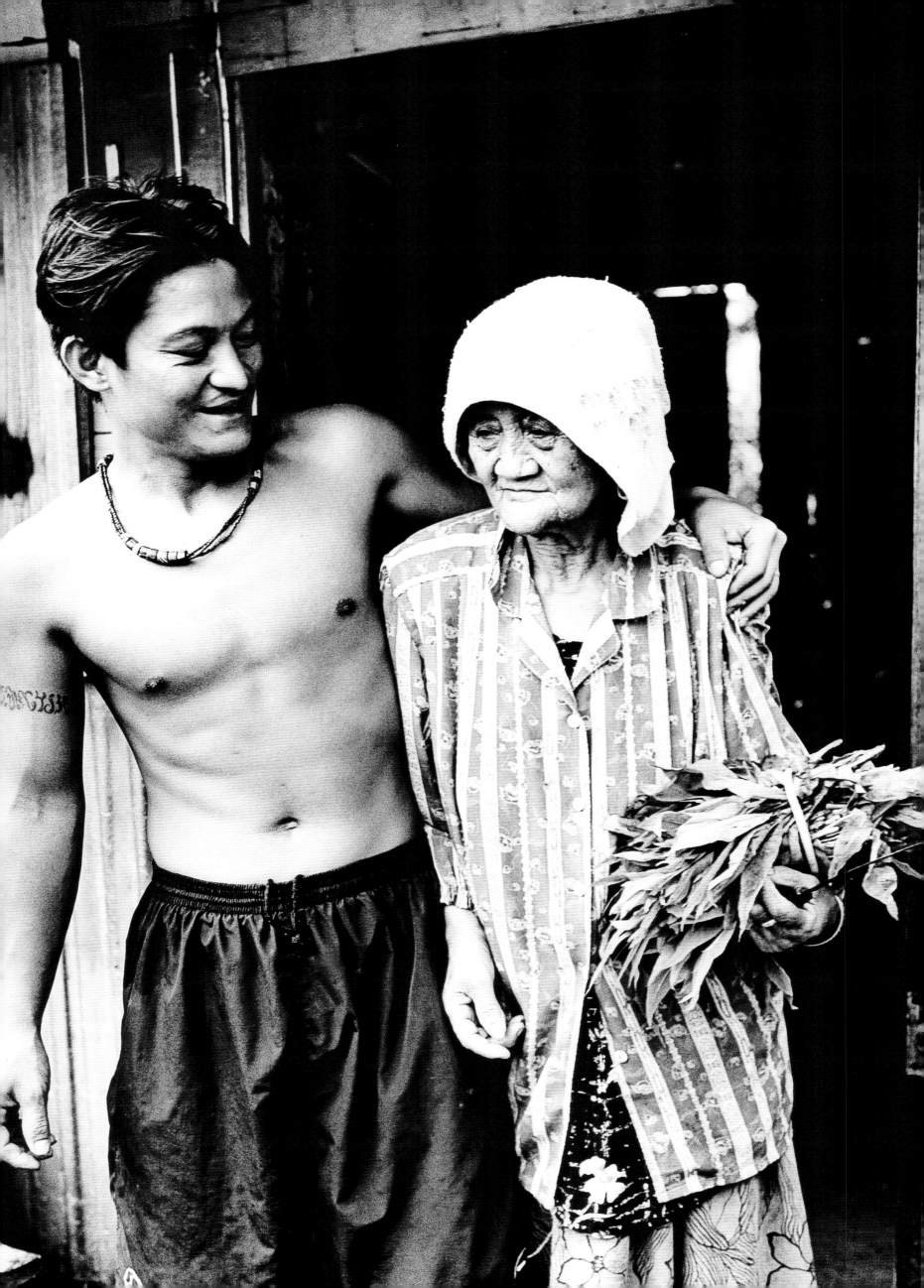

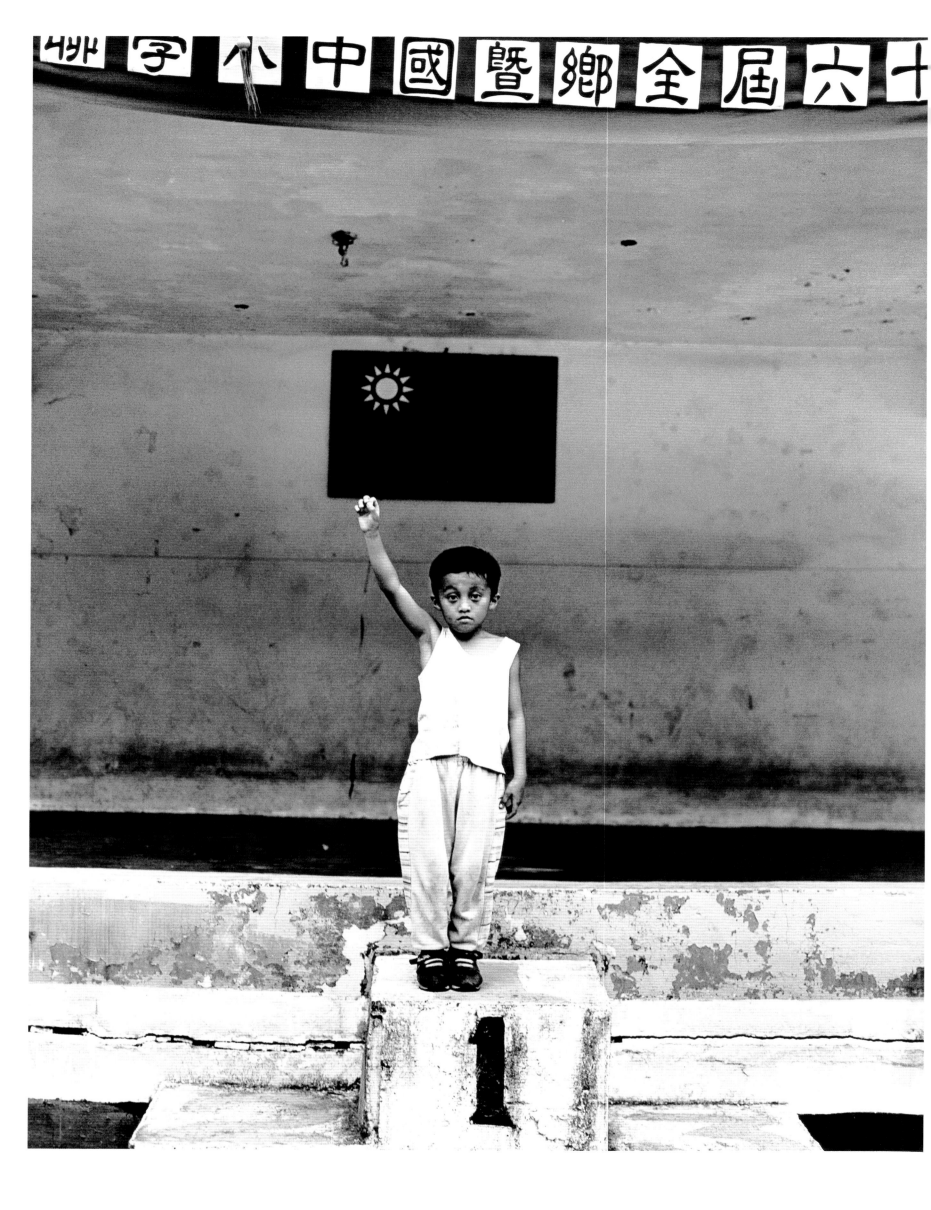

1998　新竹五峰

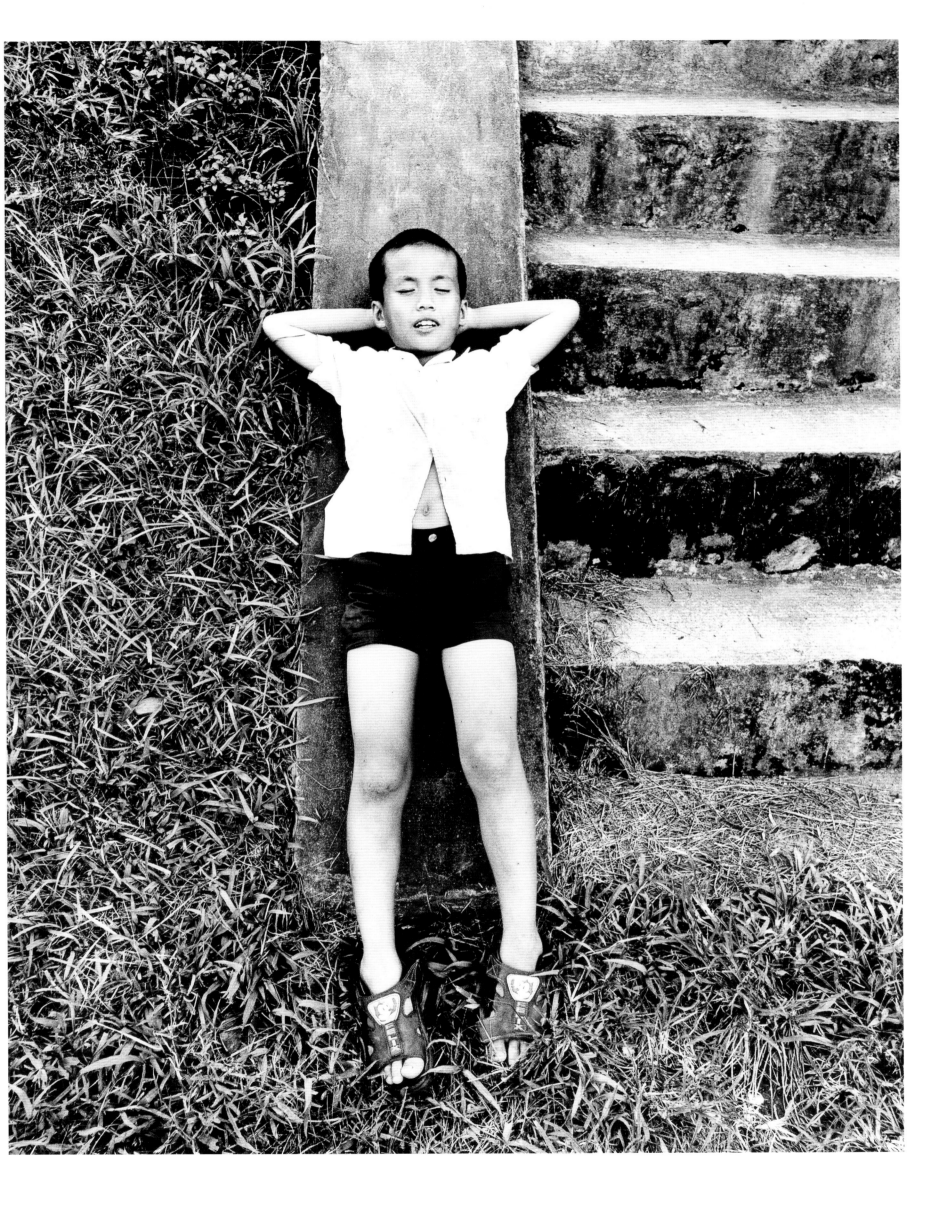

1999 宜蘭東澳　上課時間，他很酷地說：「我要休息一下。」

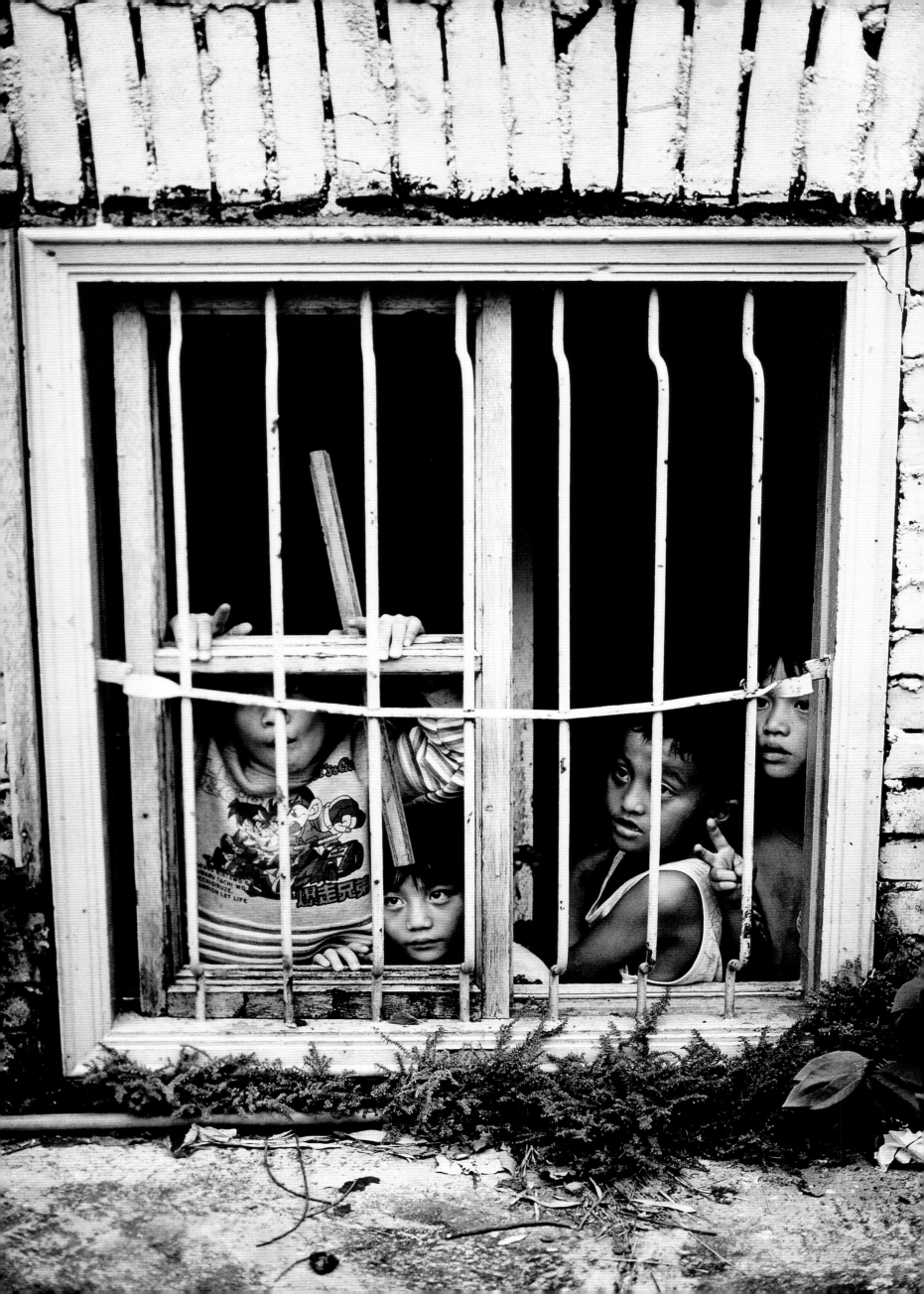

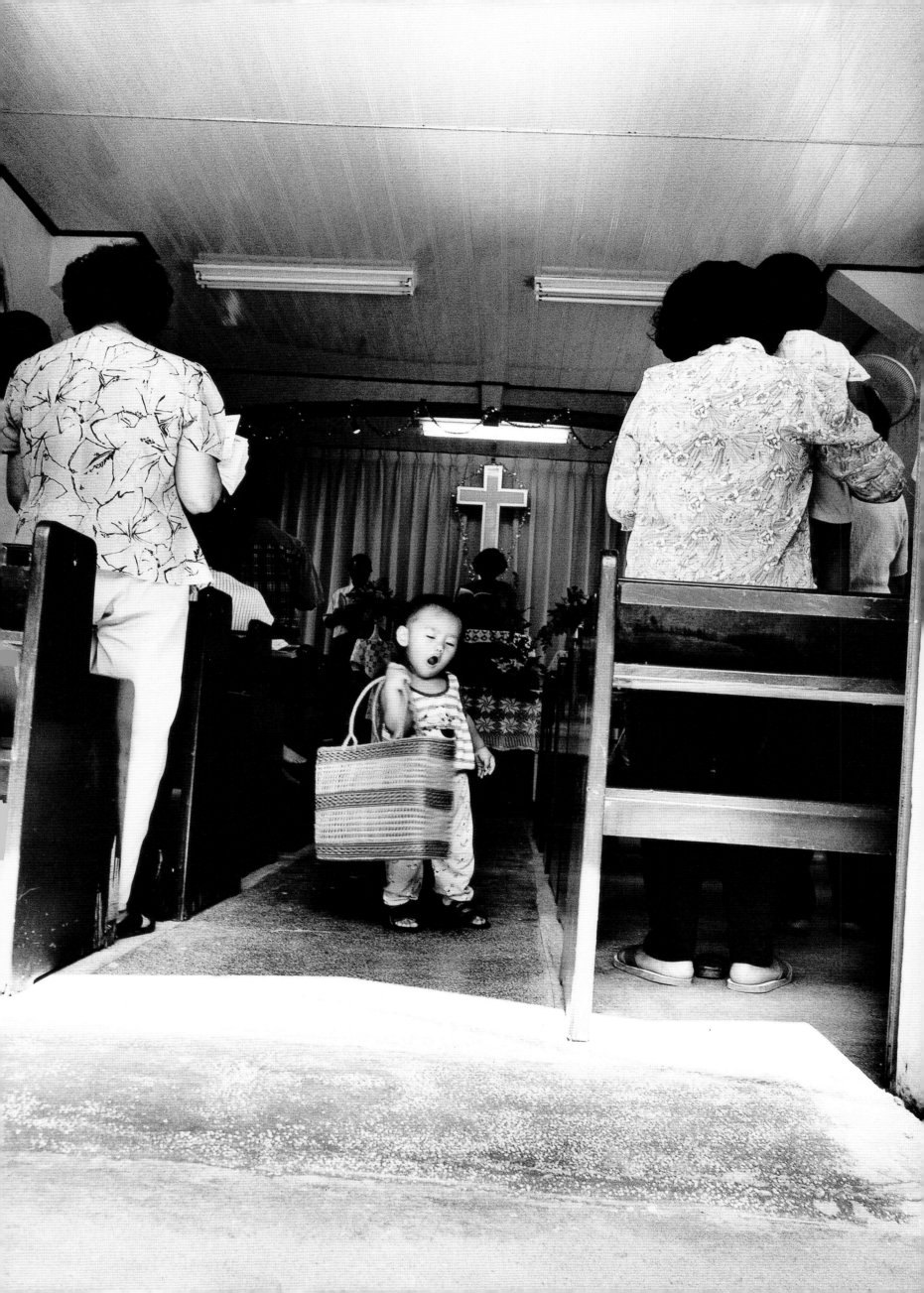

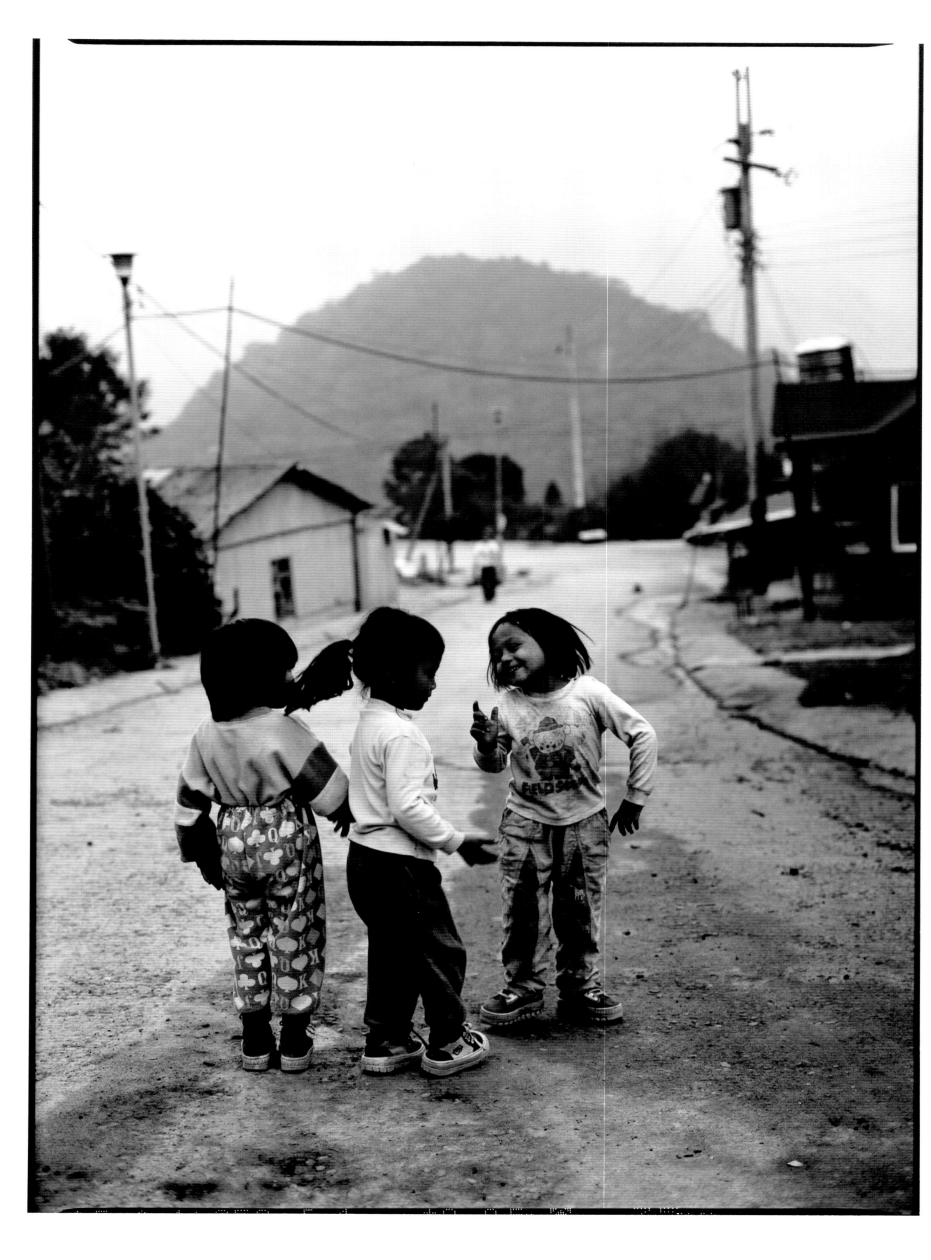

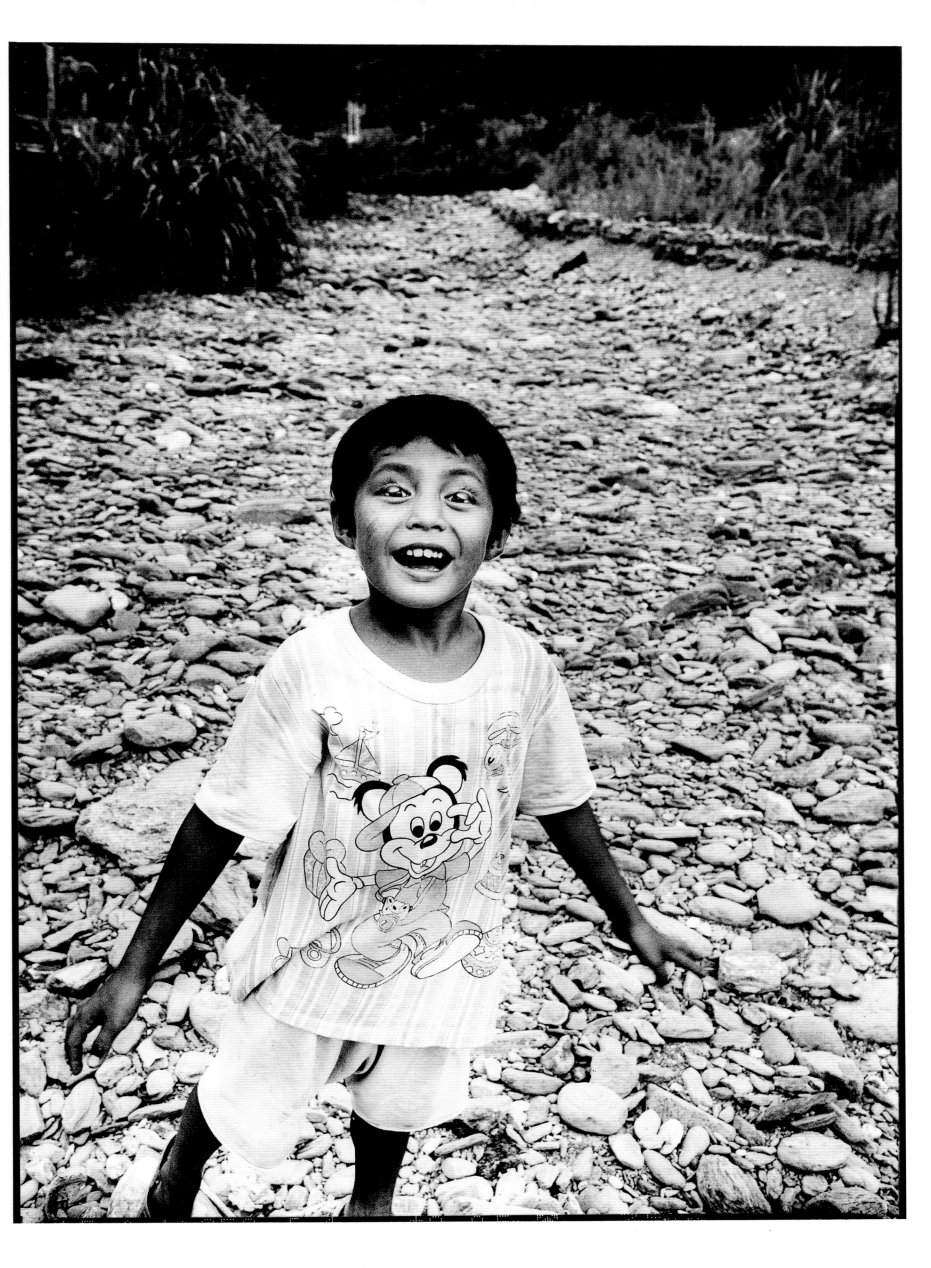

1998 花蓮秀林　乾枯的河道上，男孩問我：「你會玩翻眼皮的遊戲嗎？」

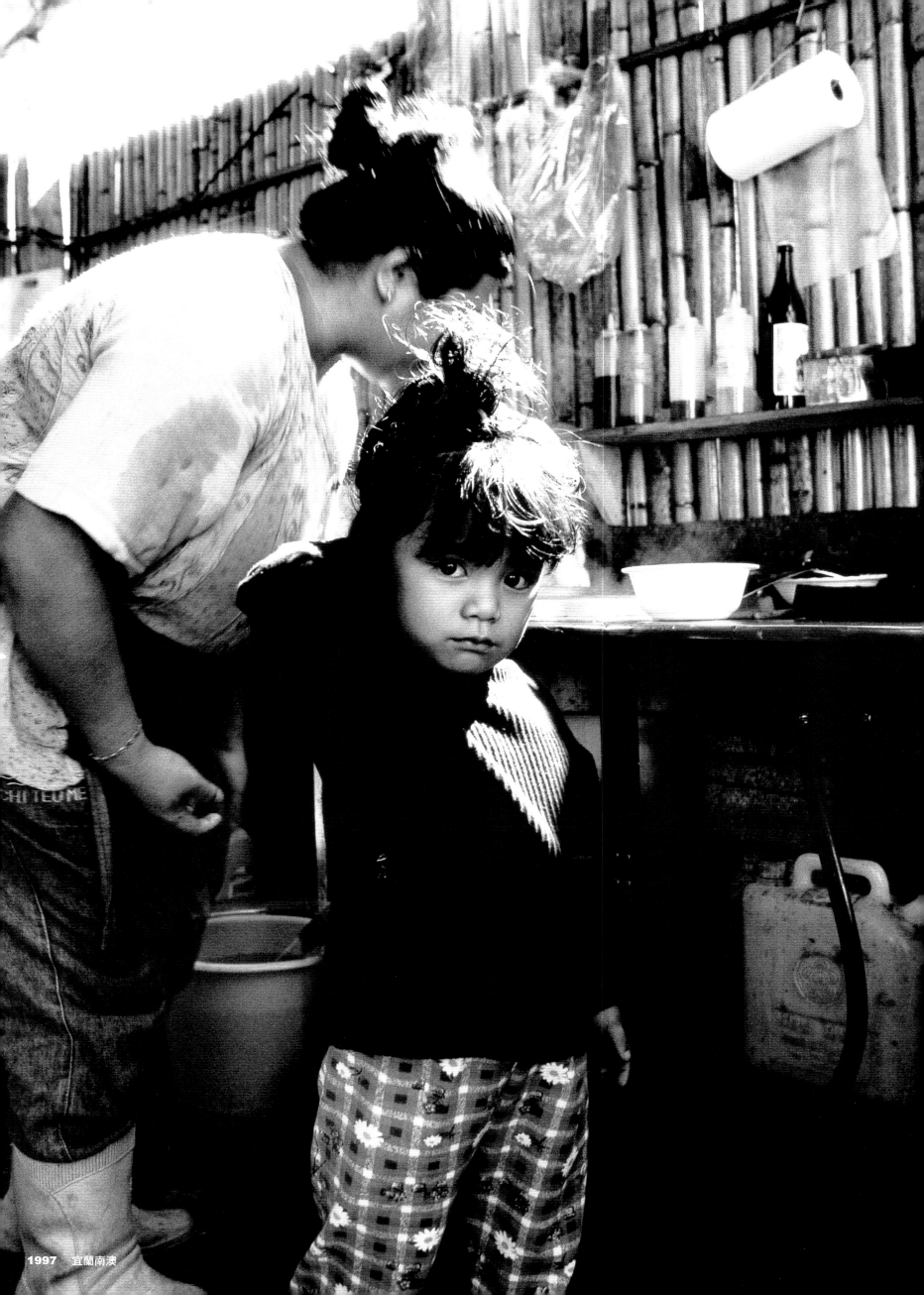

1997　宜蘭南澳

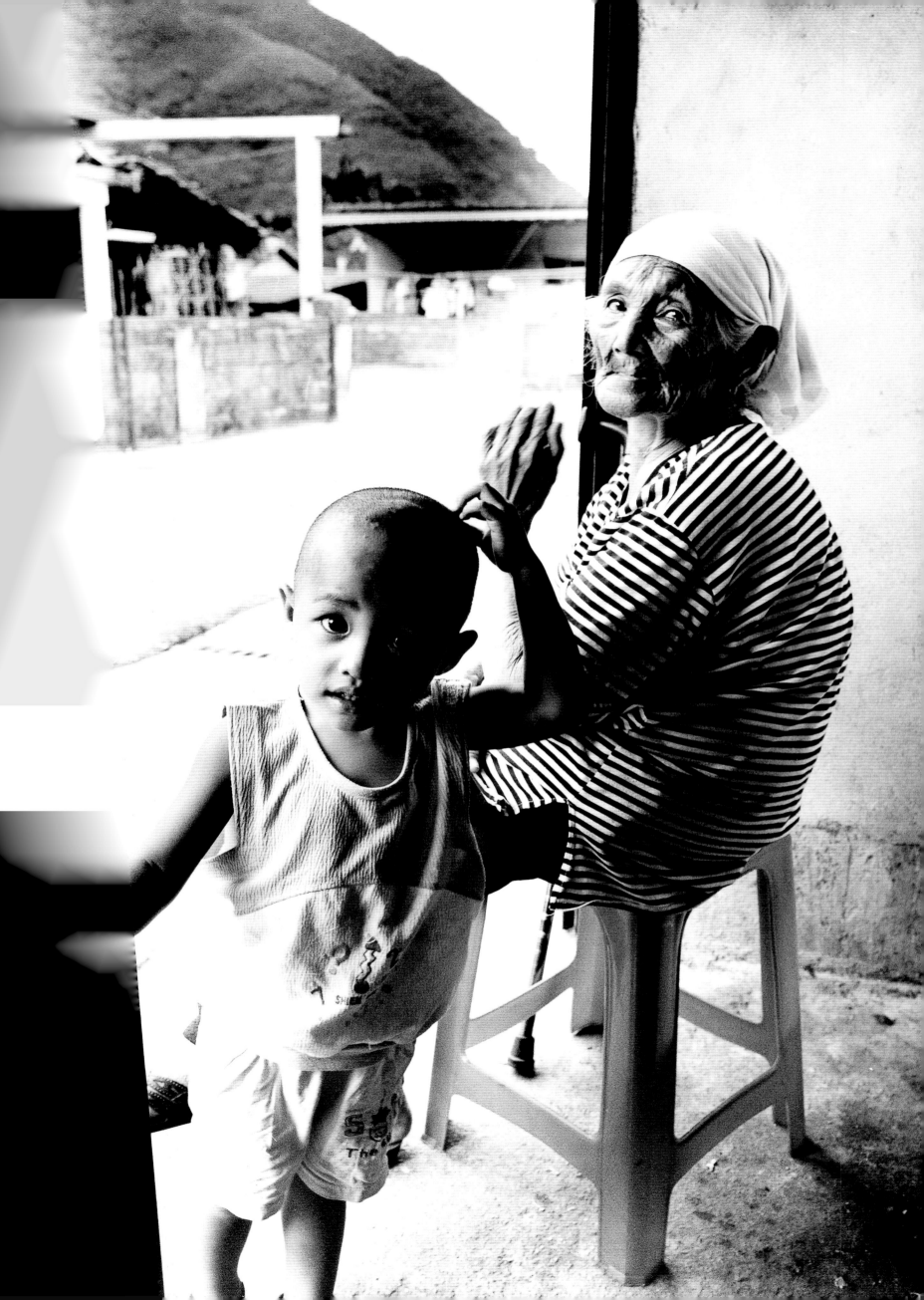

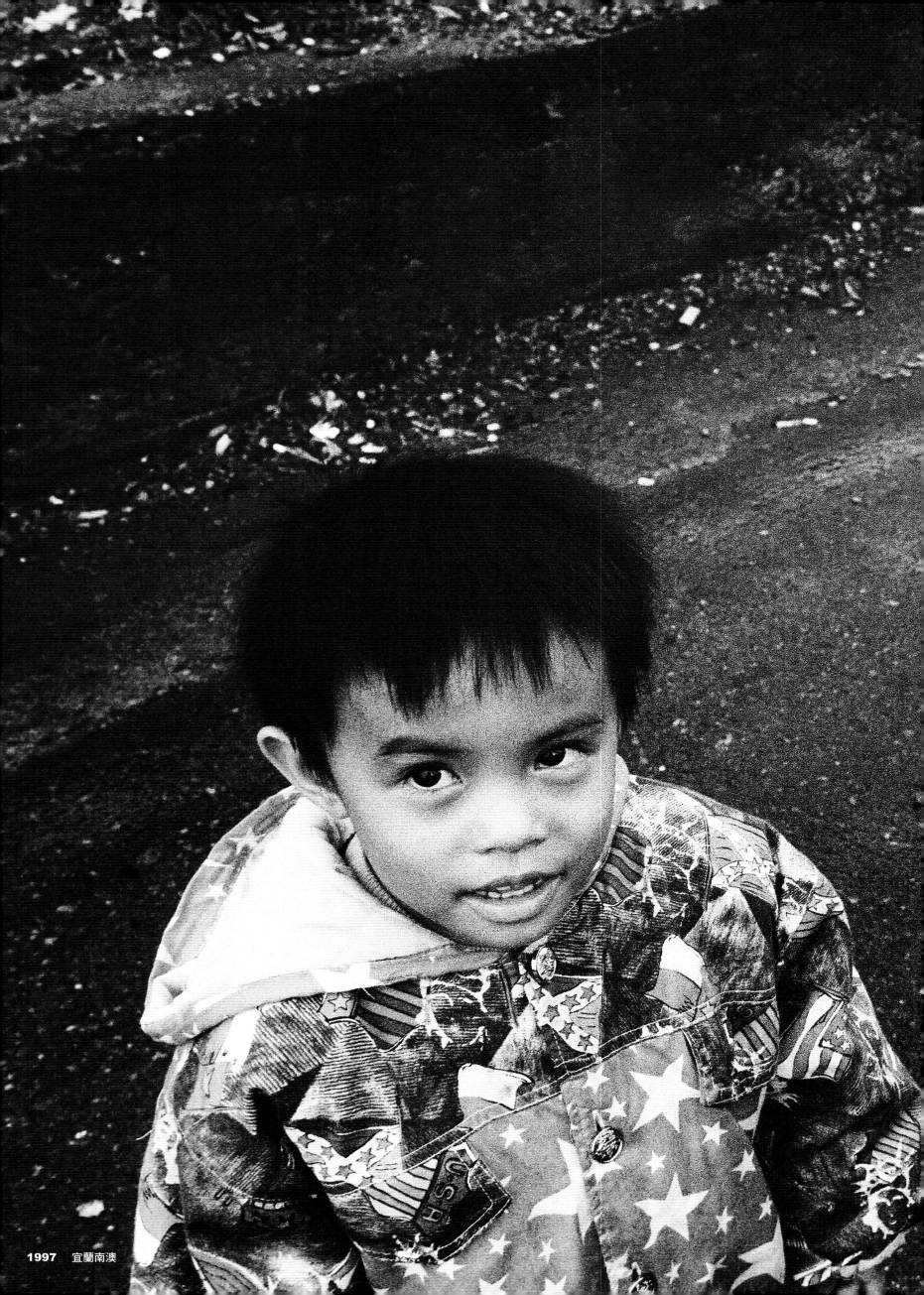

1997　宜蘭南澳

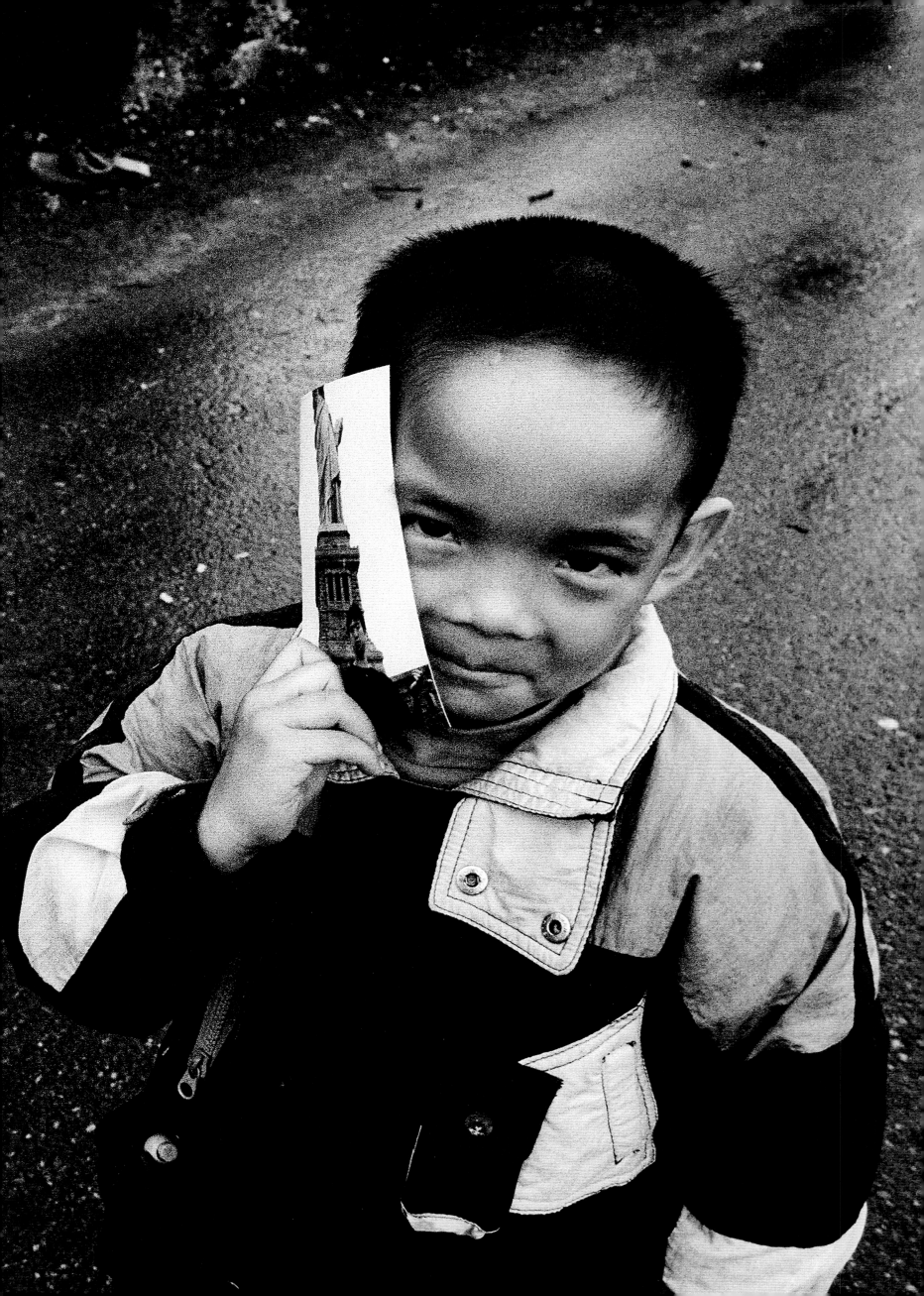

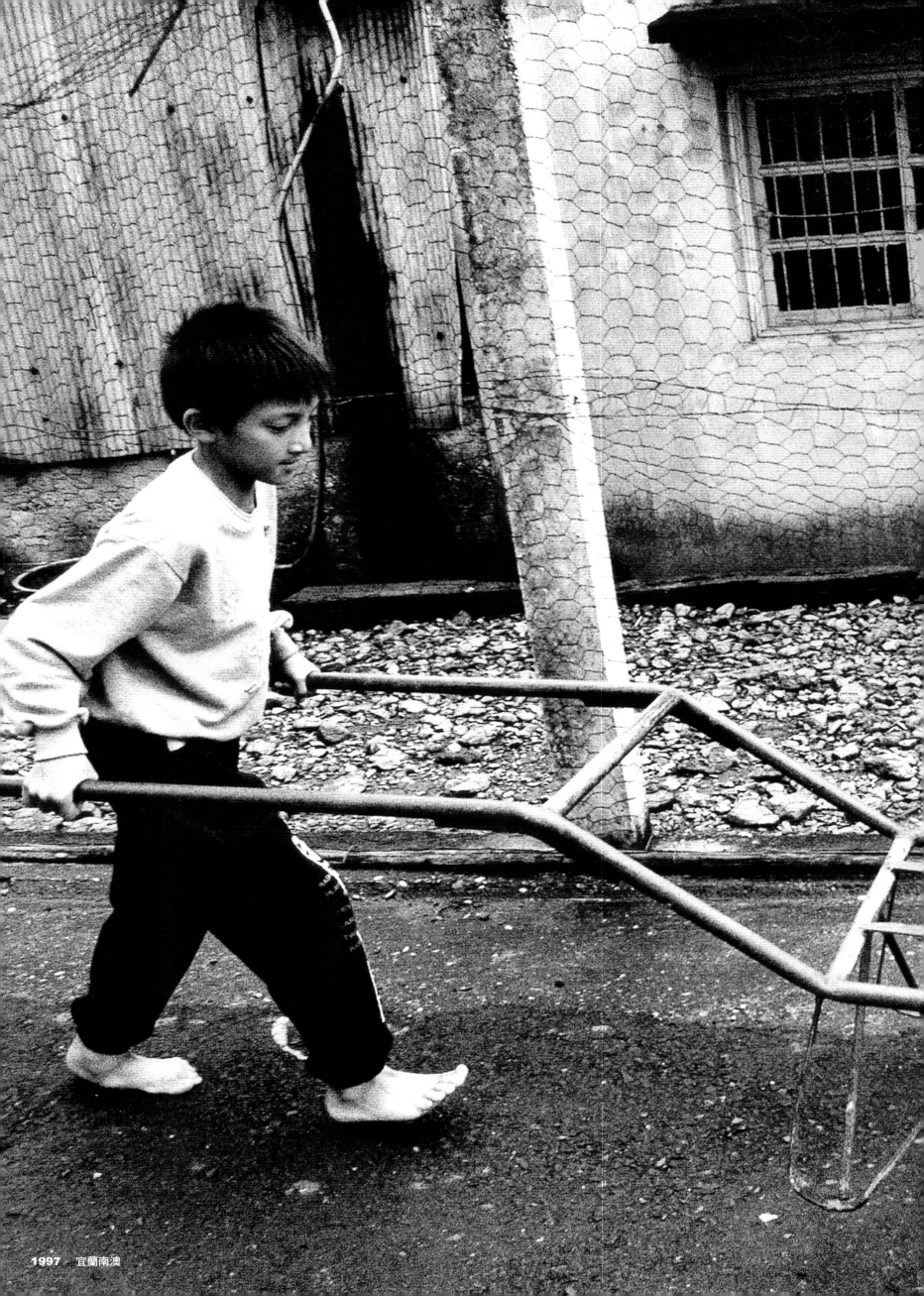

1997　宜蘭南澳

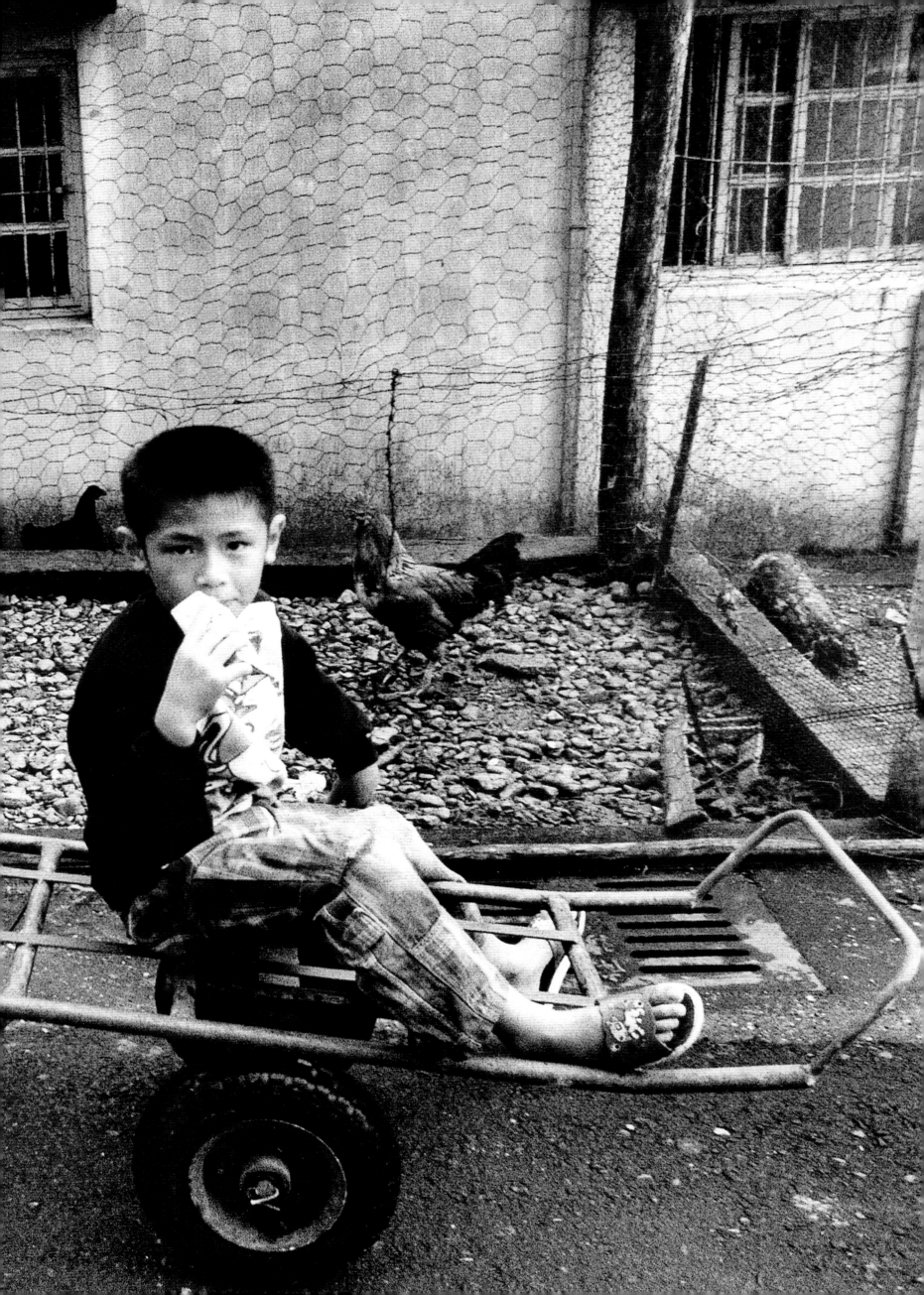

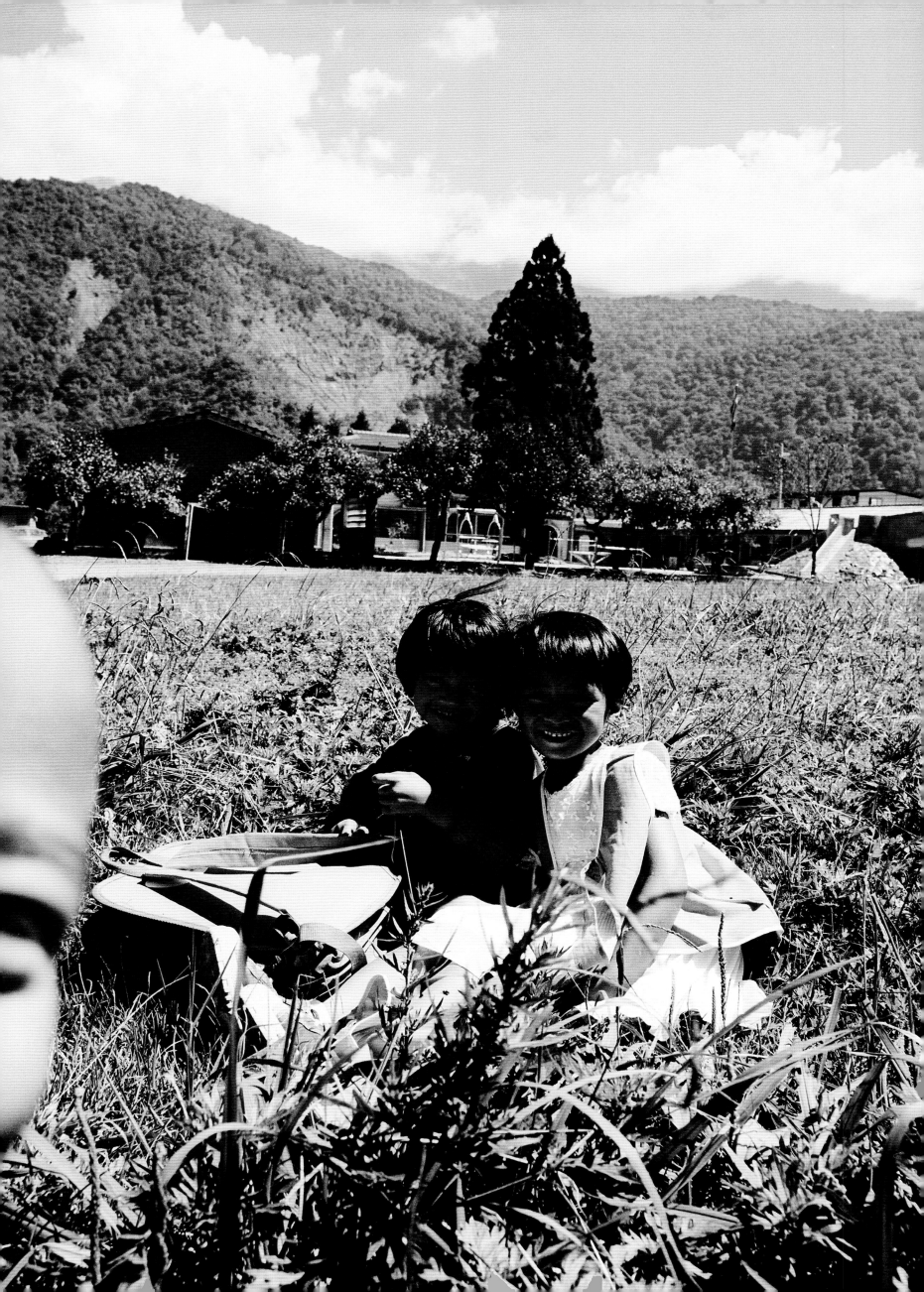

1999　新竹桃山

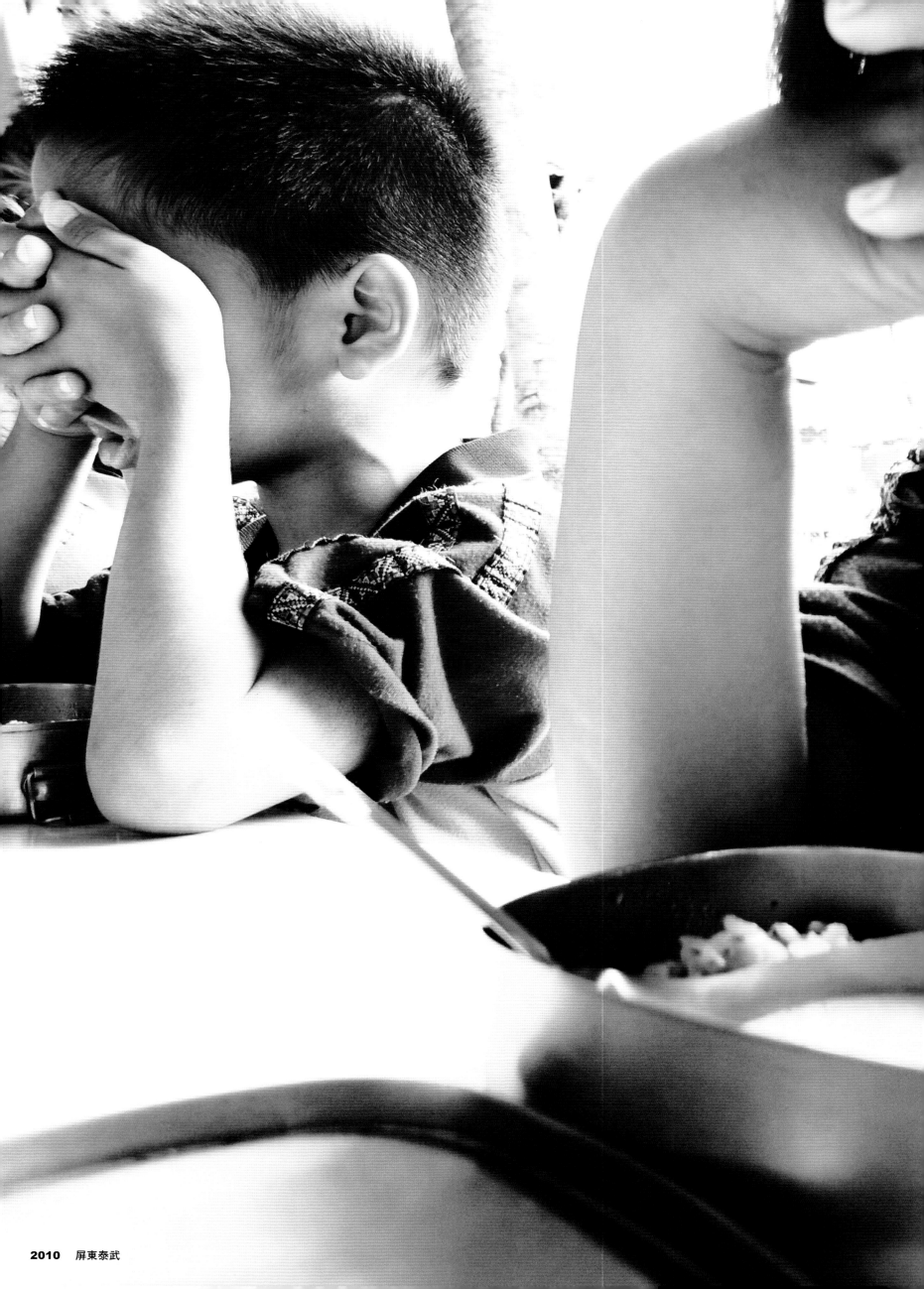

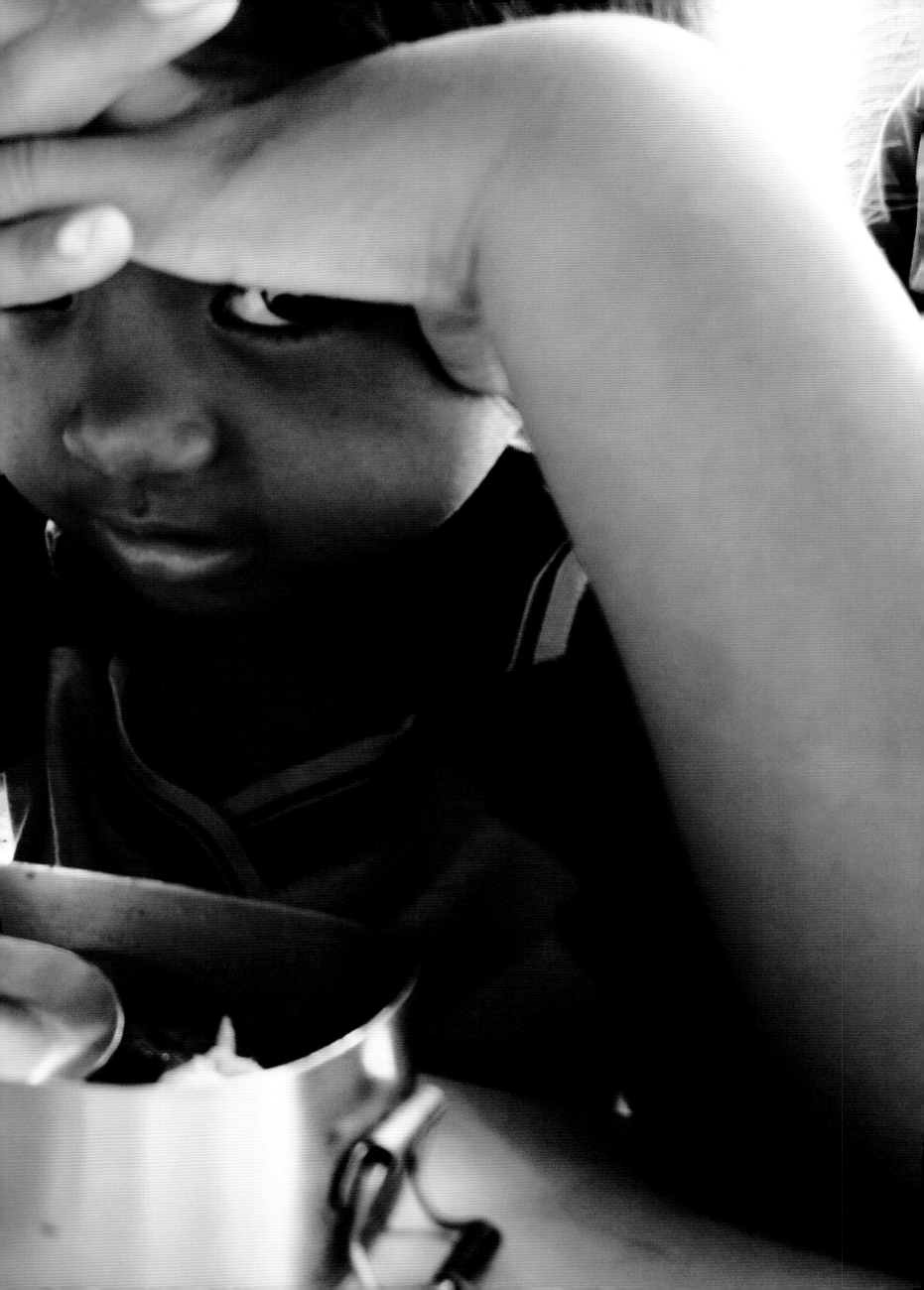

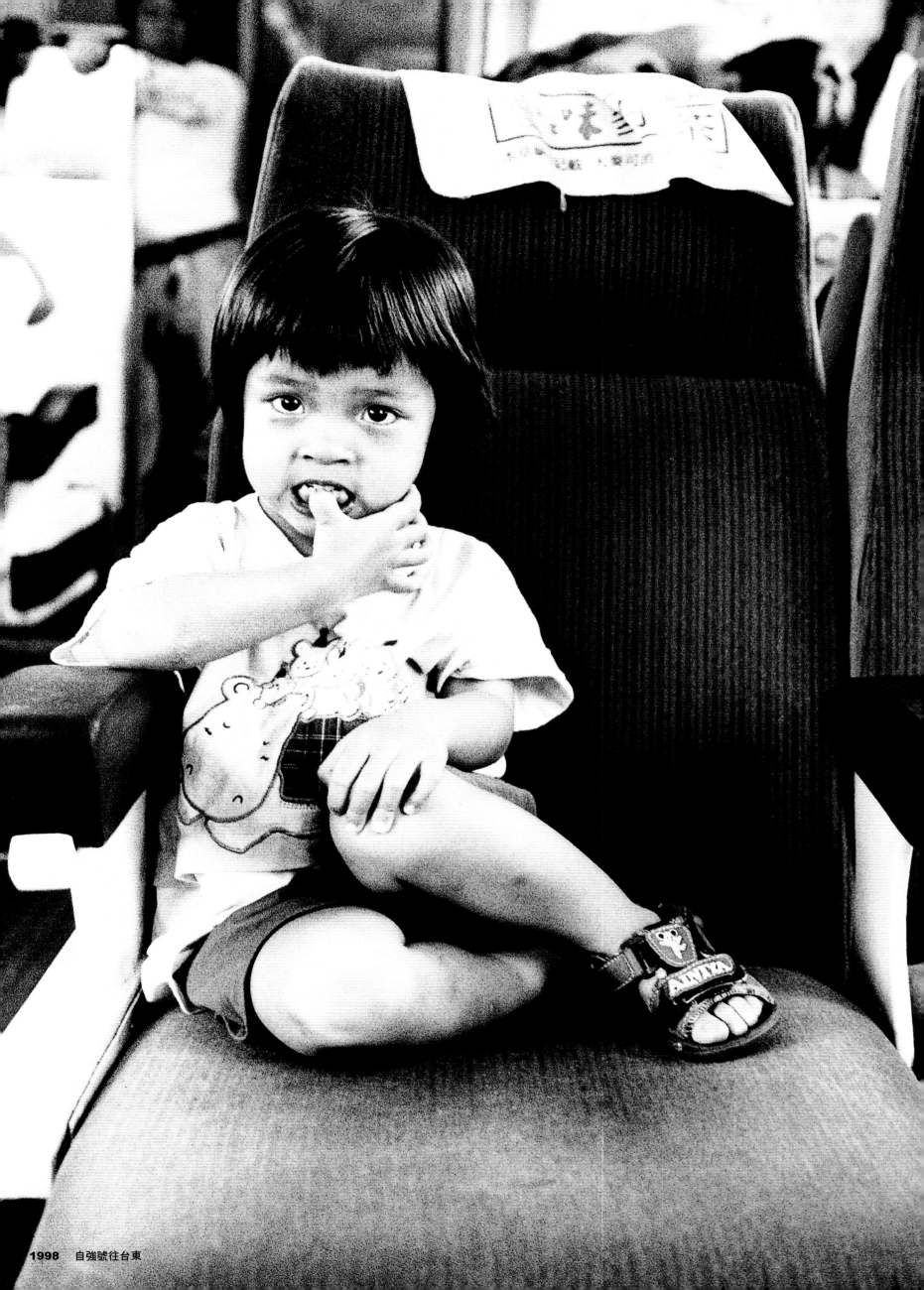

1998　自強號往台東

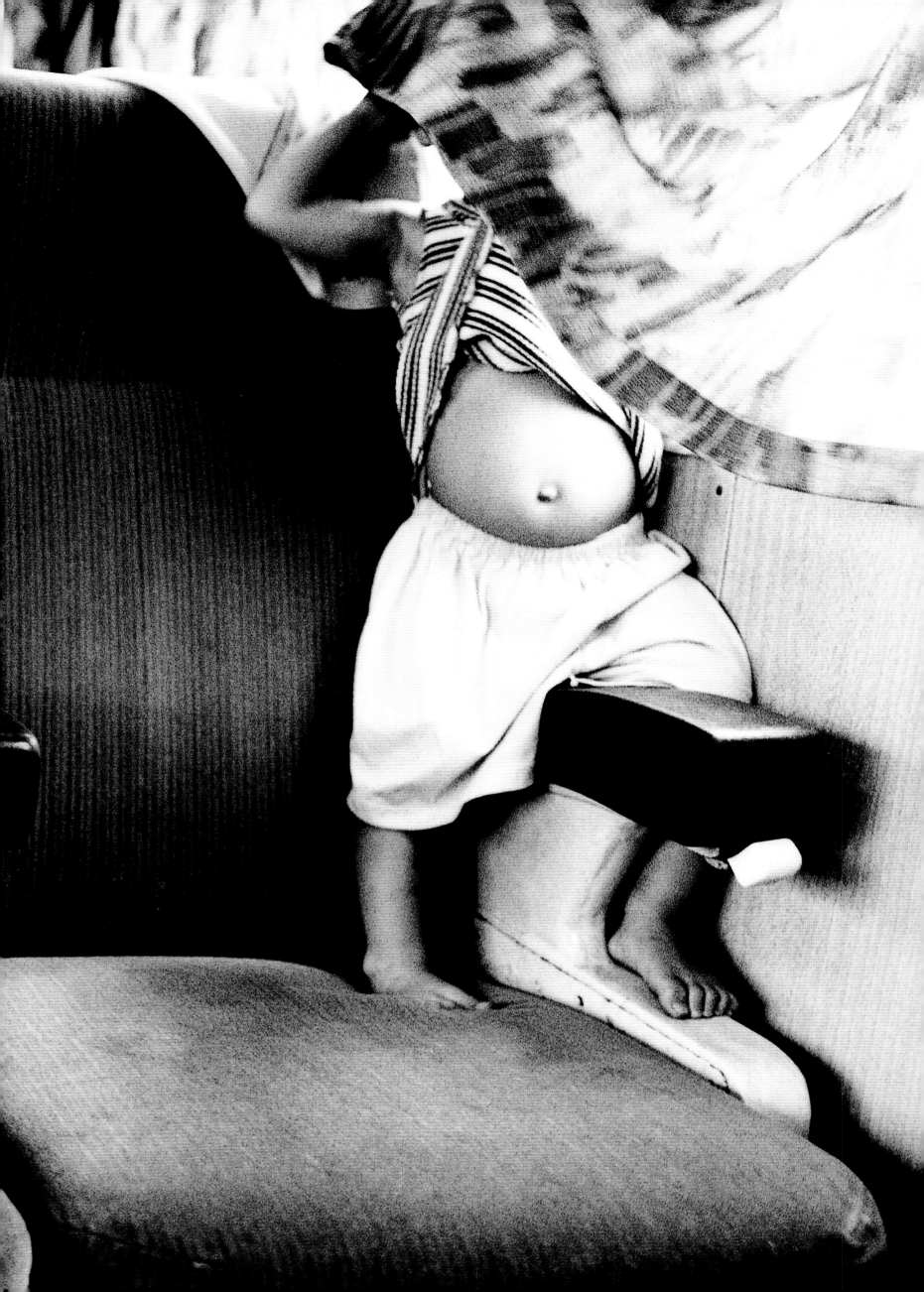

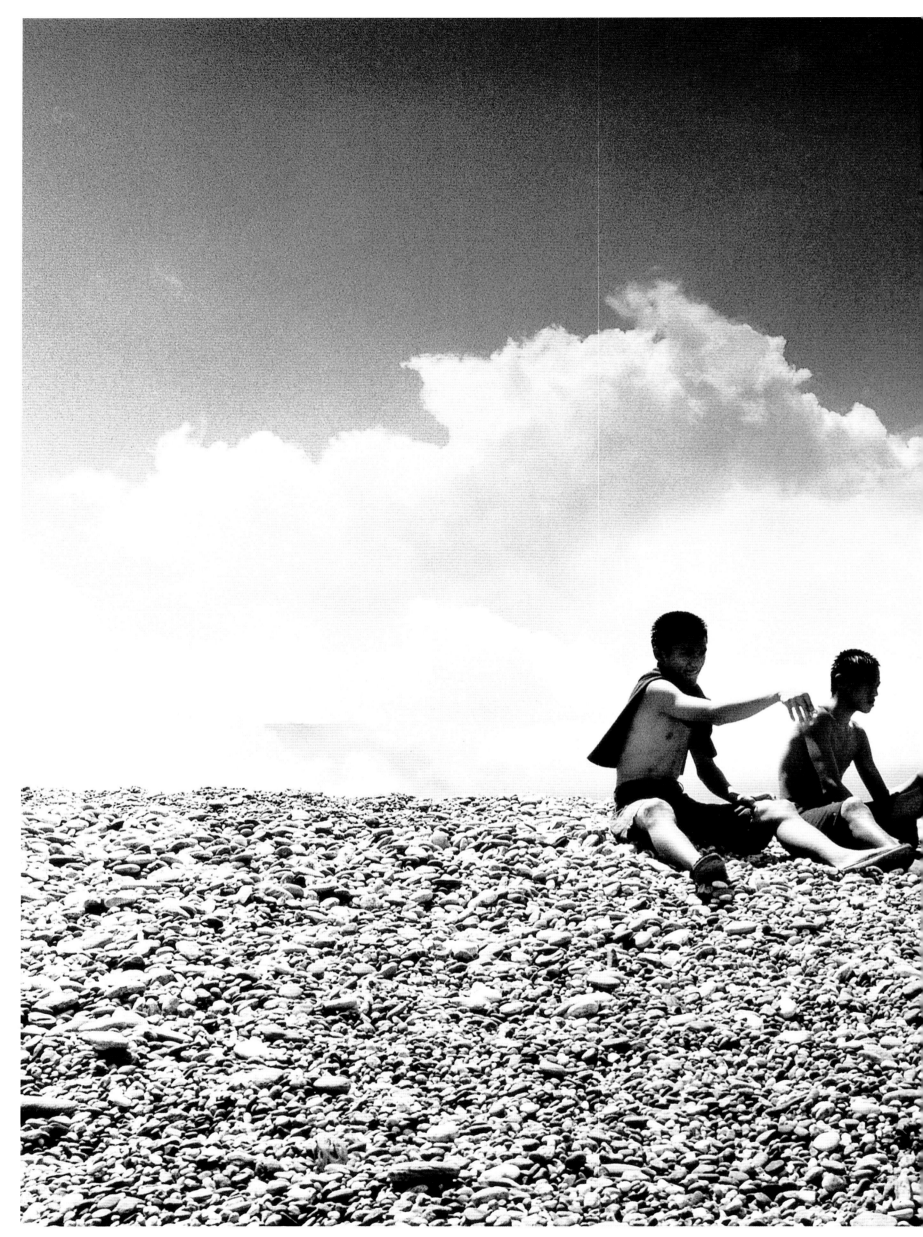

1999　花蓮七星潭

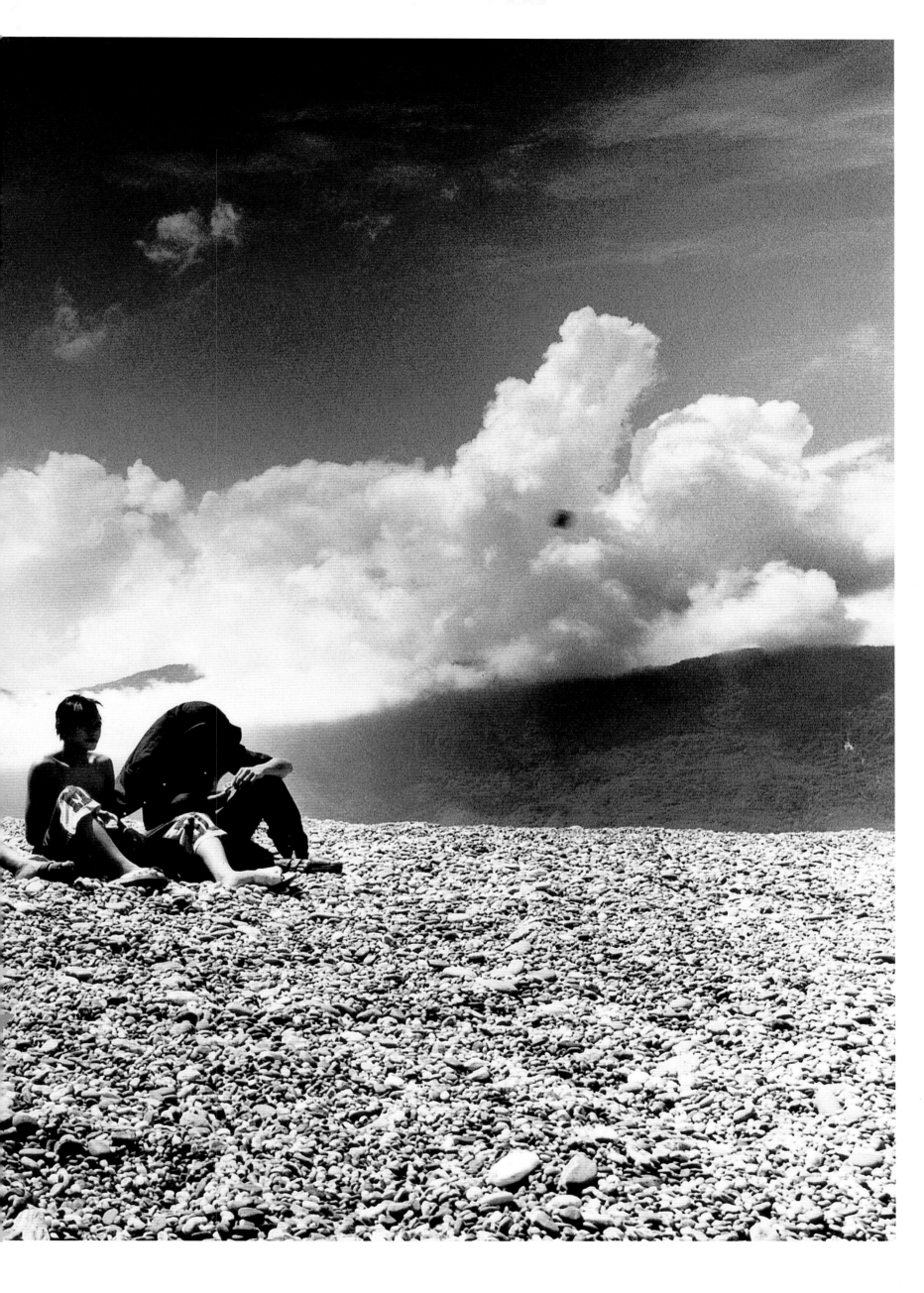

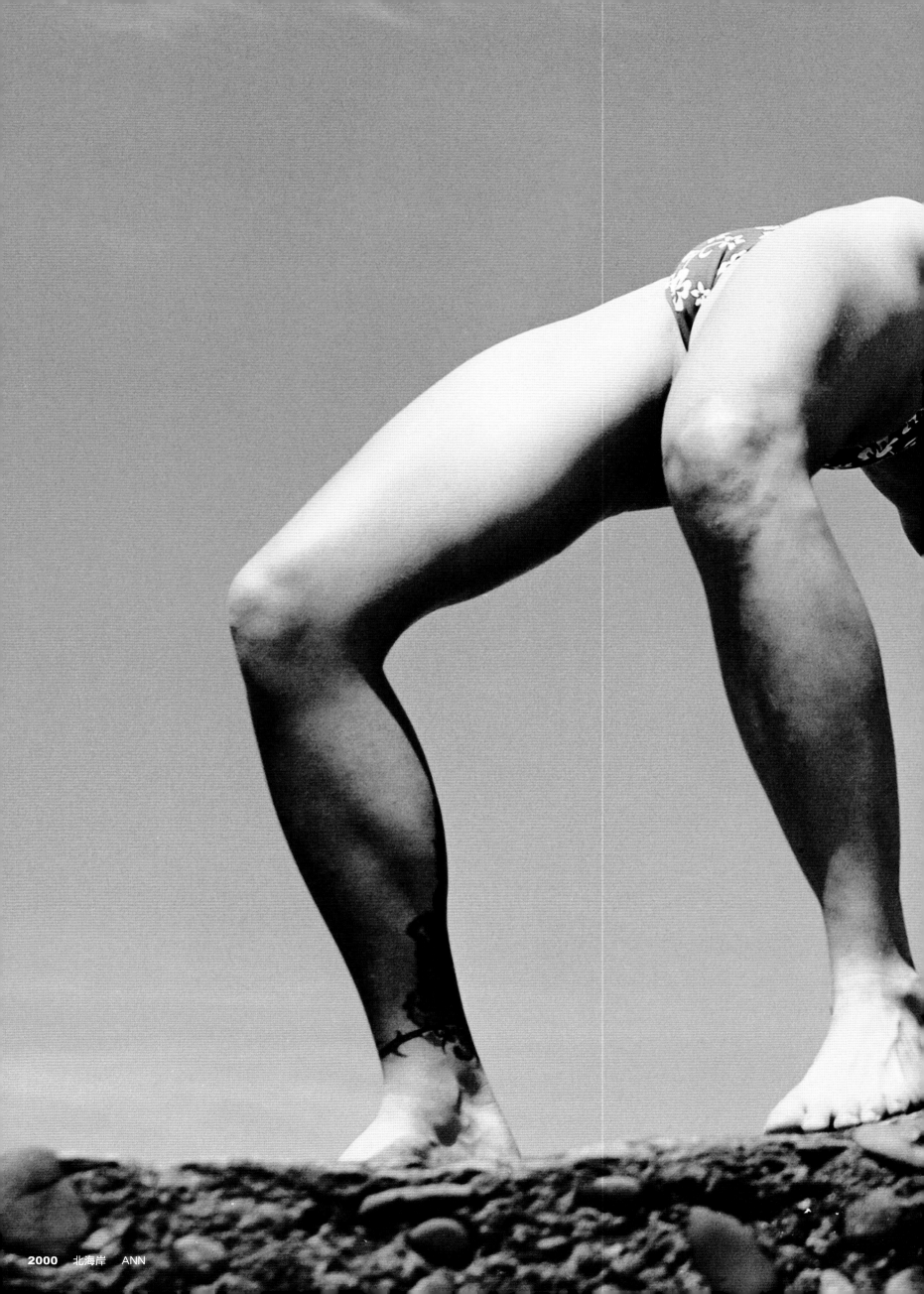

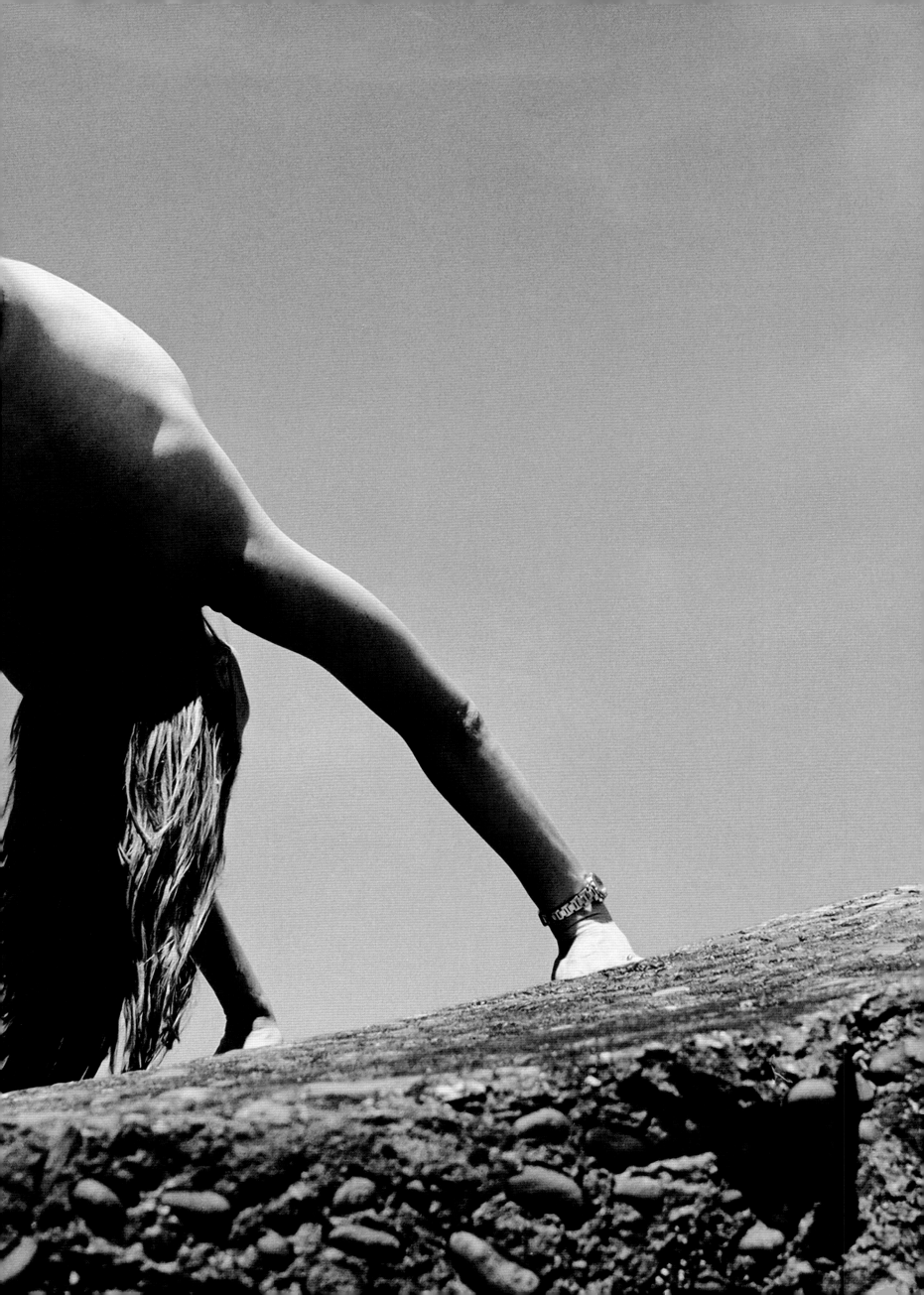

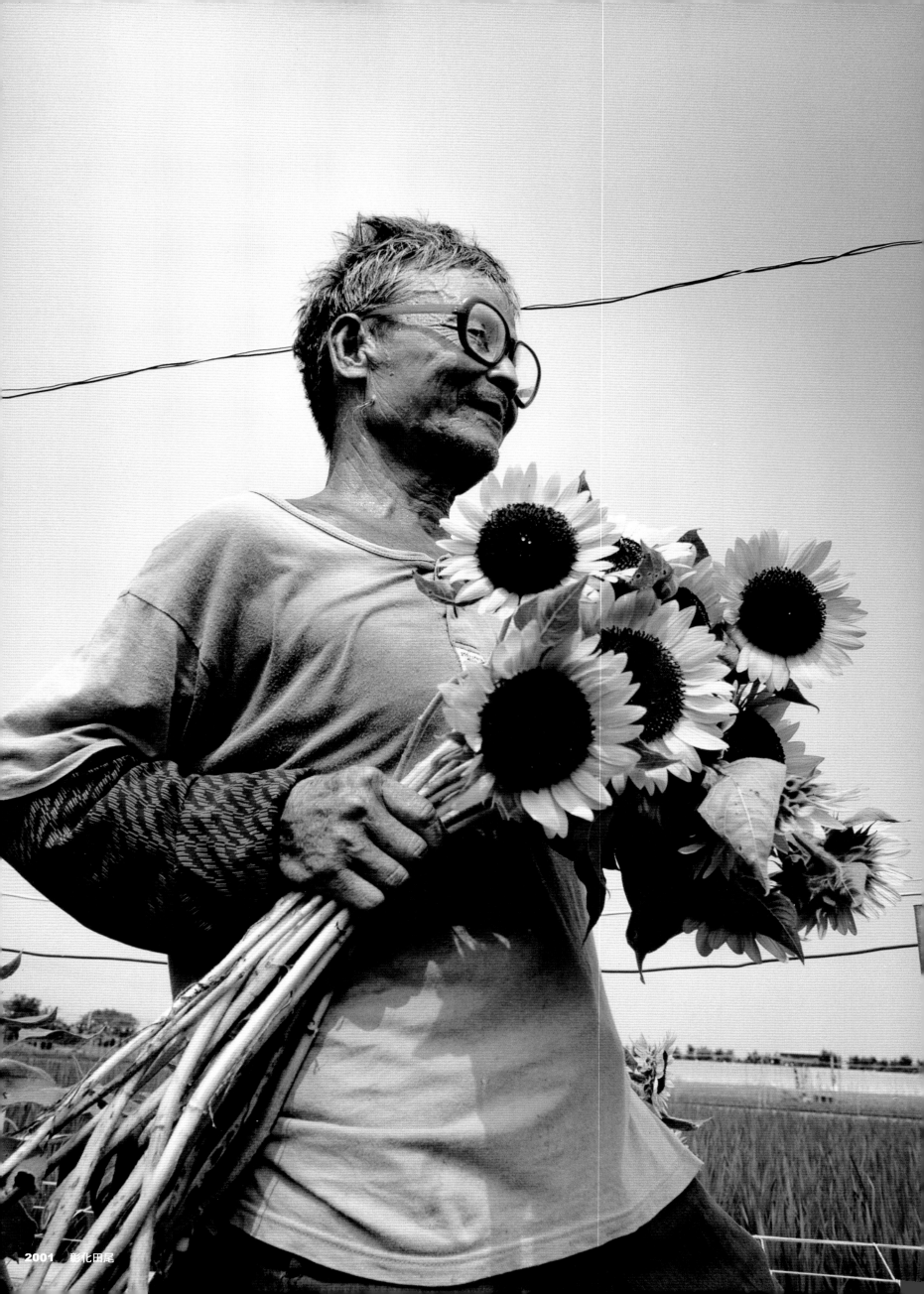

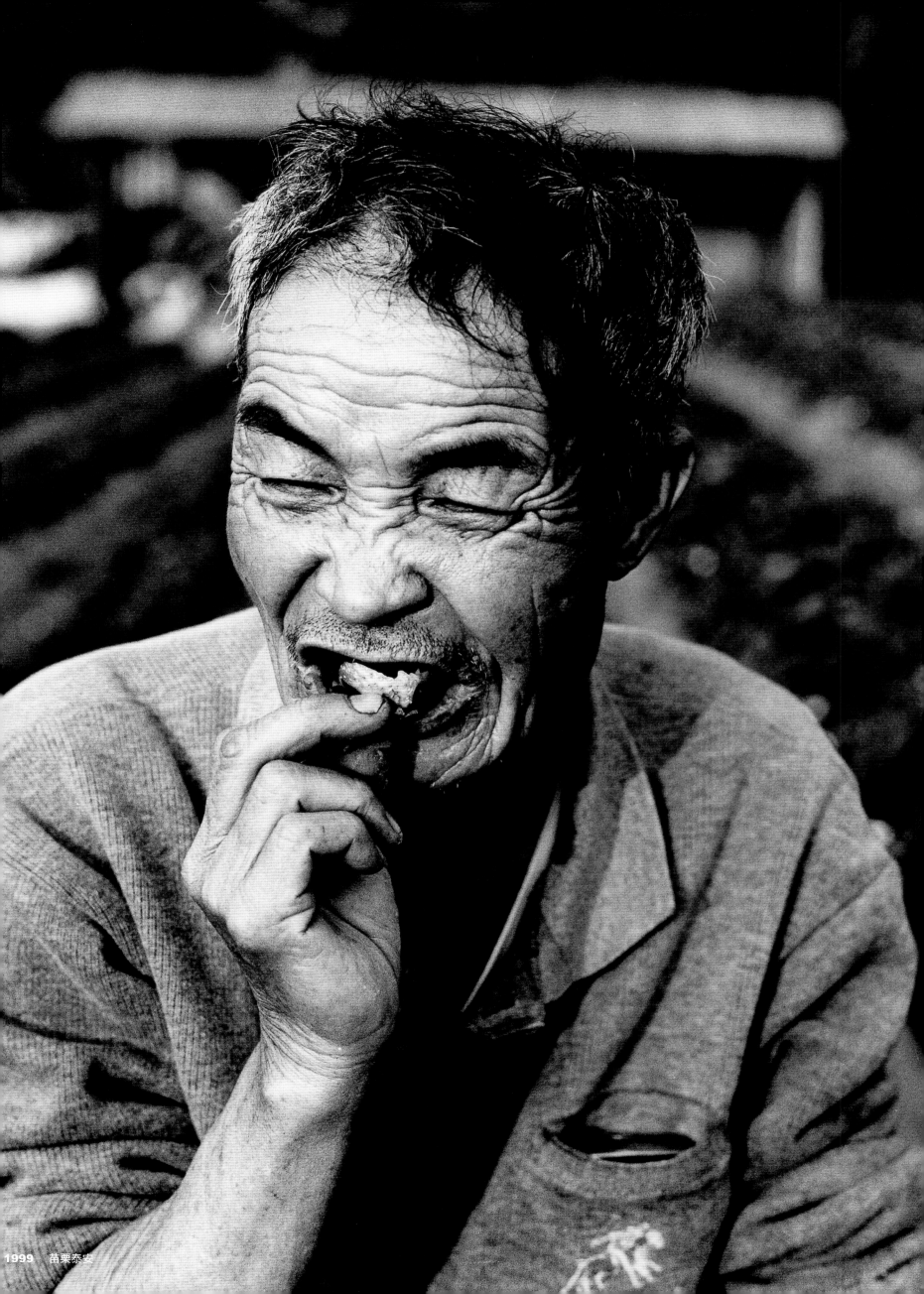

1999　苗栗泰安

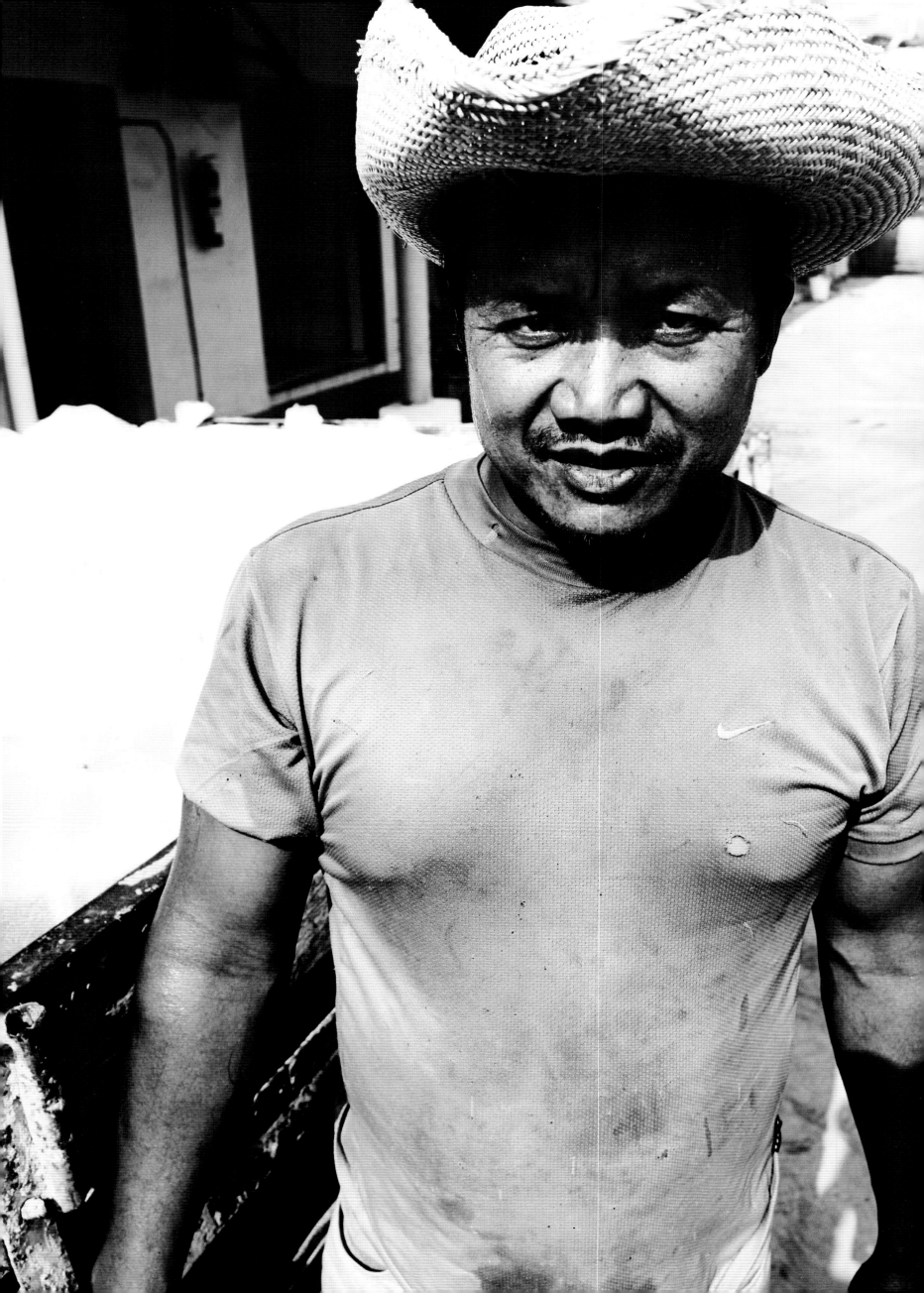

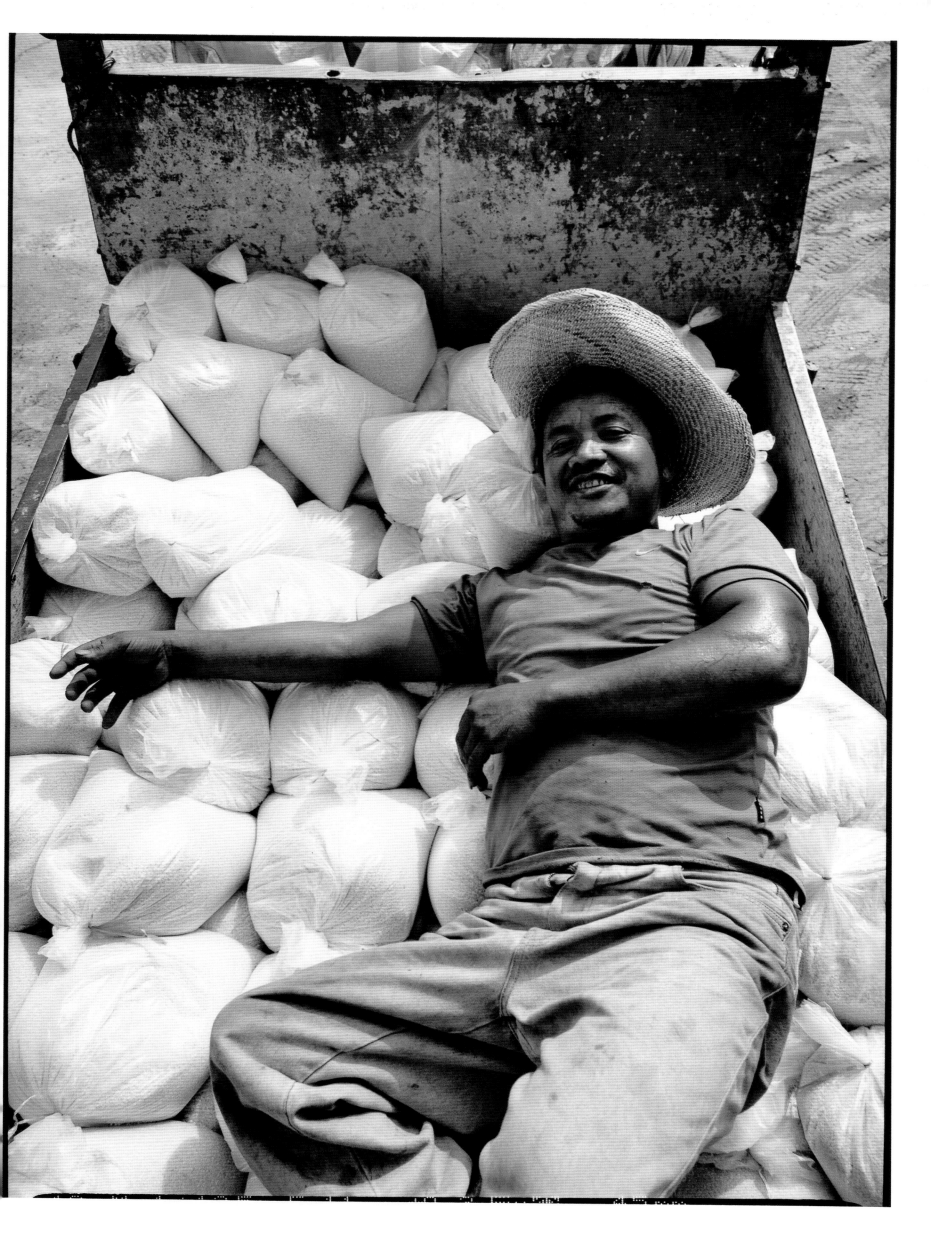

2001　**南投地利**　這是 921 大地震後要送給災民的白米，有愛的男人很帥。

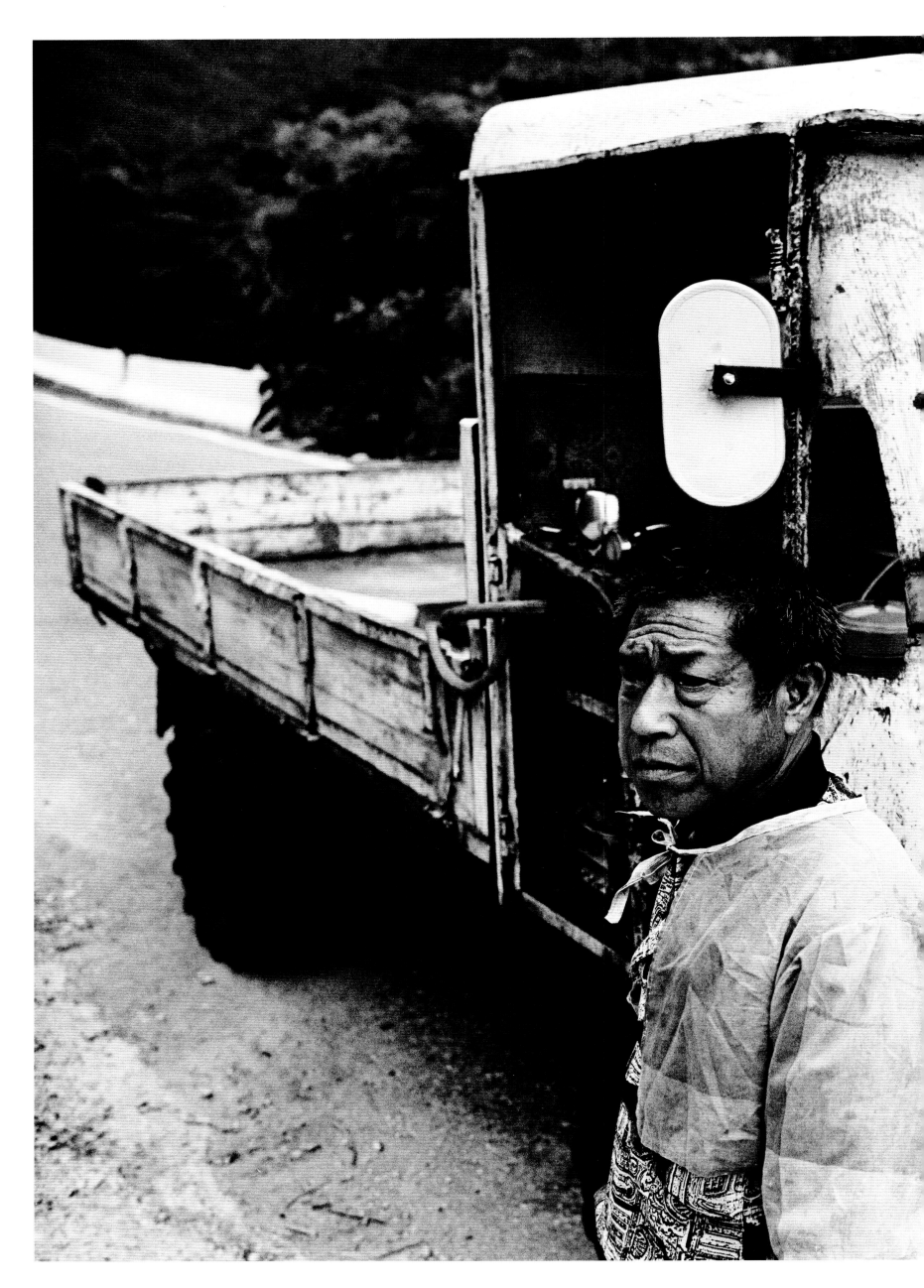

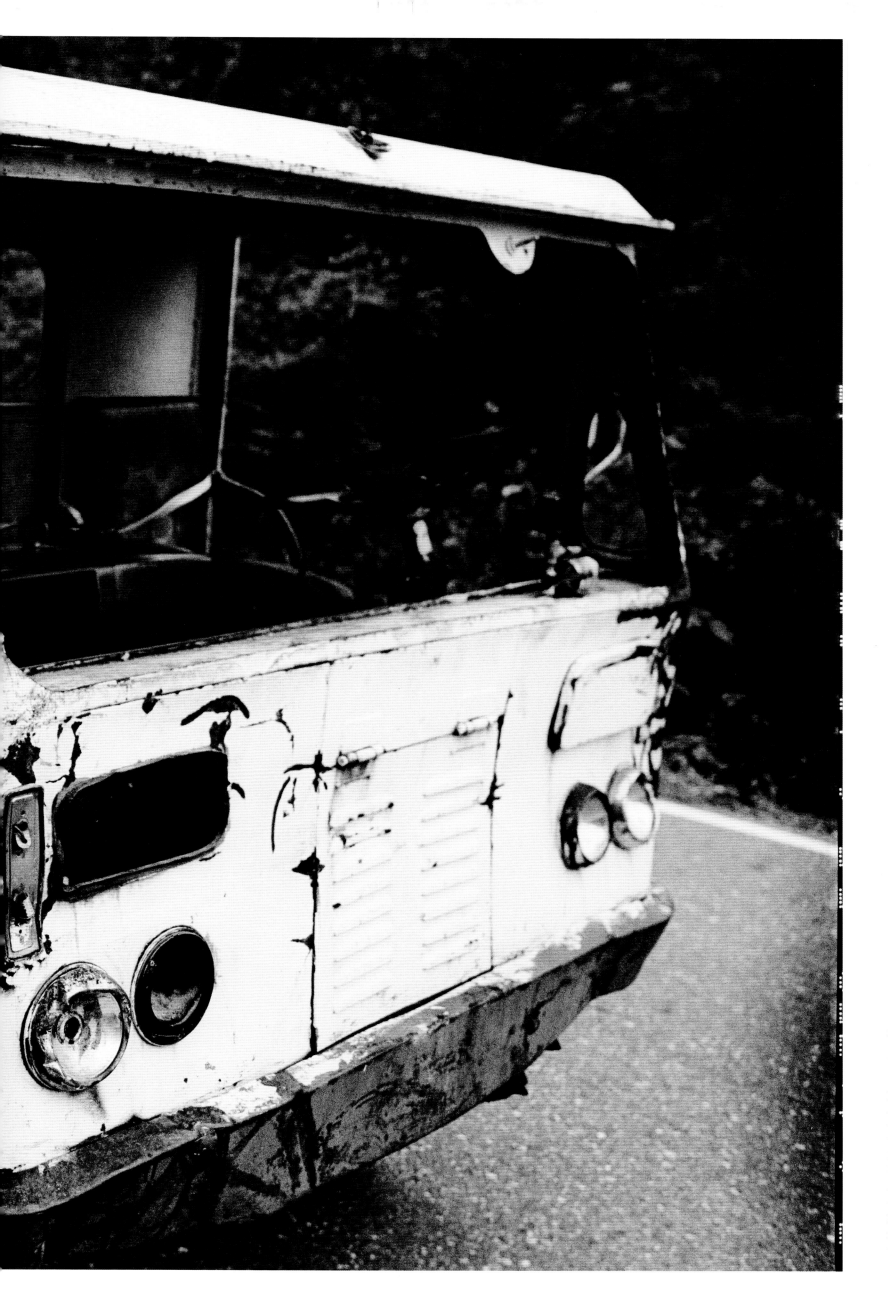

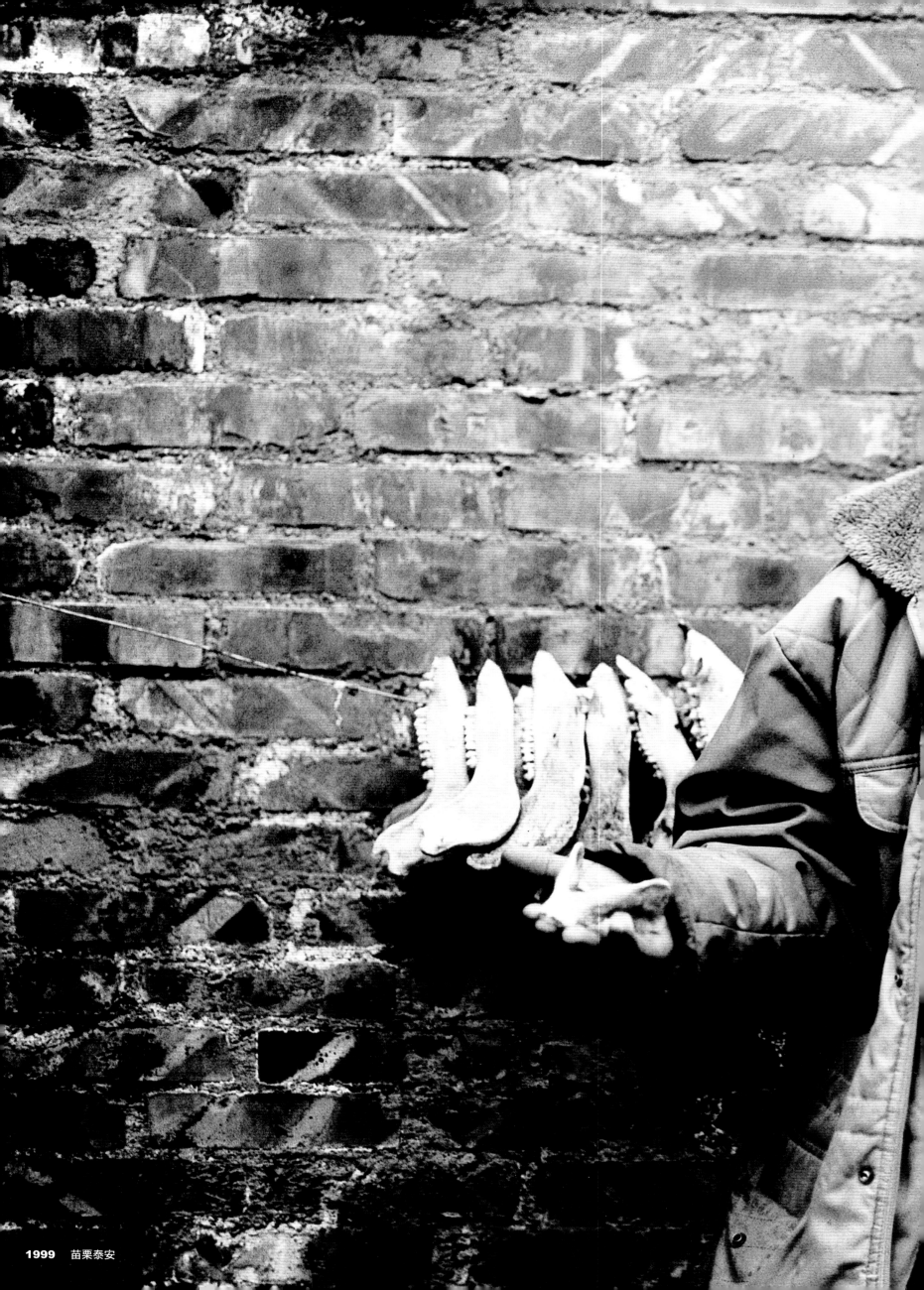

1999　苗栗泰安

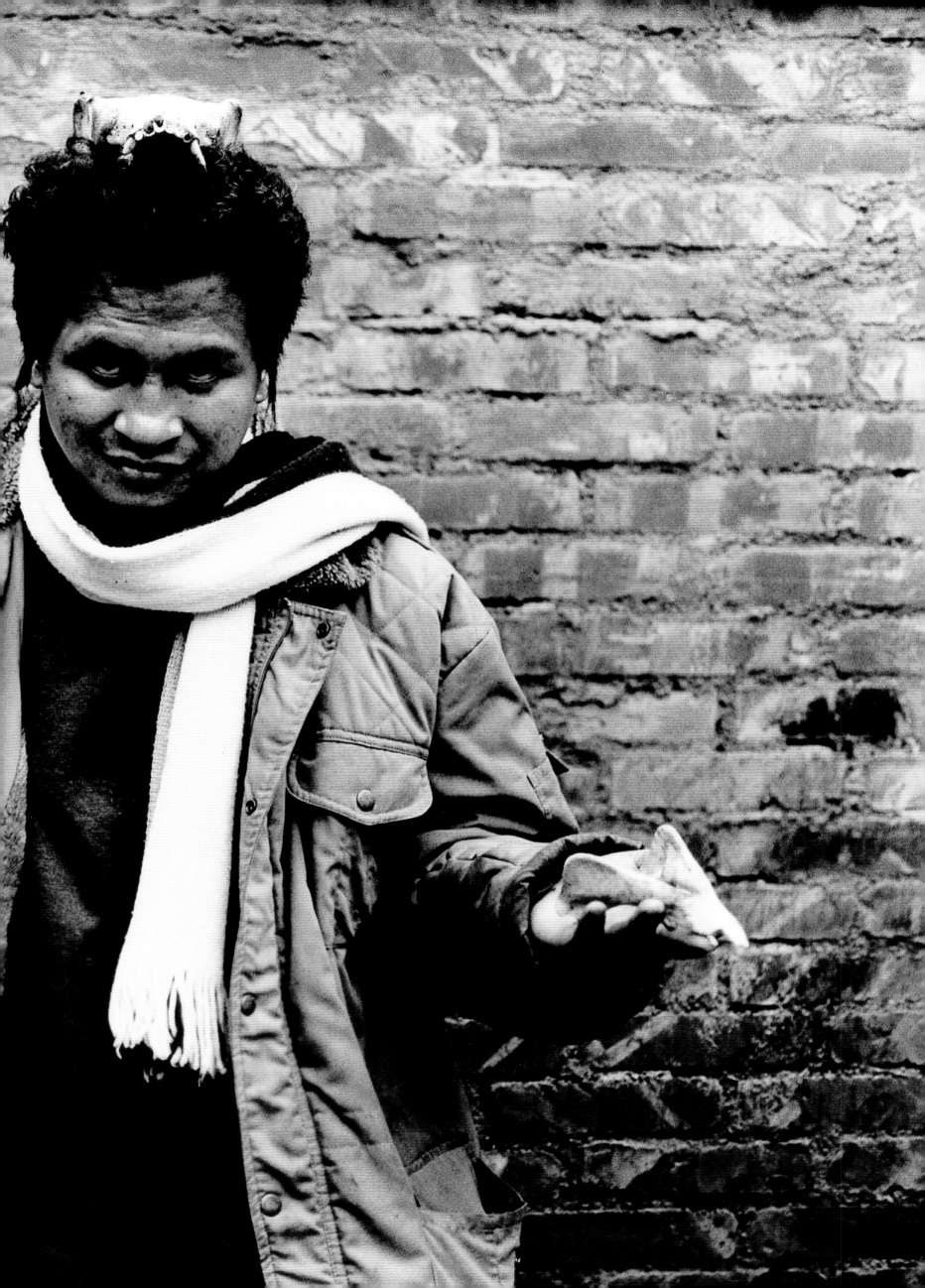

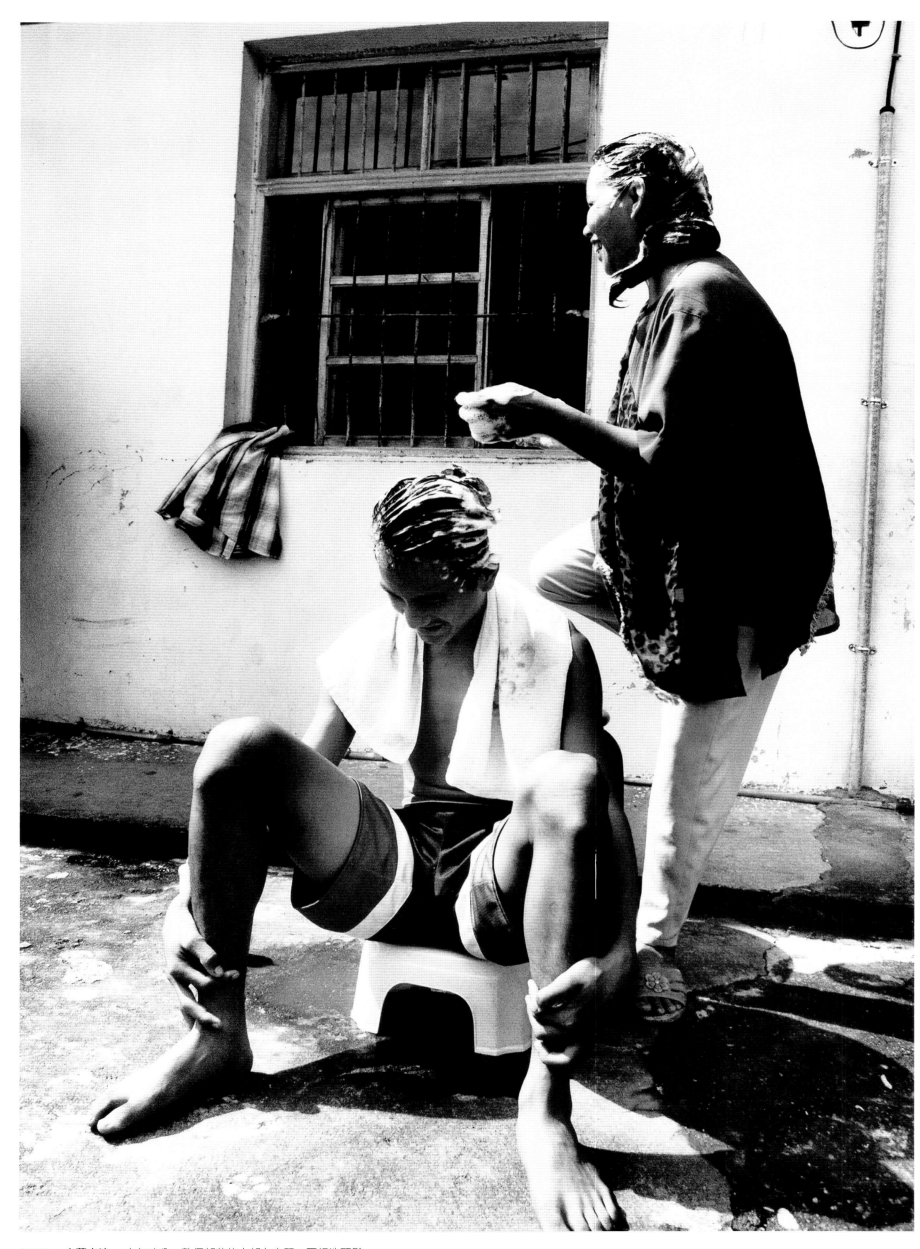

1998 宜蘭南澳　中午時分，整個部落的人都在家門口互相洗頭髮。

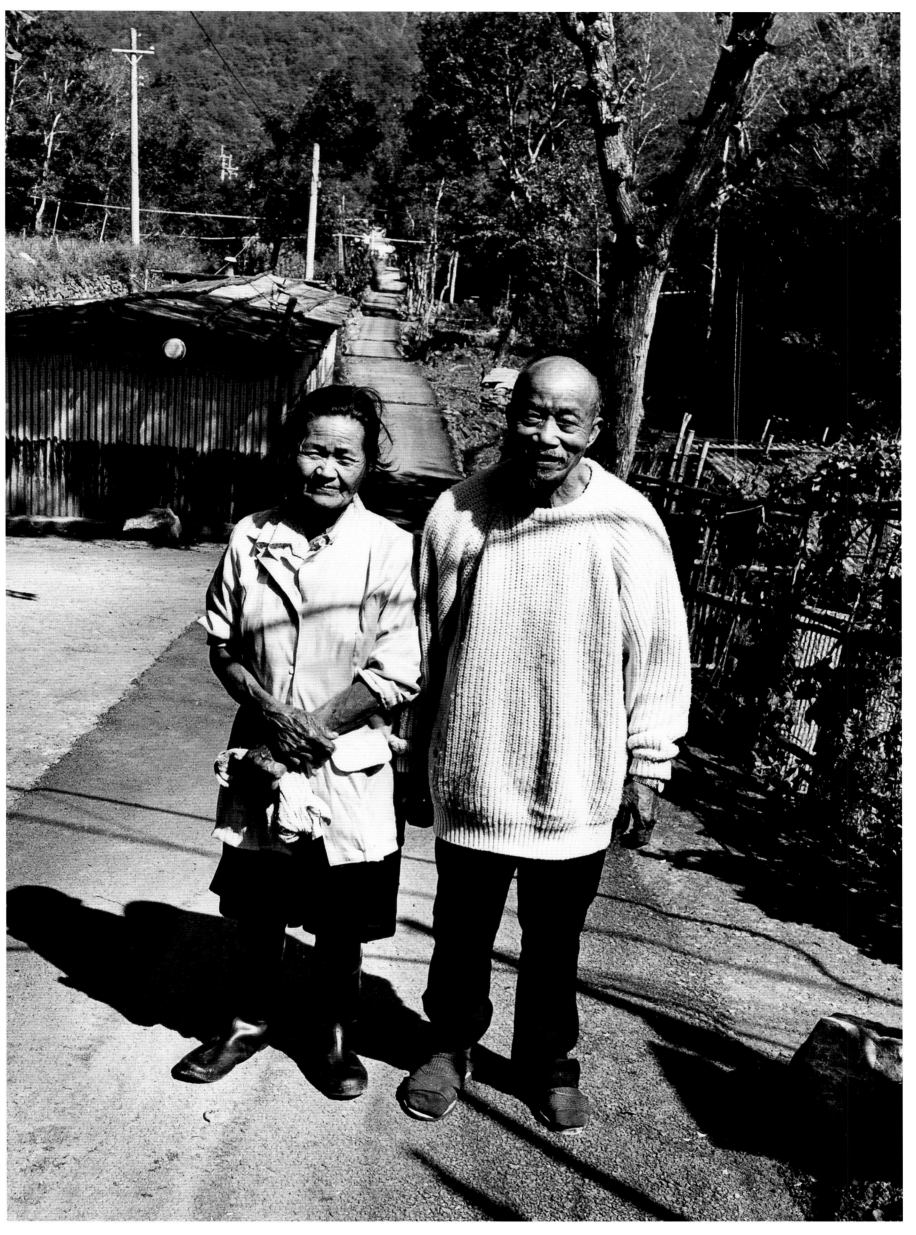

1998 新竹秀巒

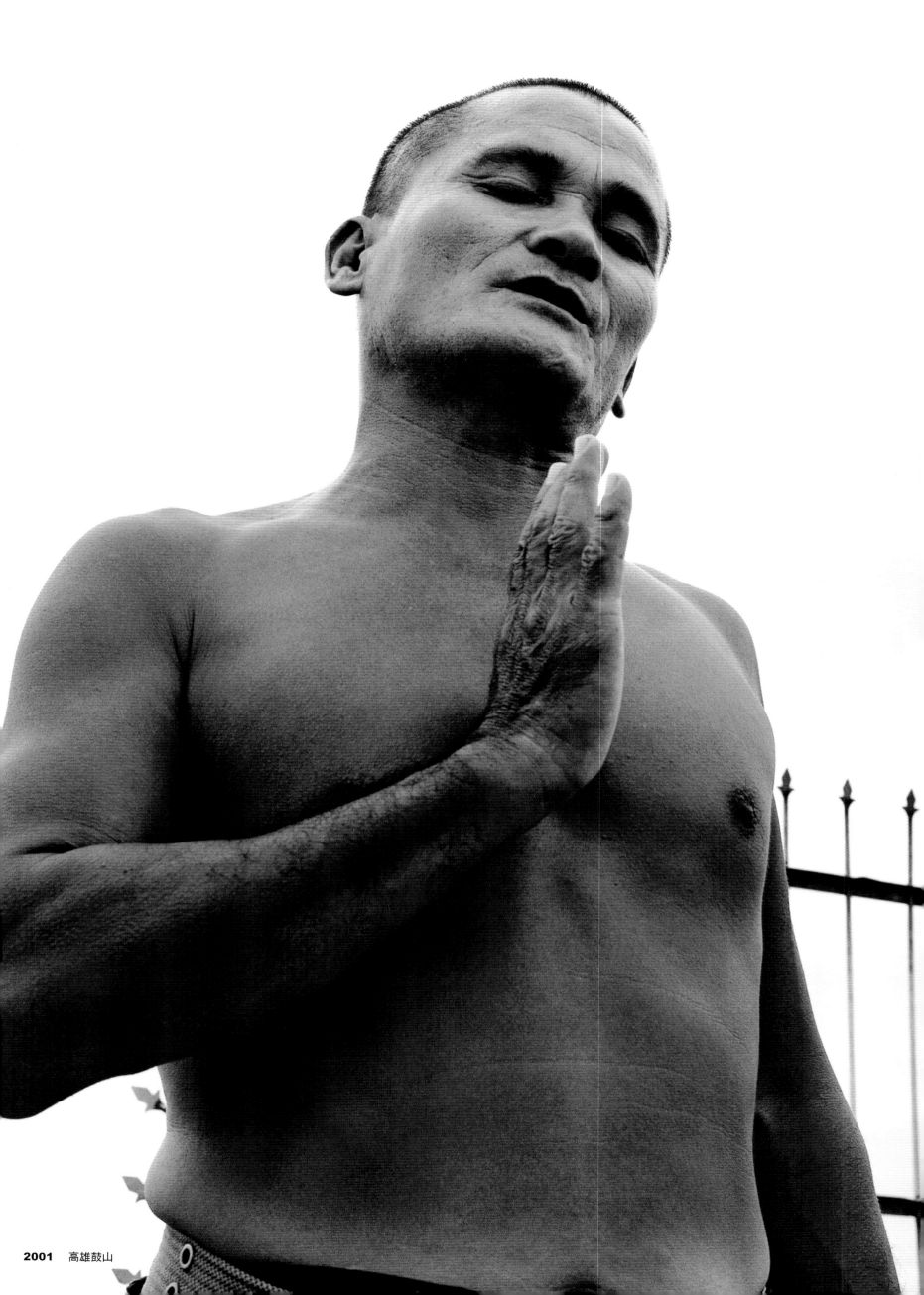

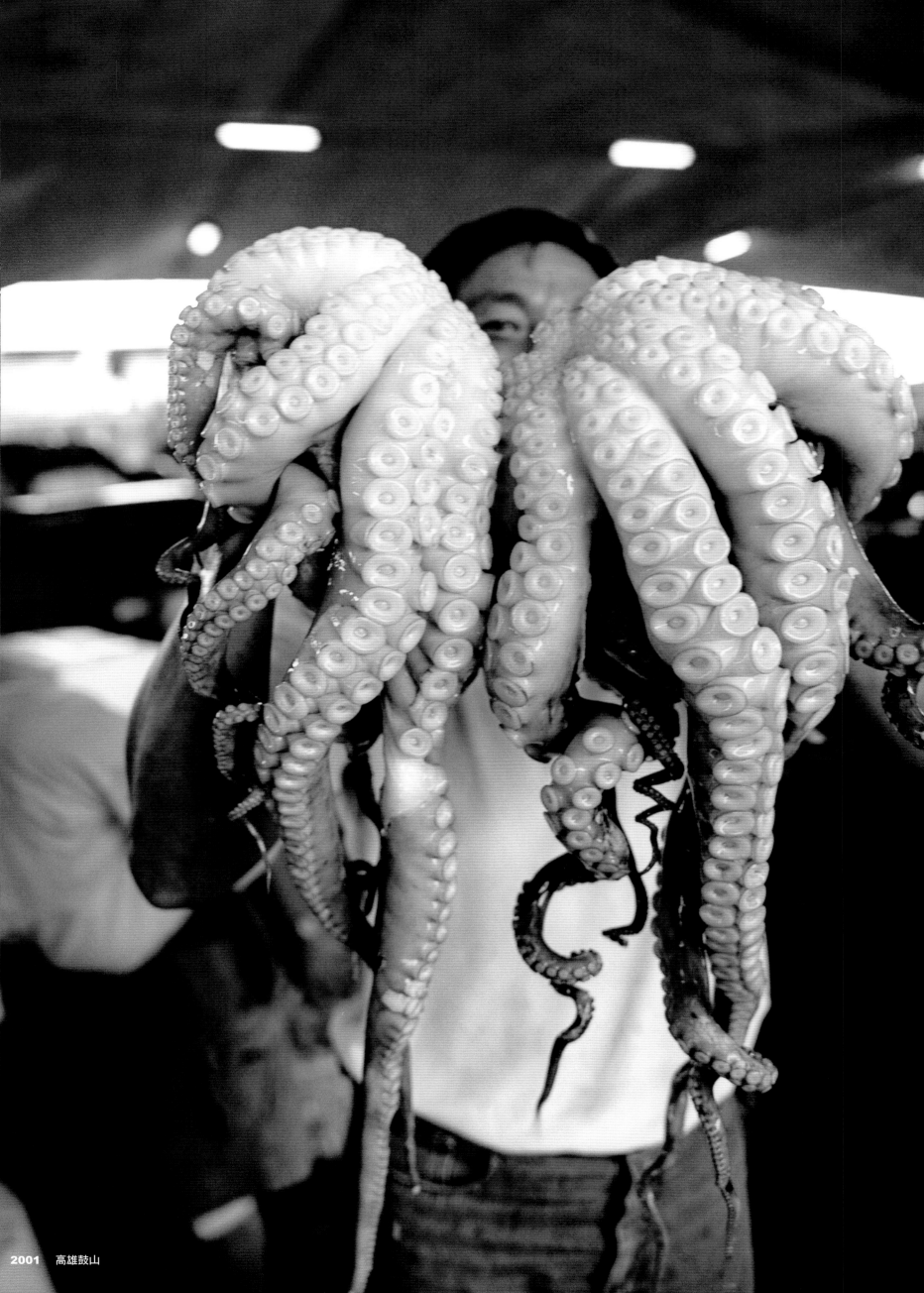

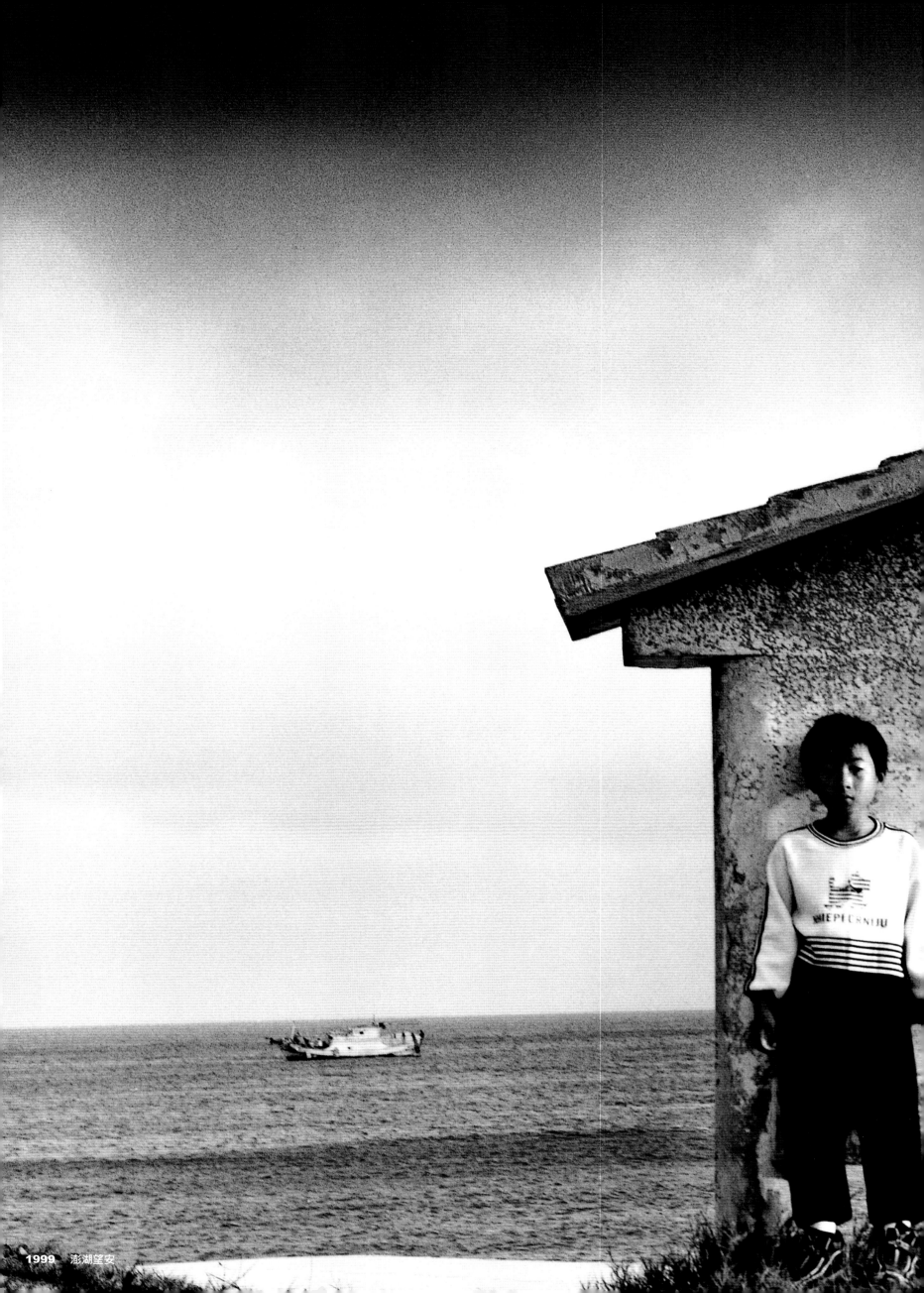

1999 澎湖望安

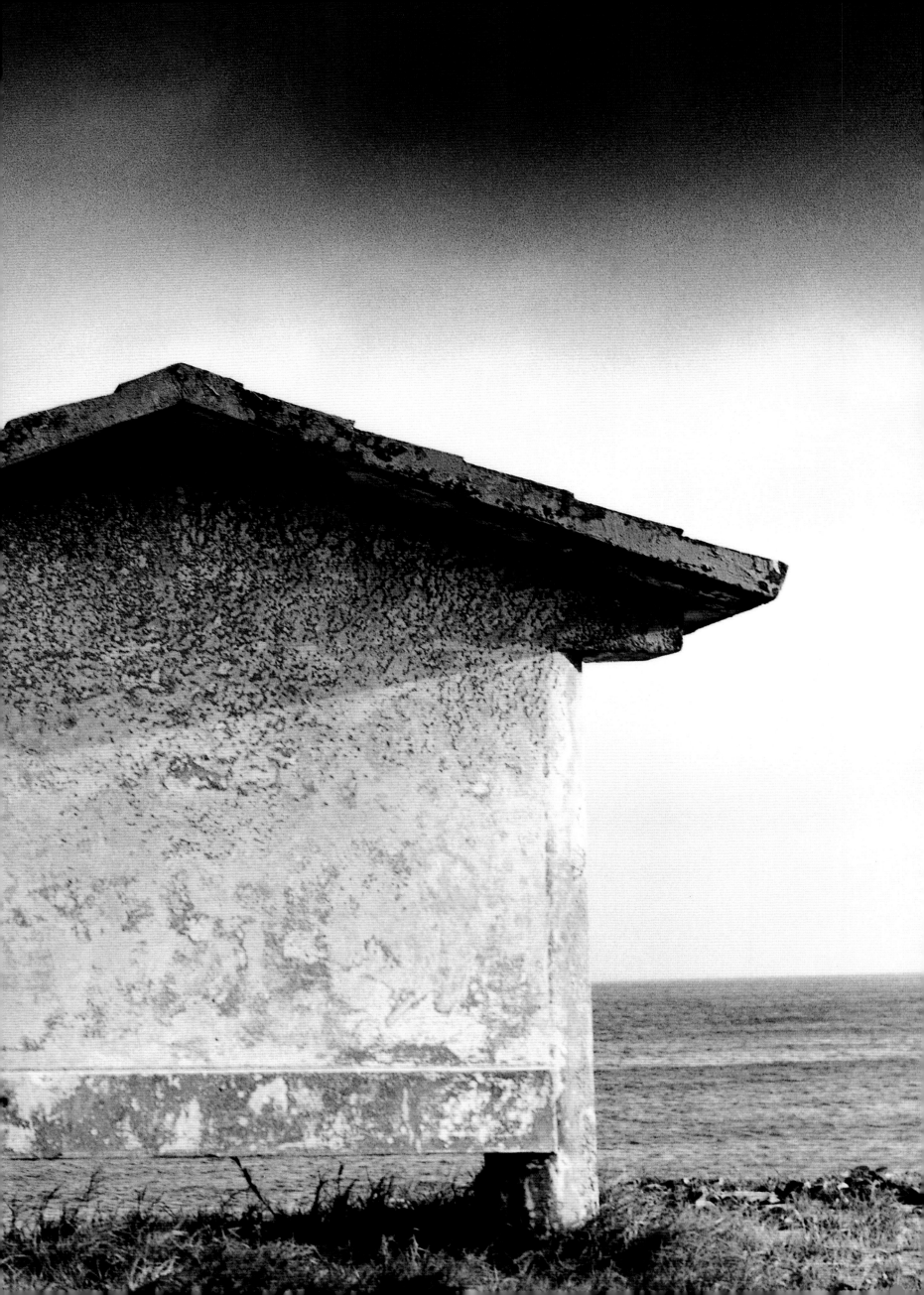

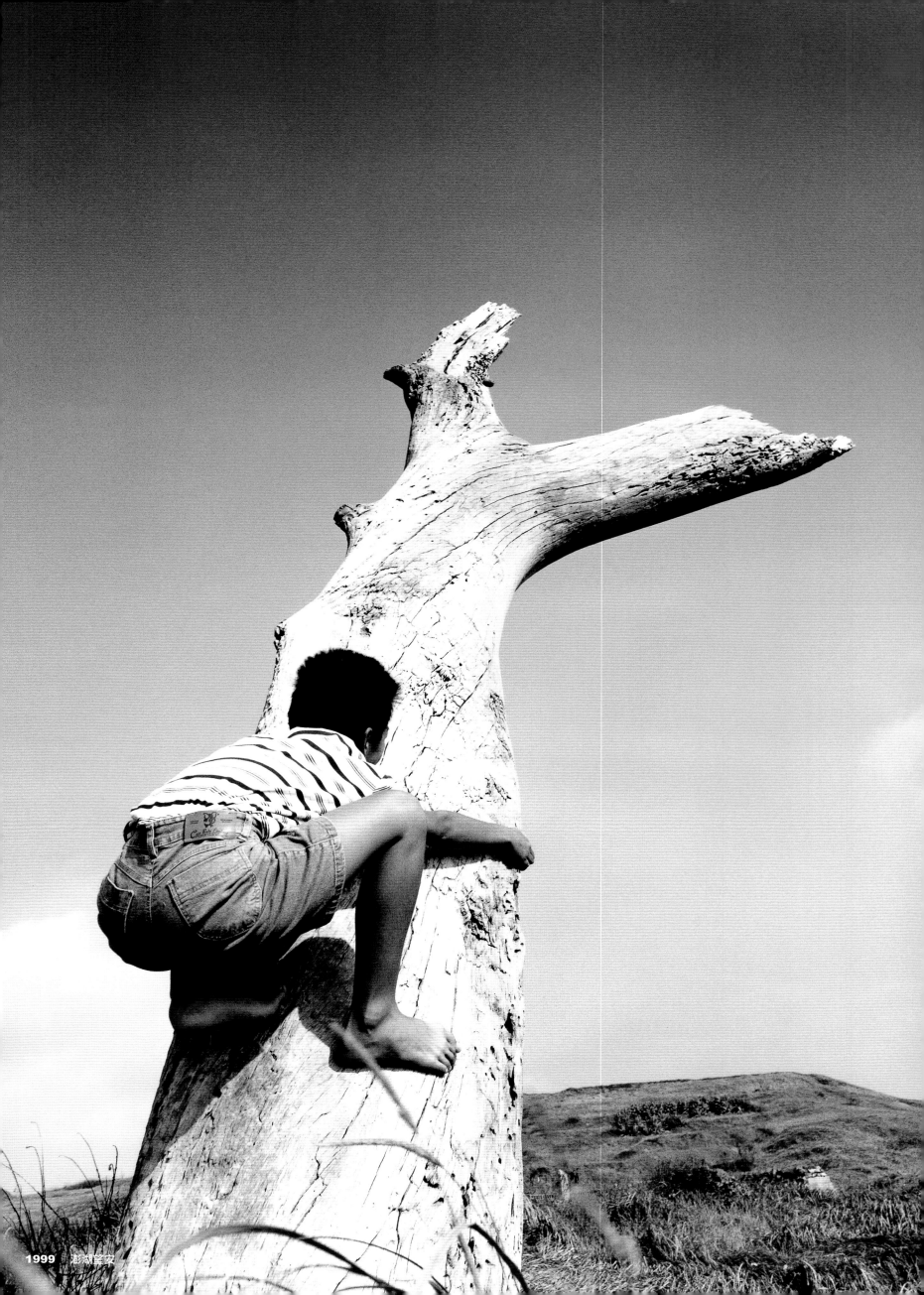

1999　澎湖望安

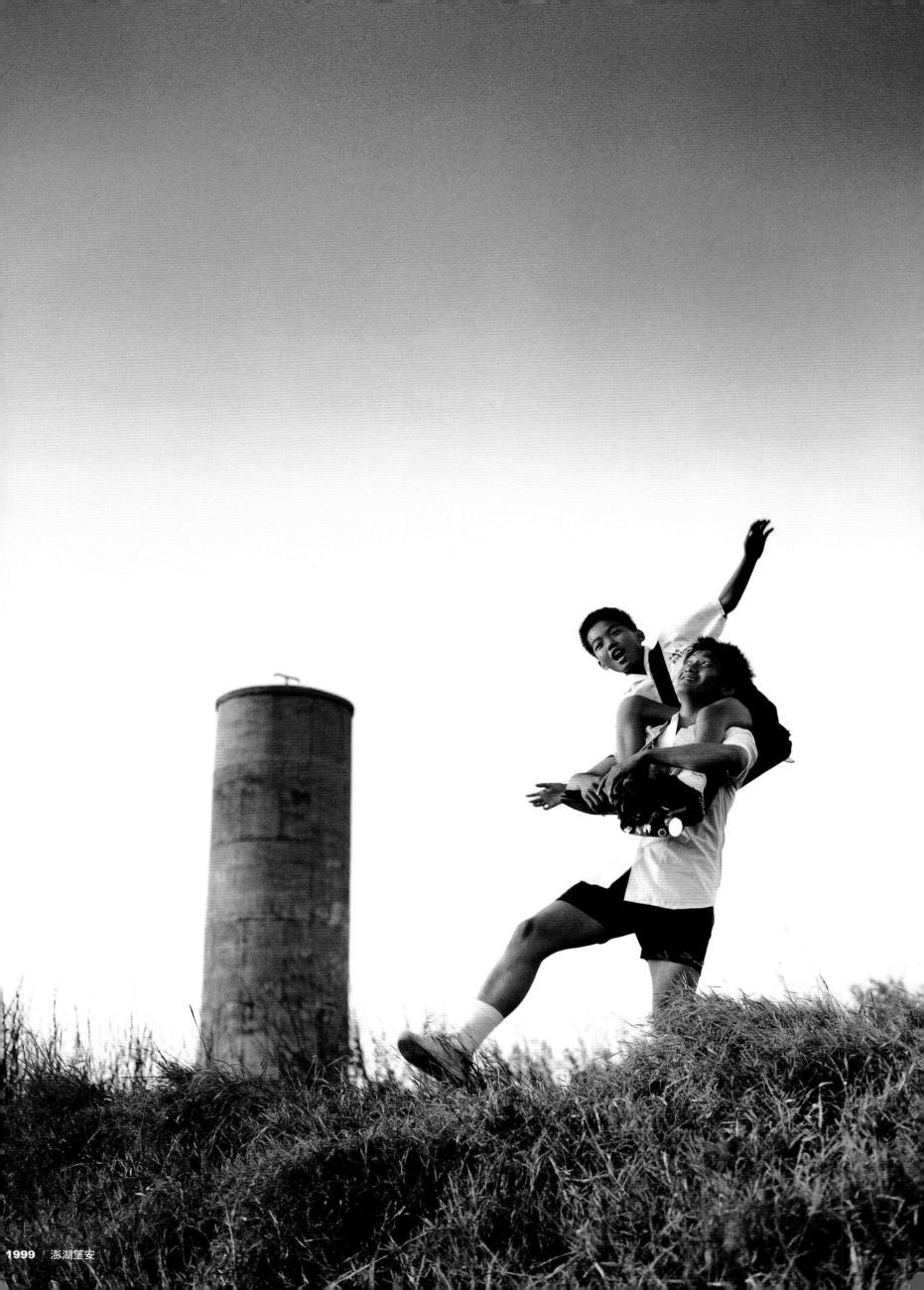

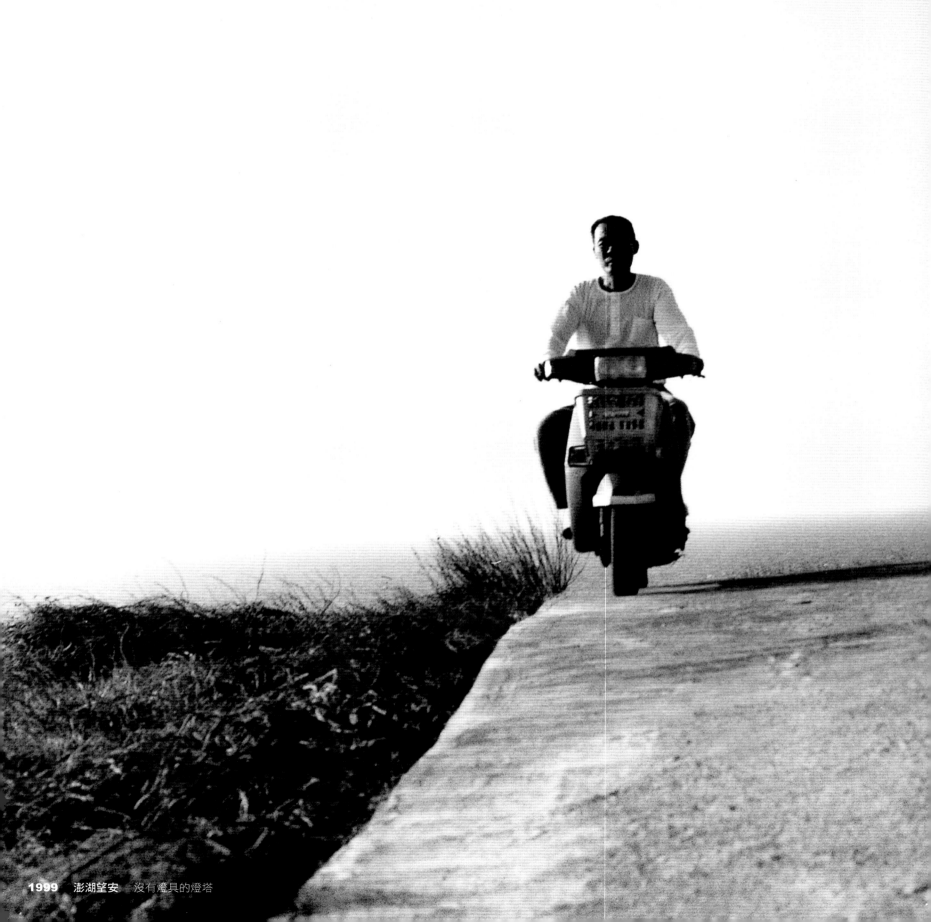

1999　澎湖望安　沒有燈具的燈塔

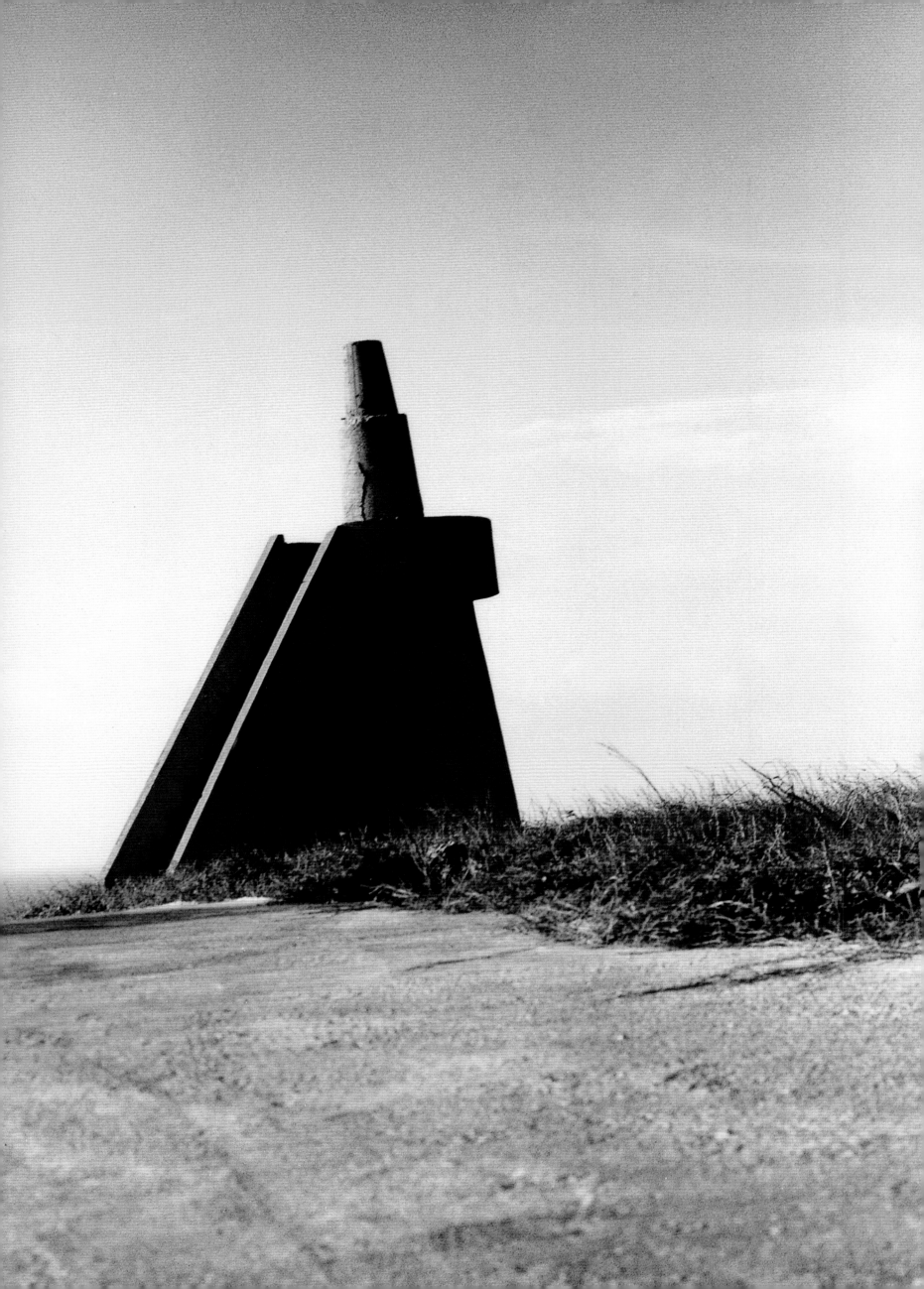

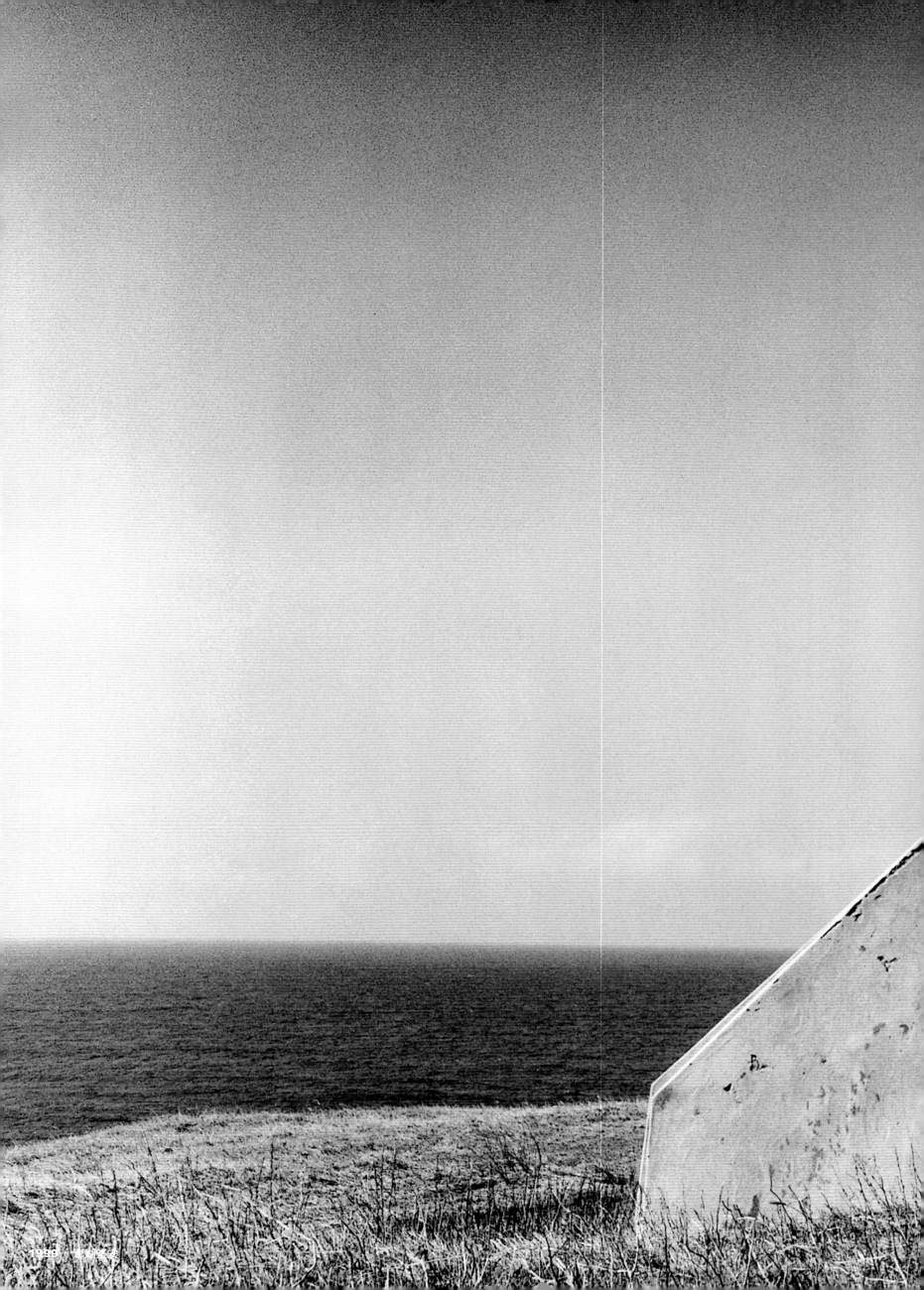

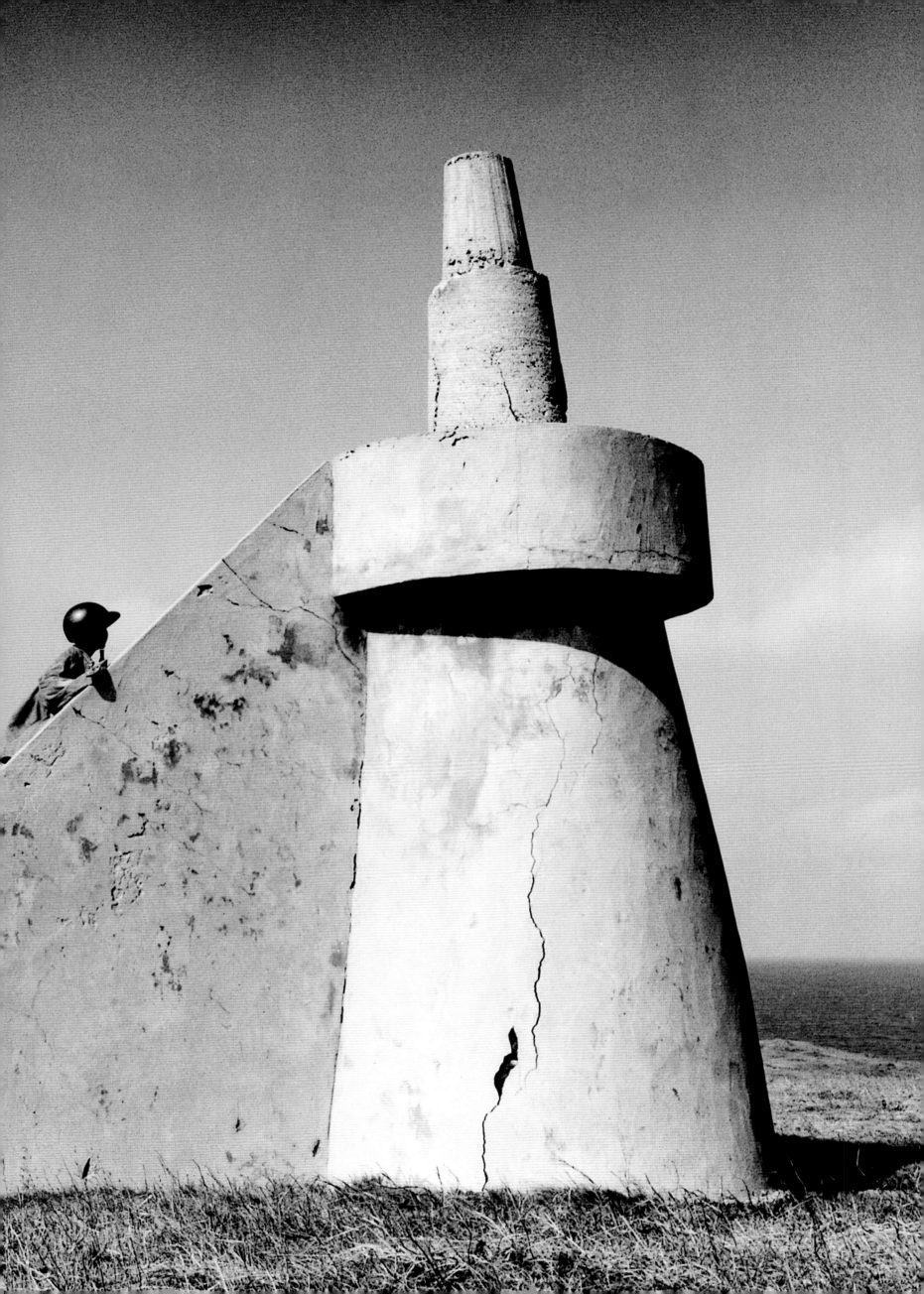

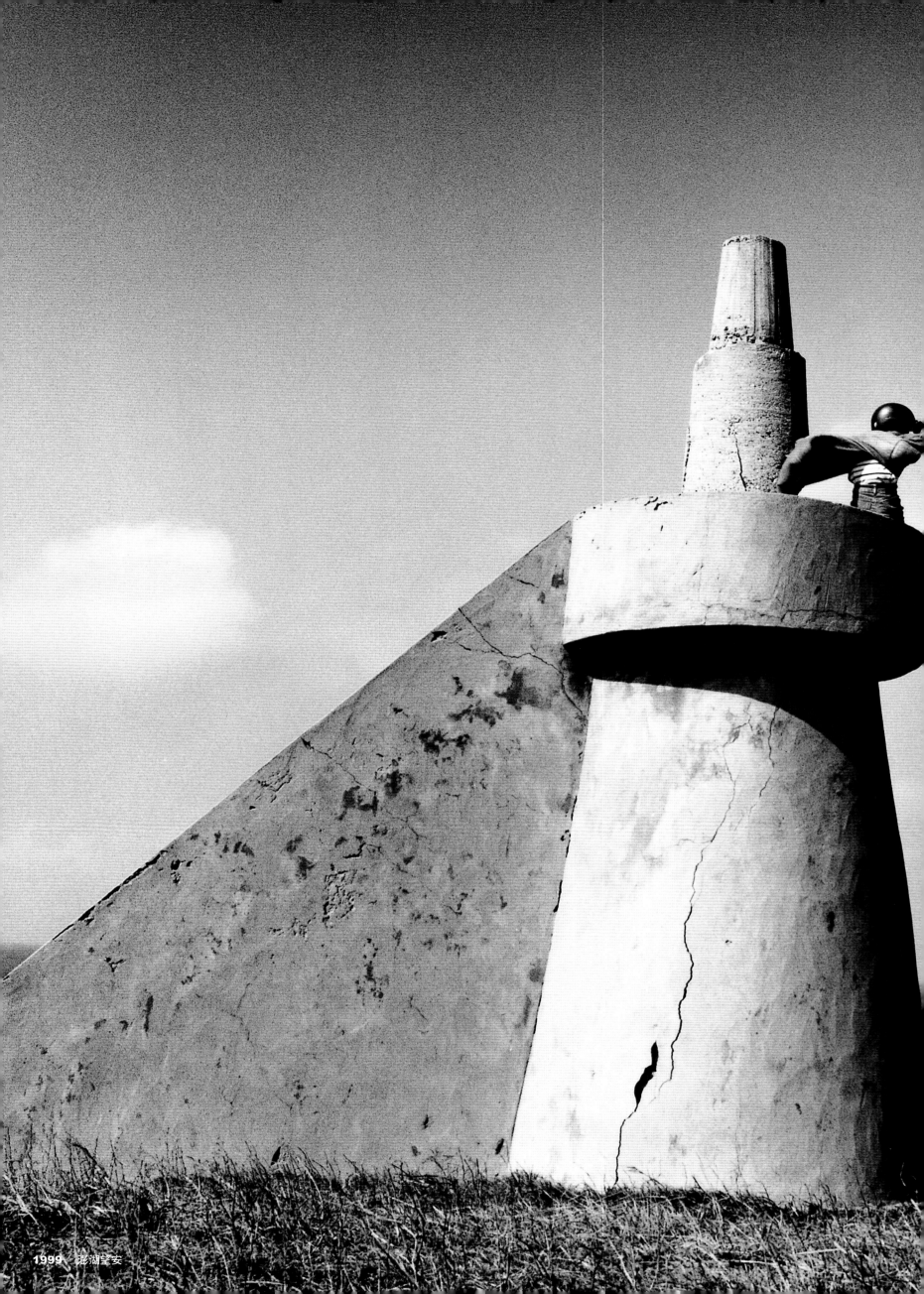

1999 澎湖望安

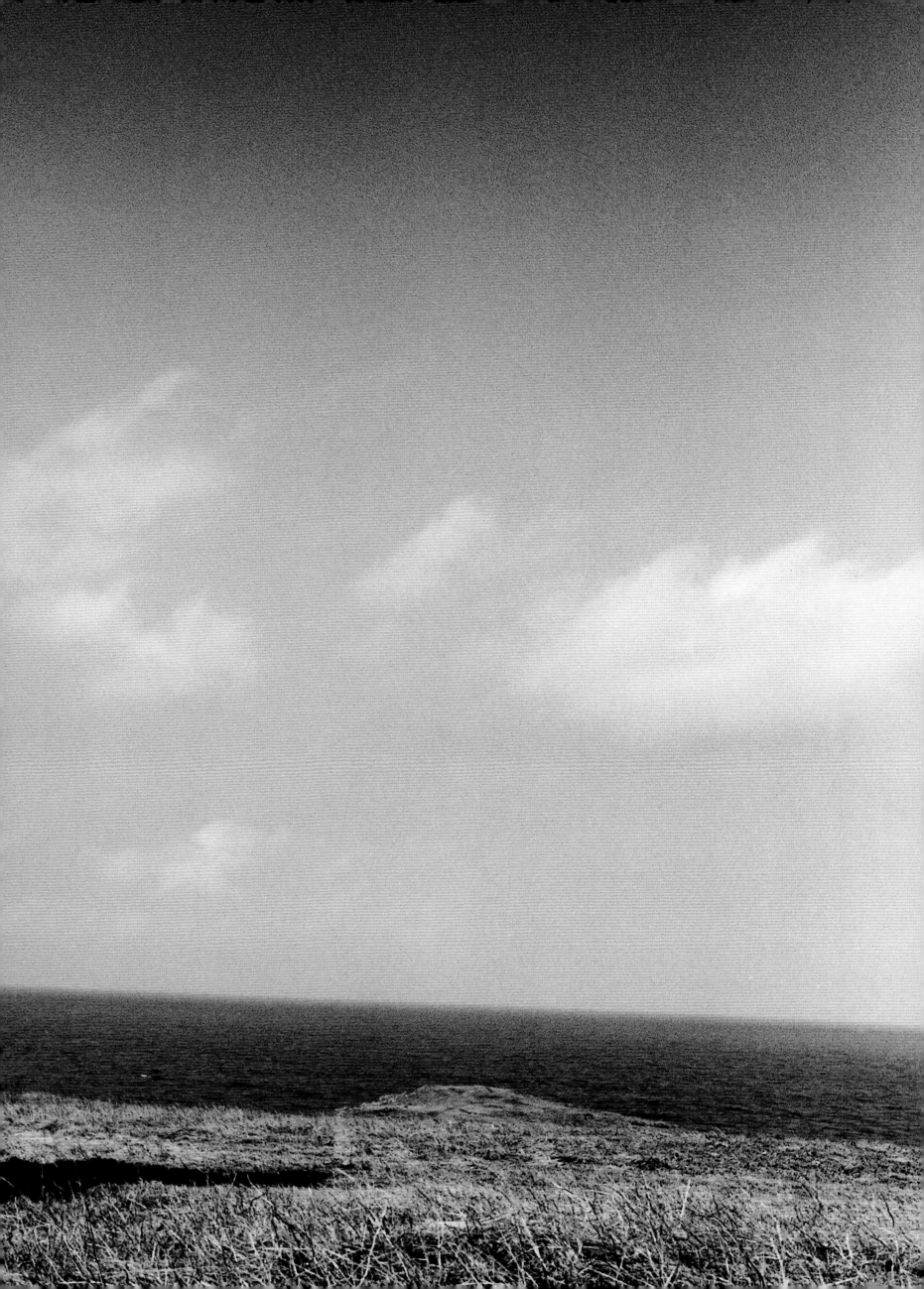

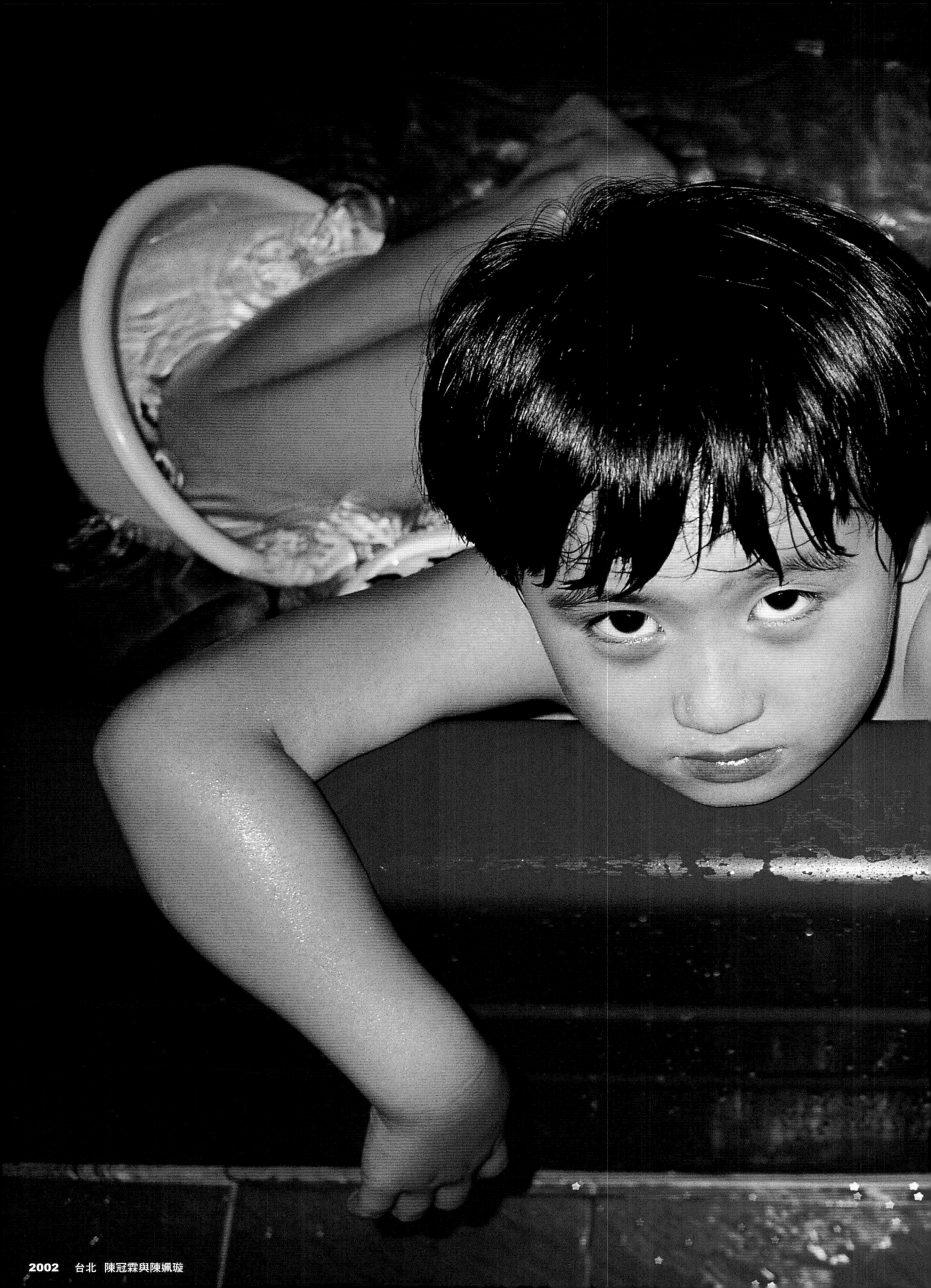

2002　台北　陳冠霖與陳姵璇

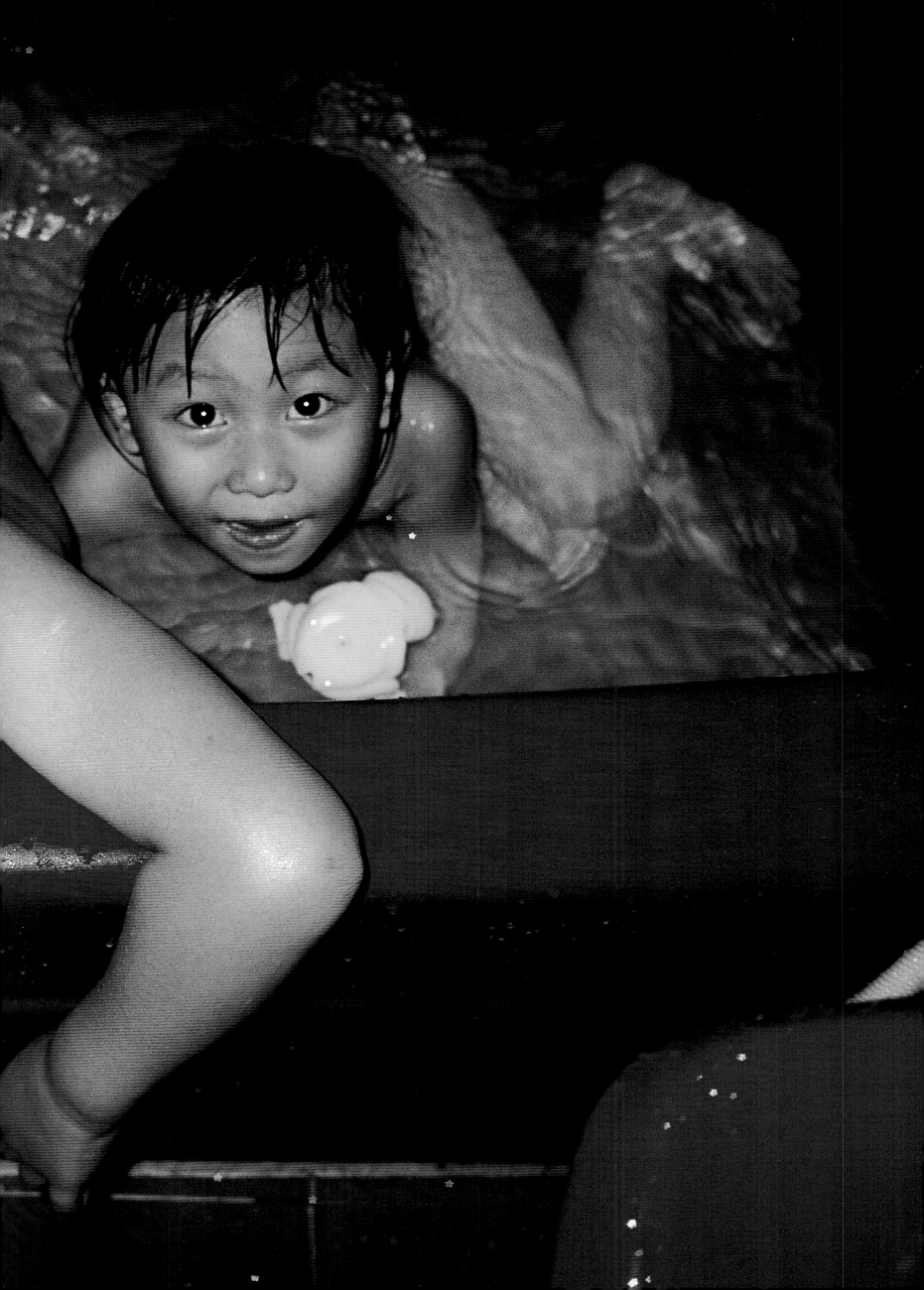

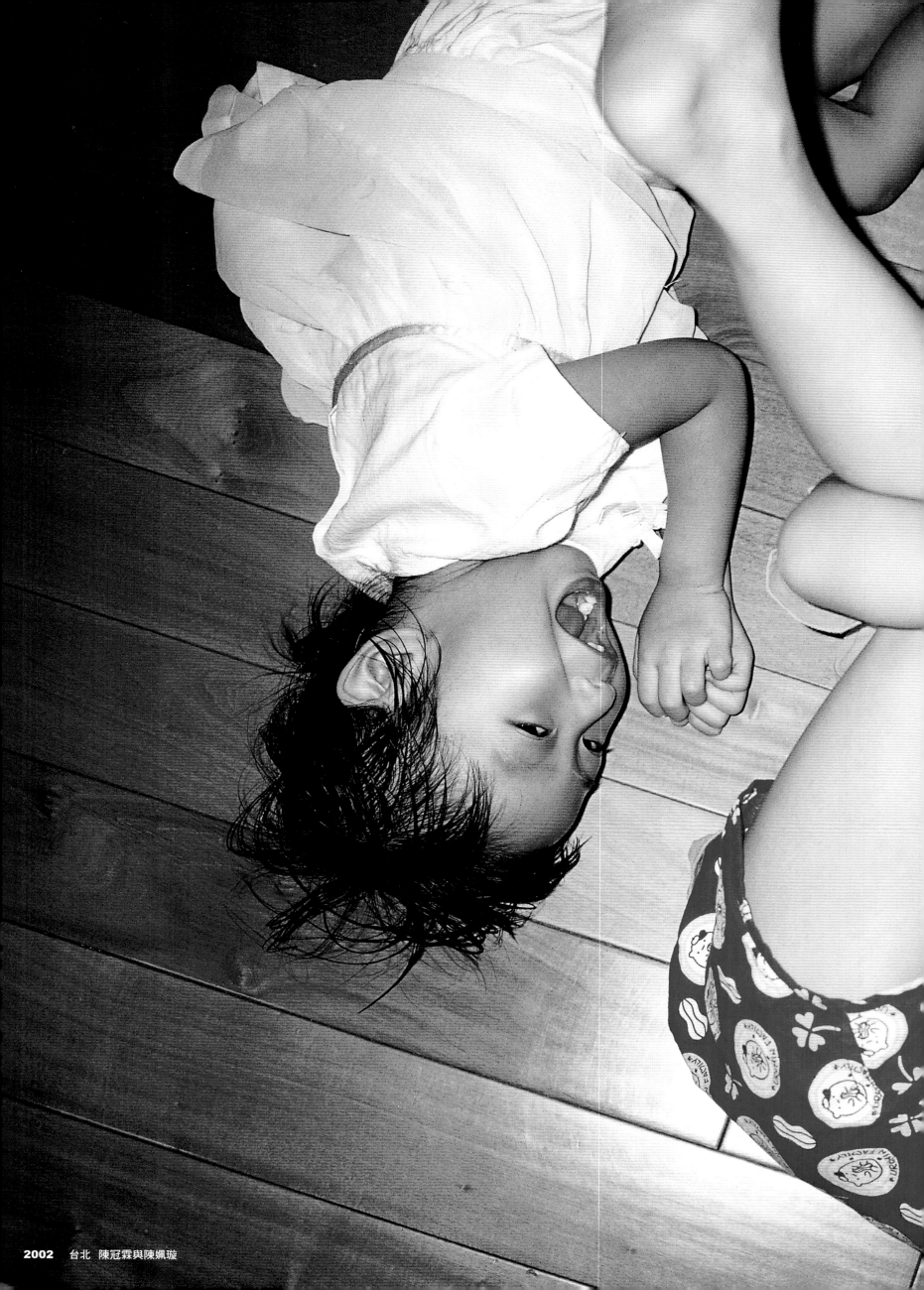

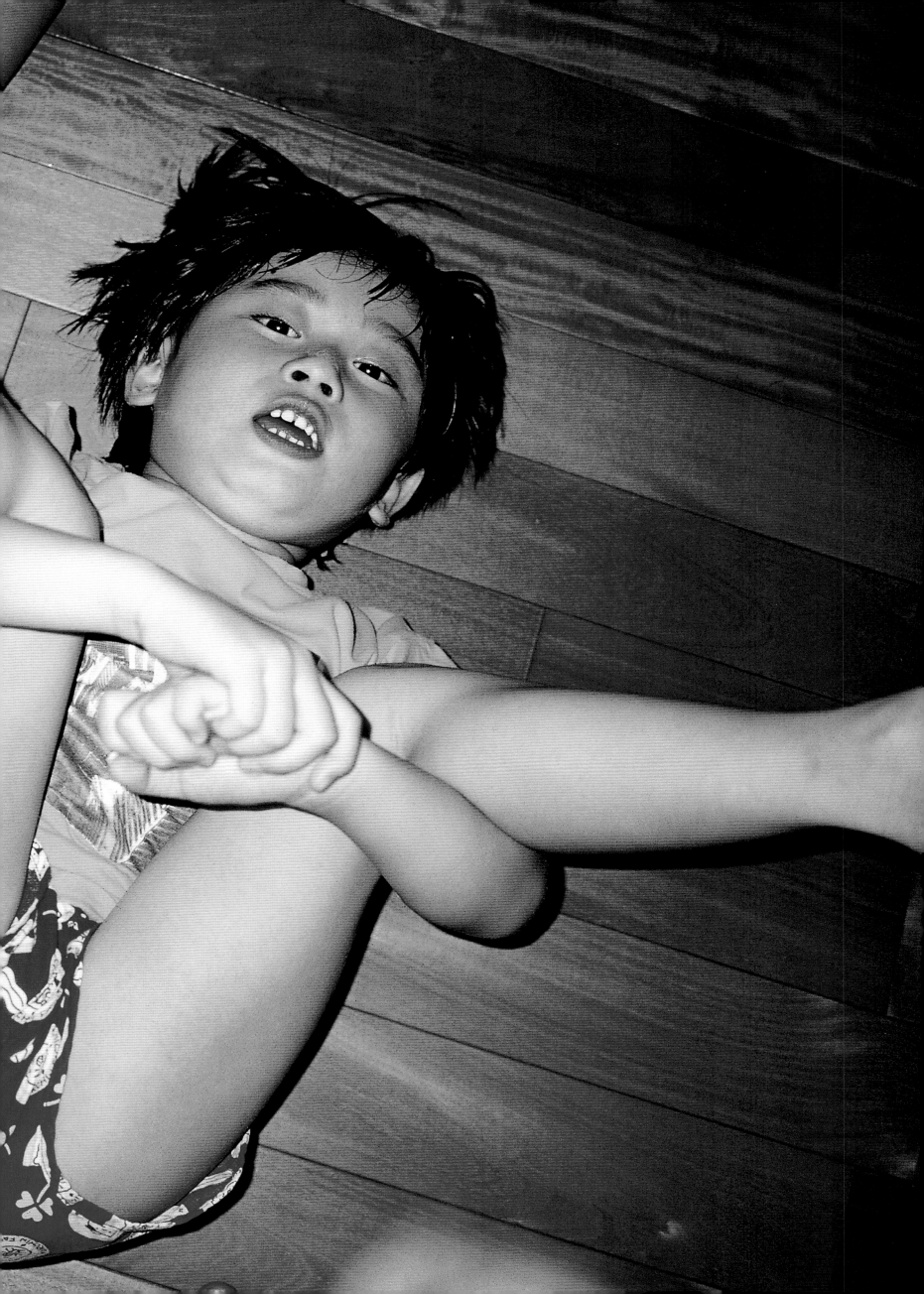

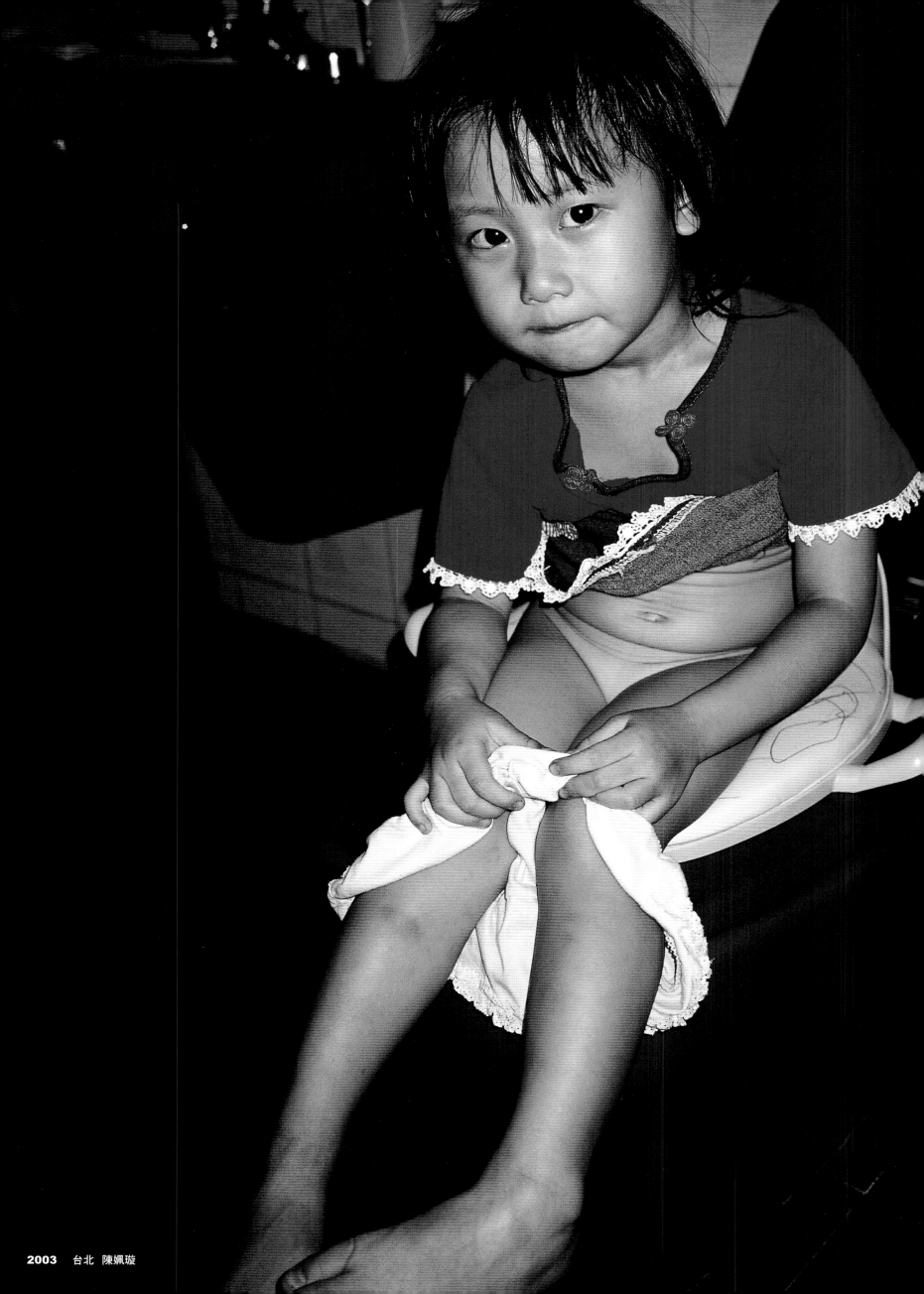

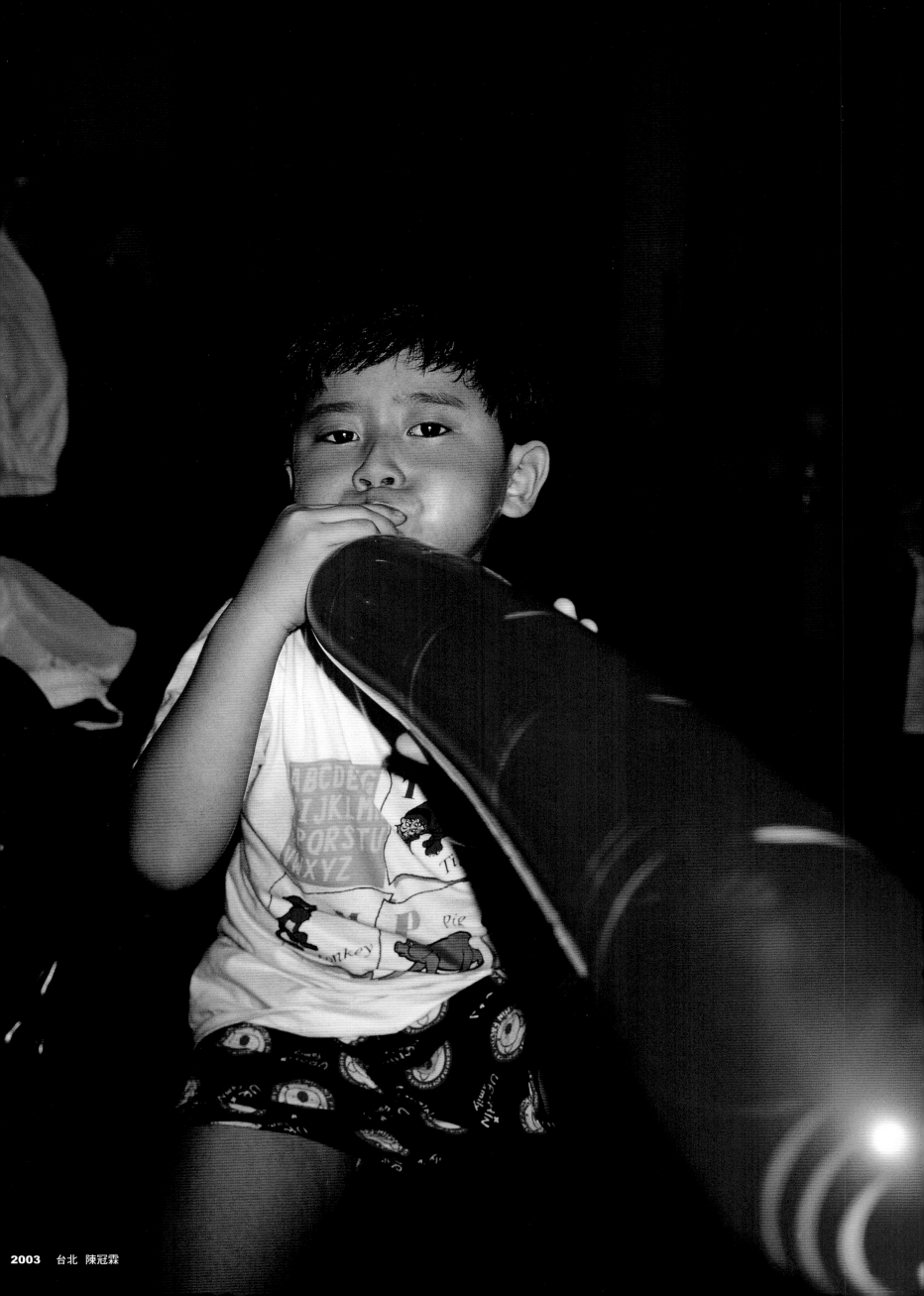

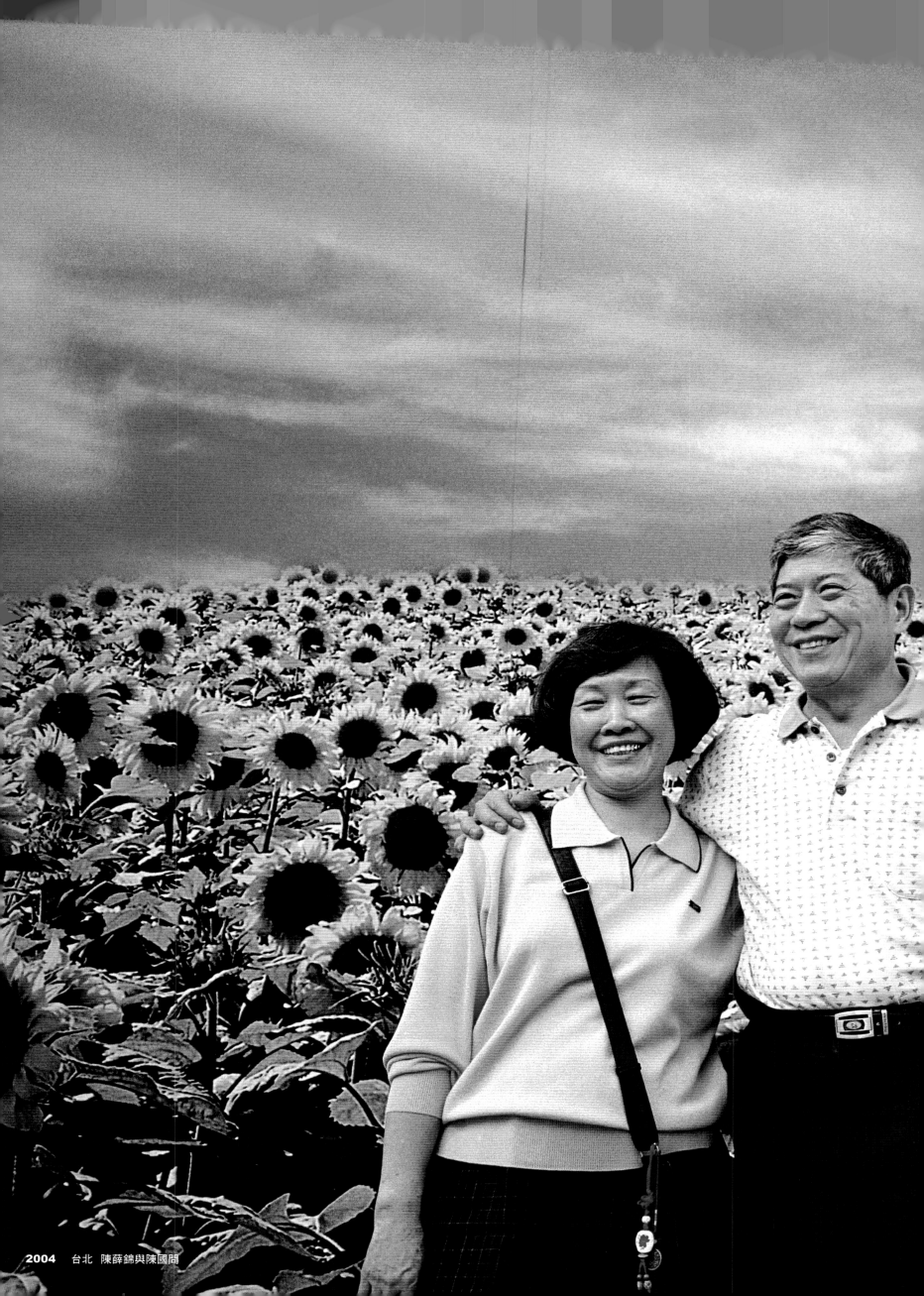

2004　台北　陳薛錦與陳國閭

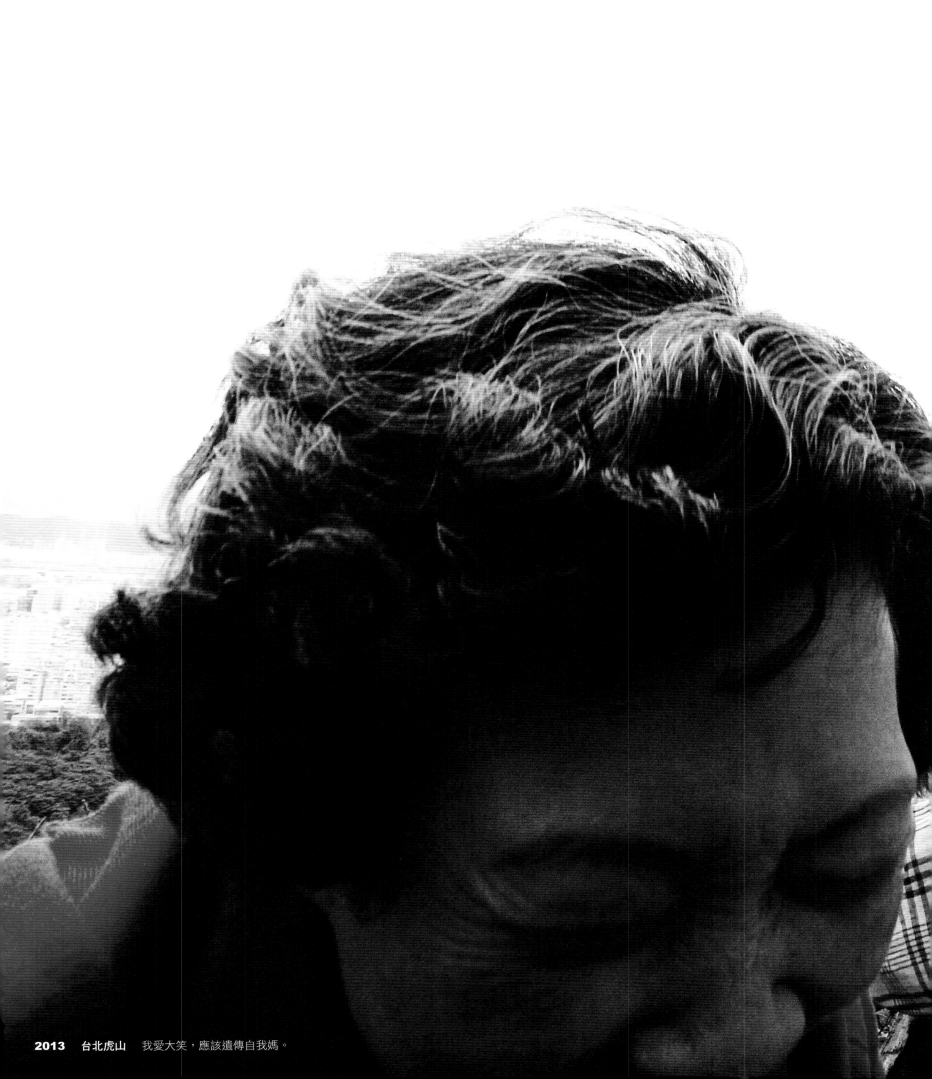

2013　台北虎山　　我愛大笑，應該遺傳自我媽。

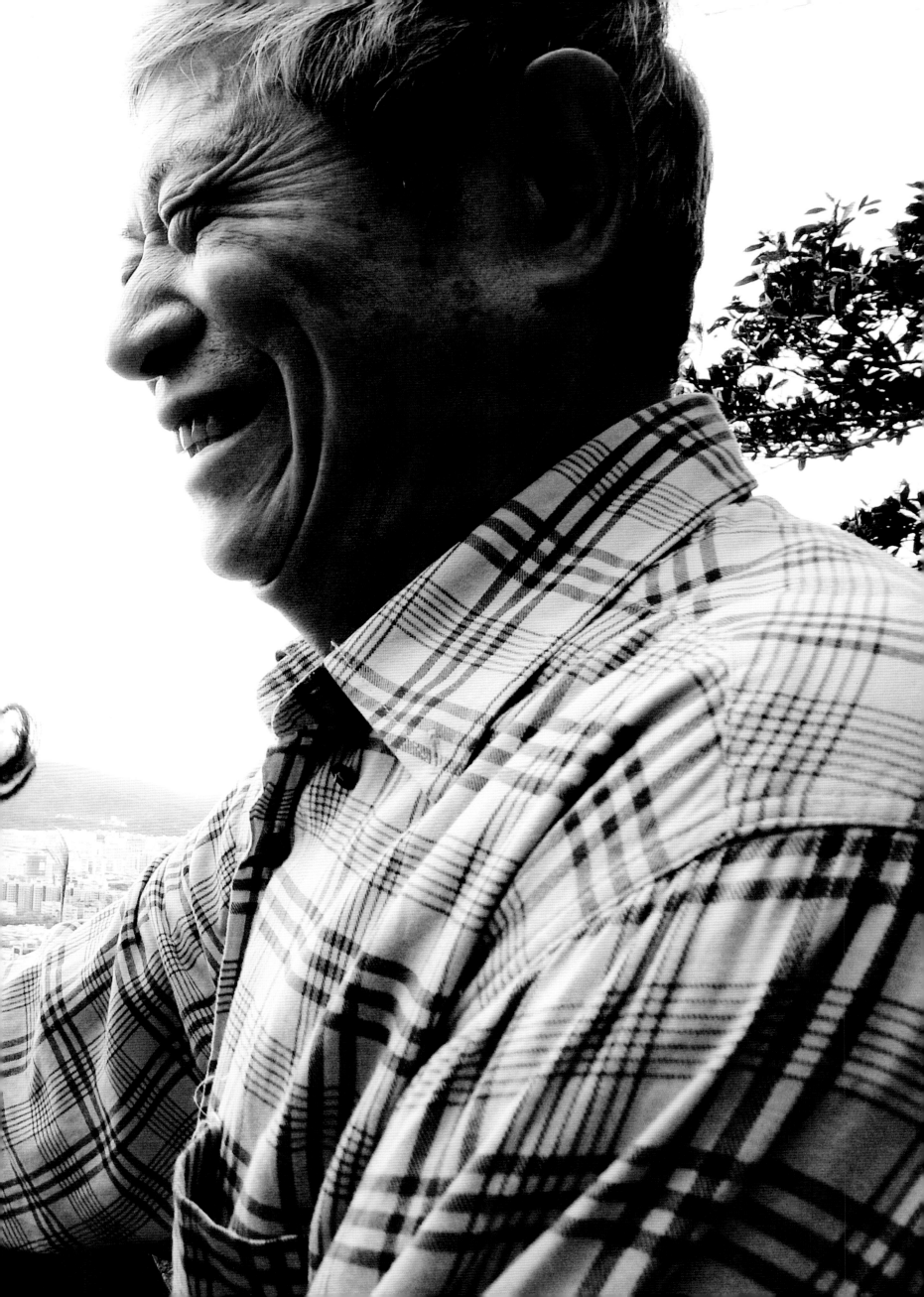

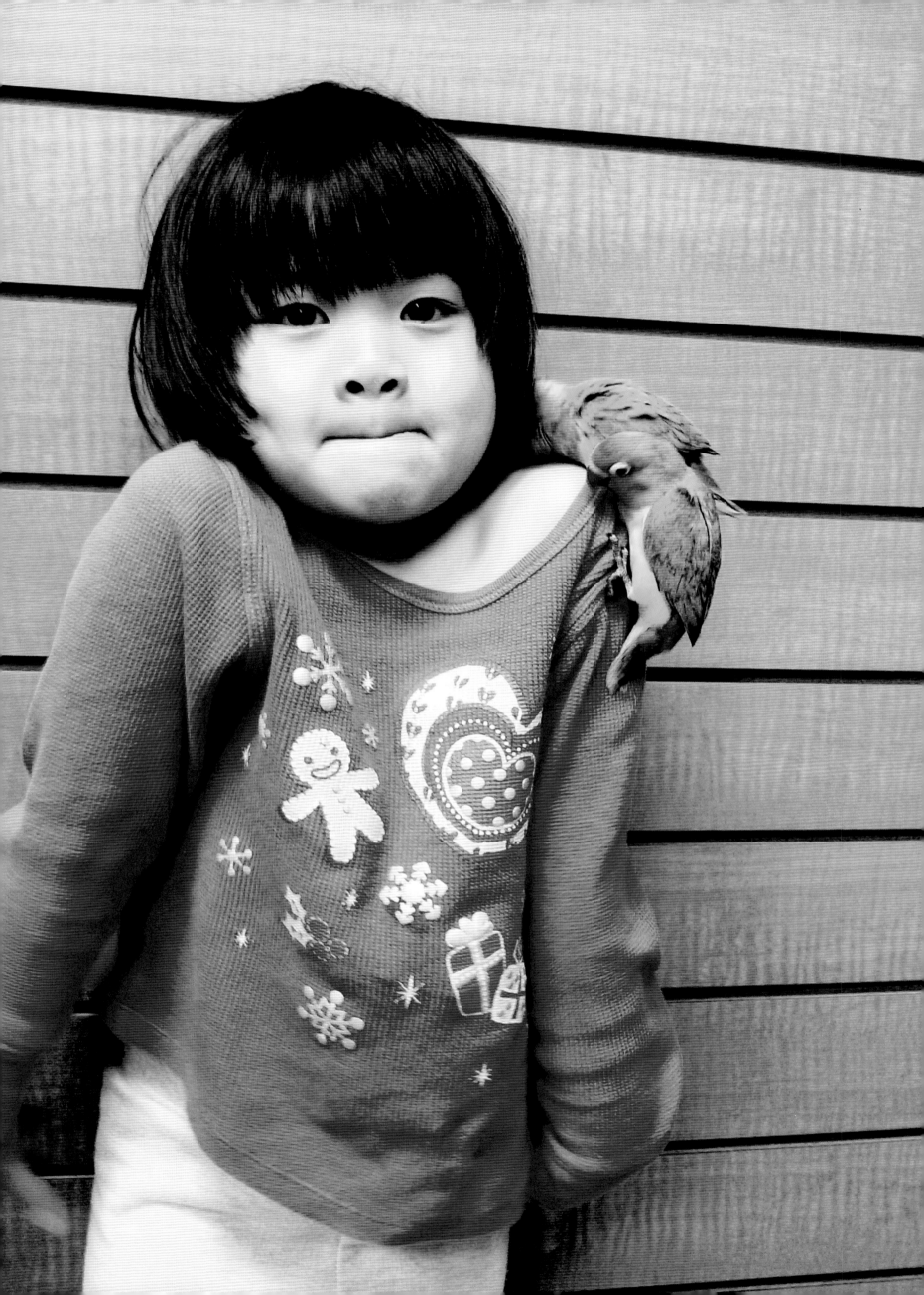

外婆的池塘

外婆的家在三峽白雞山的山腰上，後院還有個漂亮的山泉水池塘，水質特別清澈，所以池裡不知名的魚和蝌蚪也特別多，外婆都在這裡洗衣服。媽媽說，從前她們上學的時候，都要走很久很久的山路，才能到鎮上的學校上課；下午放學，再爬很久很久的山路，才能回到家裡。

小孩都很期待過年時回到山上，因為大部分家族的親戚都住在一起，紅瓦屋的三合院一間連著一間。所以不但可以和山上的家人們團聚，又有拿不完的紅包。某一年的大年初三，家族好多人約好清早起床一起去爬白雞山。有些親戚彼此好久不見了，話都特別多，大人聊大人的，小孩玩小孩的，非常熱鬧。

爬到途中，我跟媽媽說想上大號。媽媽說，山上沒有廁所，要我直接在樹叢旁邊蹲下來上就好。我立刻說：「才不要，因為其他小孩都會看到啊。」接著外婆說：「哪有什麼關係啦，等一下用路邊的葉子擦擦屁股就好。」我就是不要，因為很丟臉。這時哥哥們和其他小孩早已笑得前俯後仰。但不管其他人怎麼笑，我很堅持要走回外婆家才上。

就這樣，我走路的姿勢越來越僵硬，終於再也受不了了⋯⋯這時二哥突然指著我大笑說：「你們看，陳建維的短褲流出大便了⋯⋯」後來的場景，應該不必我再多做描述吧？反正小孩們都笑瘋了。

當我緩慢而痛苦地回到外婆家，把身體和屁屁都清洗乾淨後，我看見外婆拿著洗衣板，蹲在池塘裡洗我骯髒不堪的內衣褲⋯⋯我想，池塘的魚和蝌蚪應該都想逃走吧？

謝謝外婆！那年我七歲。

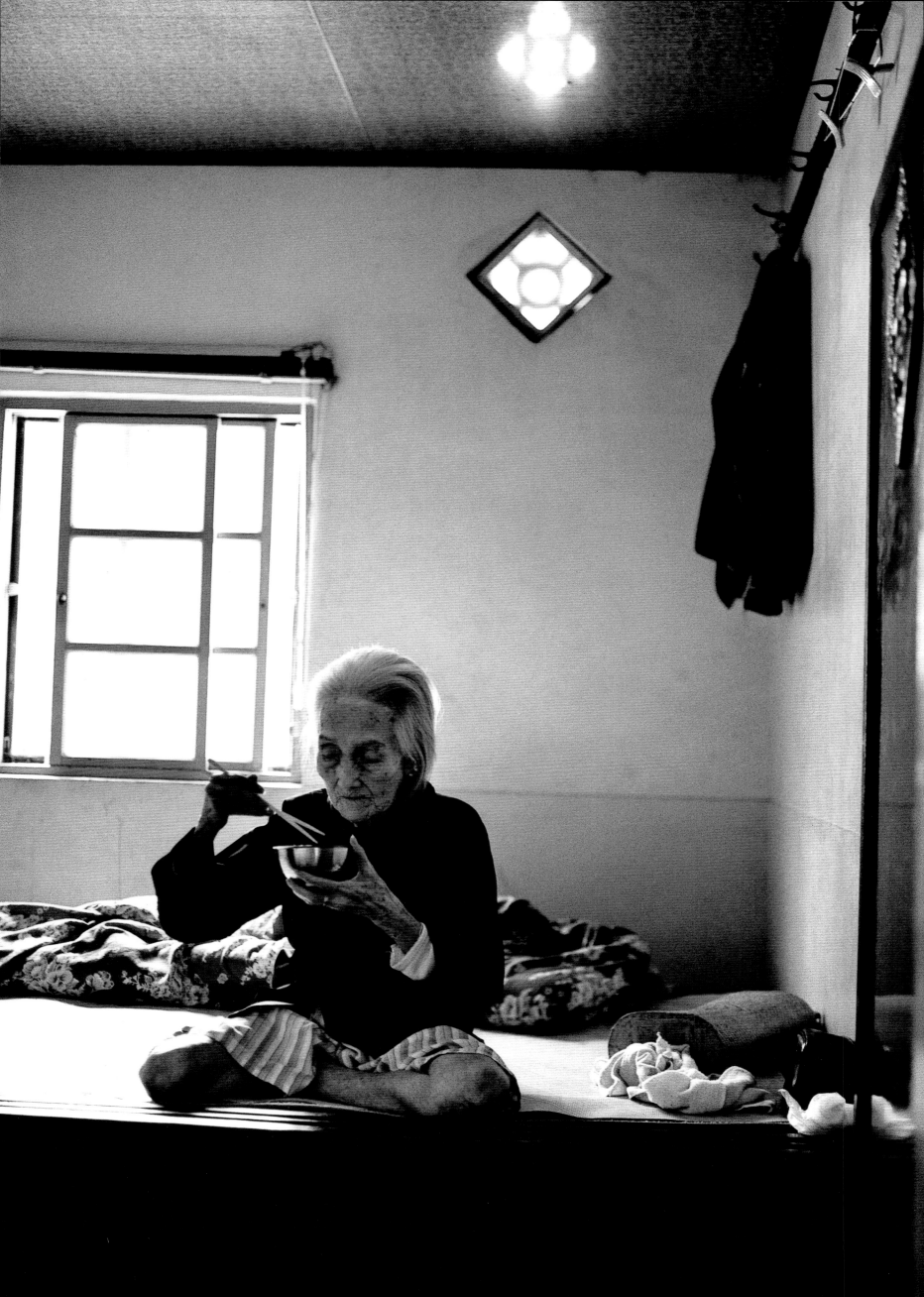

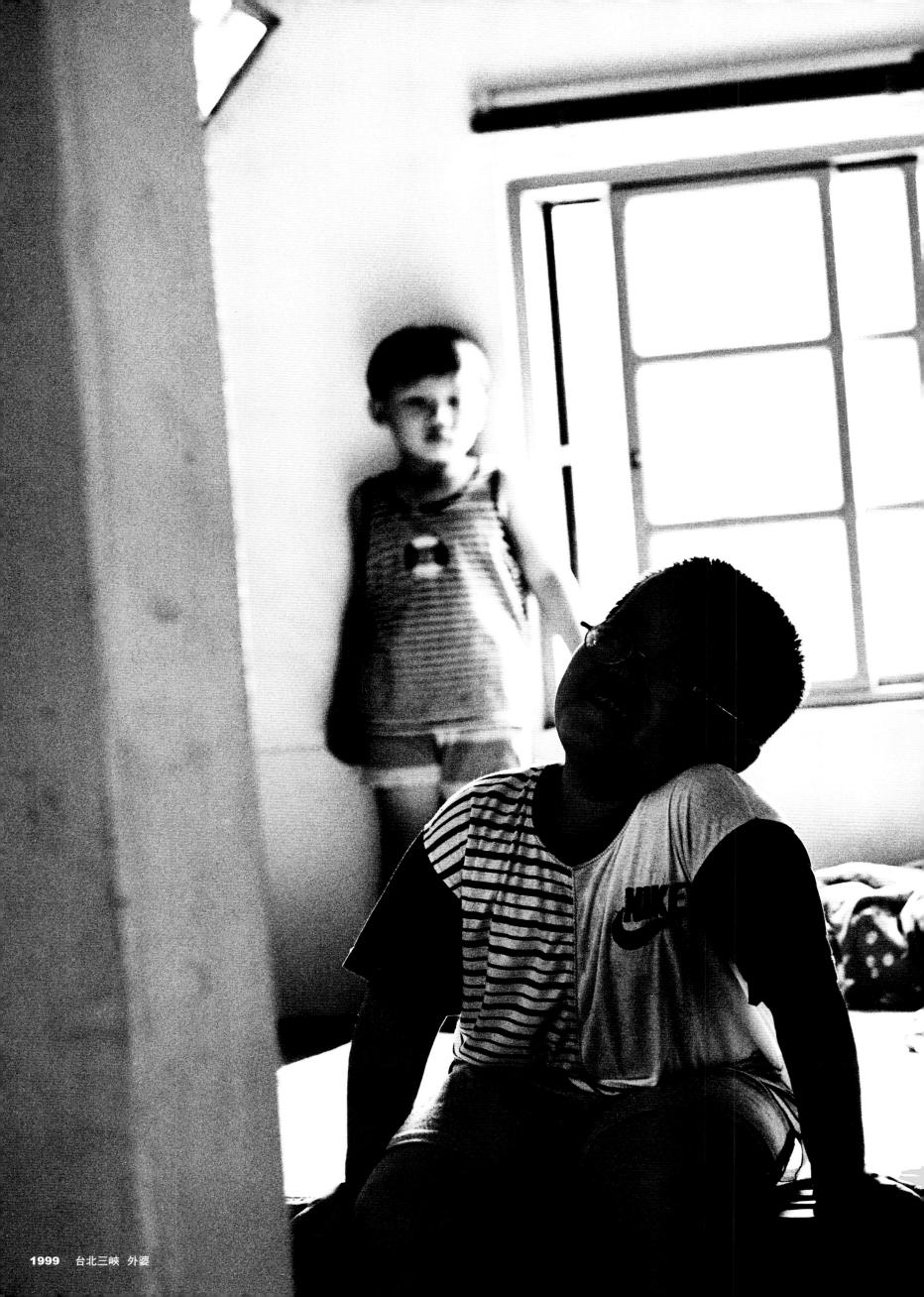

1999　台北三峽　外婆

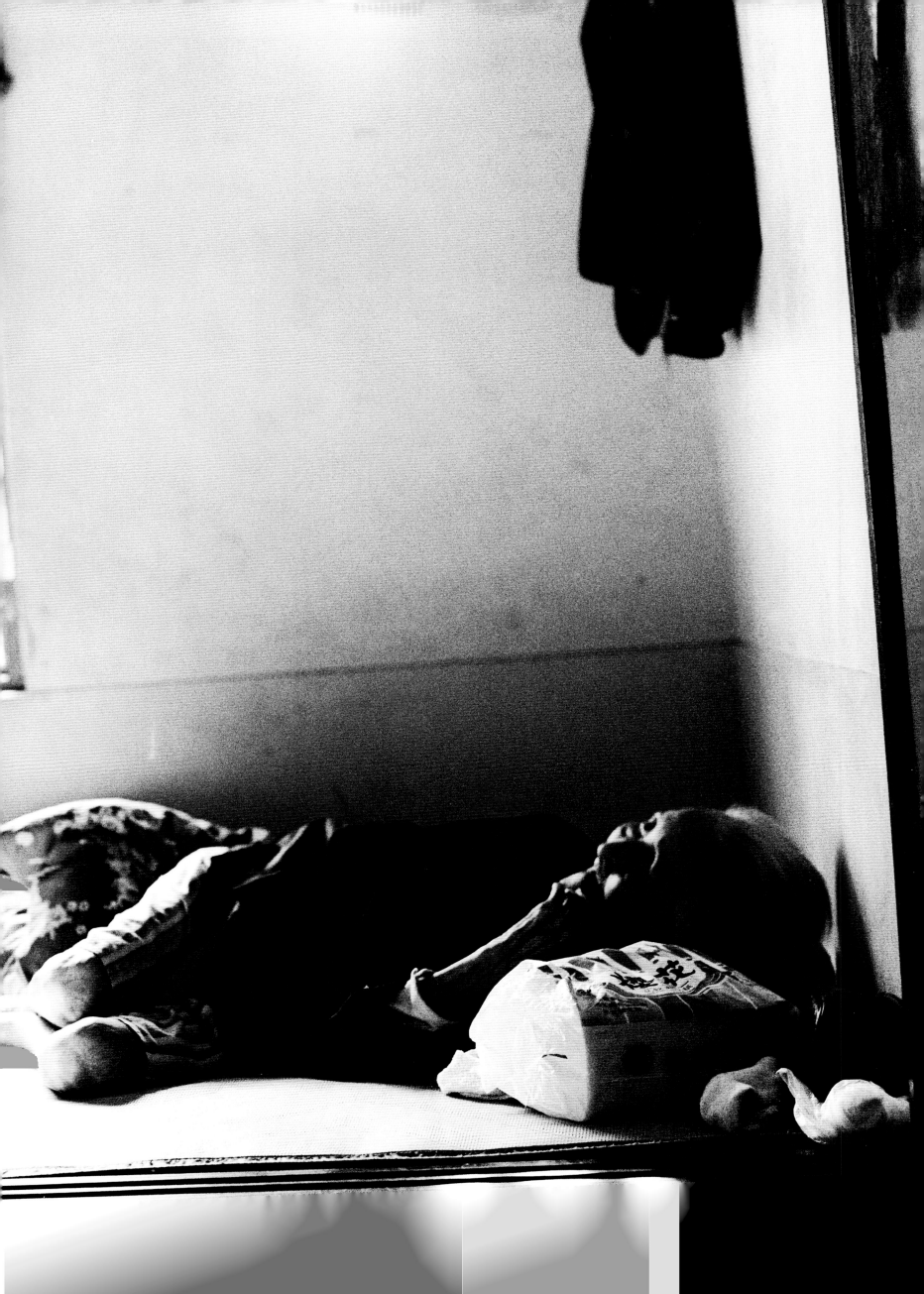

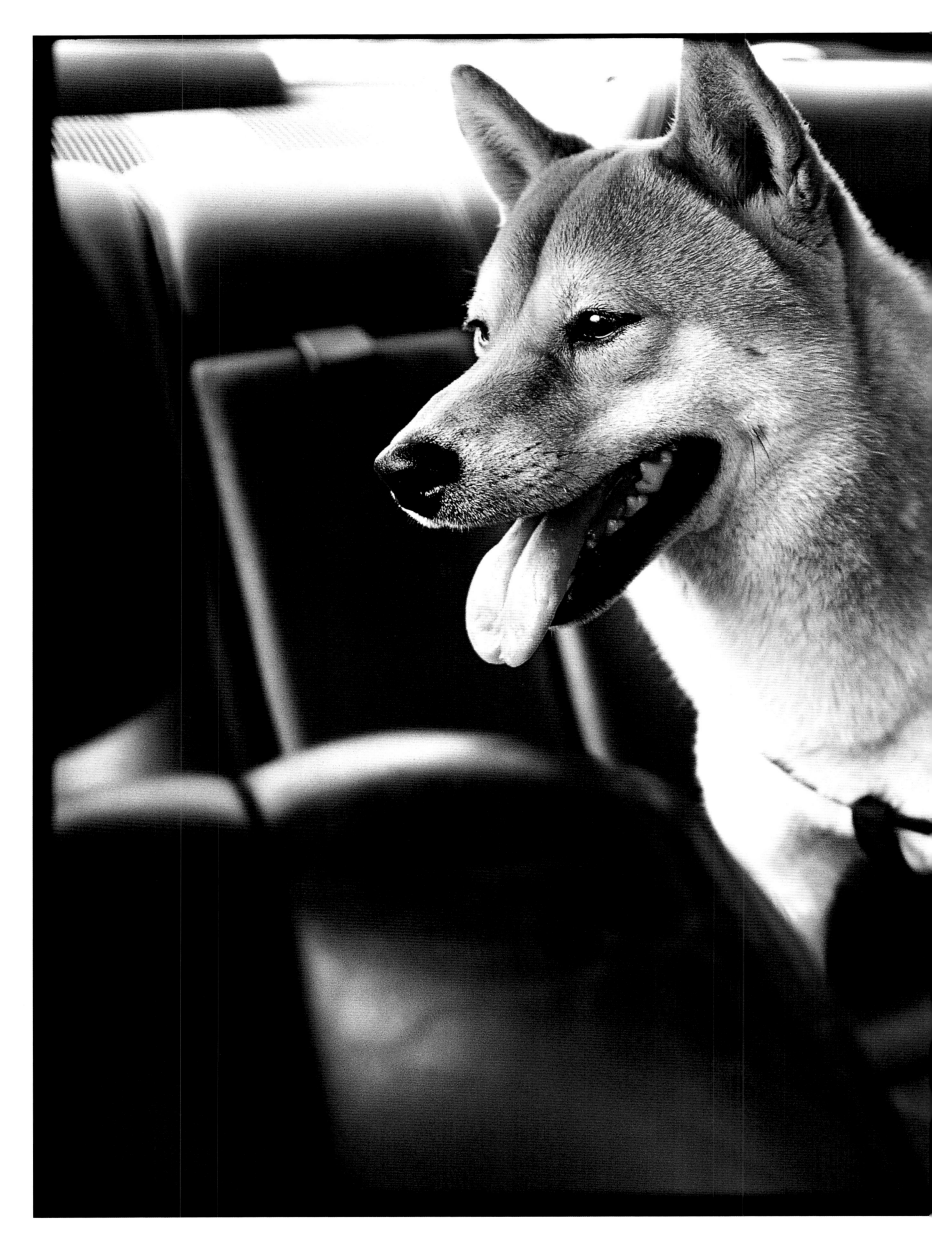

2003　台北新店　一郎　　養了很久，有一天把牠放出去玩，被陌生人偷抱走，就再也沒回來了。

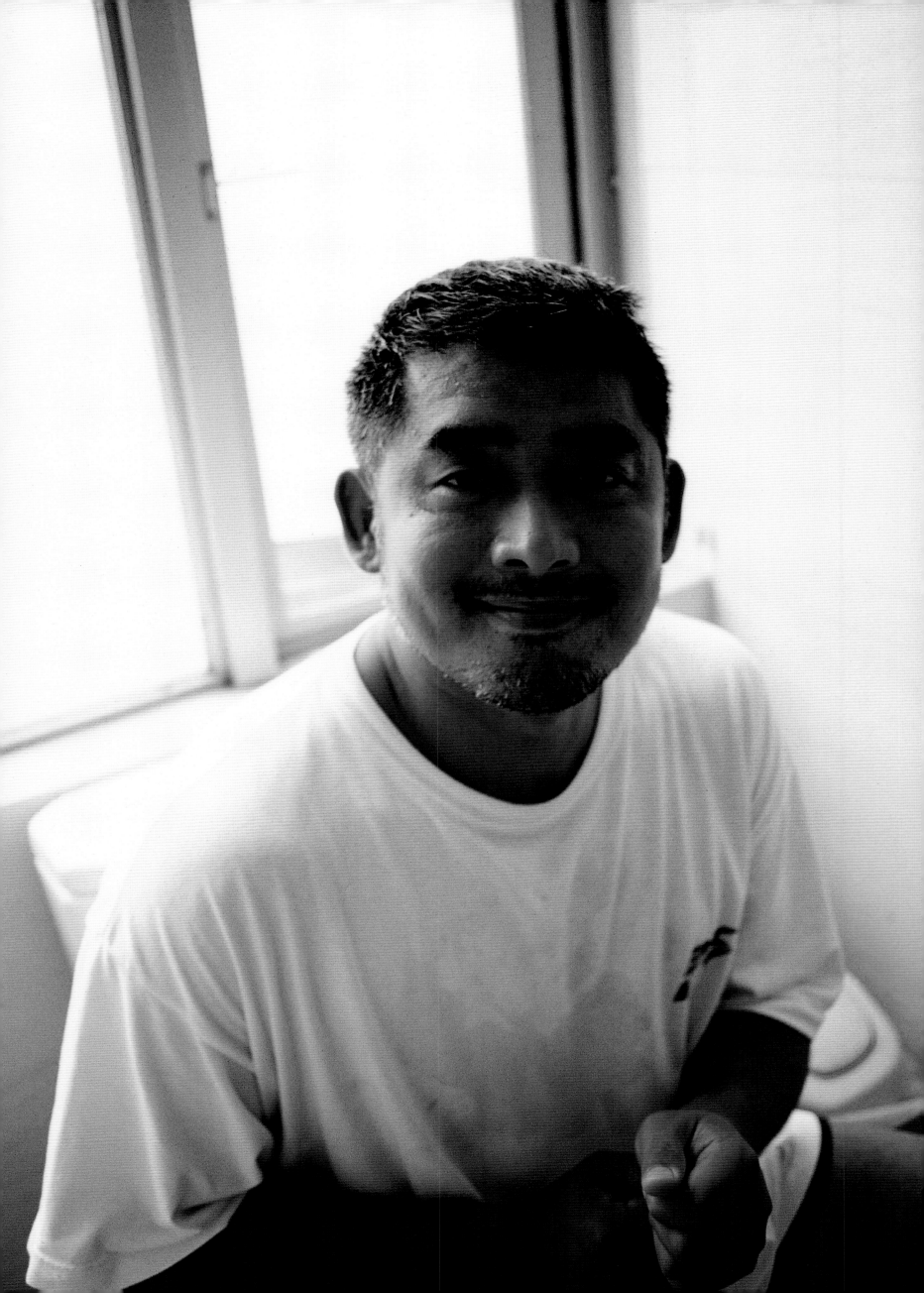

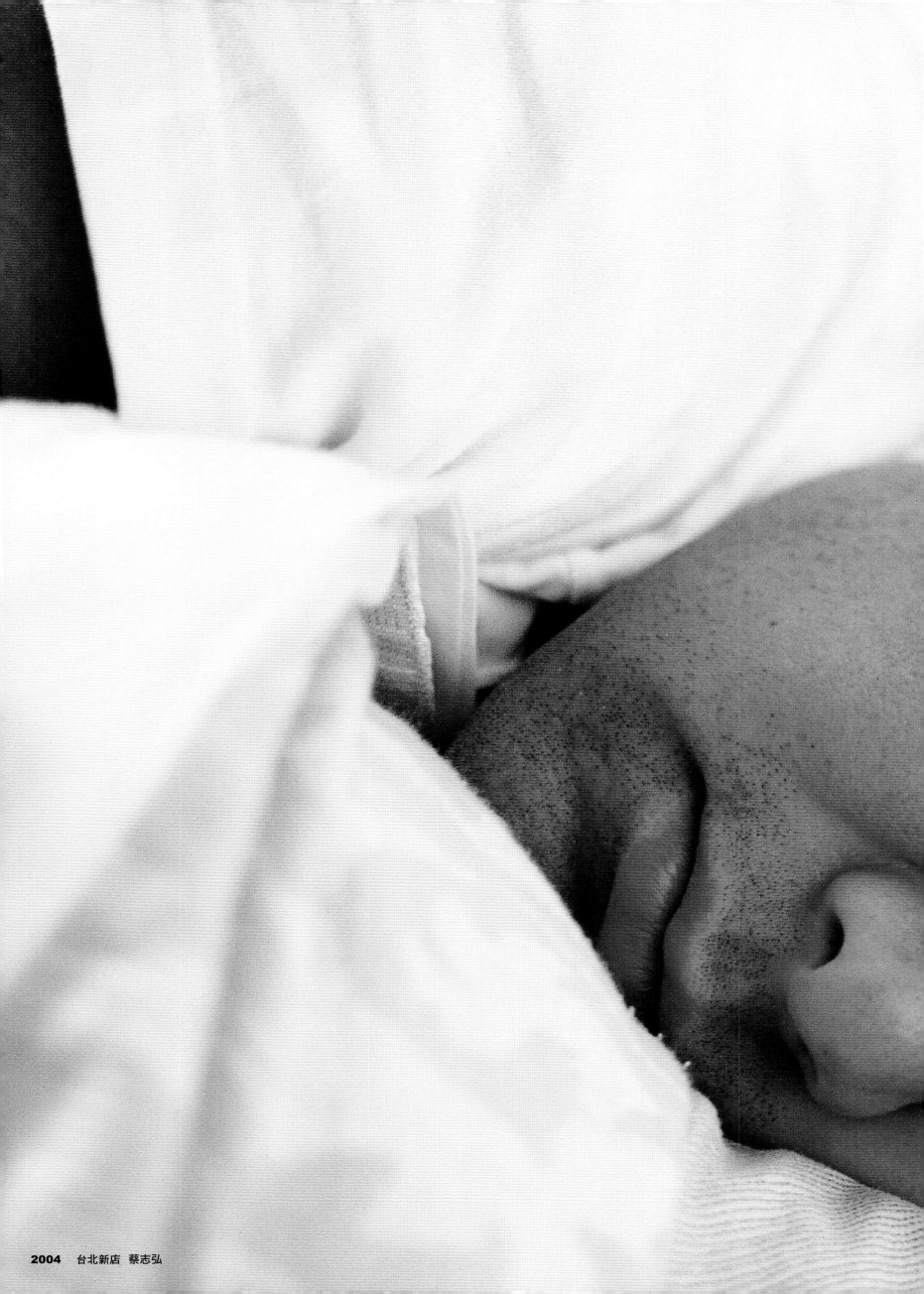

2004 台北新店 蔡志弘

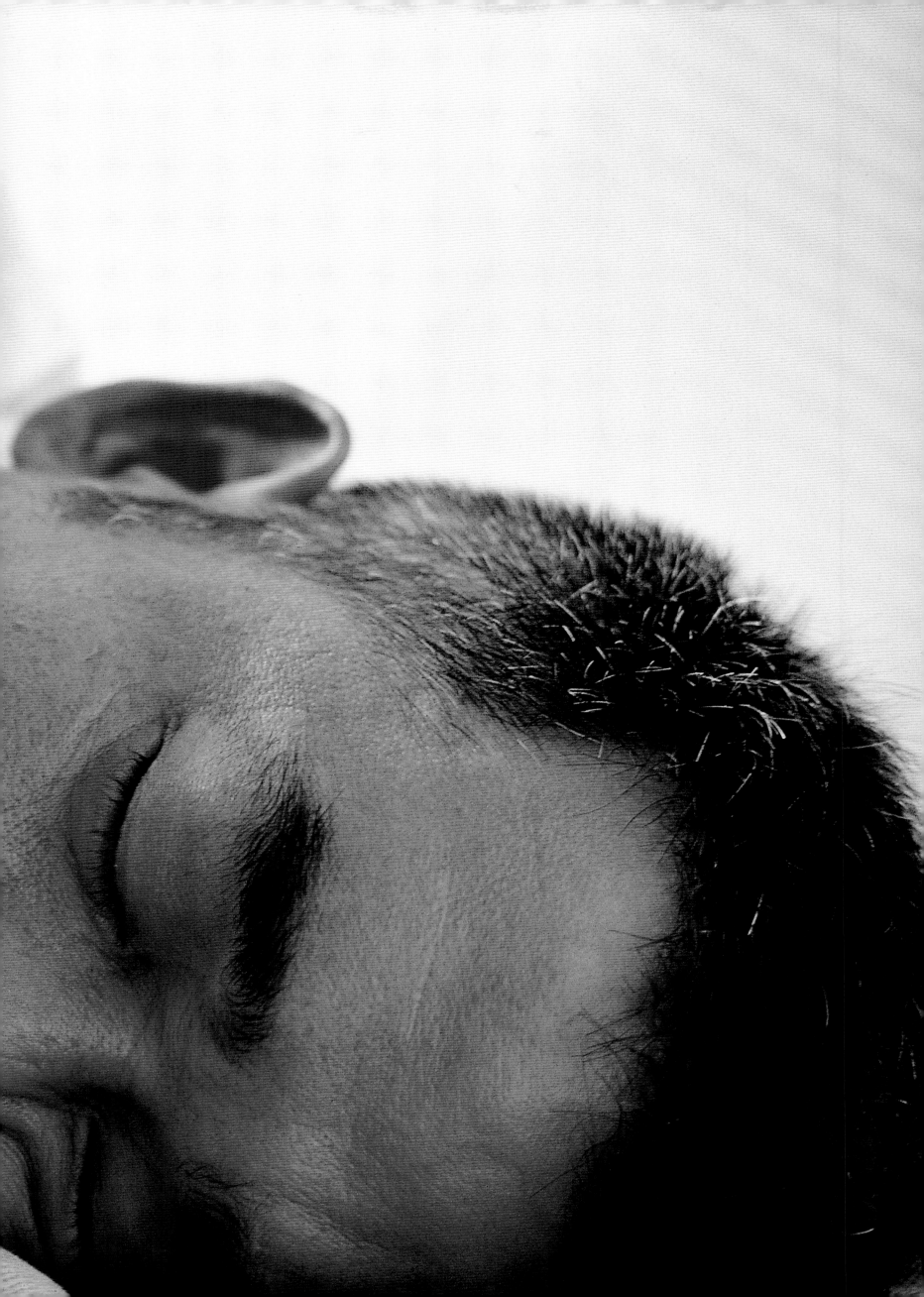

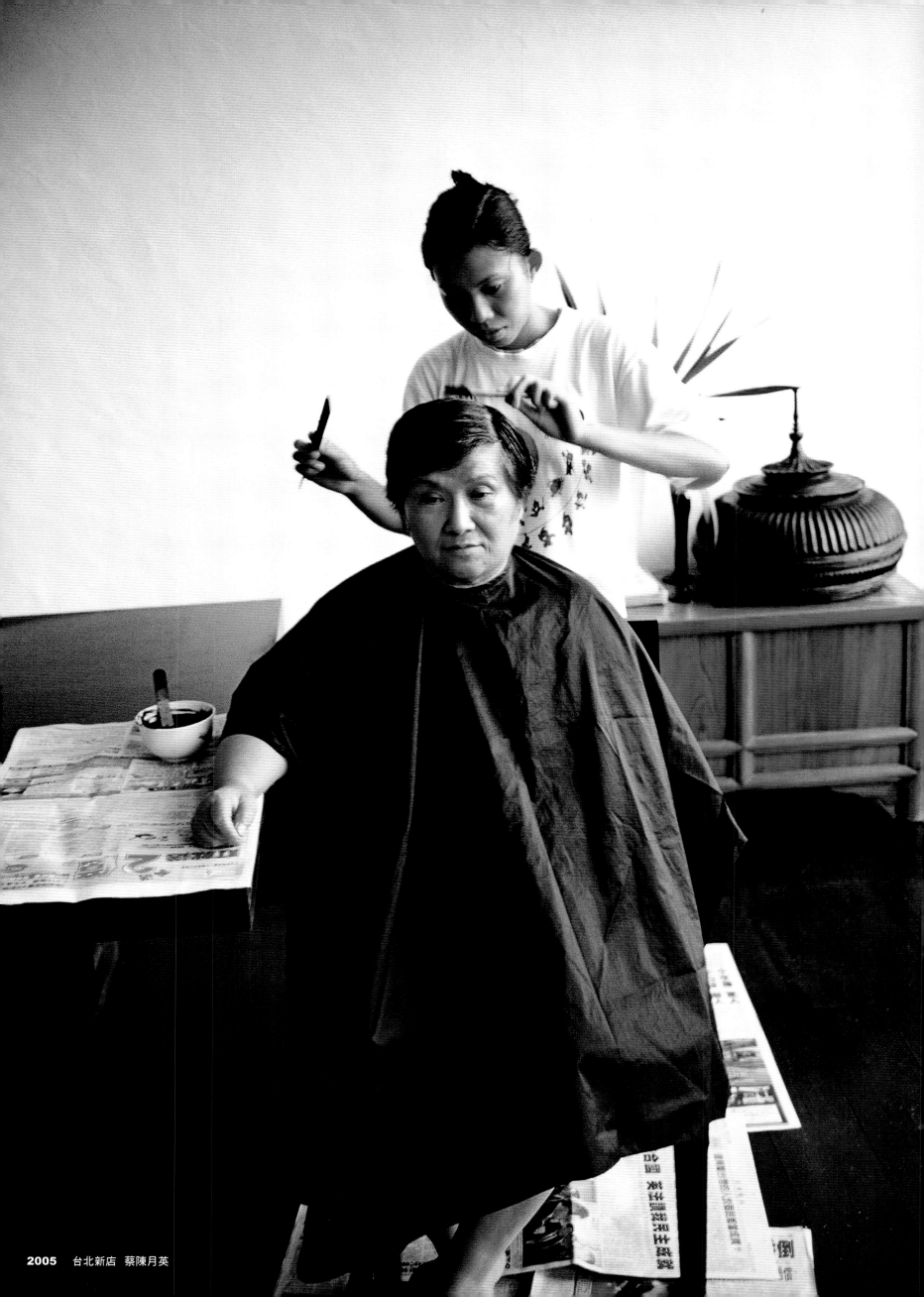

2005　台北新店　蔡陳月英

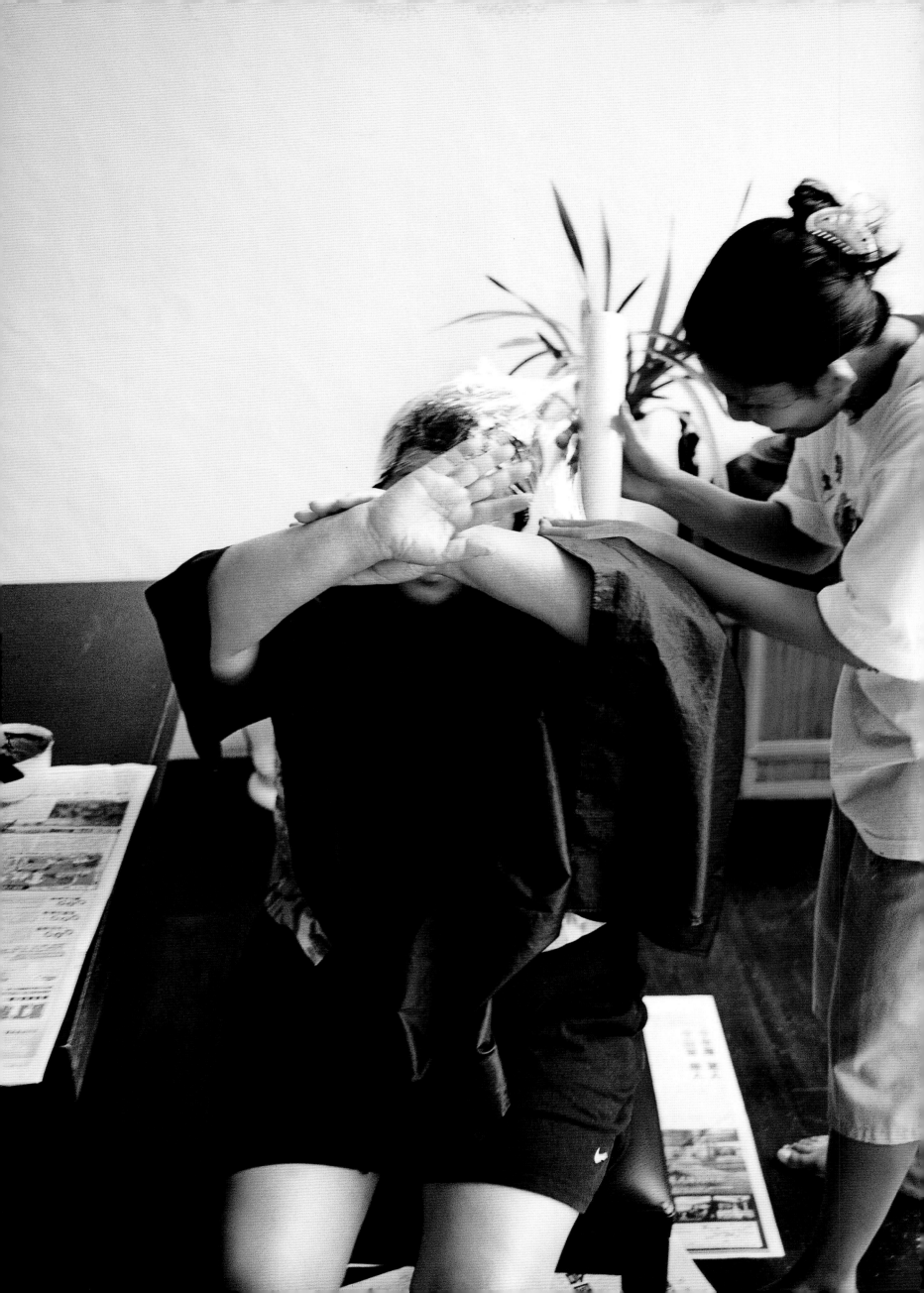

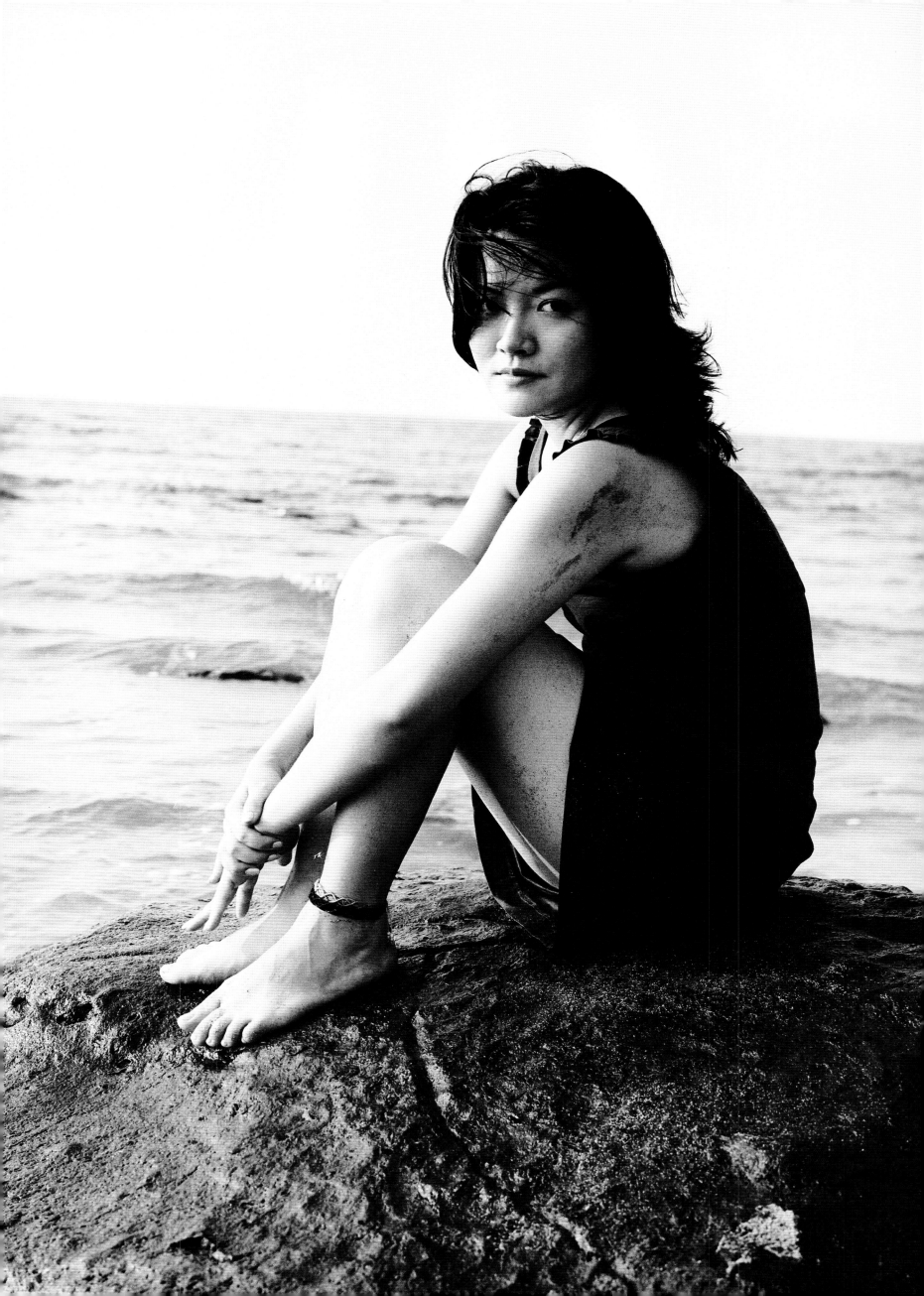

１２５分之１秒的青春

我會拍照都是因為她。大一新生入學時，我們都是因為分數不高才到影劇系就讀。第一次上表演課試戲時，她就被我突如其來的下跪動作驚嚇到了。後來她形容說：「沒想到這個臉白白的小男生這麼敢演！」這便是 18 歲時，我們倆的初識。

和她一起，總有討論不完的話題。有一回上李昂老師的編劇課，老師氣得把我們給轟出教室，原因是：「話太多！」後來，我轉去電影組，她轉去戲劇組，她就成為我練習拍攝的最佳模特兒。我人生的第一台 FM2 單眼相機，就是她陪我試拍再試拍的，以至於拍壞的底片裡，有一半都是她。

大學四年裡，大概有三年半的時間，我每天載她上下學。我們常常像情侶般爭吵，最嚴重的一次，我氣得在自強隧道把她趕下車，繞了兩圈還是於心不忍，又回頭把她接回去。沒有錢時，就共吃一碗 15 元的米粉湯，有錢時就會和另一個好友李家欣，三個人到天母去吃必勝客（Pizza Hut）。每年過年，我都會去敲她爸爸的門，送他最愛的地瓜薯……畢業多年後，她結婚的對象不是我時，她爸爸一直問，為什麼新郎不是我？！

我們看著彼此，從瘦瘦不經事的少男少女，到現在變成圓潤豐滿的中年男女。二十多年的起承轉合，挫折與成長就在轉眼間。有時候驚嘆時間真的太快速了，比快門的 1／125 秒還快！

我們這輩子做不成夫妻，或許上輩子曾是。無論如何，綿密的感情早已超越了一切。

人生總會遇到一個沒血緣的人，但註定就是家人。

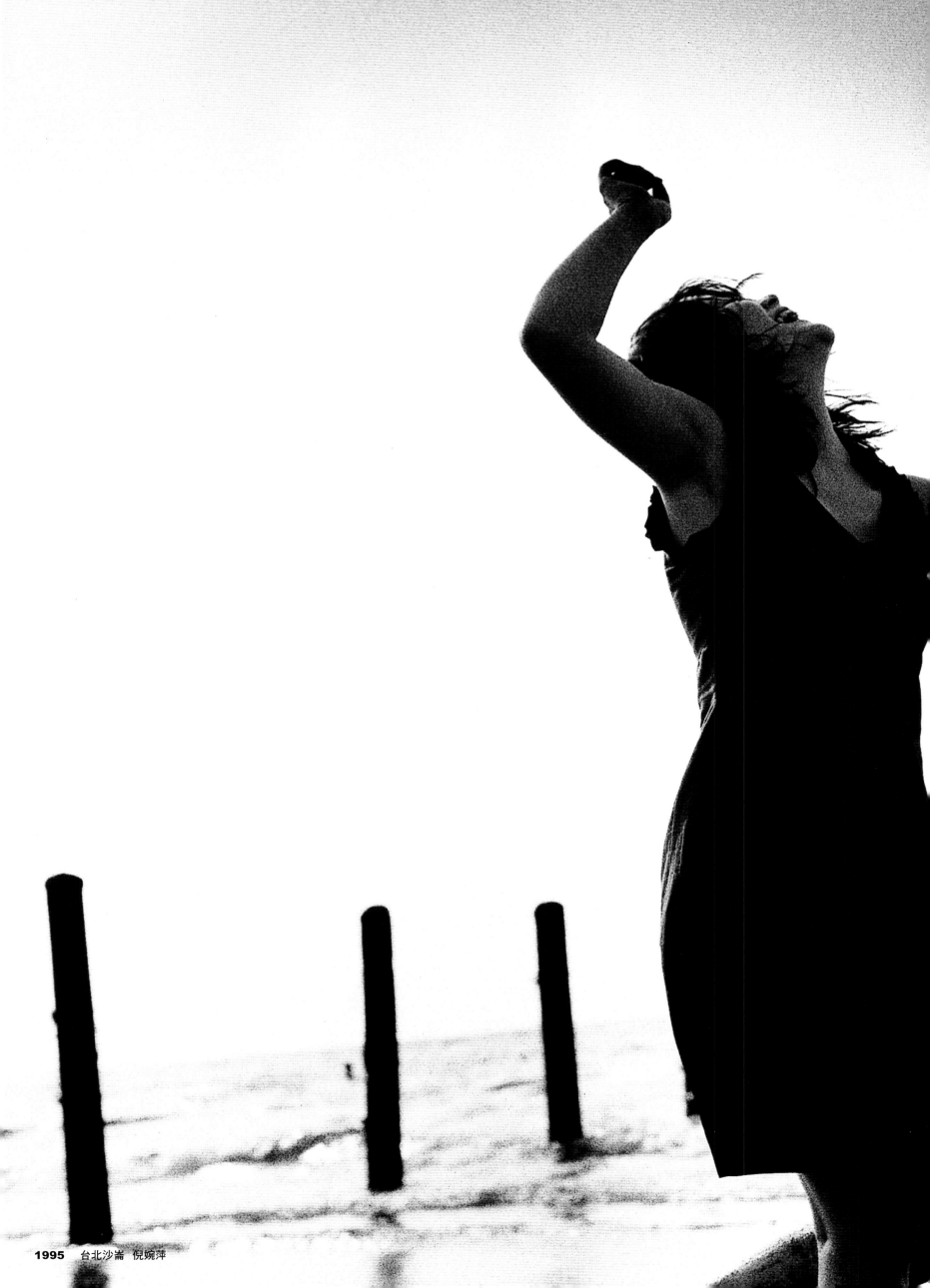

1995　台北沙崙　倪婉萍

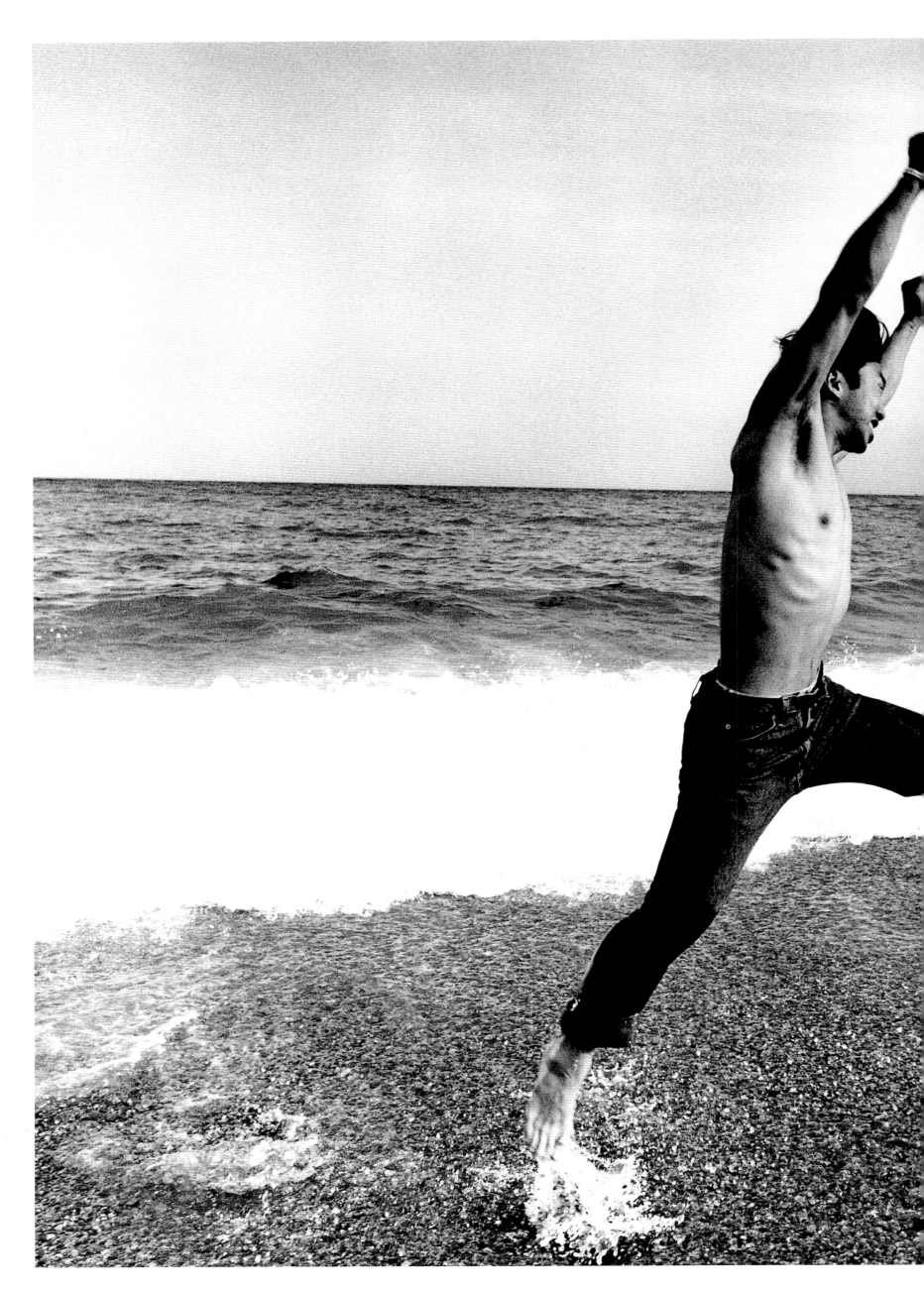

1999　花蓮七星潭　孫大成　　那幾天，他正和女朋友分手，其實他很悲傷。

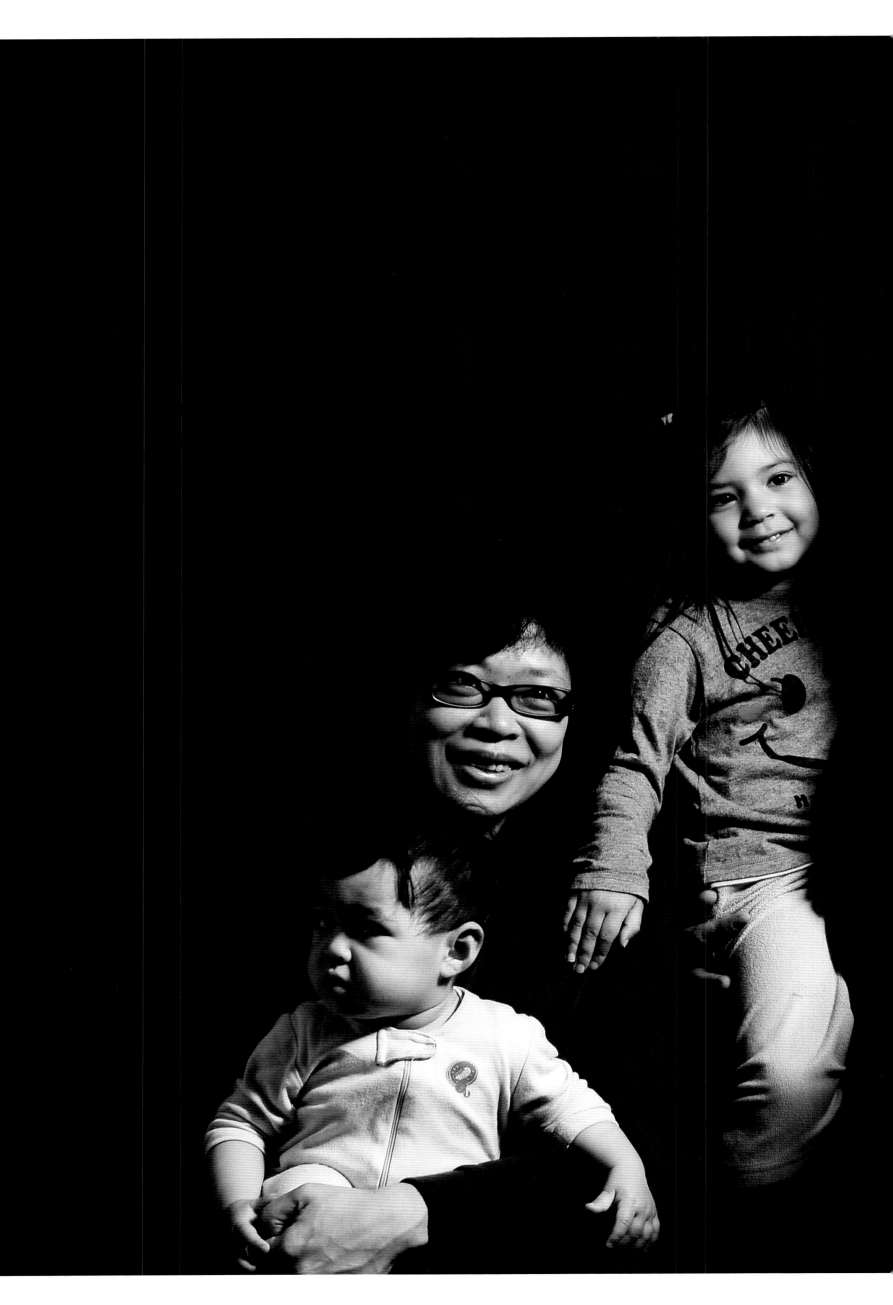

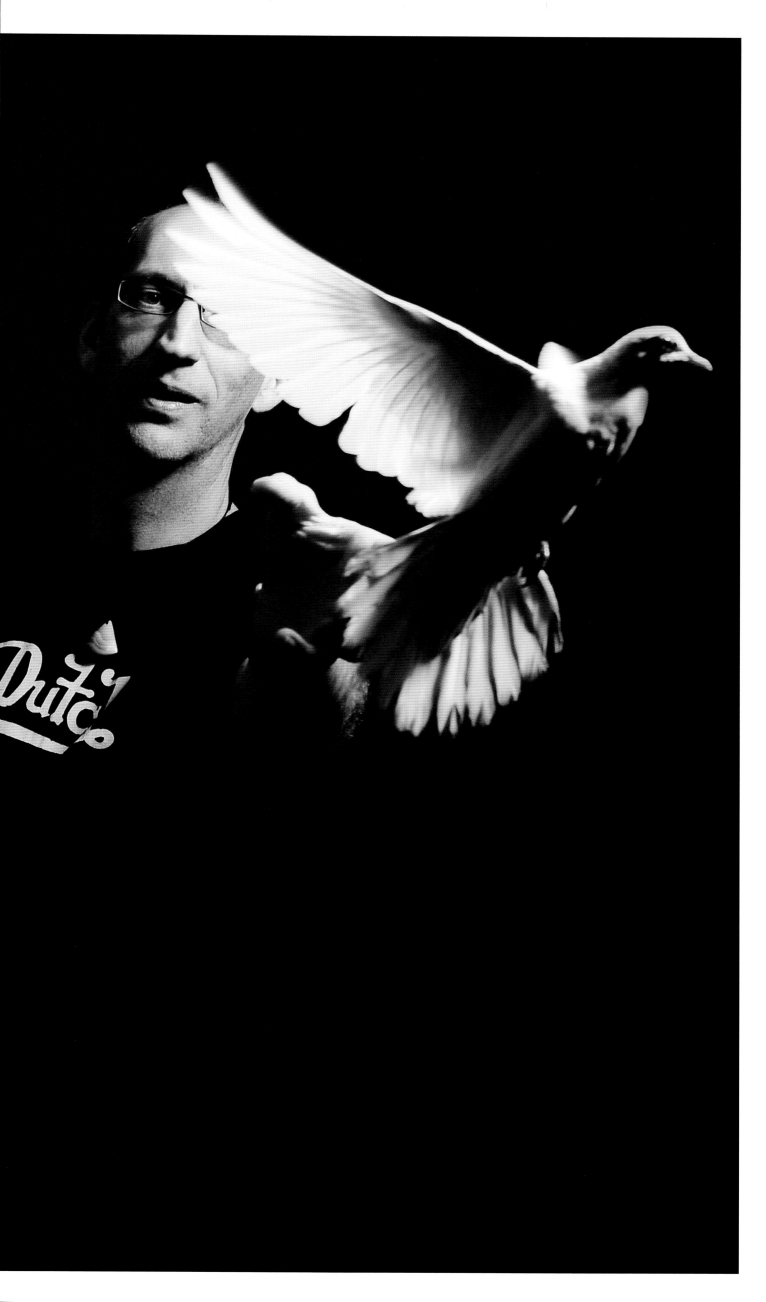

2009 台北 黃文姝全家

移民加拿大洛磯山脈的學姐，暑假時一家四口來攝影棚探班。趁著模特兒換妝的空檔，臨時起意把她們叫上去，花了幾分鐘拍了一組全家福。學姐說她看起來像家裡的傭人，左邊最小隻的像極了電影《鬼娃新娘》裡面的恰奇。

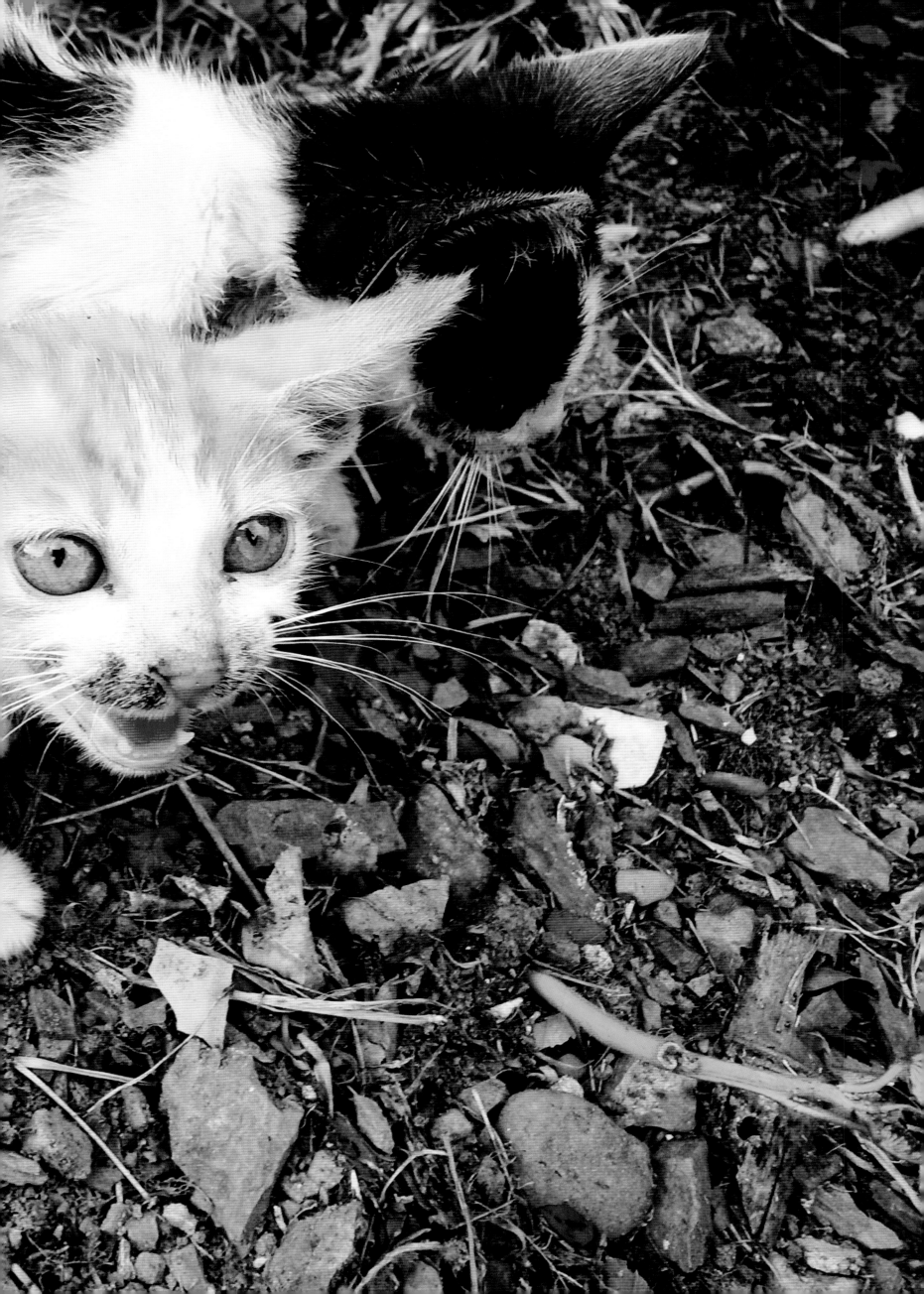

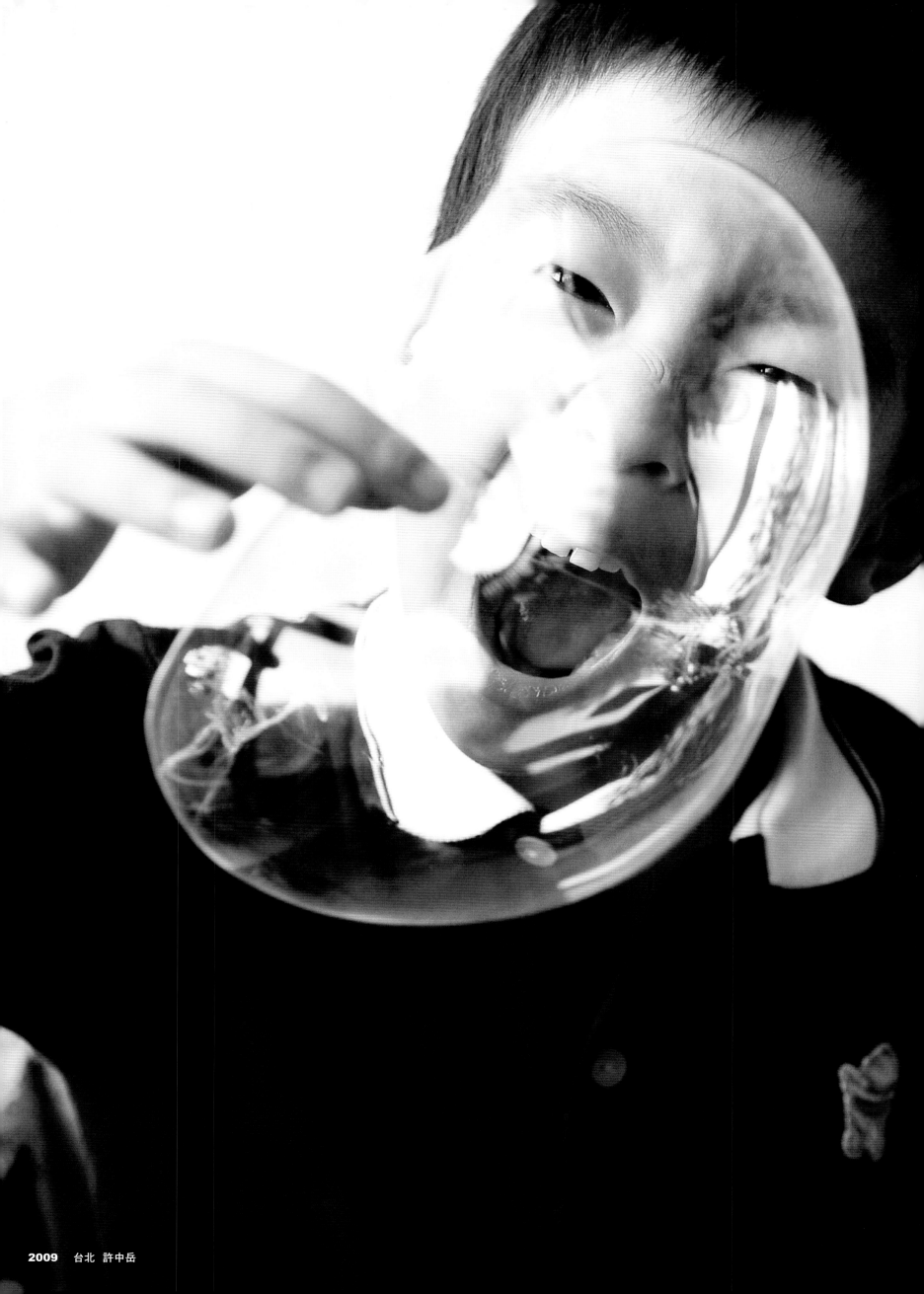

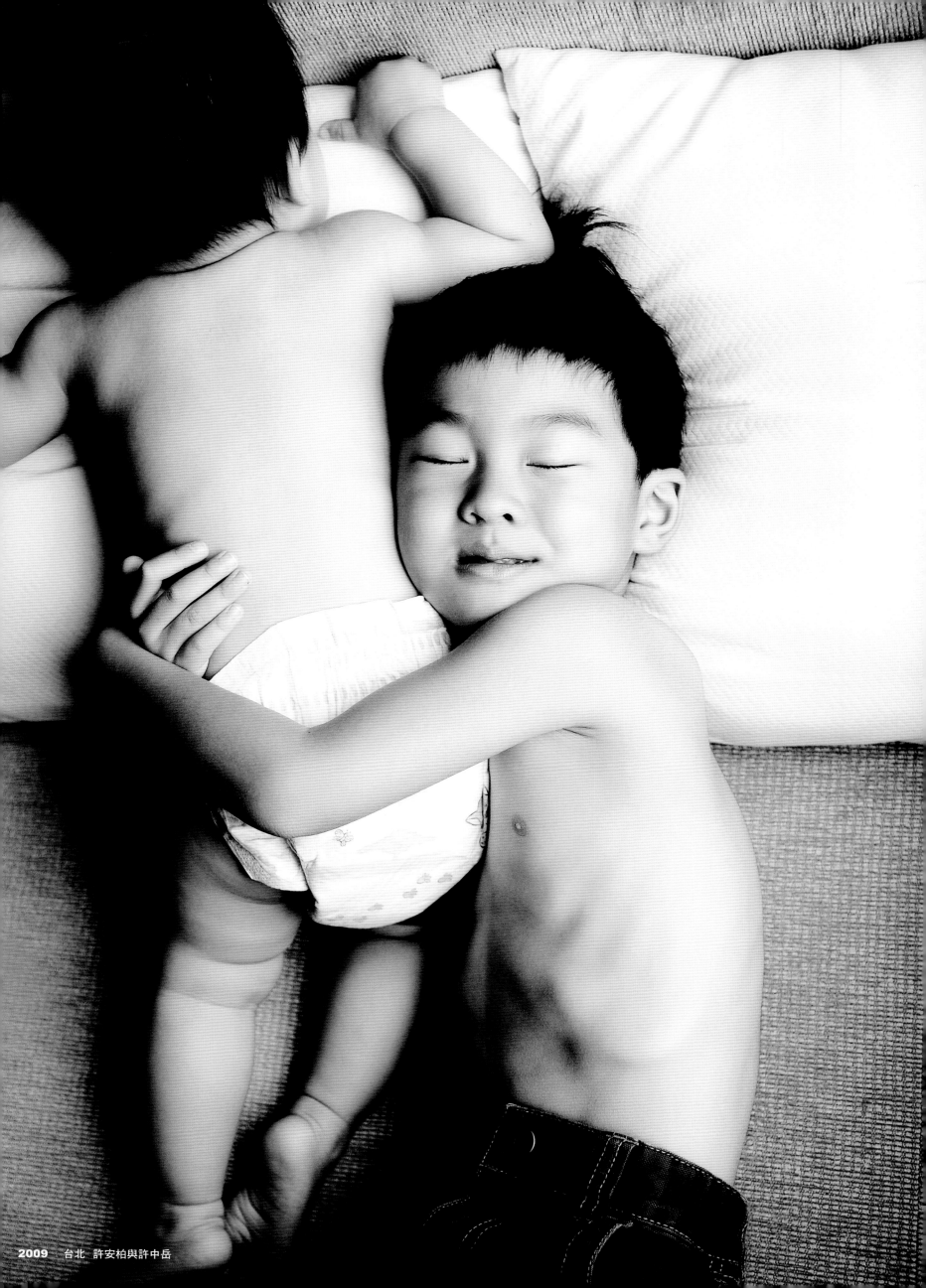

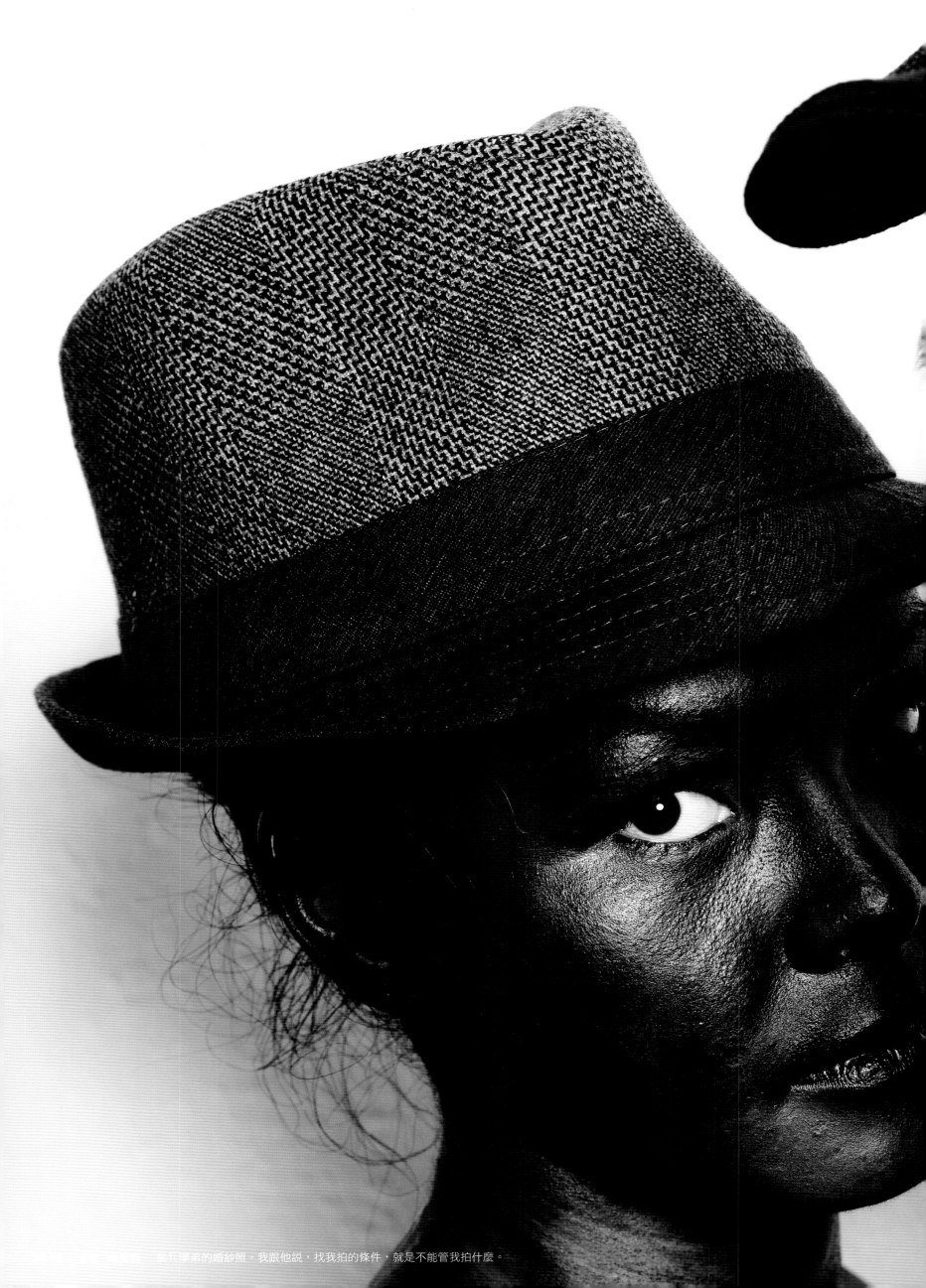

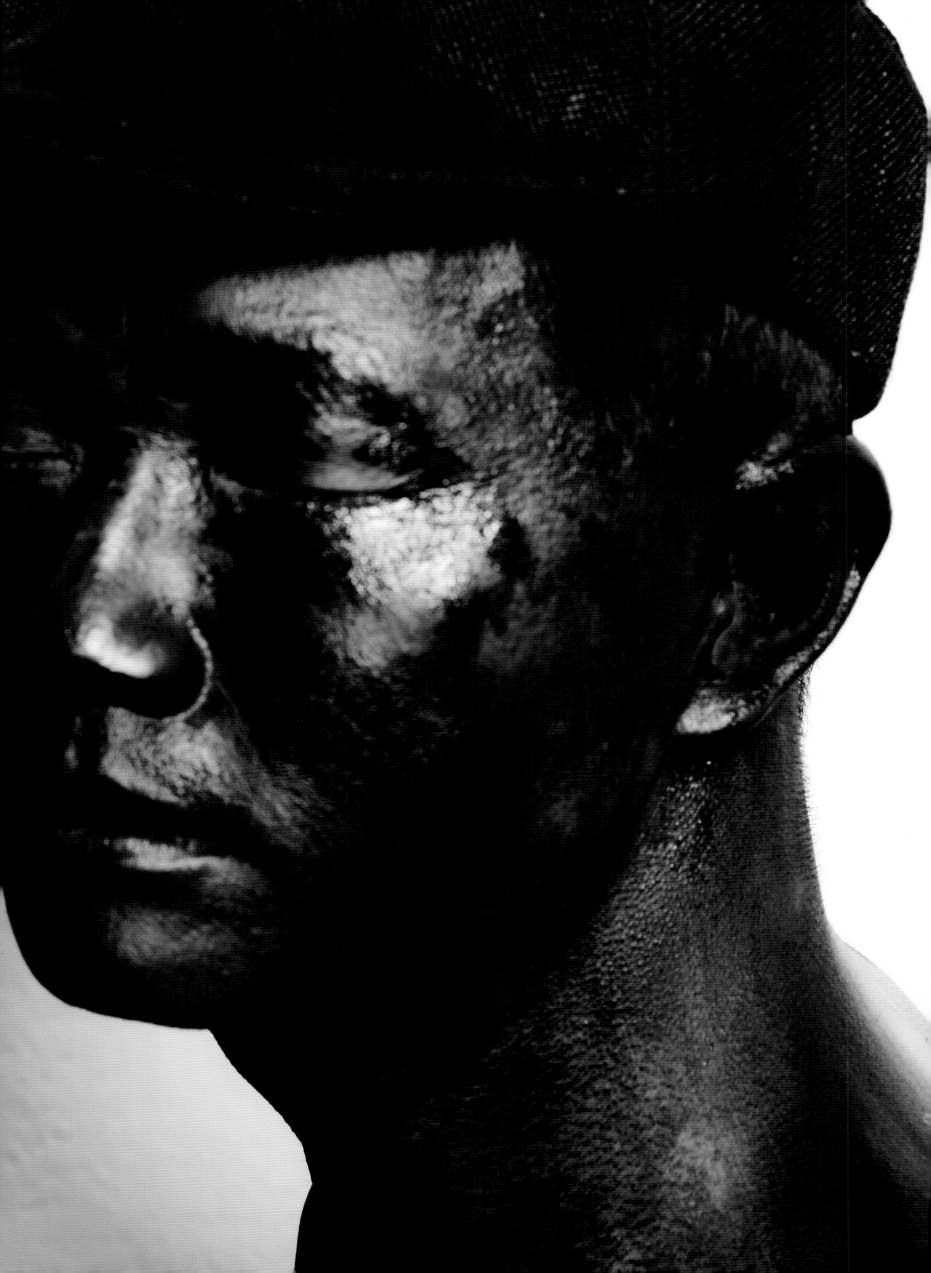

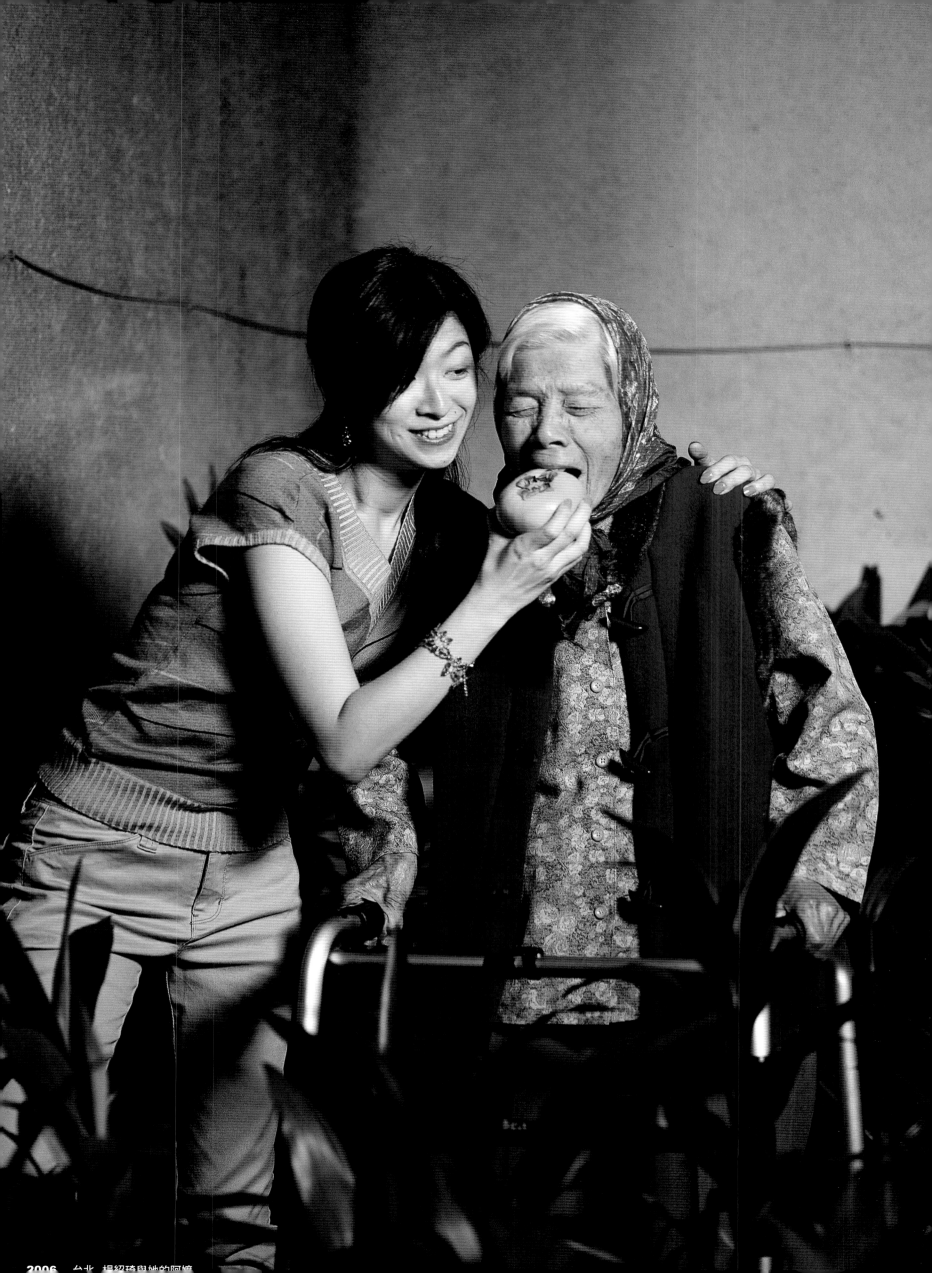

六年六班楊紹琦

她是我國小六年六班同學。以前在練習拍照時常到公園偷拍老人，因為老人比較好對焦，也常常拍壞或洗壞一堆照片，所以我有一個恐怖箱專門放拍壞洗壞的黑白照片。同學都很喜歡亂翻恐怖箱，因為很好笑。有一天她翻出一張恐怖照片大笑說：你偷拍我阿嬤幹嘛啦！………原來是她阿嬤我哪裡知道啊…

following pages

六年六班曾寶儀

我從 10 歲就認識曾寶儀了。當時我們都是國小合唱班的，我是團長，她是副團長，每天的發聲練習前，我會先帶大家跑操場幾圈，總是有幾個女生老是跑最慢，她就是其中之一。

有一次不知填什麼資料，要寫上父母的名字，同學跟我說：「曾寶儀的爸爸是港星曾志偉ㄟ！」我大笑回應：「我爸爸還是劉德華勒！」還有一次，台灣第一家麥當勞開幕，寶儀媽媽要她邀請比較要好的同學，去參加她的兒童生日宴。那時，能被邀請的人簡直是太光榮了，因為可以在麥當勞裡戴著高高的彩帽唱生日歌，那真的是不得了耶！

一直要到大學，我才真的相信她爸爸就是曾志偉；也才知道，第一個請我吃麥當勞漢堡的，就是現在螢幕上的寶媽！多年後我把這件事告訴寶儀時，她大笑了好久。

現在我們 40 歲了，有次我們聊到，拍過這麼多個大明星，竟然沒拍過曾寶儀！不是她要出唱片時我還未成氣候所以無法拍到她，不然就是要準備合作時，機會又悄悄地溜走。我覺得應該要幫她拍些特別的照片才對。她說，如果要拍，她想要拍遺照，就是放在告別式上那張最美的照片。我聽了有點嚇到，但是又很感動，因為我是最有資格幫她拍的。可是，我真的不知道要拍什麼……

直到有一天，她在臉書留了兩行字給我：「我隨時是死的，也隨時都活著，每個當下都是值得慶賀的喪禮。」

我想，我準備好了。那天傍晚，我們約在她家附近的咖啡店聊天。她脂粉未施，手腕上還戴著她心愛卻又鮮少戴著的粉紅色手錶。聊到最後，她完完全全沒有預期到，我會拿出相機來拍她……

我們都很珍惜這個讓我們回歸單純的下午，我們還是六年六班，還是那個天真的小學生。

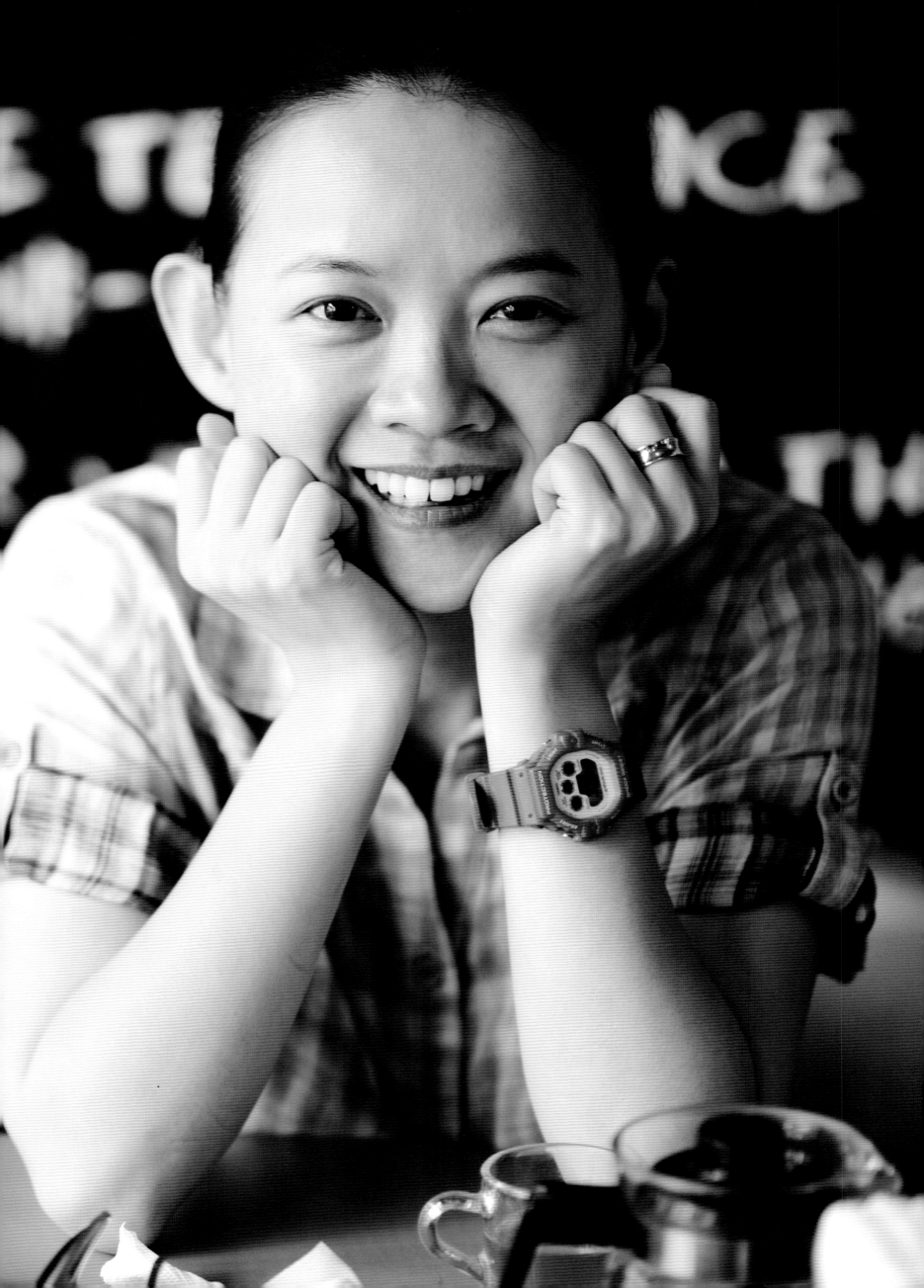

四八高地的黑天使

戴子良是我在幹訓班的隊長。至於我是怎麼進入幹訓班的，說起來簡直就是一場逃難的過程。我還是菜鳥兵時，非常白目。下部隊後，沒兩天就因為打飯問題差點跟班長打架，要被送進禁閉室，當時，另一個資深班長向連長力保我絕不再犯錯。雖然沒被關，但從此我在部隊就黑透了。黑的結果，就是每個人看到我就像看到瘟疫似的，連同梯都不太敢靠近我；被學長吼罵或是半夜被叫起來罰站，更是家常便飯。

我跟爸媽說快想辦法幫我調離原單位，不然我想要逃兵。現在想起來，我簡直是給家人出了一道難題，他們去哪認識部隊的高官啊？輾轉的結果是，爸媽朋友的朋友剛好認識同營的幹訓班隊長，隊長跟連長建議把我送幹訓班，受四個月的士官訓。

別人調單位是越調越輕鬆，我則是越調越艱苦。當然，幹訓班的班長們都知道我是白目的天兵，也紛紛放話要把我操到退訓。戴子良就是我當時的天使。他黝黑粗壯，是花蓮萬榮阿美族的原住民，他總是對我說：「遇到事情躲什麼？不要怕，面對它，解決它！」

這四個月裡，我開始享受跟夥伴們在四八高地同甘共苦的日子。真的很苦，苦到看見自己人生中從未出現過的腹肌……卻也開心極了。結訓時回到原單位，我甚至是全連體能最好、跑最快的。

戴子良是我第一個原住民朋友，他總是帶我回萬榮去見他的家人、未婚妻和整個部落的族人，然後唱歌、跳舞、烤肉、上教堂、殺雞與在萬里橋上往溪底跳水！

從花蓮萬榮出發，沿著中央山脈，從此，我幾乎跑遍了台灣山裡的部落，這完全都是因為戴子良——我心目中那位教我勇敢的黑天使！

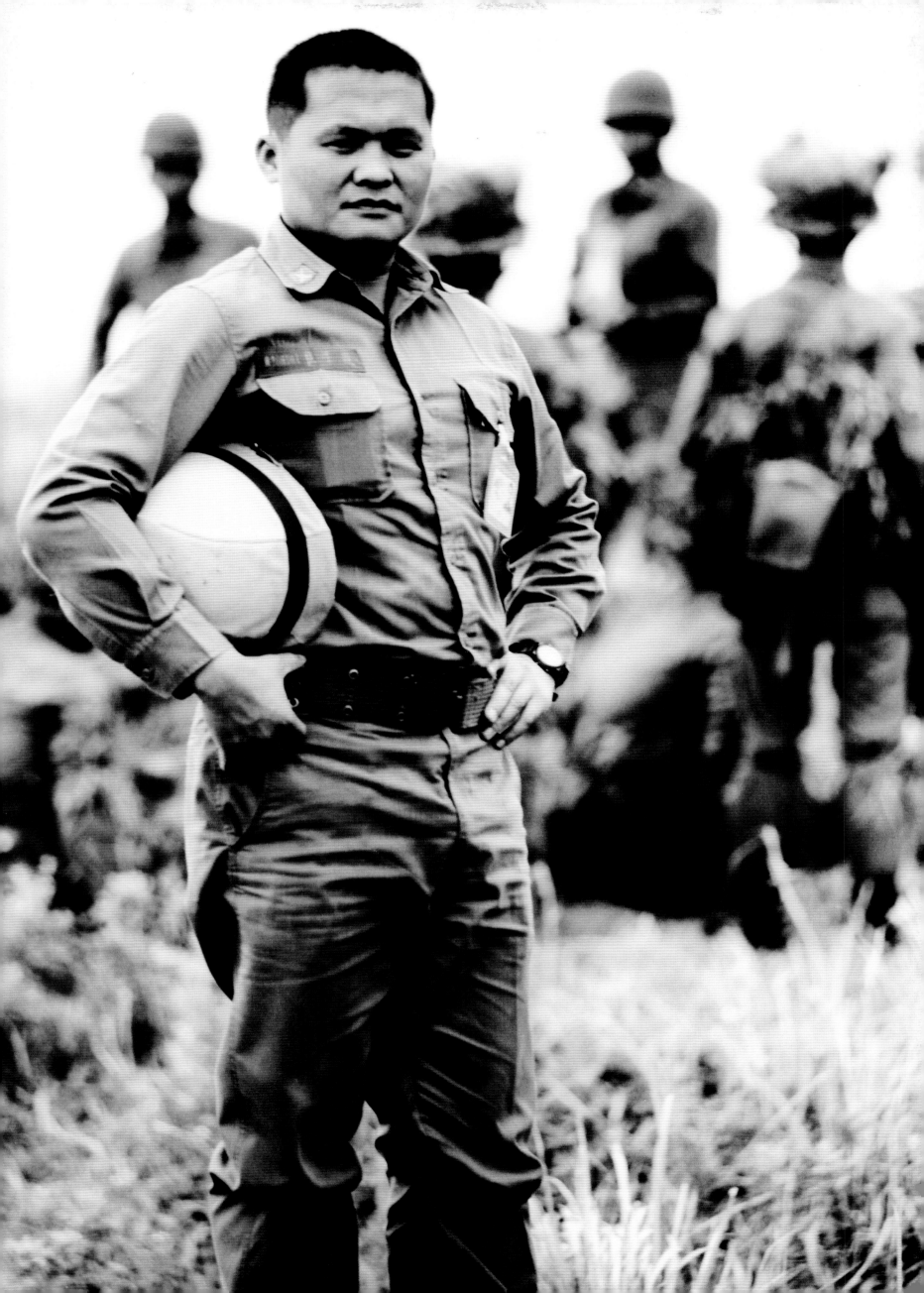

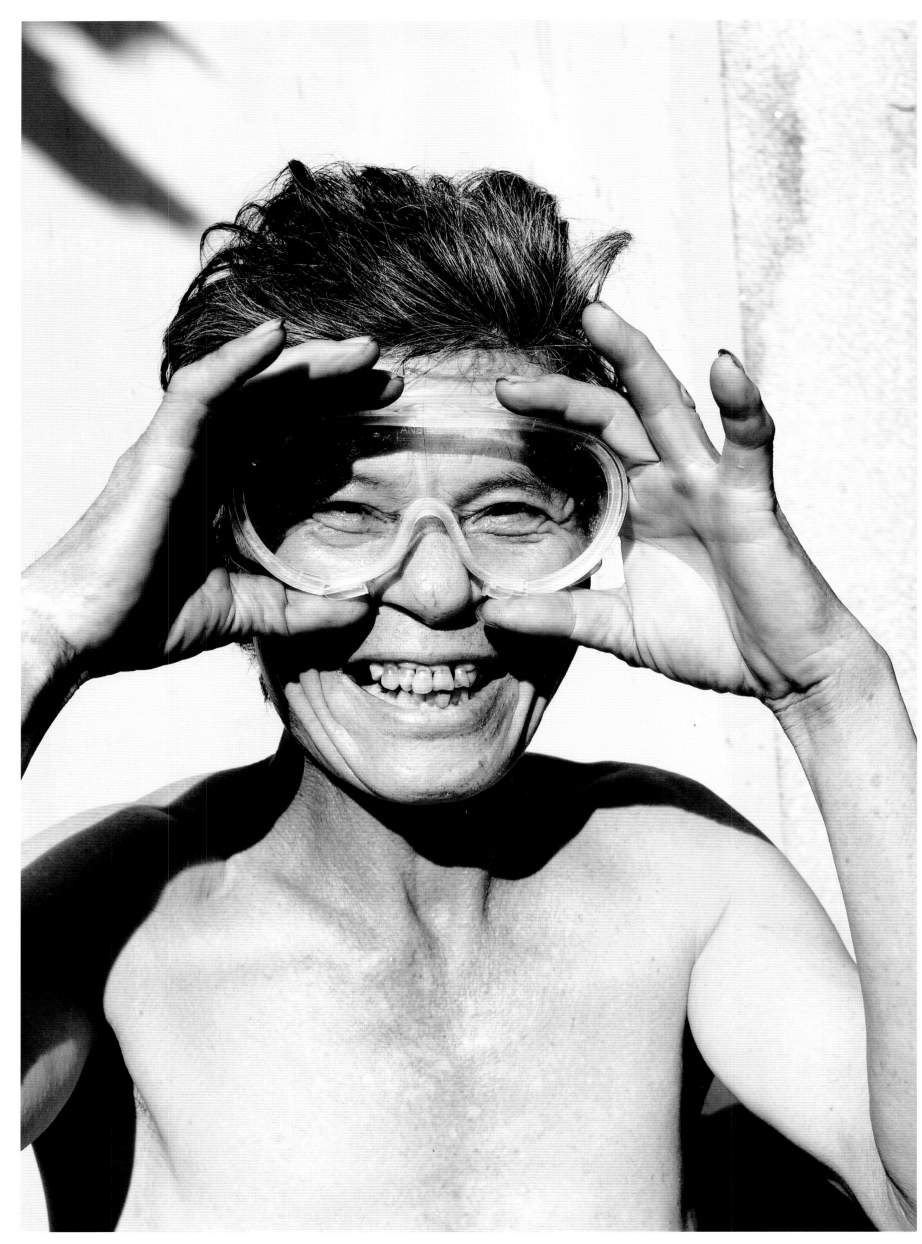

2008　台北　社區清潔隊

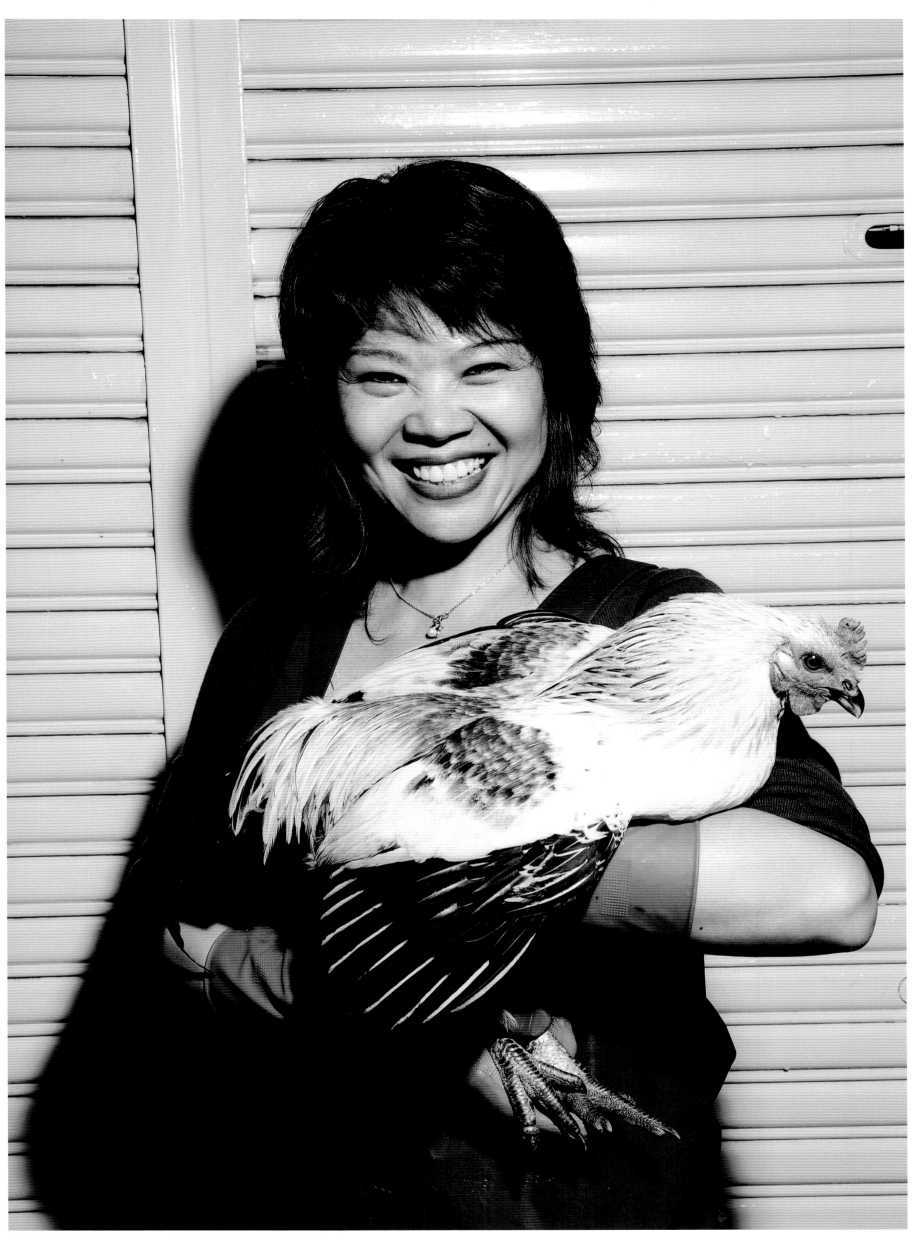

2008　台北　阿琴　　我做的超好喝雞湯用的雞，就是開心的阿琴賣給我的。

遲來的 120 底片

自從攝影數位化後，能用到底片拍照的機會越來越少，少到我幾乎快忘了怎麼裝 120 相機的底片！

這張風景照就是用 120 相機拍下的。2009 年，八八風災重創南台灣，明基友達集團董事長李焜耀決定認養並重建台東嘉南國小和屏東泰武國小。同年 10 月，由李焜耀帶隊，一批專業的建築師、設計師等，共同探訪屏東舊泰武。

在出發到屏東前，我突然想到放在防潮箱的 Mamiya 67 底片相機。大概五年都沒碰過它了，不如就讓它重見天日一下吧！

看著毀損的校舍，眾人的眼裡盡是不捨。站在北大武山靜靜地眺望大地，陽光灑灑，非常溫暖。我花了 5 分鐘才想起怎麼裝好 120 底片。但只用了 1 秒的隨性，就拍下我所看到的美麗大地。然後，這台大相機的命運，就是繼續放回防潮箱。當然，底片沒拍完，也沒拿去沖洗。

又過了四年，相機即使放在防潮箱，仍然整個發霉了。於是，我又隨性地把剩下的快門按完，心想：「還是把發霉的底片拿去沖洗好了……」嗯～看來當時確實不是太在乎它，因為又過了一兩週，我才去取件。

對著日光，看著照片裡這一張張遲來的大地時，瞬間竟起了雞皮疙瘩。看著傳統底片的粒子與層次；當嘉南國小、泰武國小都已重建，也逐漸步上軌道……我不禁自問：這些年，我到底錯過了什麼？

原來，我錯過了想盡辦法要穿過厚厚雲層的光束，錯過了有著溫暖光芒的水田，錯過了清晰又蜿蜒的河流與善良的人們！

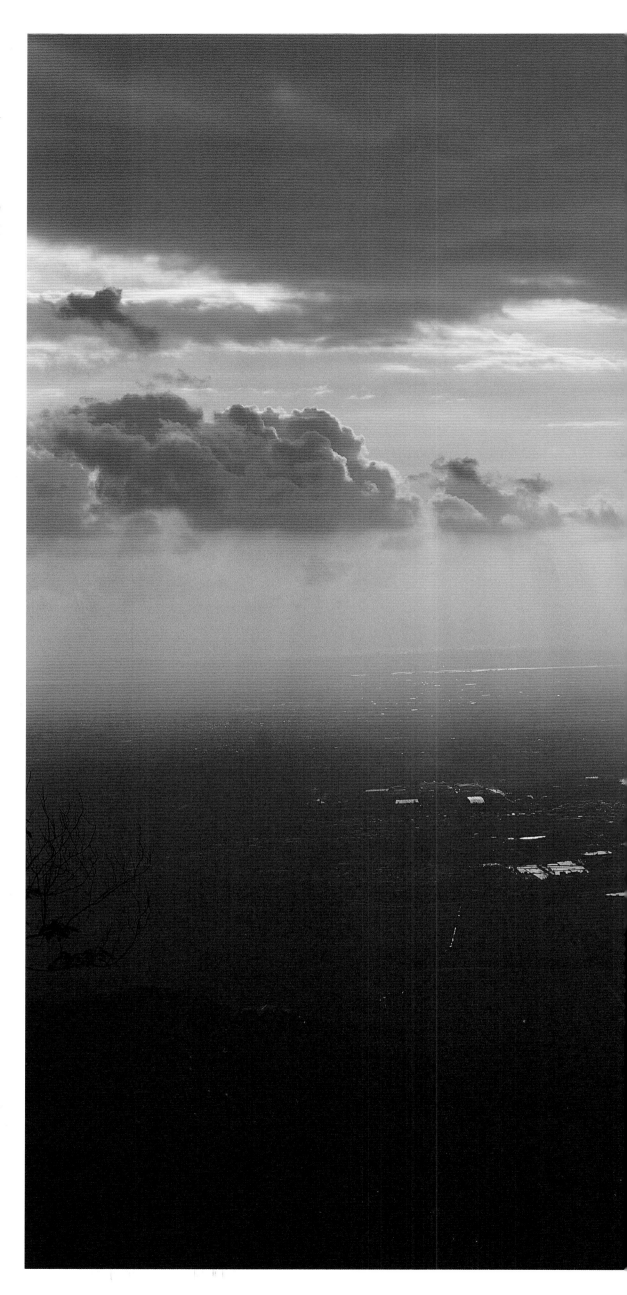

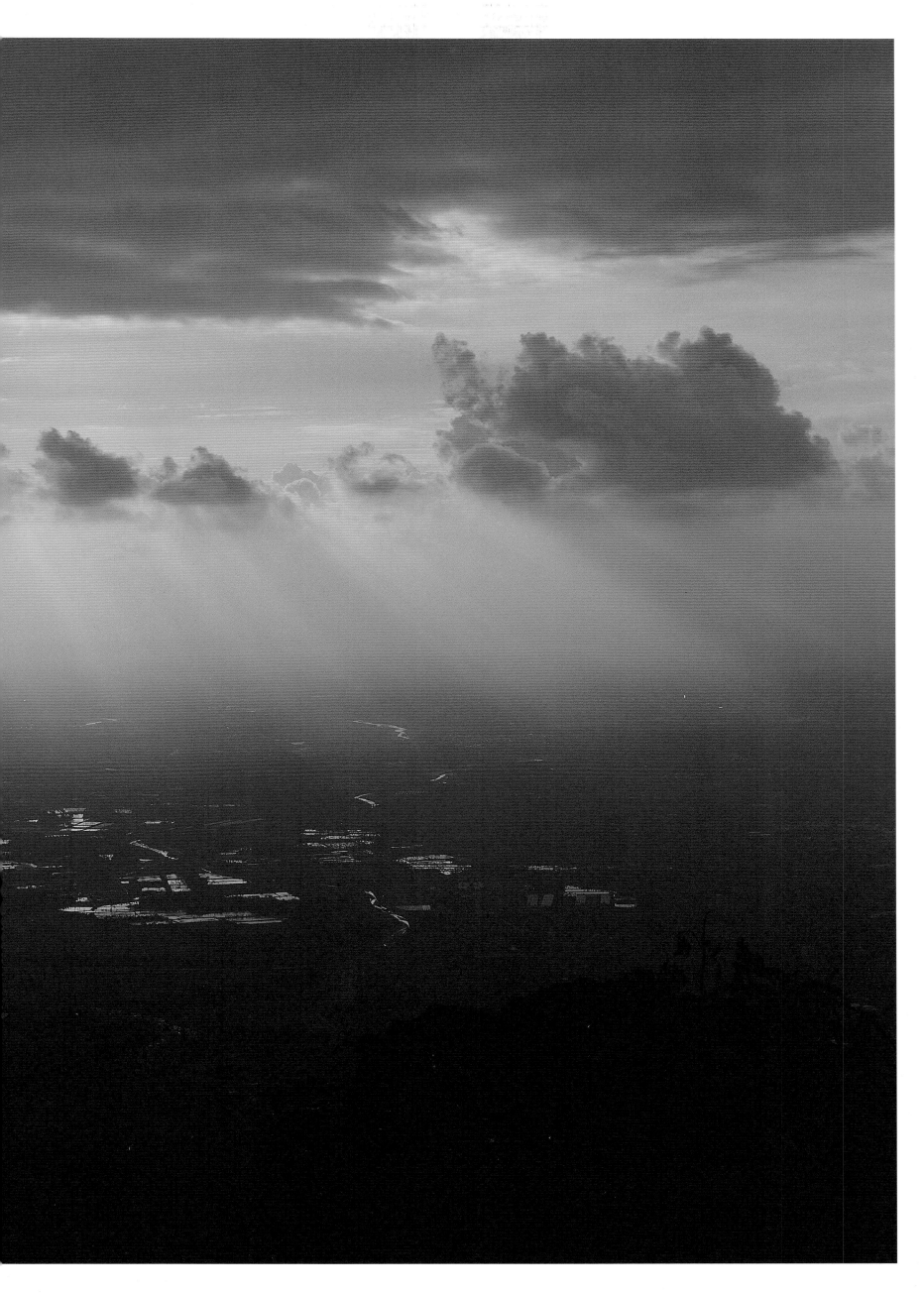

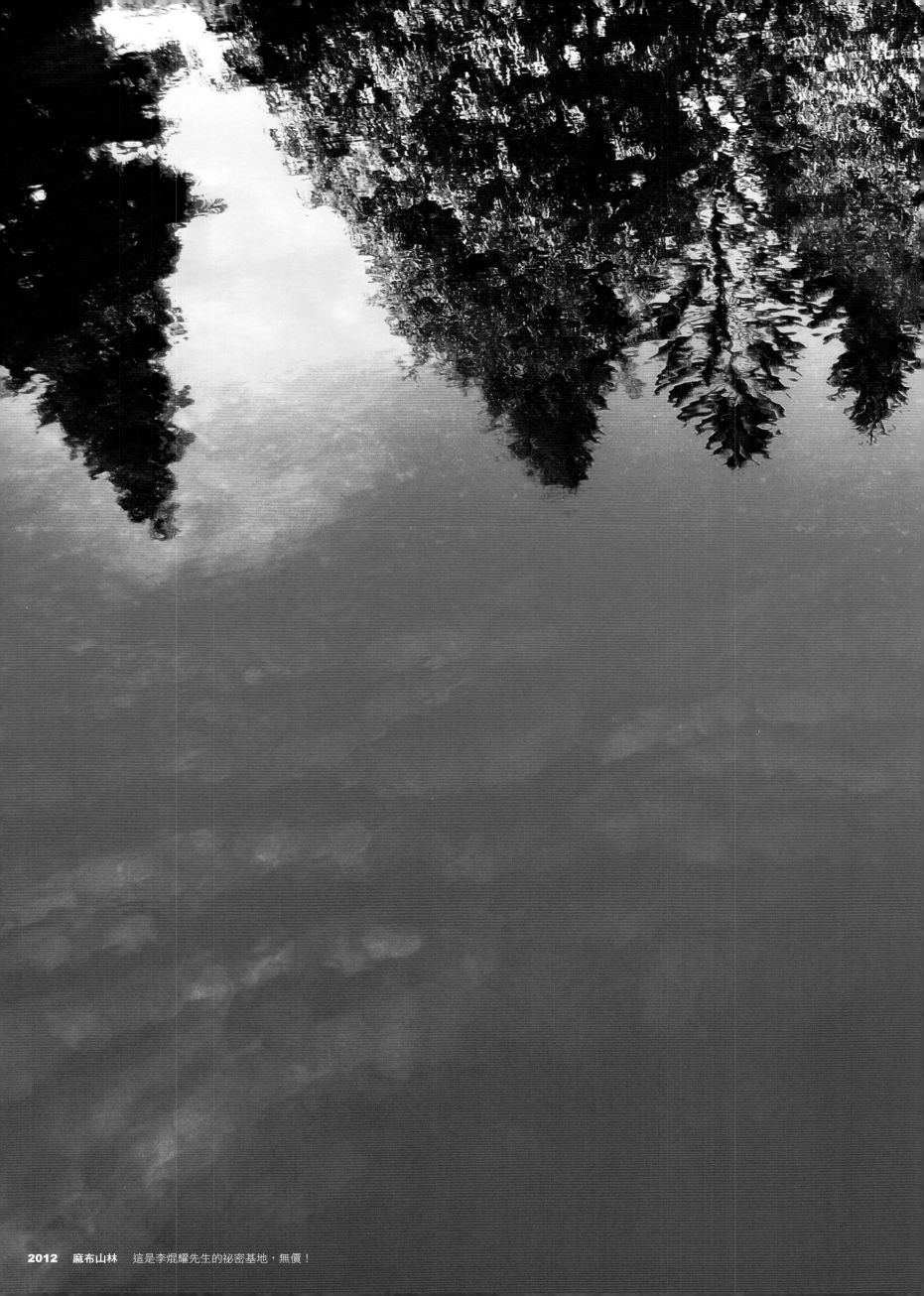

神力女超人 Lori

第一次見到留著漂亮妹妹頭的 Lori 時，我還在想精品業的人不知道會不會很難搞，會不會眼睛長在頭頂上……當時我正在看法國網球公開賽轉播，感覺上她也很有興趣。我很訝異，因為很少有女生愛看網球賽。她說她喜歡看球王費德爾打球，比較優雅；不那麼喜歡西班牙蠻牛納達爾，看起來比較暴力。我回說我比較喜歡納達爾，不那麼喜歡費德爾，因為費天王總是優雅，落後時還會撥撥頭髮，這不太正常。

她喜歡我拍的照片，說裡面有動人的感情。

我很佩服她，多年來，始終堅持要把獨立製錶師這個非常稀少卻極其藝術的行業推薦給世人。同時，她還有帆船與潛水執照。我想，她應該是神力女超人吧。

幾週後，我才知道，這位神力女超人跟我第一次見面看著球賽的當時，才剛做完第六次化療沒多久，那頂妹妹頭其實是假髮。她說夏天頂著妹妹頭，簡直熱到快中暑。

所以，當她的身體逐漸復原時，她計畫展開一場摯友們的環島之旅，感謝這段期間幫助過她的朋友們；她尤其想念游泳，因為自從生病後就再沒碰過水了。

生命的面貌會改變，但是，有一群好友在身旁，這才是真正動人的感情。

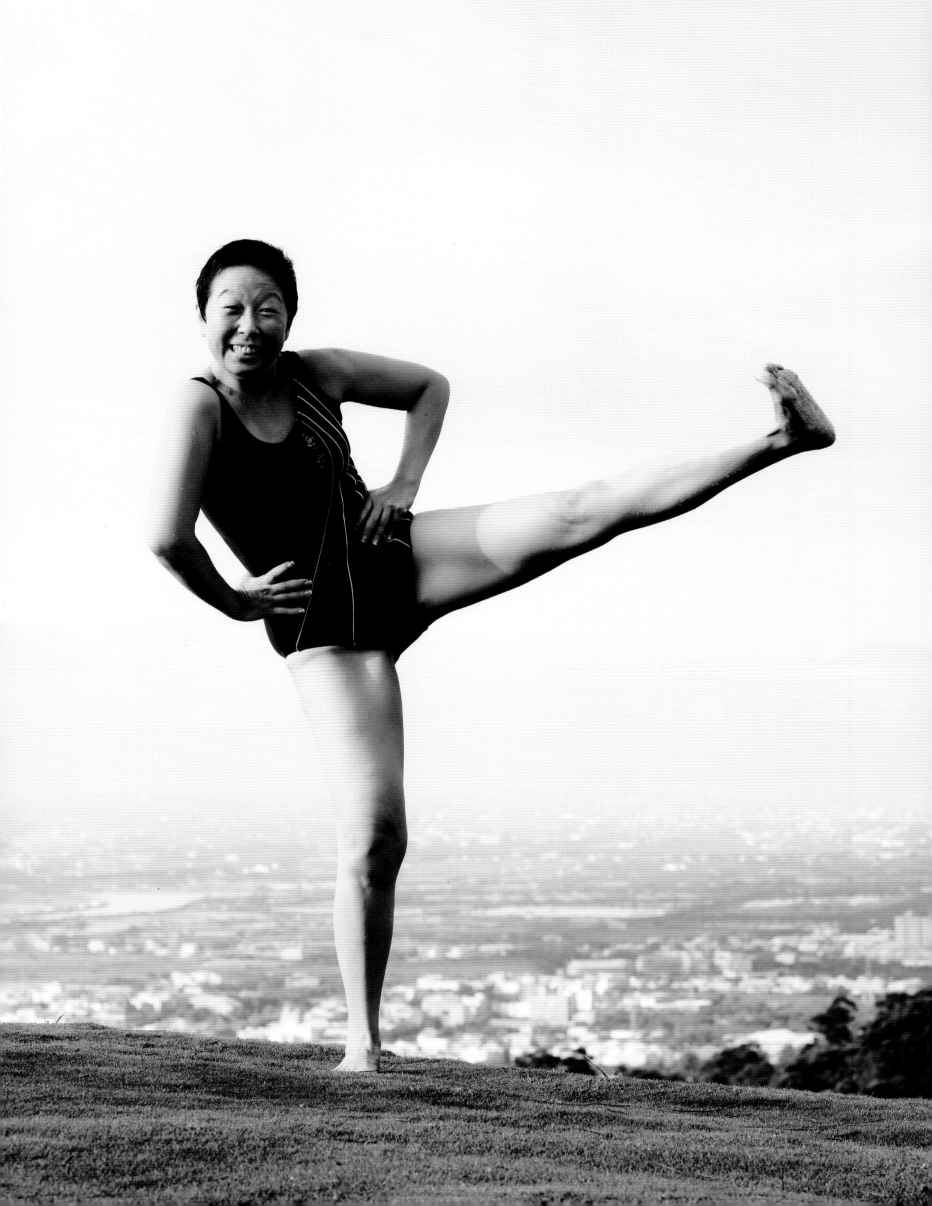

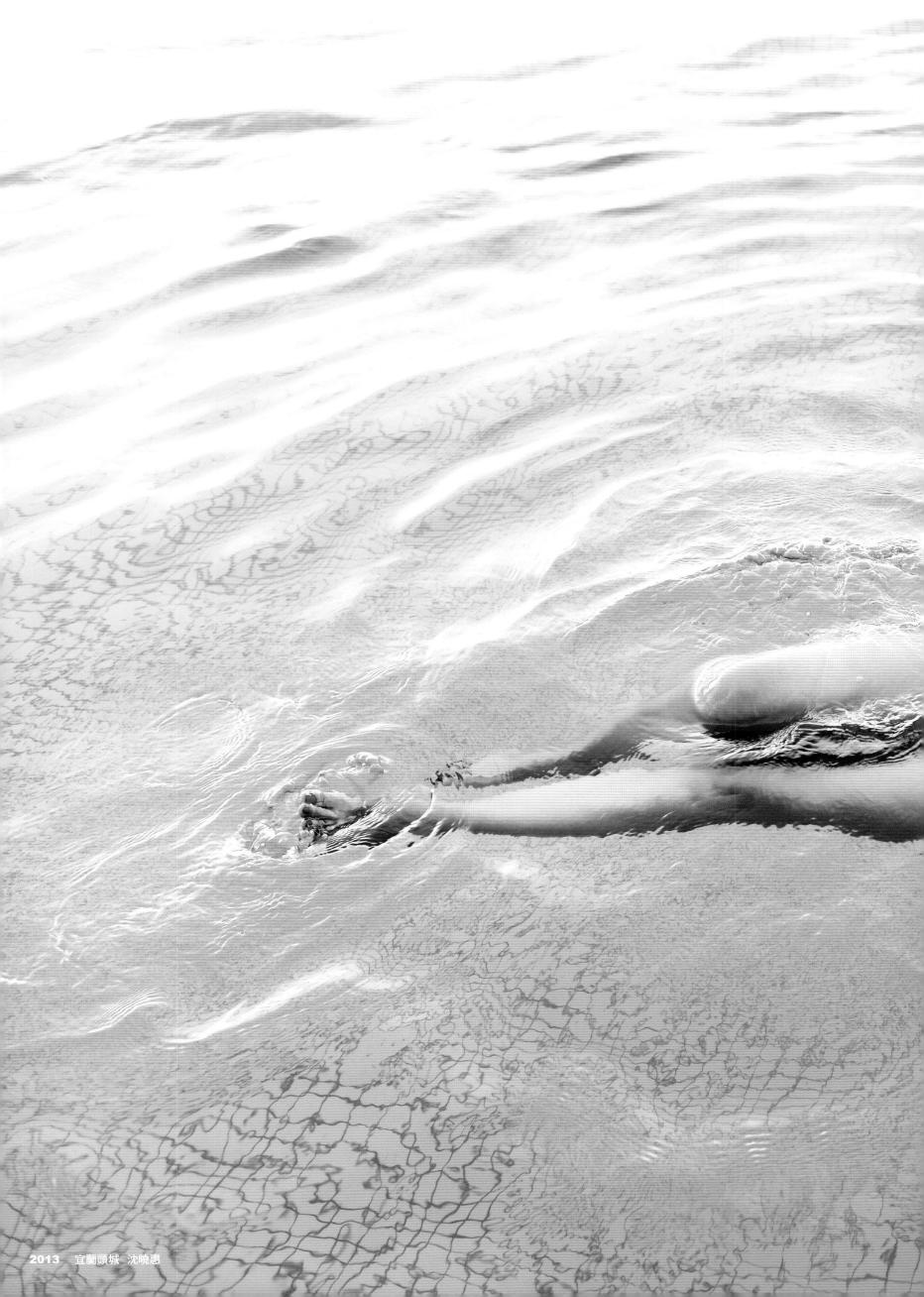

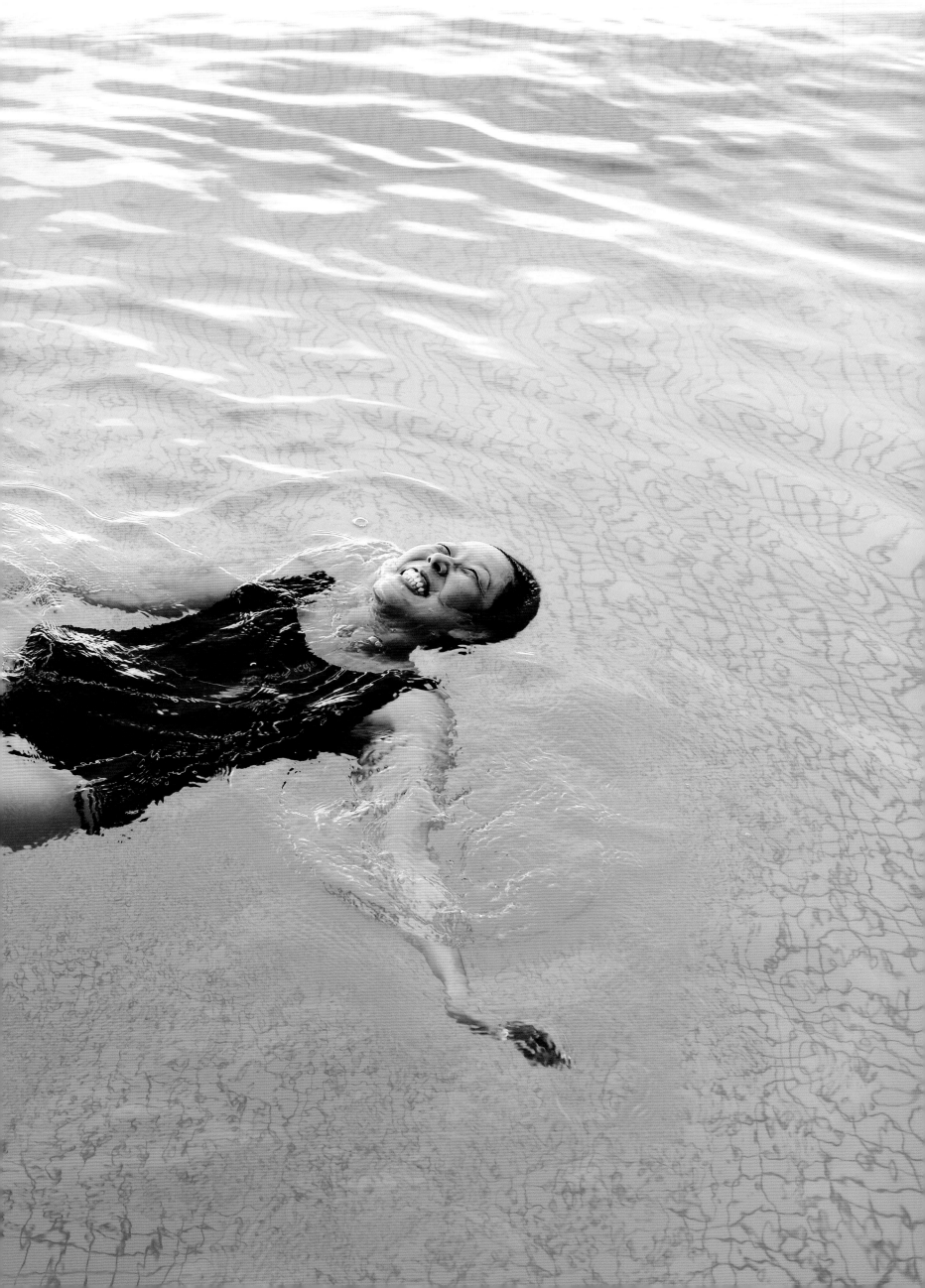

啤酒與肩膀

我真不該在這裡描述陳玉慧的，因為她會告訴我：「你的文字這樣是不可以的。」「你的描述和你講的話一樣沒有邏輯，這樣不好。」……即使如此，我還是得嘗試說出我眼裡的她。

陳玉慧非常敏銳，一如她的作品《海神家族》；她非常女人，比《徵婚啟事》的女主角還來得敏感；她私底下講話的方式直白簡單，我卻以為她說話都是經過深思熟慮的；她說自己只適合穿黑色系列的衣服，如果硬要送衣服給她當禮物的話，她強調，她只穿黑色的！有一天，她卻穿了件紫色超花的褲裙……嗯，其實她是真正的藝術家，穿什麼都很好看！

有一回，我們去燒烤店喝生啤酒，第一次看見她快喝醉的樣子，無來由地就覺得好可愛。想對她說：妳放鬆的姿態美極了，少了妳下筆時的單刀直入，卻有著小女孩臉上才有的天真；沒了妳平常在乎，形式上的邏輯與規矩，妳的傻笑自然哪裡需要這麼多的原則。那晚的妳，比妳筆下的任何一位女主角都還要美麗還吸引人，就算只化了淡到不能再淡的妝，可是，生啤酒綿密的泡泡，比任何一個彩妝的粉餅都還要有用。

寫了這麼多讚美的文字，無非是想告訴她：「有時候，只要把肩膀放鬆一點，妳絕對會不可方物！」

那天晚上，當她搖搖晃晃地起身回家時，我很想去親吻一下 say good bye，在那個妝淡到不能再淡的臉頰上，或是嘴唇上……終究還是忍住了。

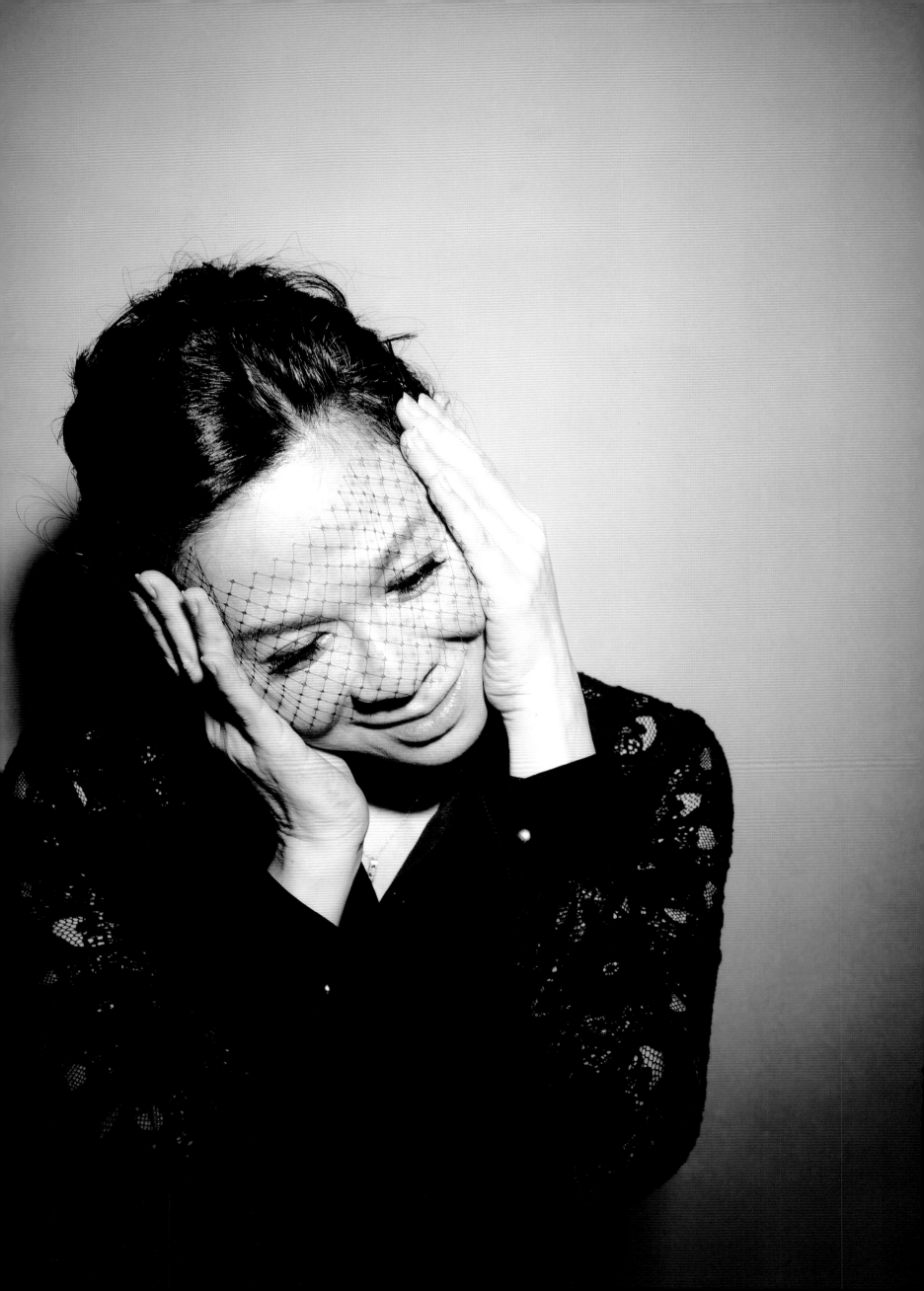

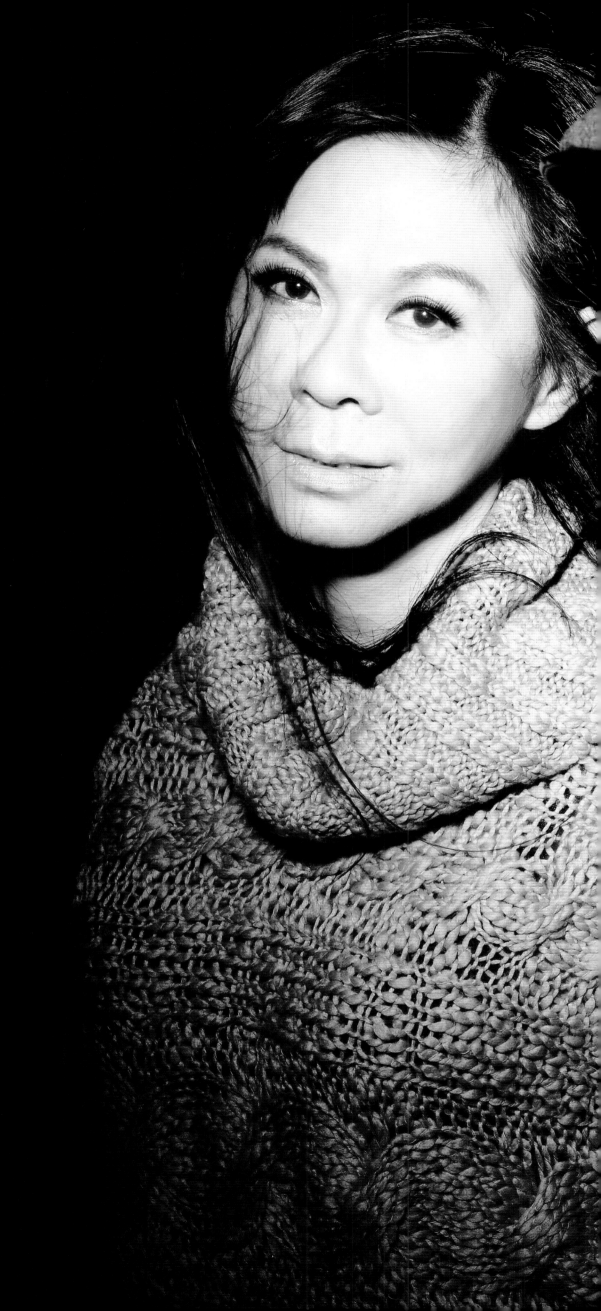

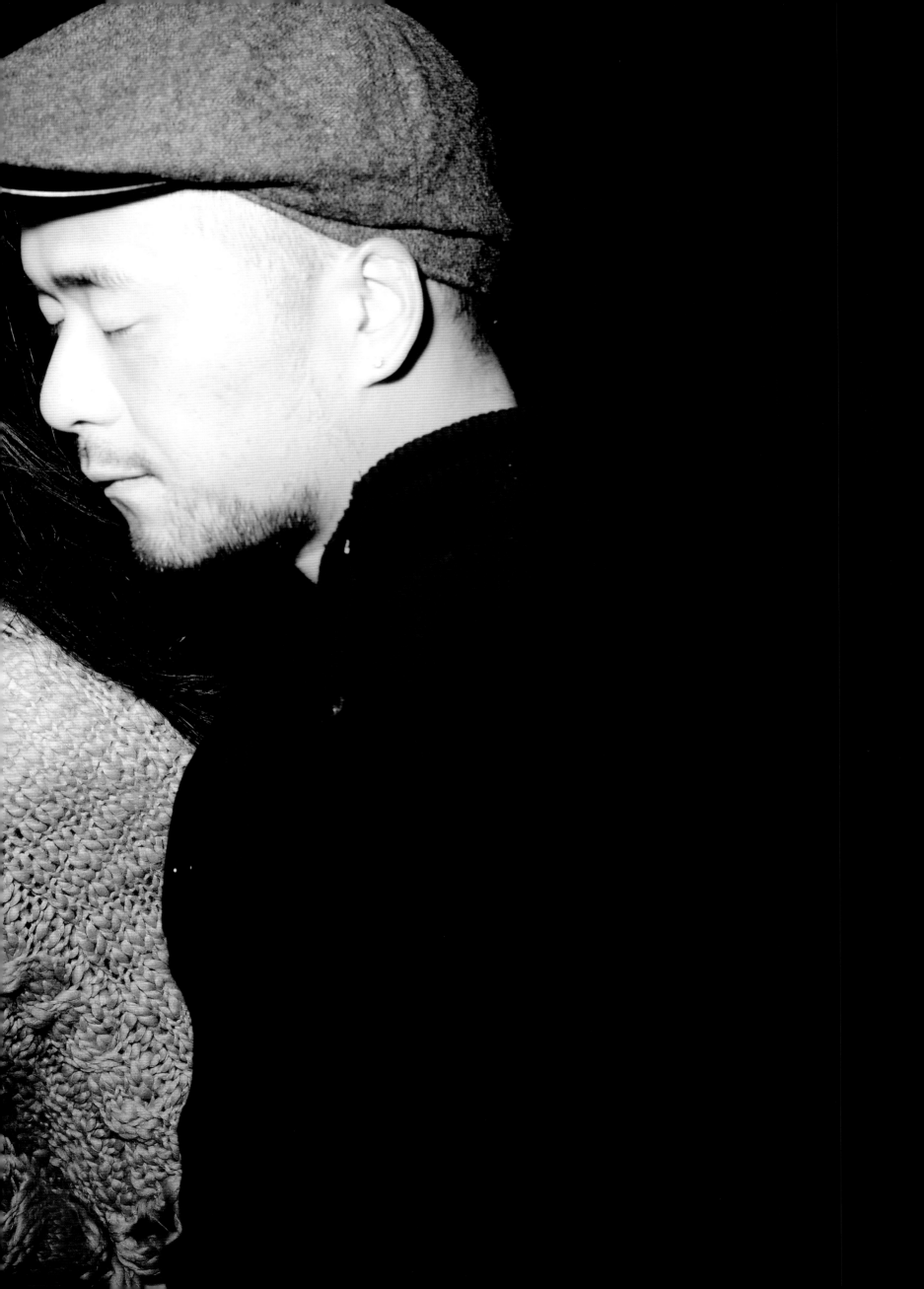

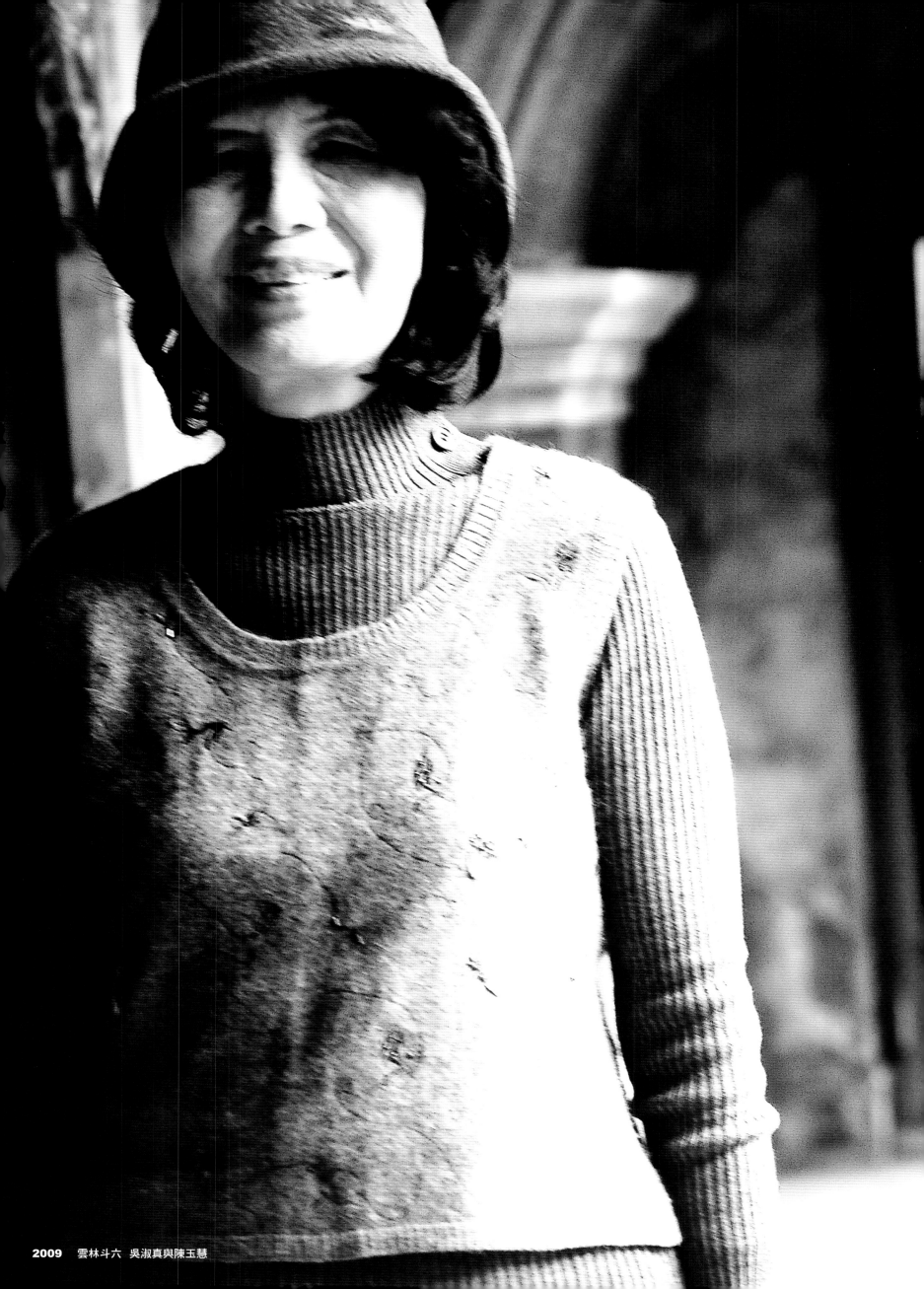

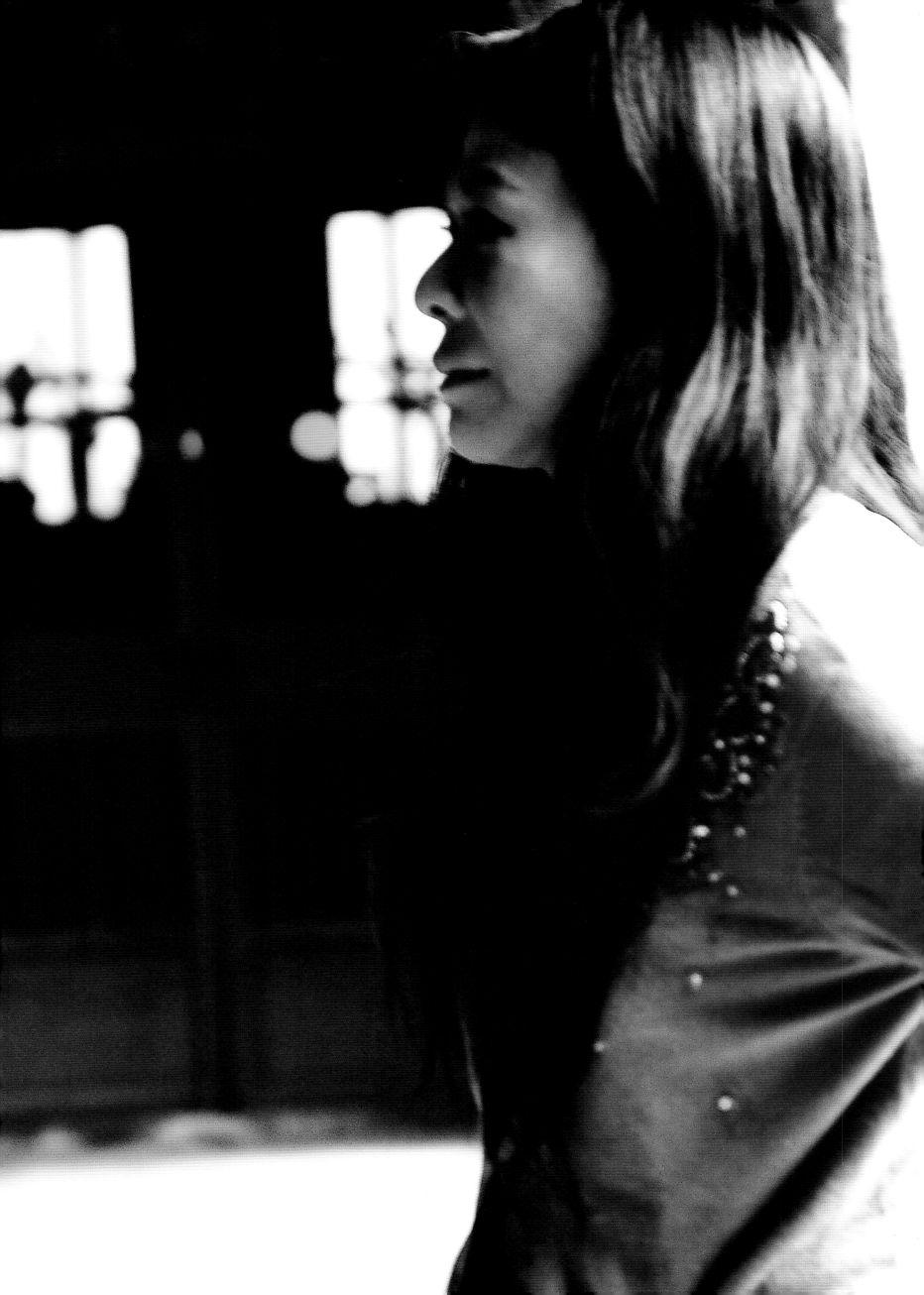

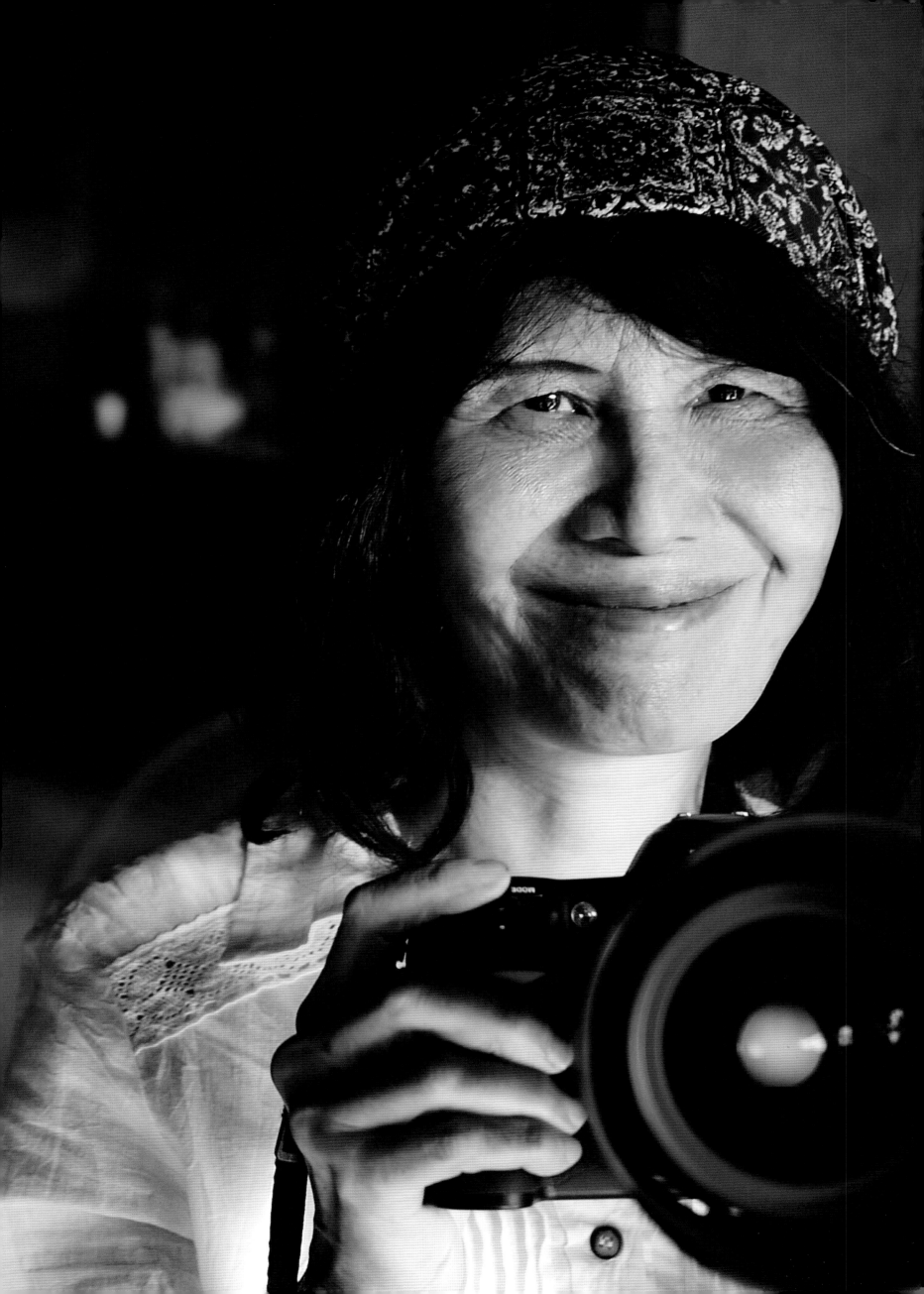

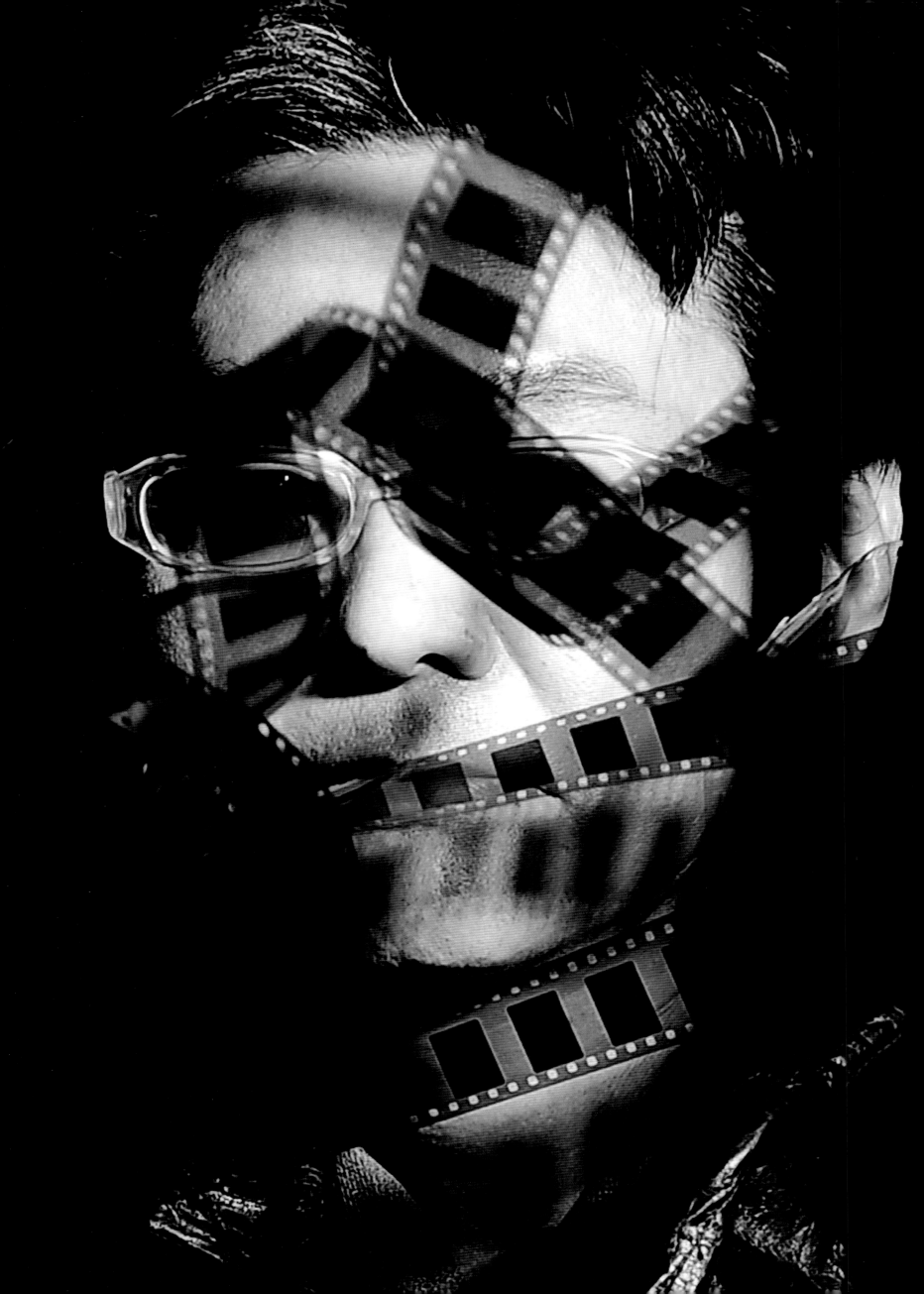

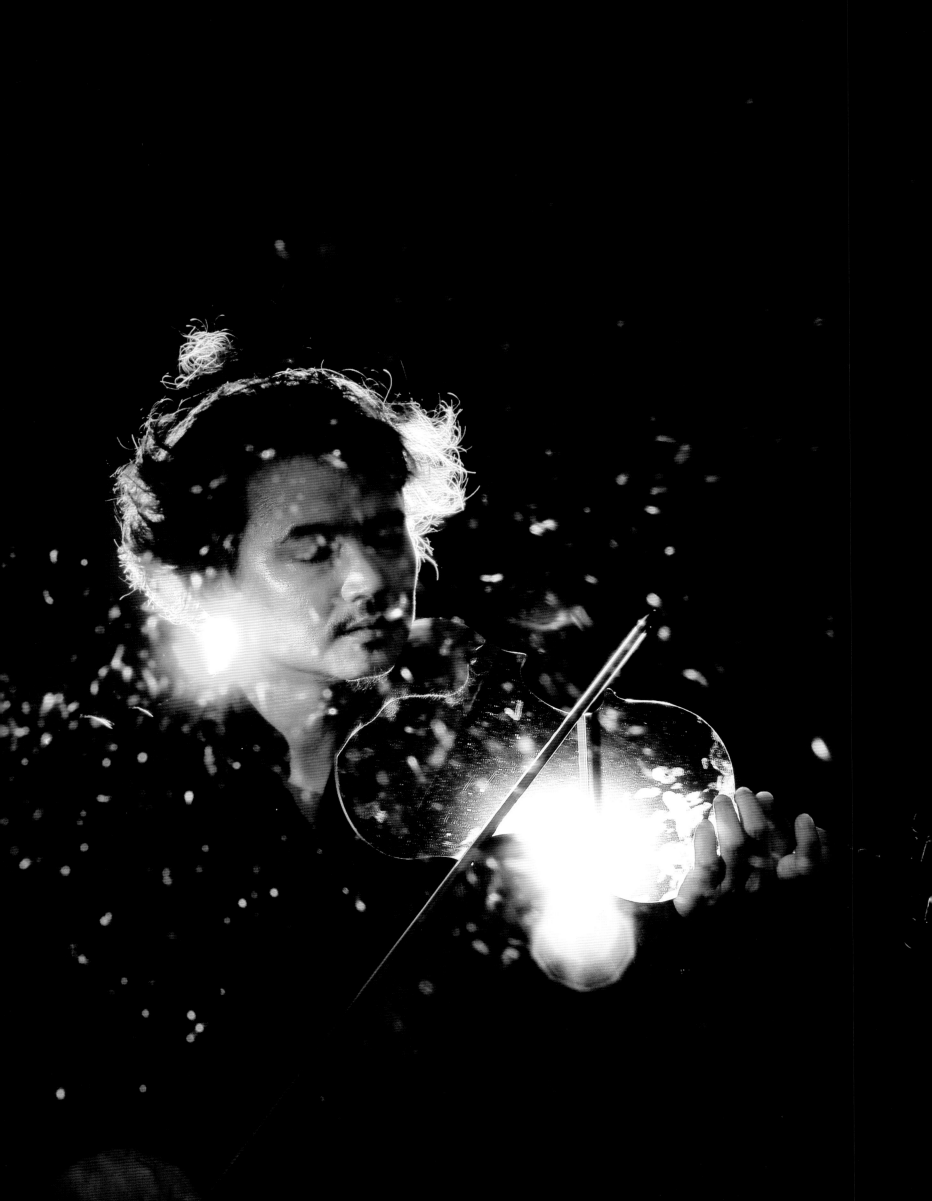

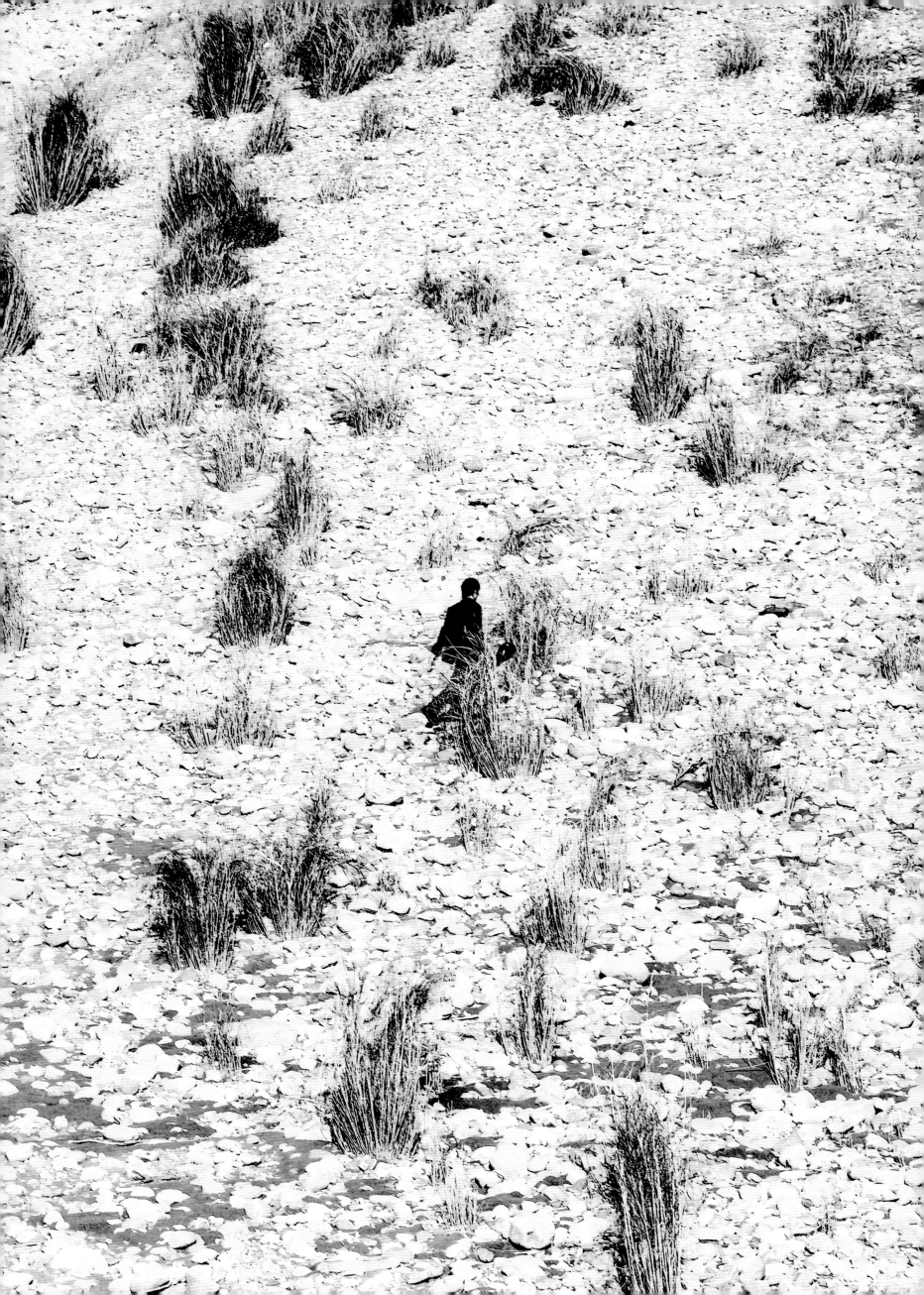

22 年前，我是紙風車的第一屆團員，李永豐找舞蹈家何曉玫來教肢體。雖然我一點基礎也沒有，後來還是站上國家戲劇院跳《動作與聲音》及《歡樂中國結》。歡樂是一齣彩帶舞，他們居然還真敢讓我跳。之後我跟何曉玫再也沒見過面。22 年後，兩廳院找我為兩個編舞家拍肖像，曉玫是其中之一。人生是一個圓。

2013　台北　何曉玫

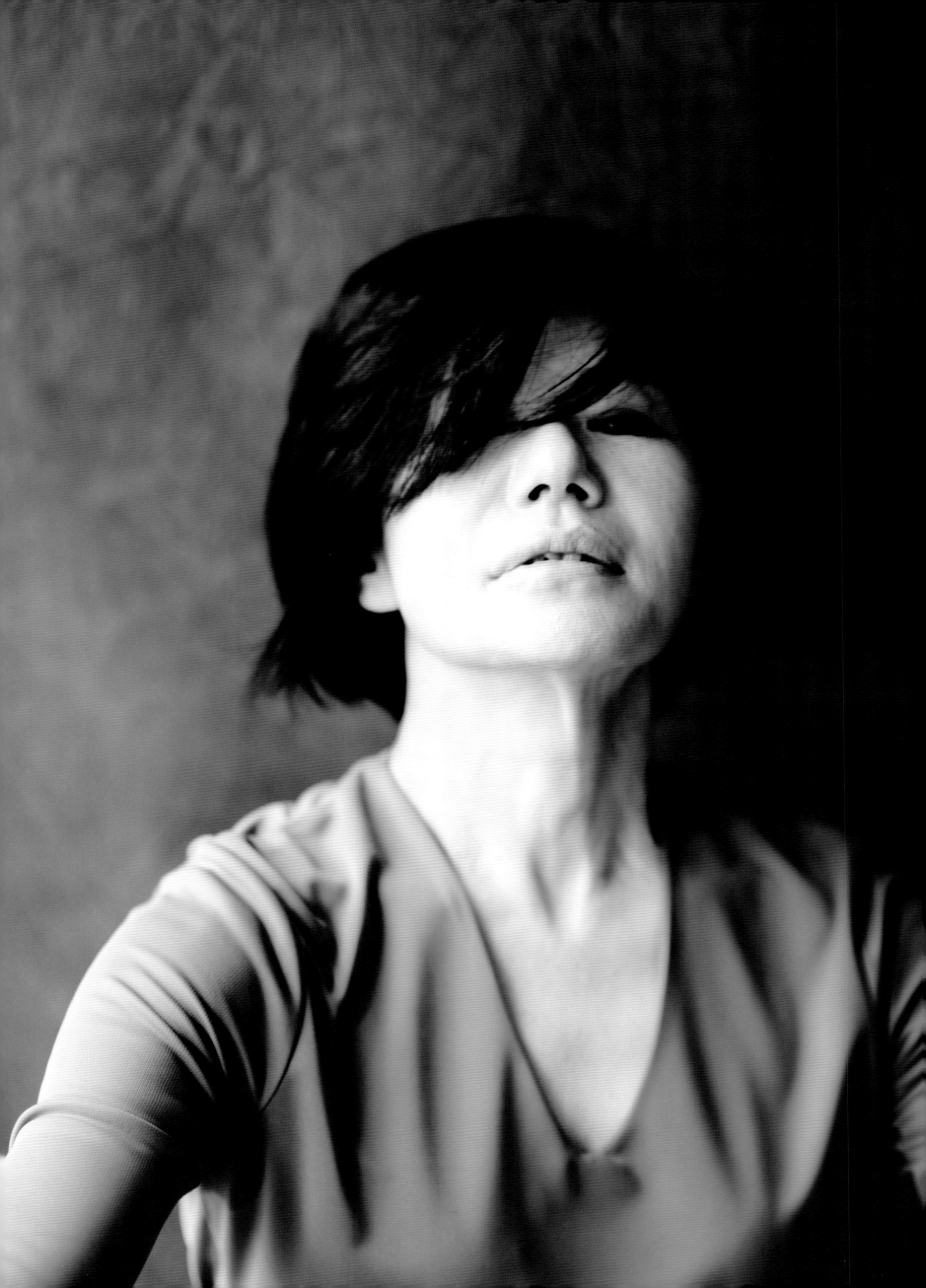

藍白拖大哥

2000 年底，經由凱渥秀導 Tim 的輾轉介紹，我把攝影作品拿給當時在李宗盛的敬業音樂公司擔任製作企劃的李焯雄（現在已經是超級金曲作詞人）看。哇～他喜歡我拍的黑白系列耶。又過了一個月，我跟李宗盛大哥終於碰到面。哇哇哇～沒想到大哥也喜歡我拍的黑白系列耶，這簡直讓我喜出望外。於是，我就變成了特別的敬業之友！

大哥從沒告訴我，該怎麼拍、要拍些什麼，甚至我們只見了兩次面，他就說，他完完全全信任我。真沒想到，一個剛入行沒多久的小小攝影師，竟然可以受到如此的尊重。這對當時才 27 歲的我來說，簡直意外的感動與驚訝！

他總笑我是「Sunny boy」，因為我總是開懷大笑與大聲說話。雖然和他足足差了十幾歲，我還是常常忘了自己是晚輩。記得第一次跟他出差到北京拍照，坐在交通車上，我看他的手臂都是毛，便抓起他的手，作勢要幫他把手毛全拔掉。我想，身旁的工作人員一定都覺得我實在太沒大沒小了吧？

大哥對人的大方與尊重，讓我非常喜歡跟著他到處跑。因為他就像是家人一樣，如此親切與靠近，就像我們隨時都可以穿著藍白拖，就走到北投街上吃碗鵝肉米粉……

如果可以，我會跟著他，一直拍、一直拍，一直玩、一直玩……

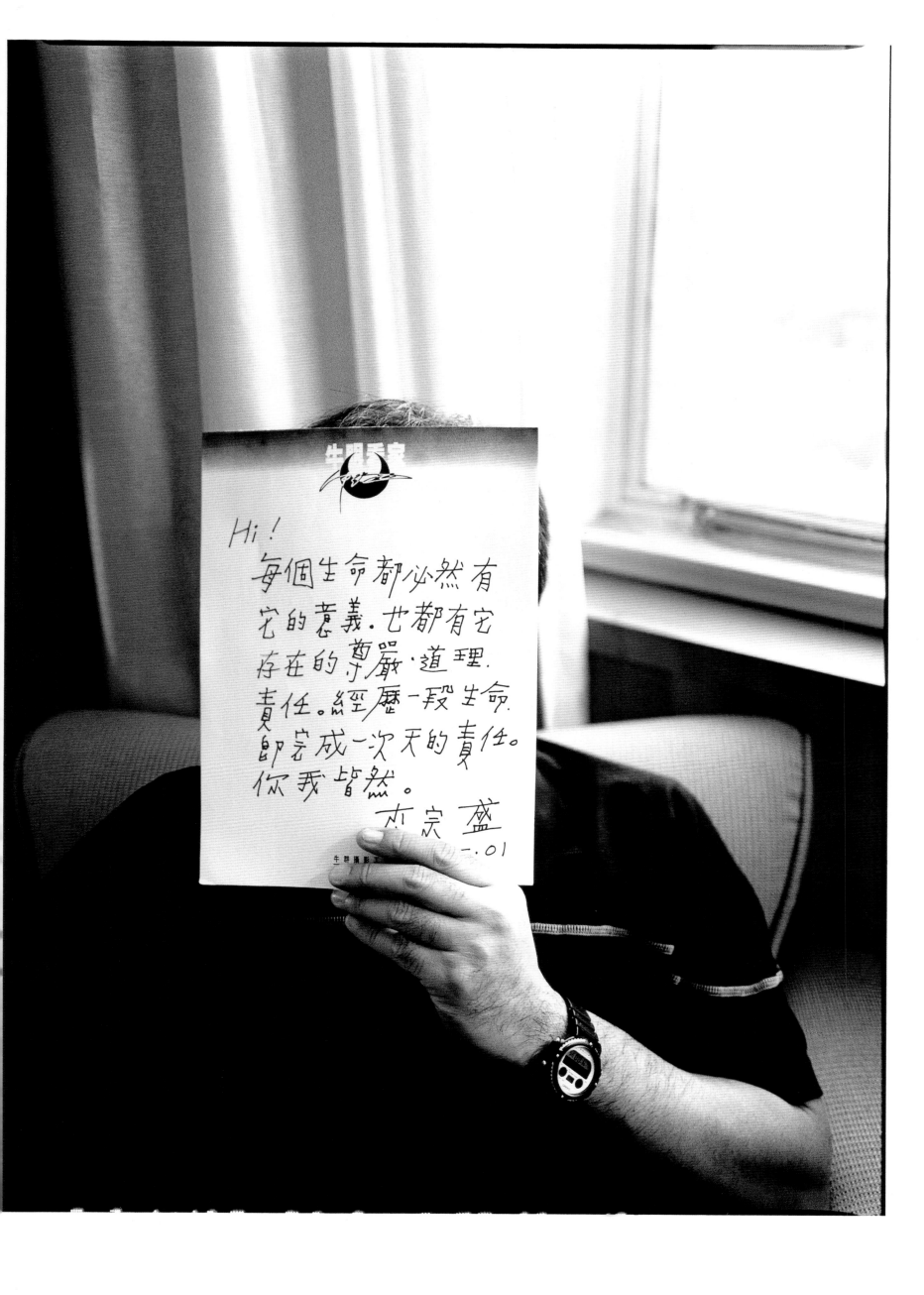

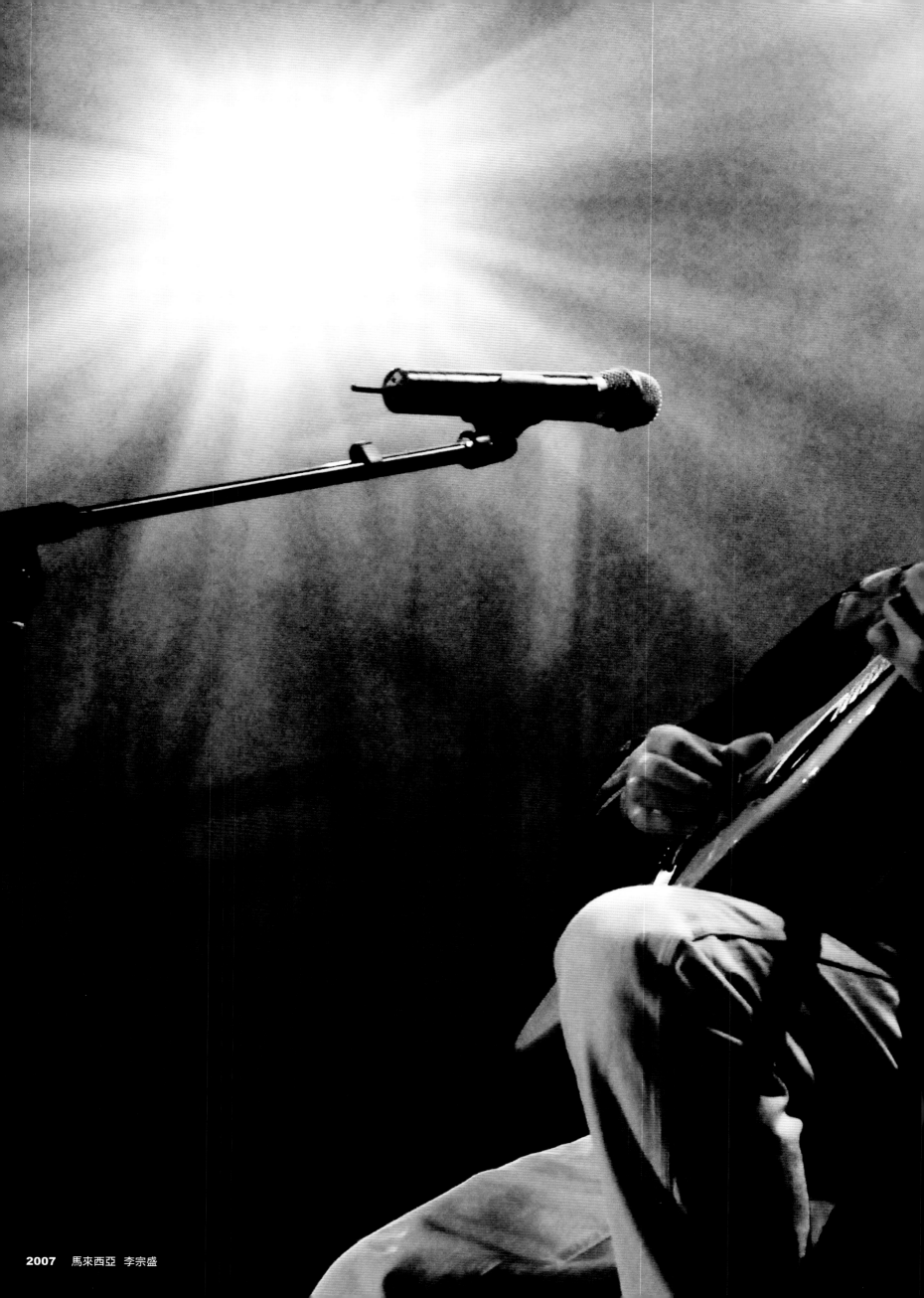

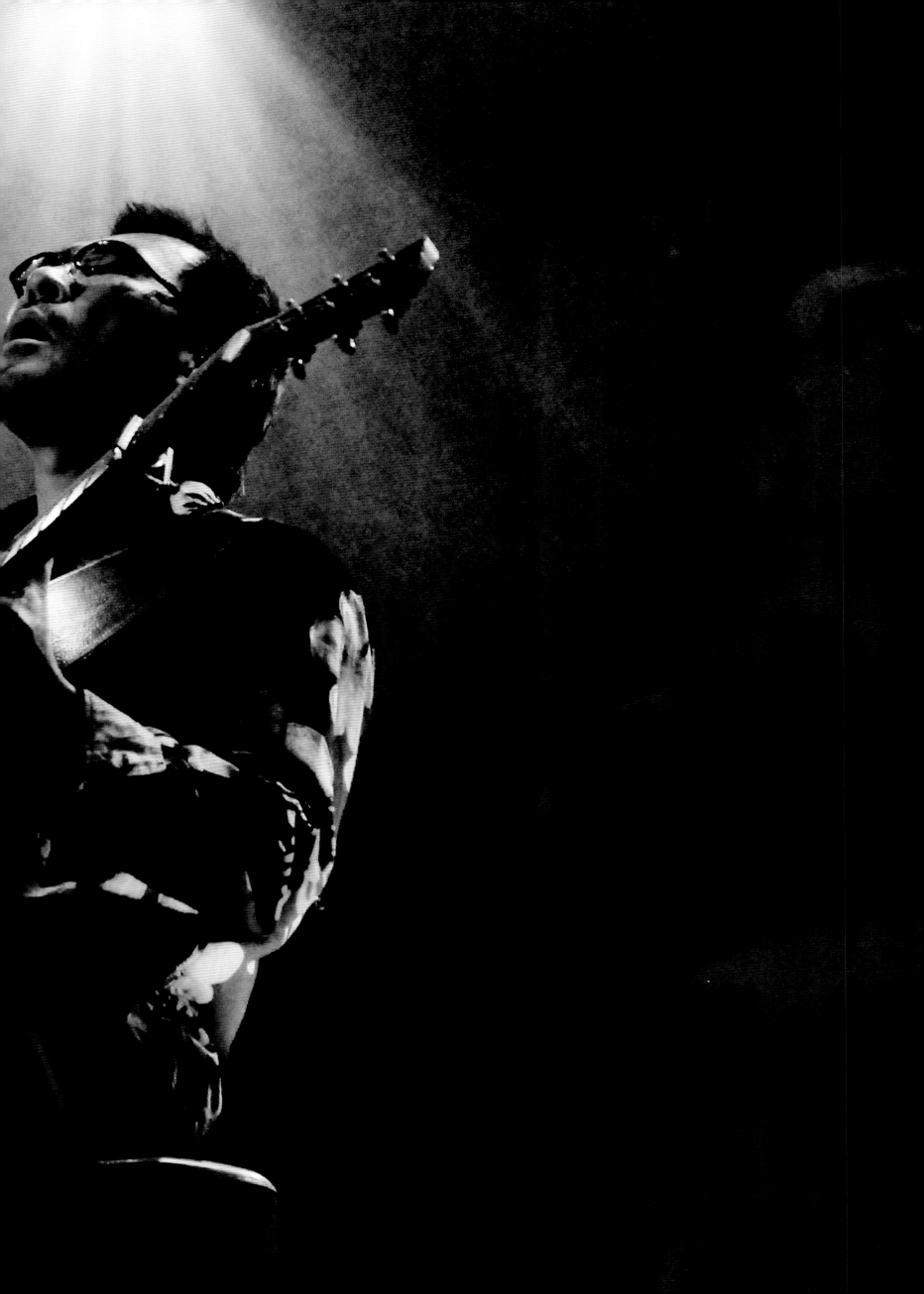

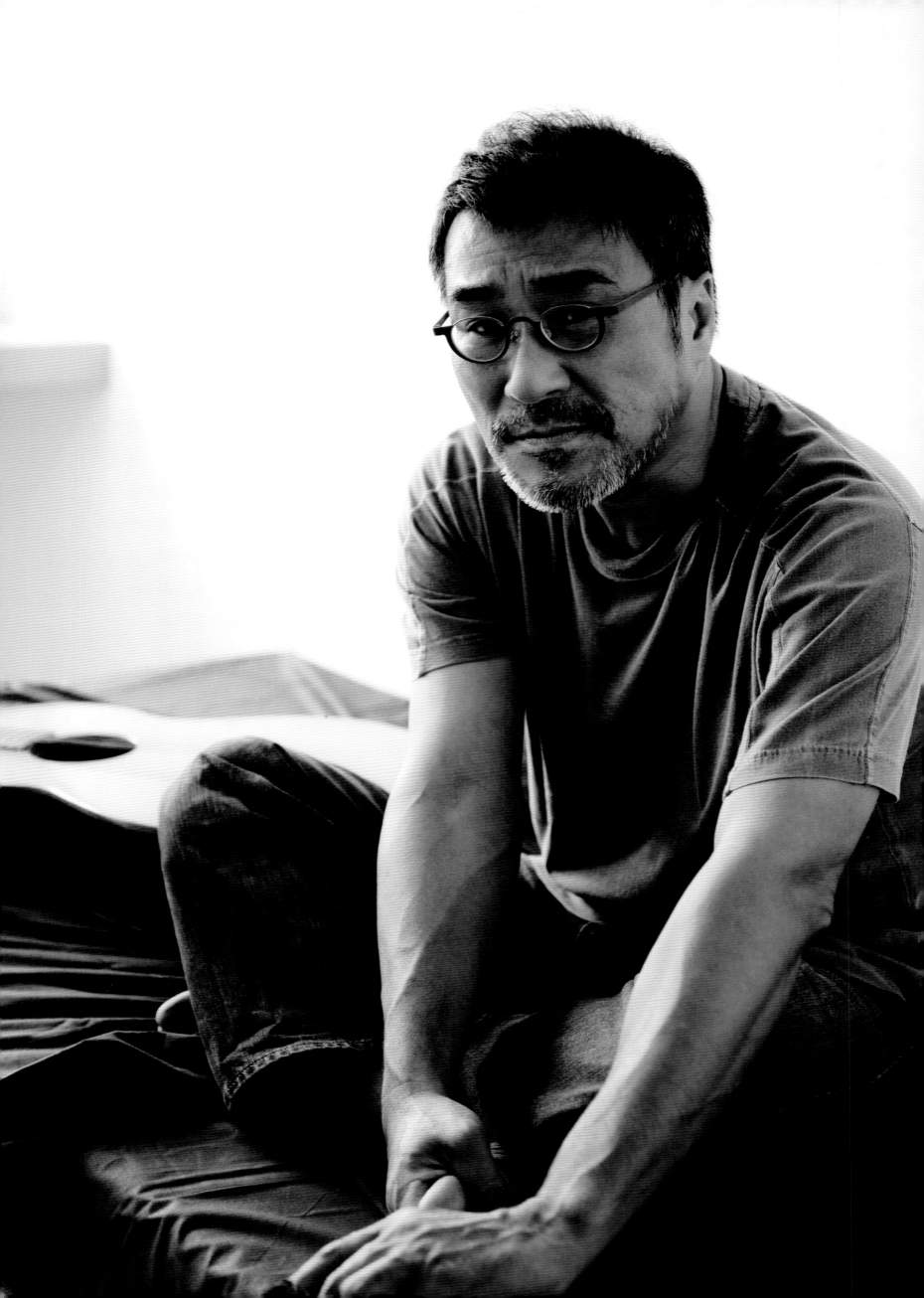

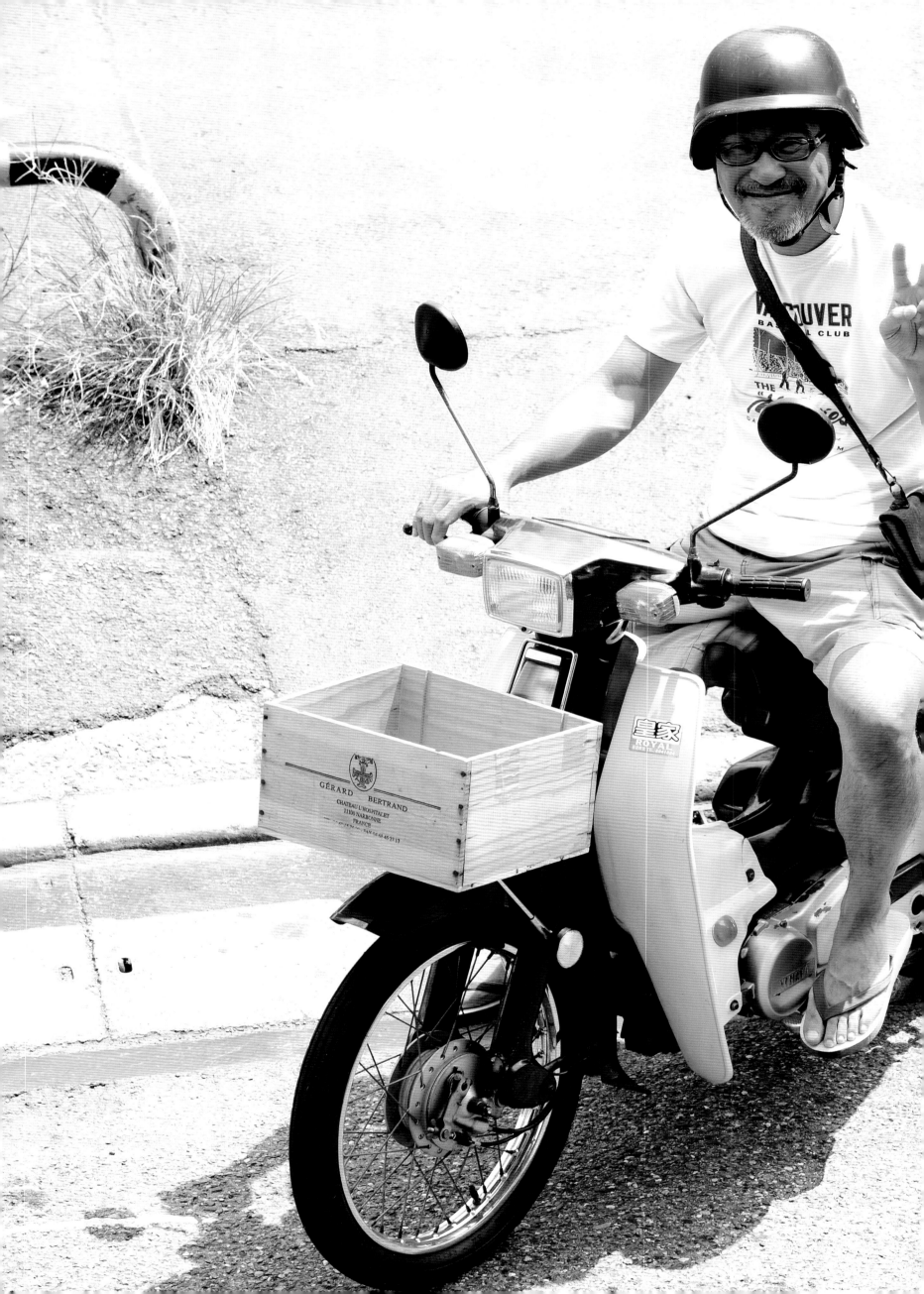

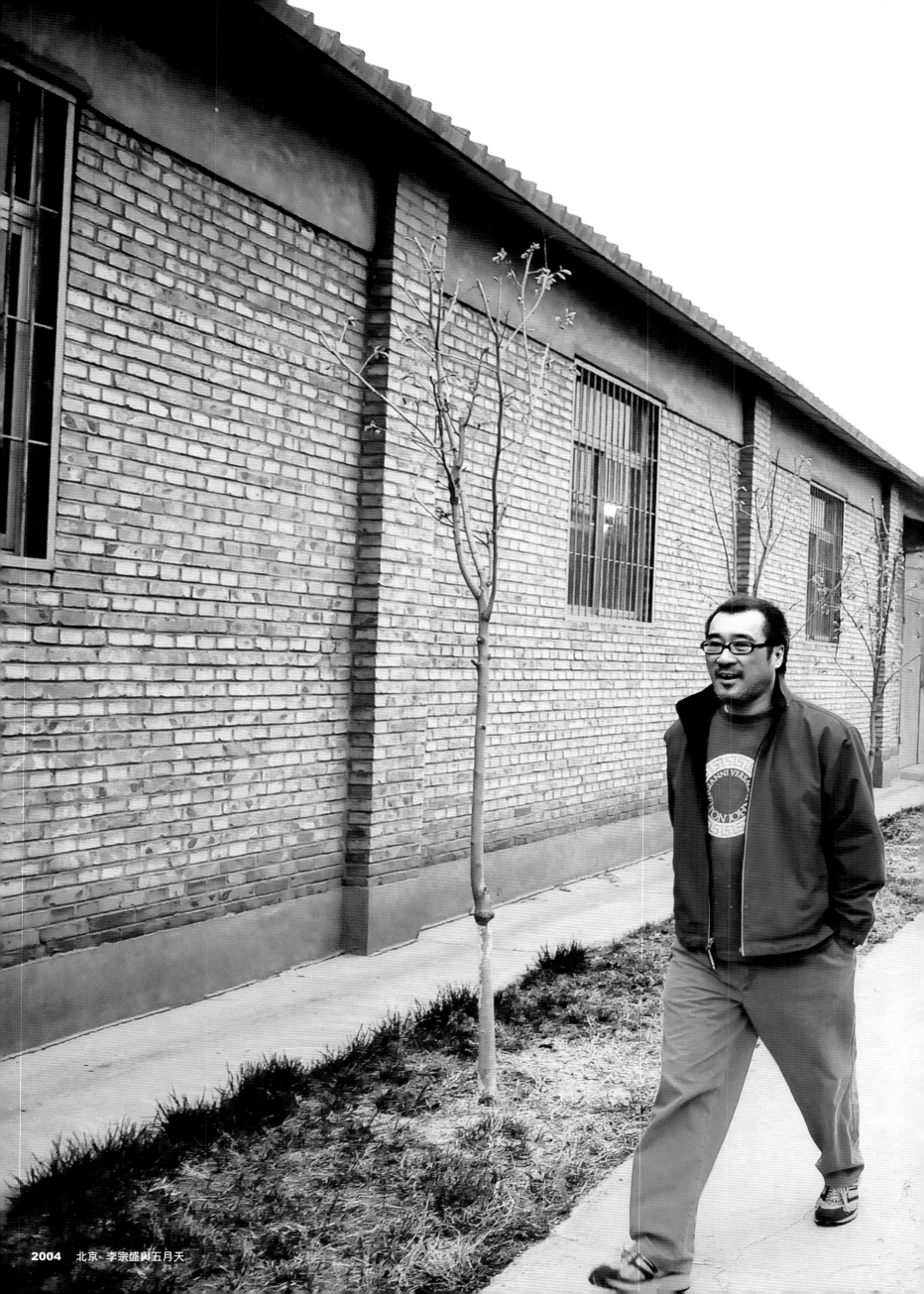

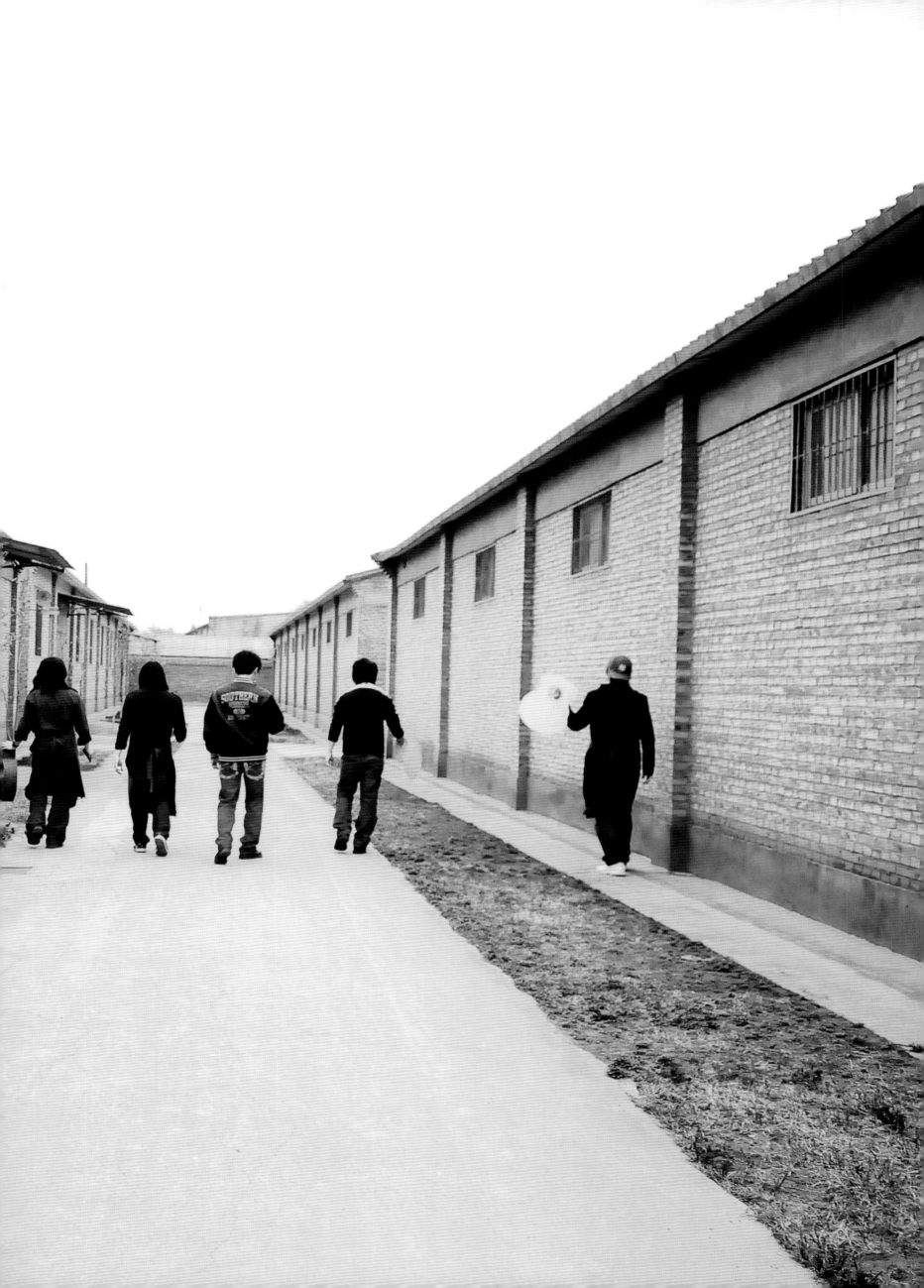

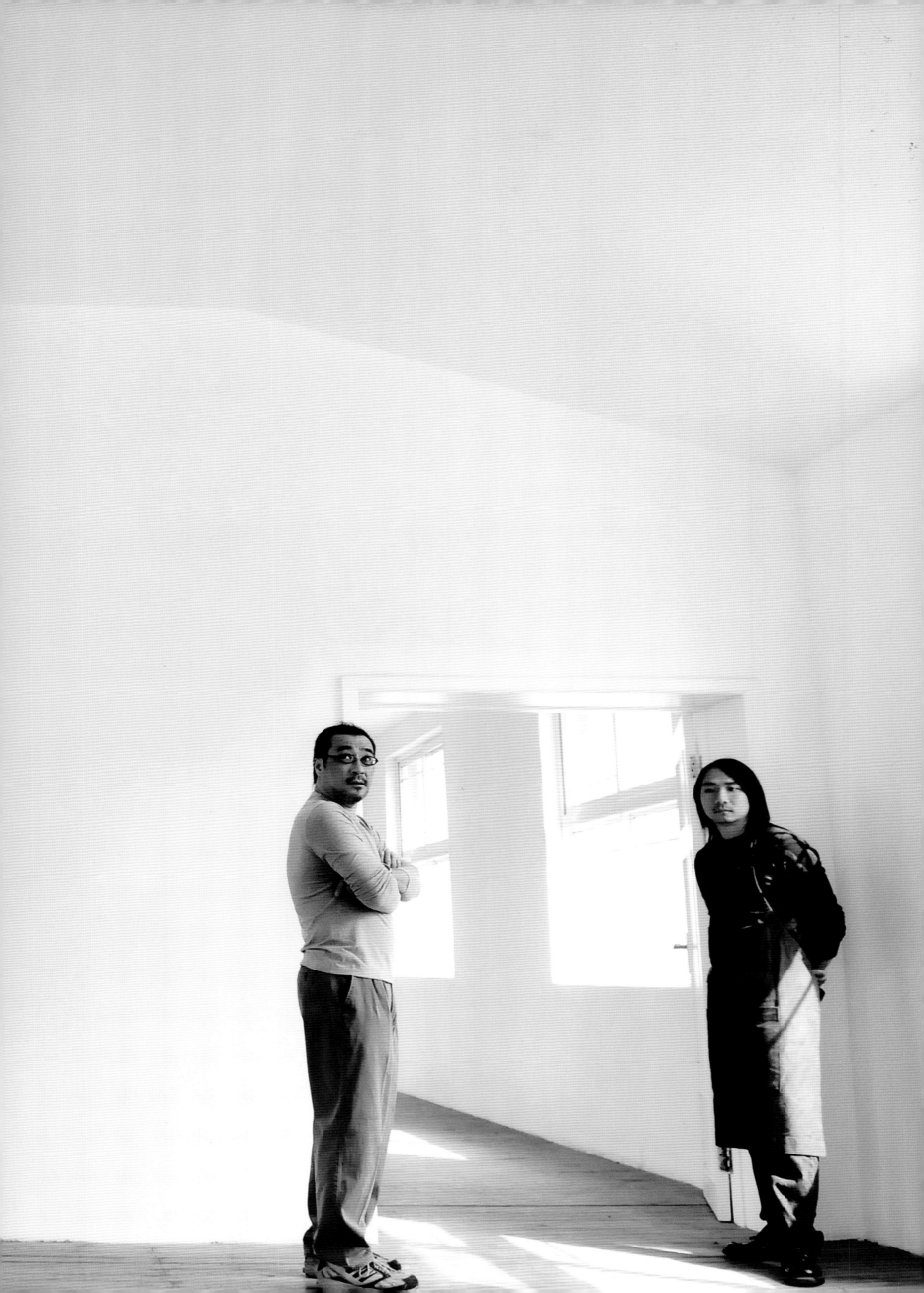

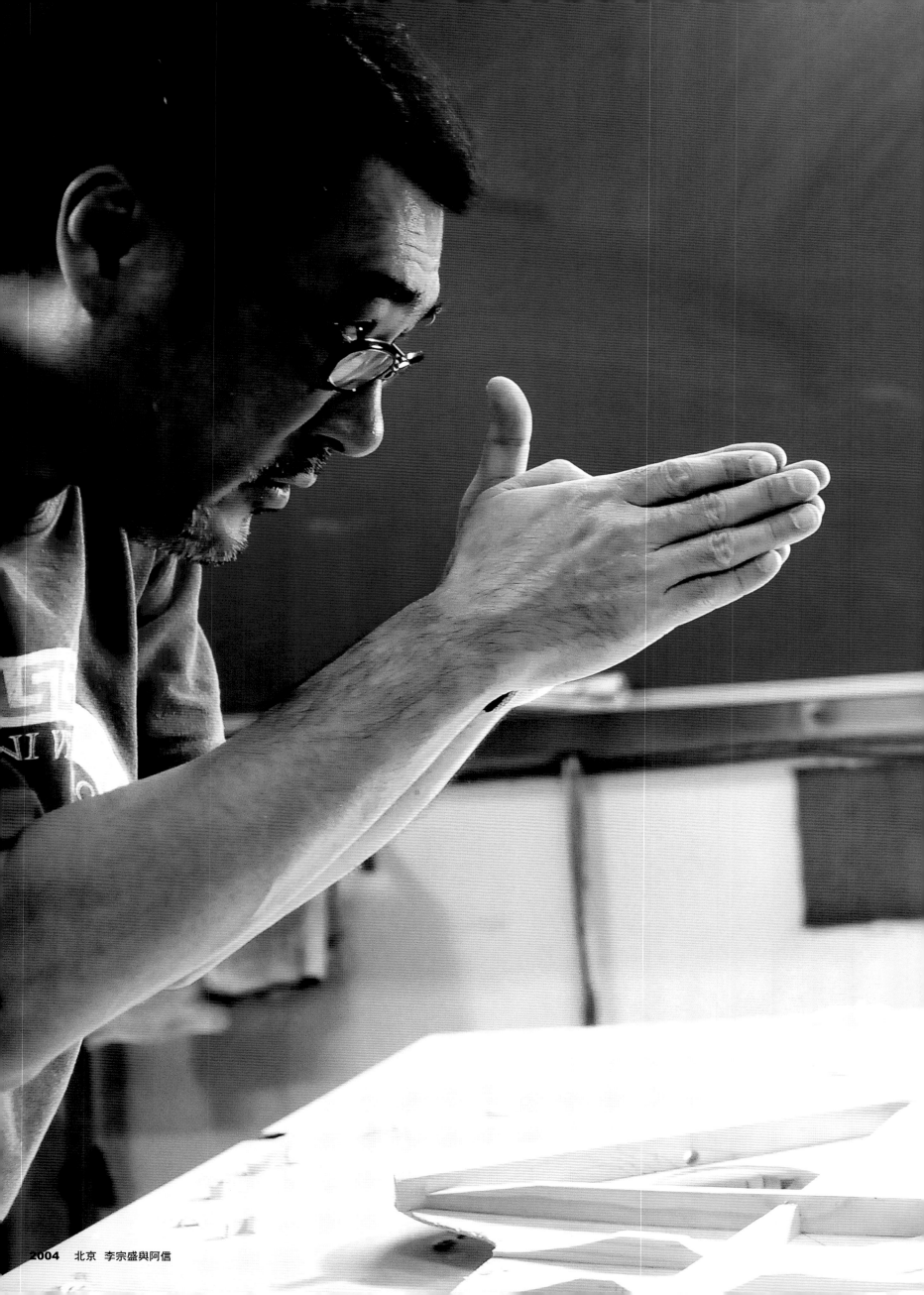

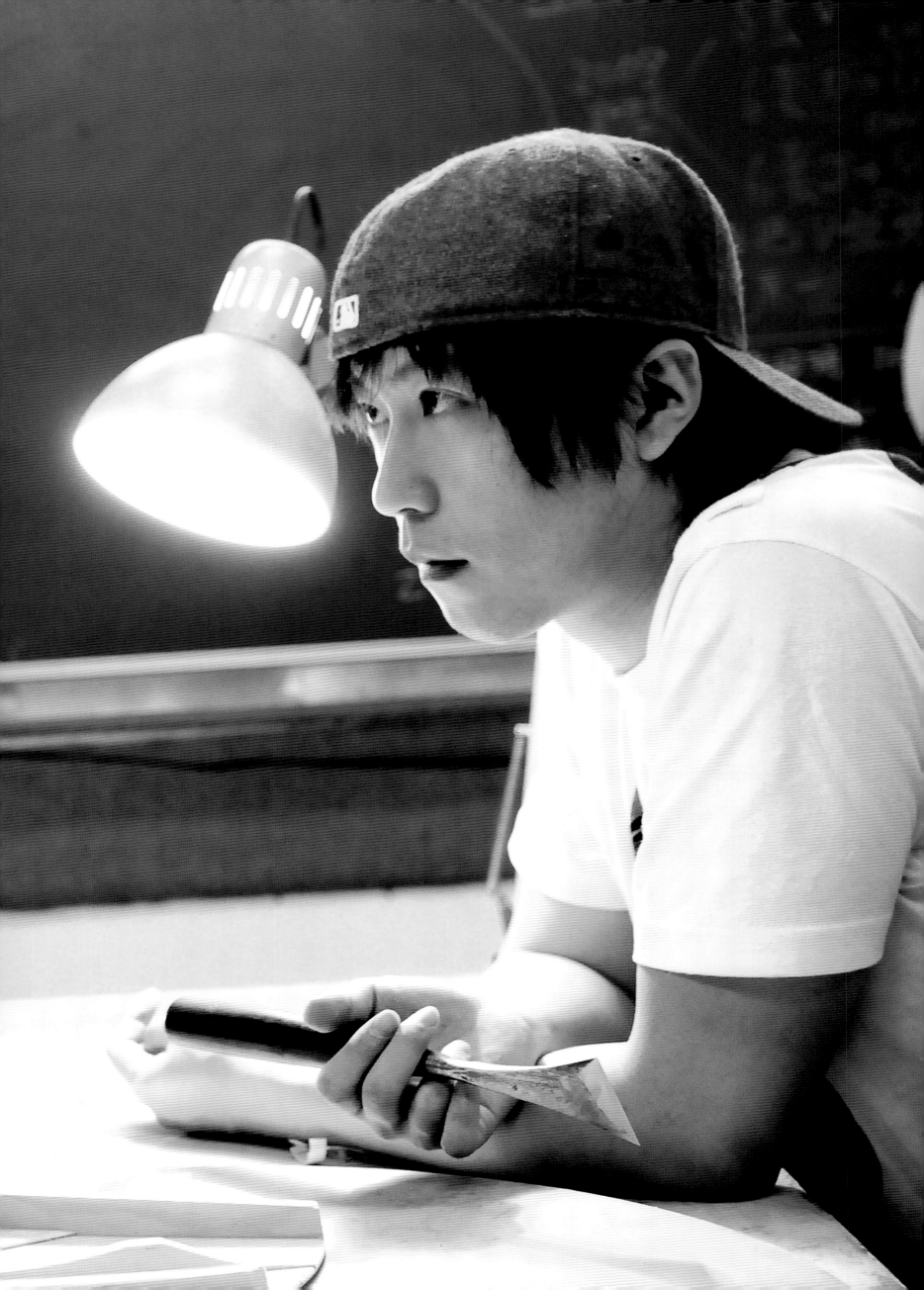

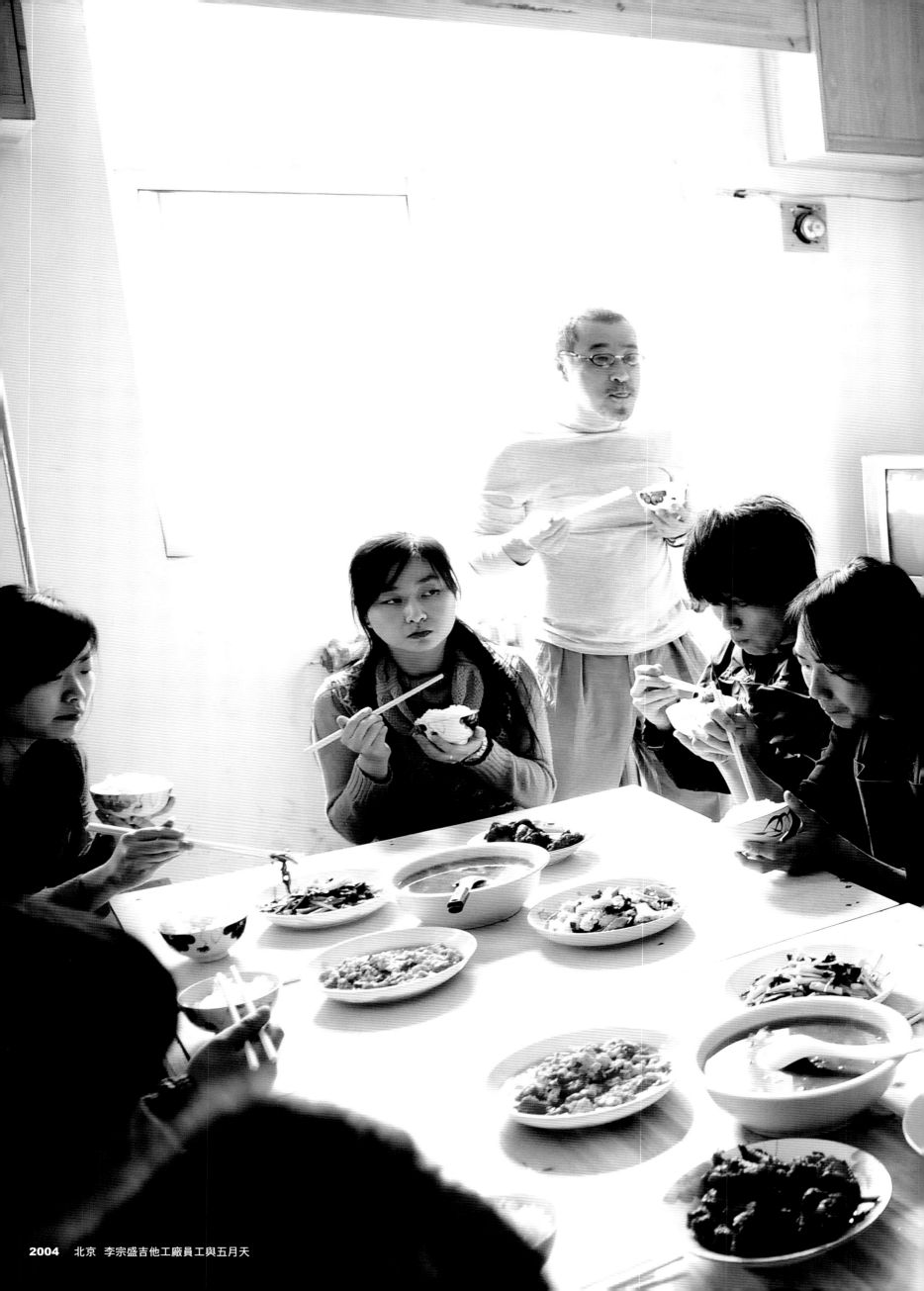

2004　北京　李宗盛他工廠員工與五月天

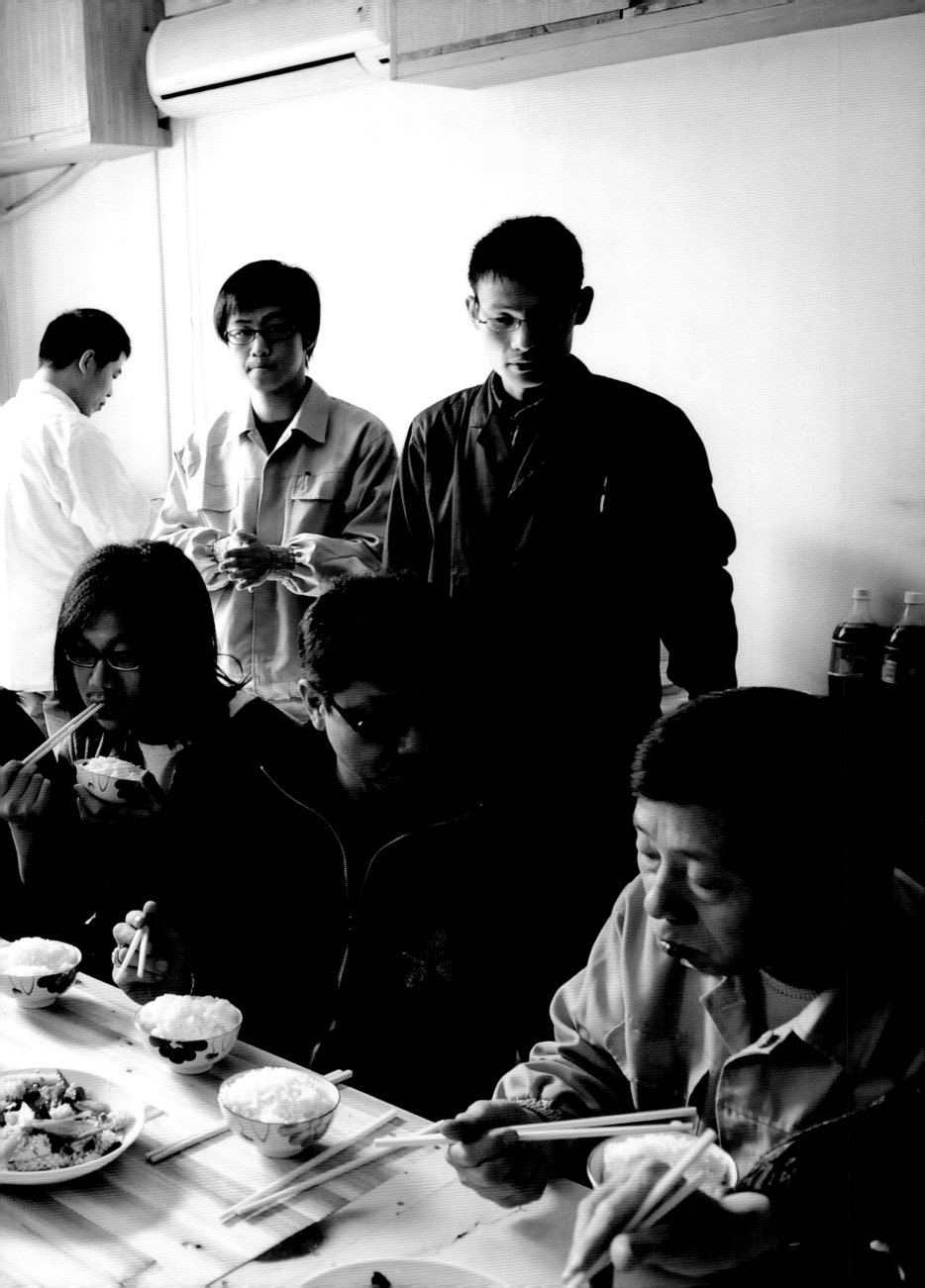

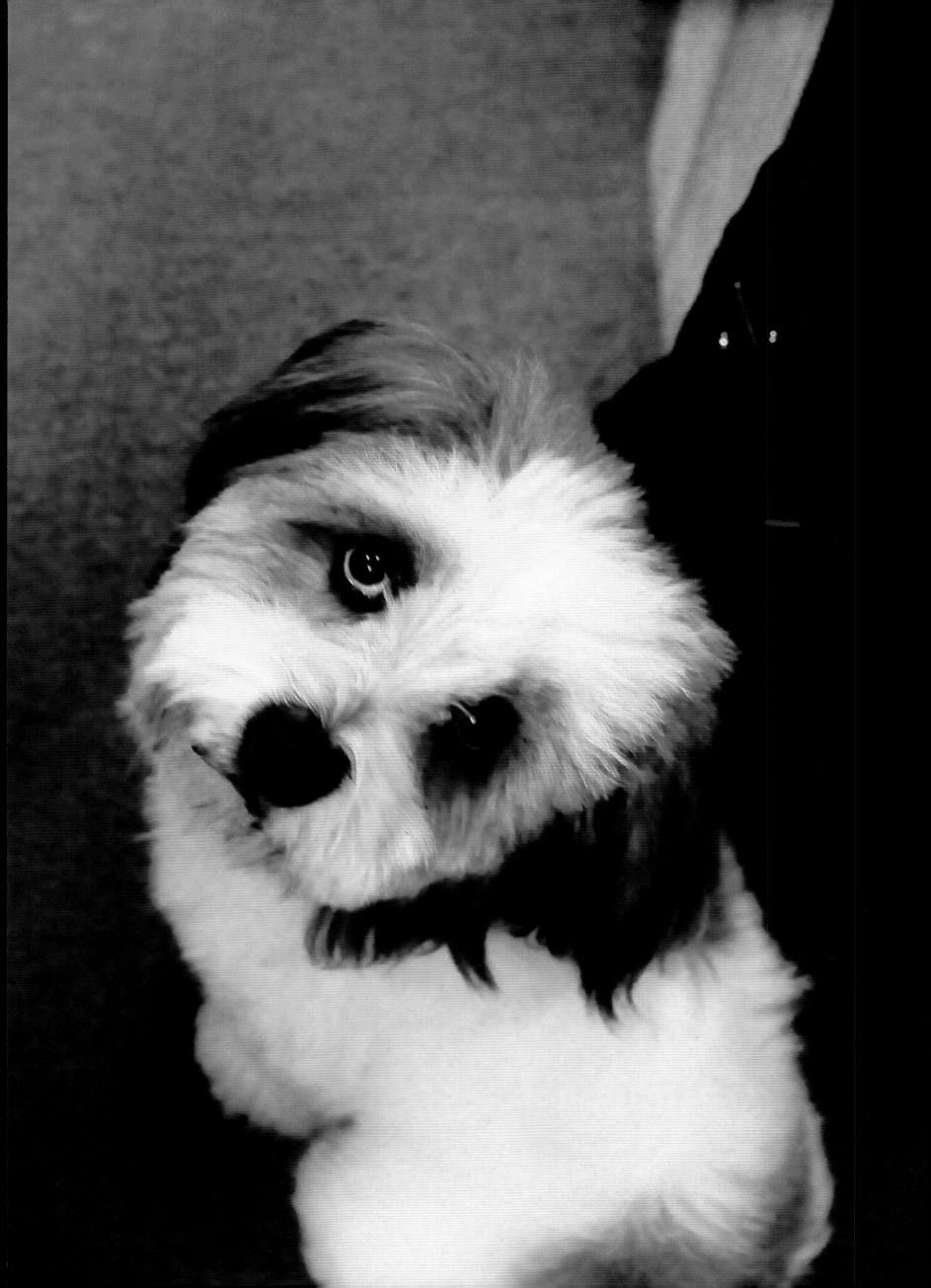

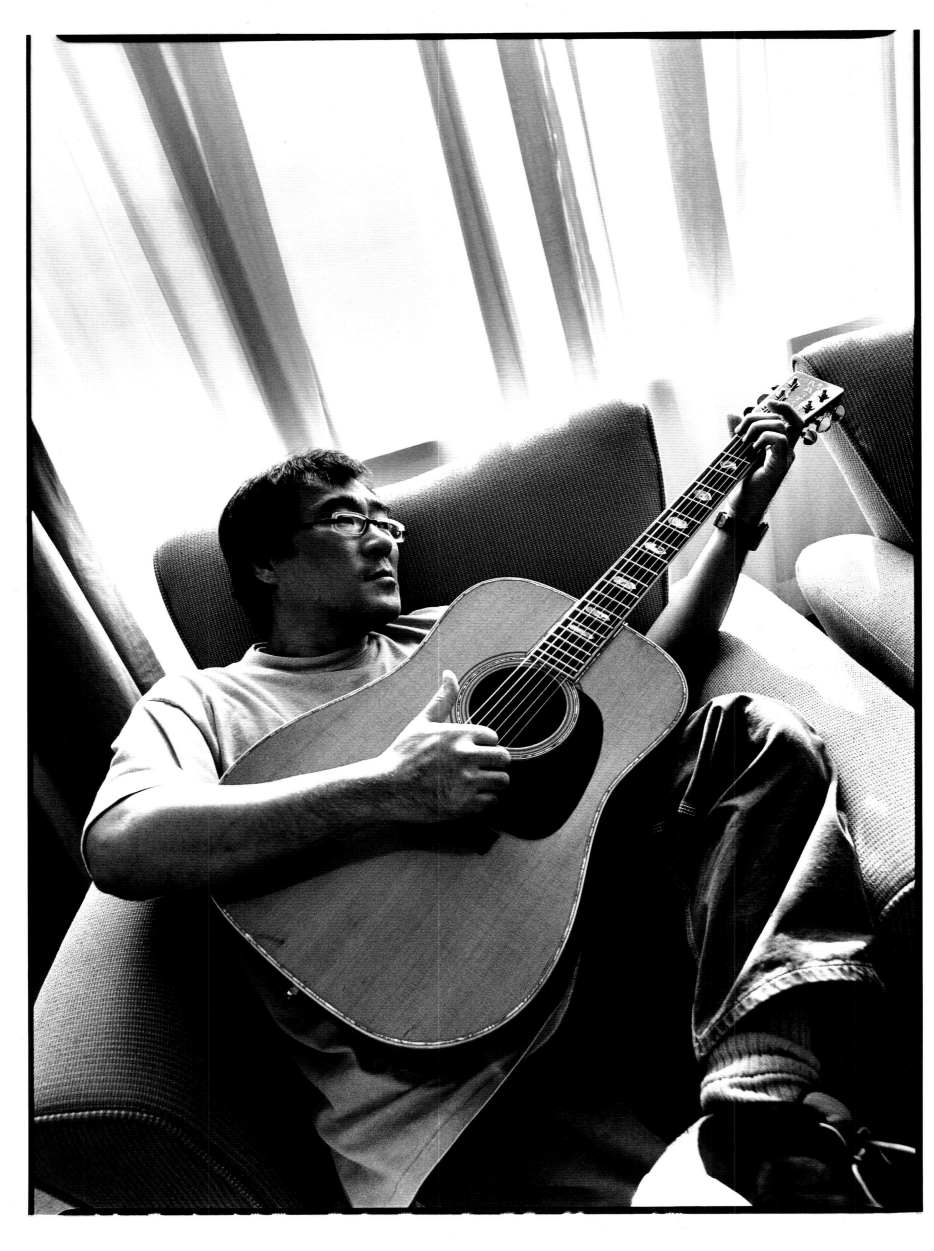

2001　北京　李宗盛

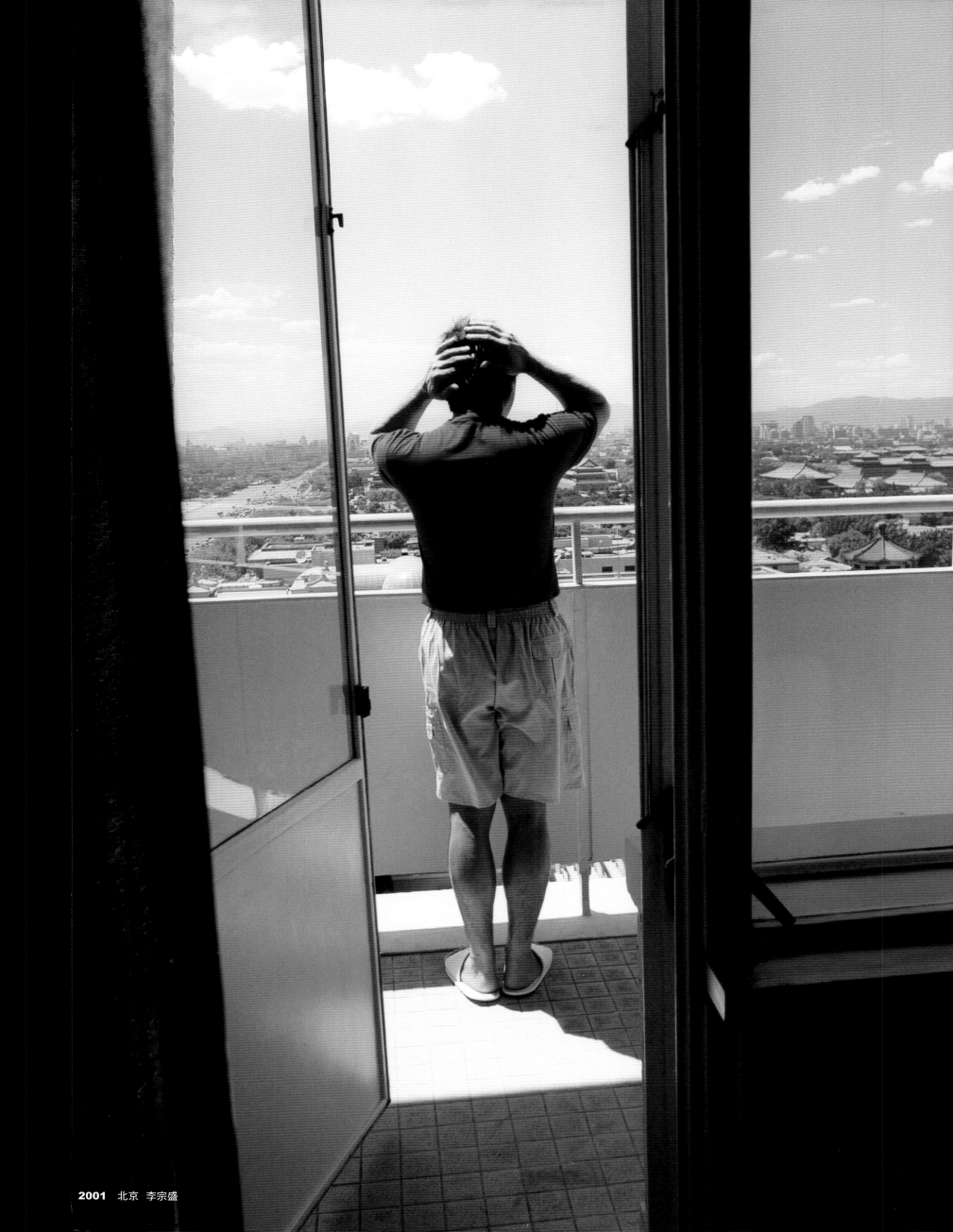

2001　北京　李宗盛

芭比娃娃

2009 年 11 月，我和蕭青陽遠赴紐約拍攝 Macy 的 Jazz 專輯《After 75 Years》。在旅行的空檔，我不停地挑著自己喜歡的旅行紀念品。蕭也是，挑得比我還忙還仔細！一下叫我幫他試試那件藍黑色棒球外套穿起來好不好看，一下又問我這個運動包包背起來怎麼樣；看大家都在買同一個紅色手提包，他又問我要不要他也買一個？……

這些可都不是替他自己挑的，蕭青陽幾乎沒有為自己買任何一件衣服或紀念品（黑膠唱片除外），他都在為家裡四個寶貝選購禮物：棠棠、恬恬、愷愷及老婆大人舒舒。

某天，在勘景的空檔，他發現一組有八個芭比娃娃的精緻禮盒，美到幾乎會讓所有的少女們跳起來尖叫。他問：「你看，我們家恬恬會喜歡嗎？」我說：「她應該會瘋掉，等到她長大，一定還捨不得拆掉禮物的外盒吧。」於是兩個大男人，就在紐約曼哈頓輪流提著這一大箱芭比娃娃們，一邊勘景，一邊工作！

當整個紐約的行程結束，我們準備飛回台灣，最神奇的時刻來了。由於我的行李比較少，早早就通過美國的海關；不知怎麼搞的，蕭青陽就是過不來。原來，他被海關人員——三個極可愛的黑人胖媽媽給攔下來了。

胖媽媽們一看到他手提行李的芭比娃娃禮盒，馬上「Woo～」地叫了出來，彷彿又回到少女時代，一個個輪流唸著芭比們的名字們：Snow White、Cinderella……只要唸錯其中一個名字或順序，就從頭再唸一次。

不蓋你，三個可愛的胖媽媽笑得好燦爛，不想讓蕭青陽就這樣輕易地出海關，足足花了將近 10 分鐘，才依依不捨地放過這箱充滿粉紅色氣氛的芭比們。

親愛的恬恬，妳要記得，這是妳最可愛的爸爸飛越了太平洋帶回來的——愛！

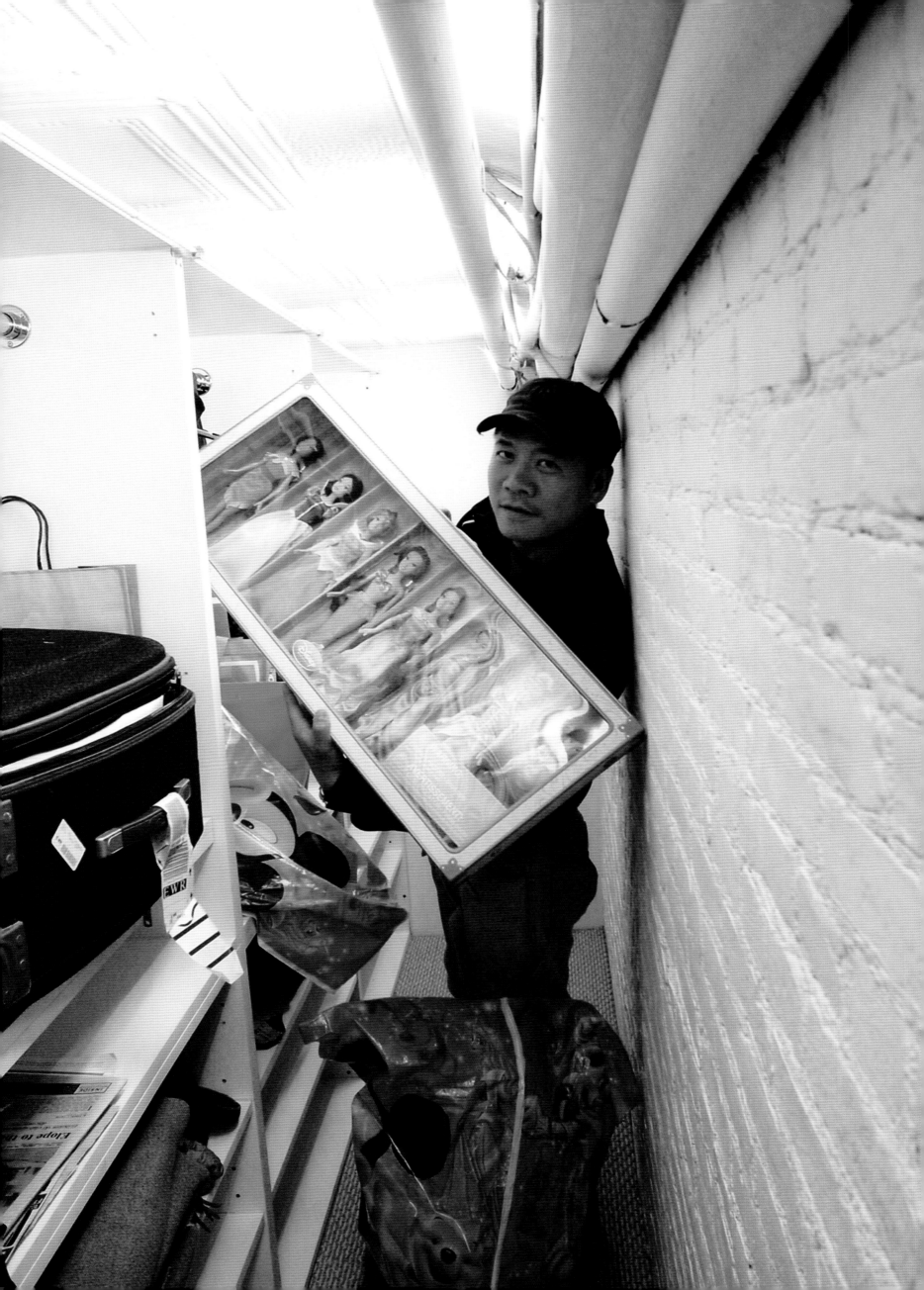

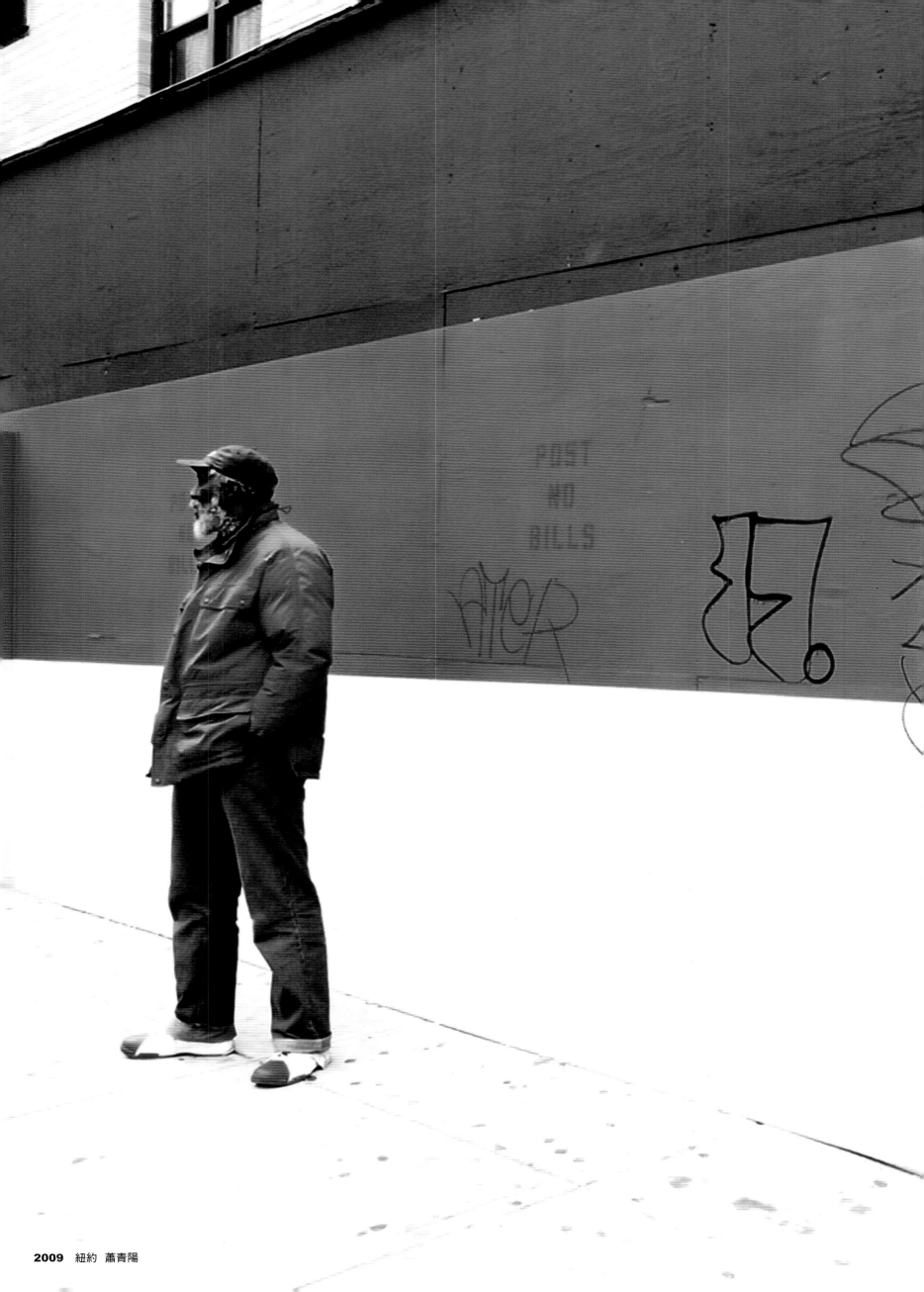

2009　紐約　蕭青陽

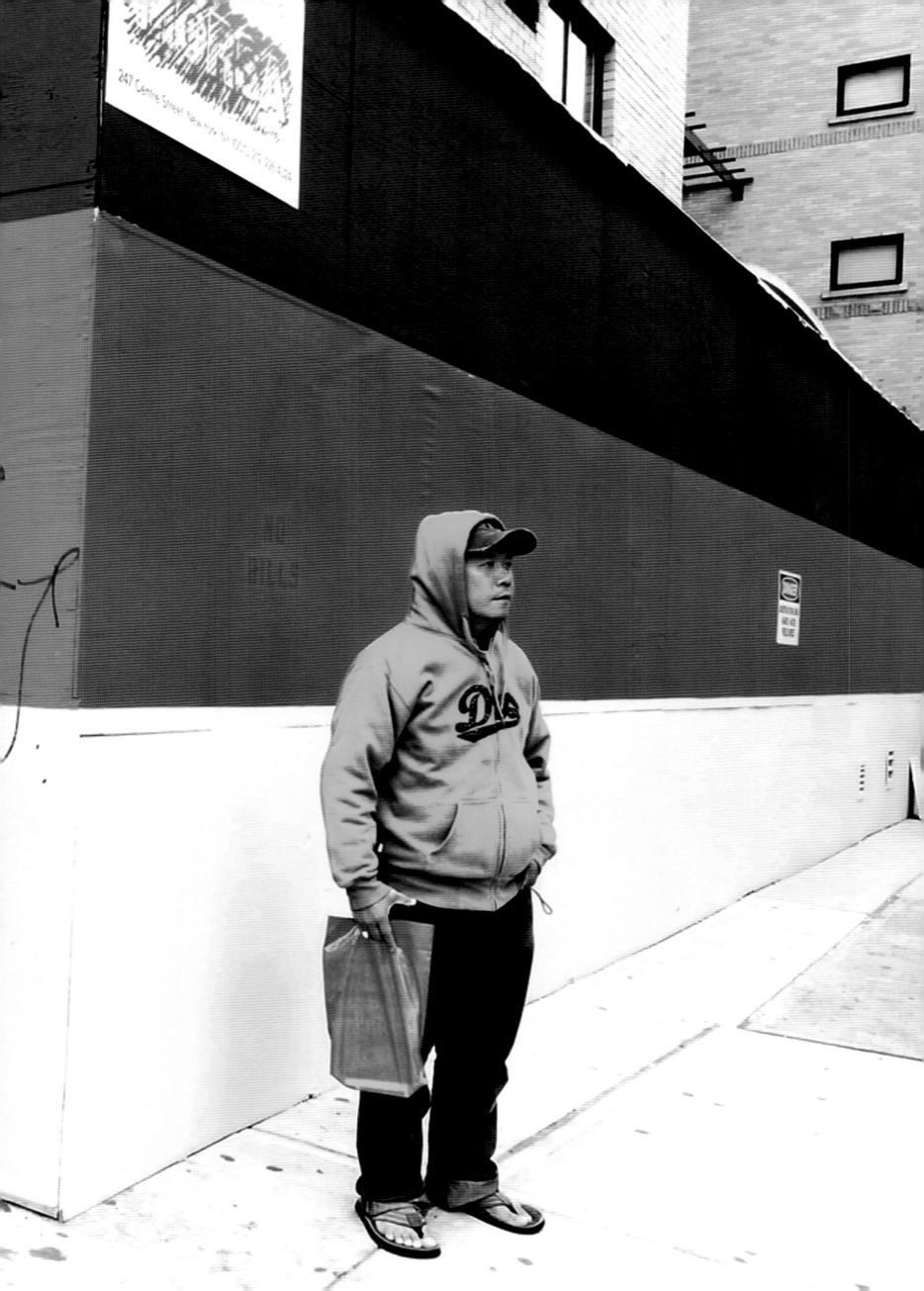

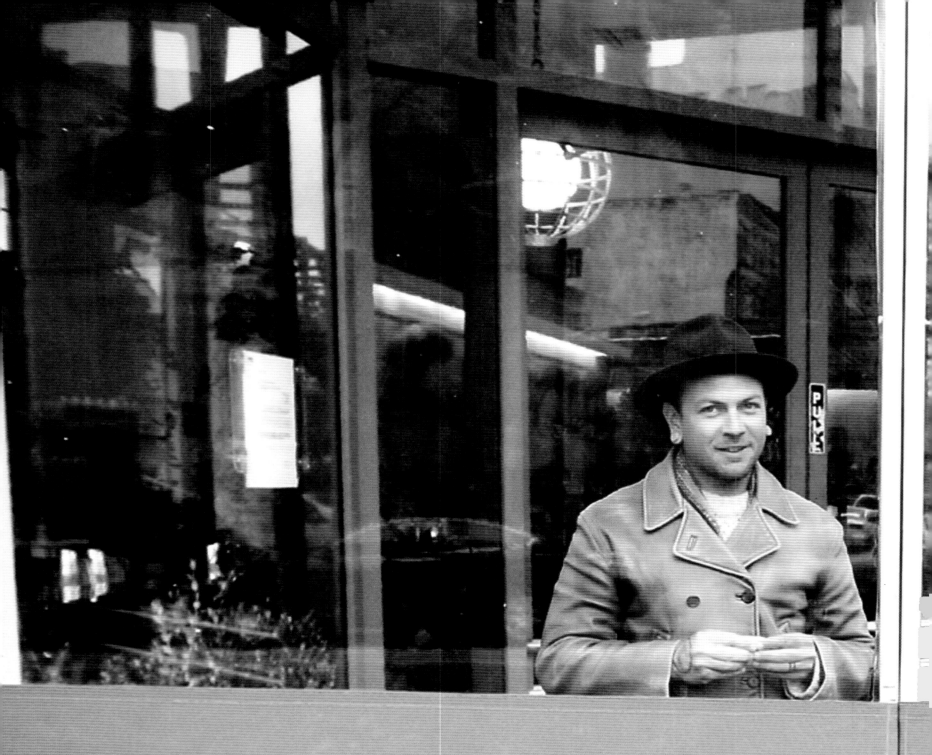

2009　紐約　蕭青陽

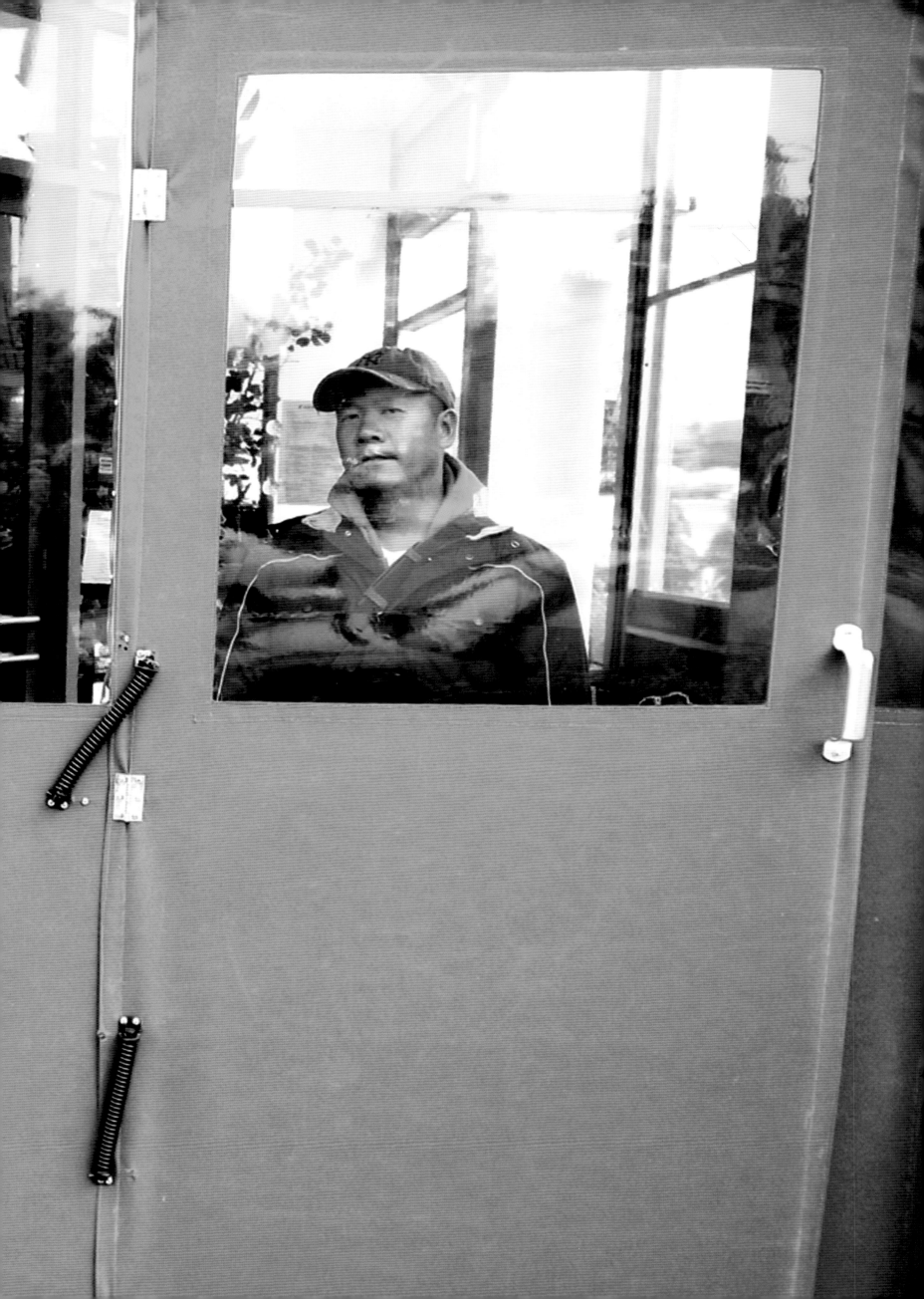

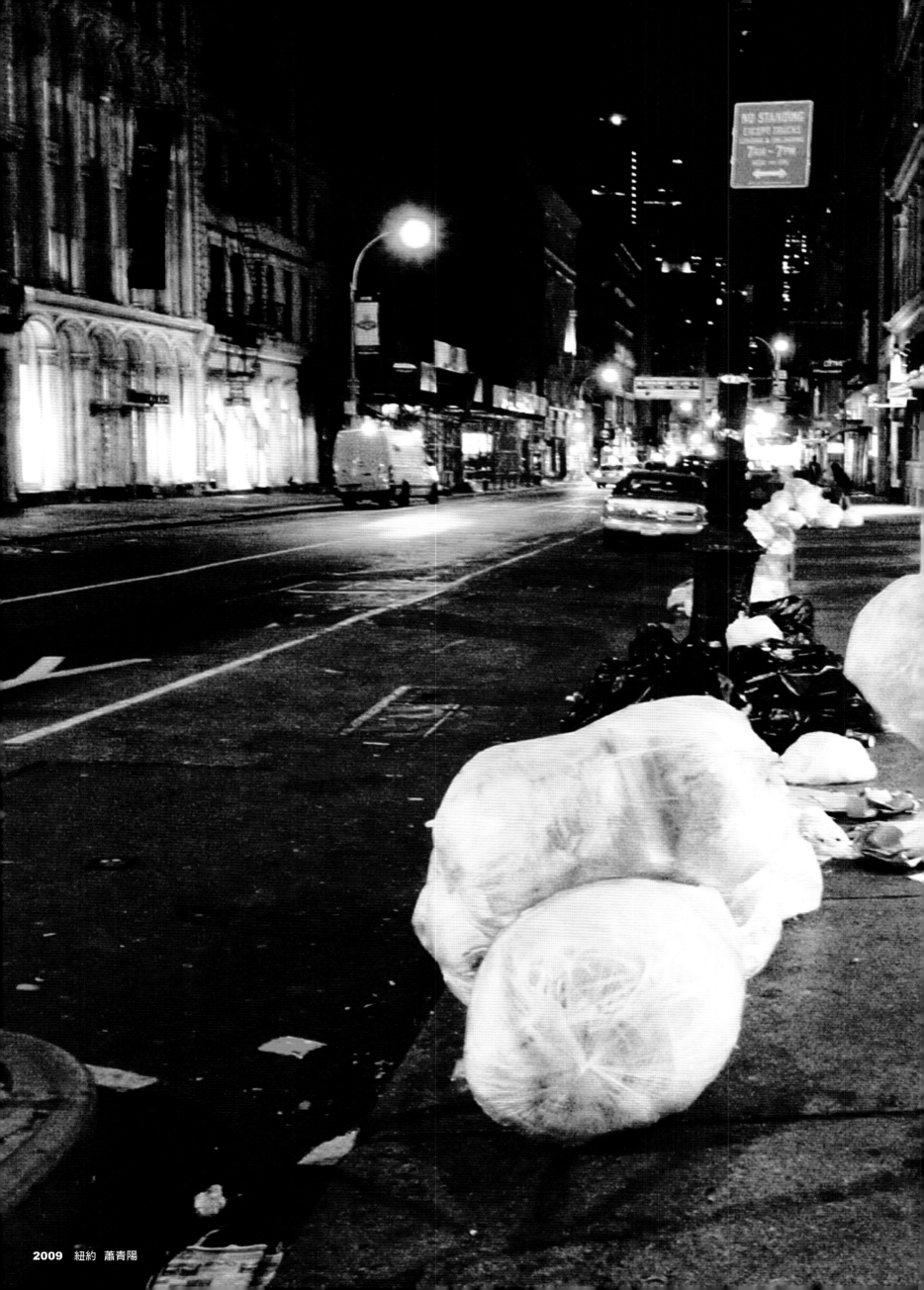

2009 紐約 蕭青陽

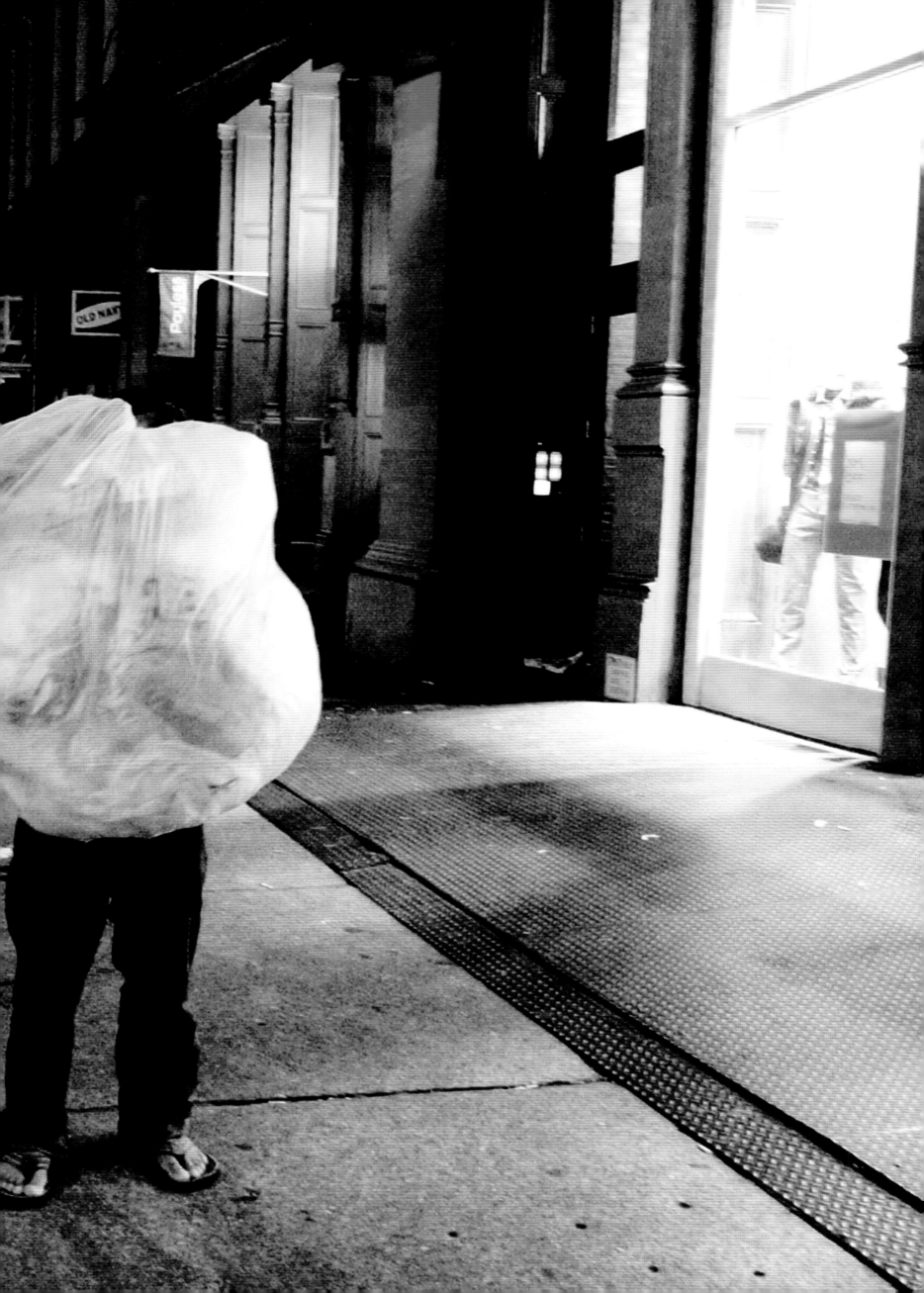

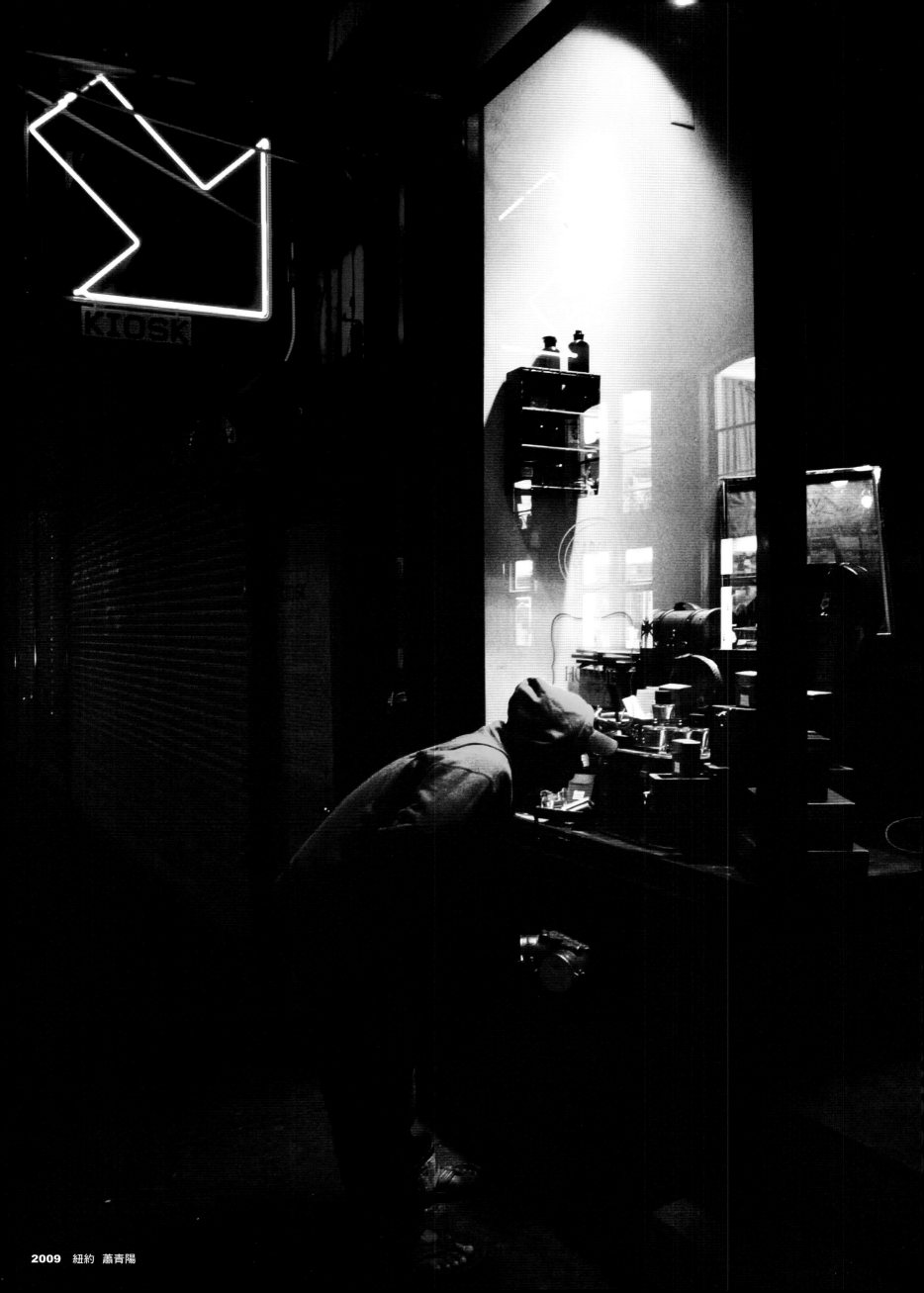

KIOSK

Spring Street
Station
6 Downtown
only

Enter with or buy
MetroCard at all
times or see agent
across Lafayette St

2009　紐約　蕭青陽

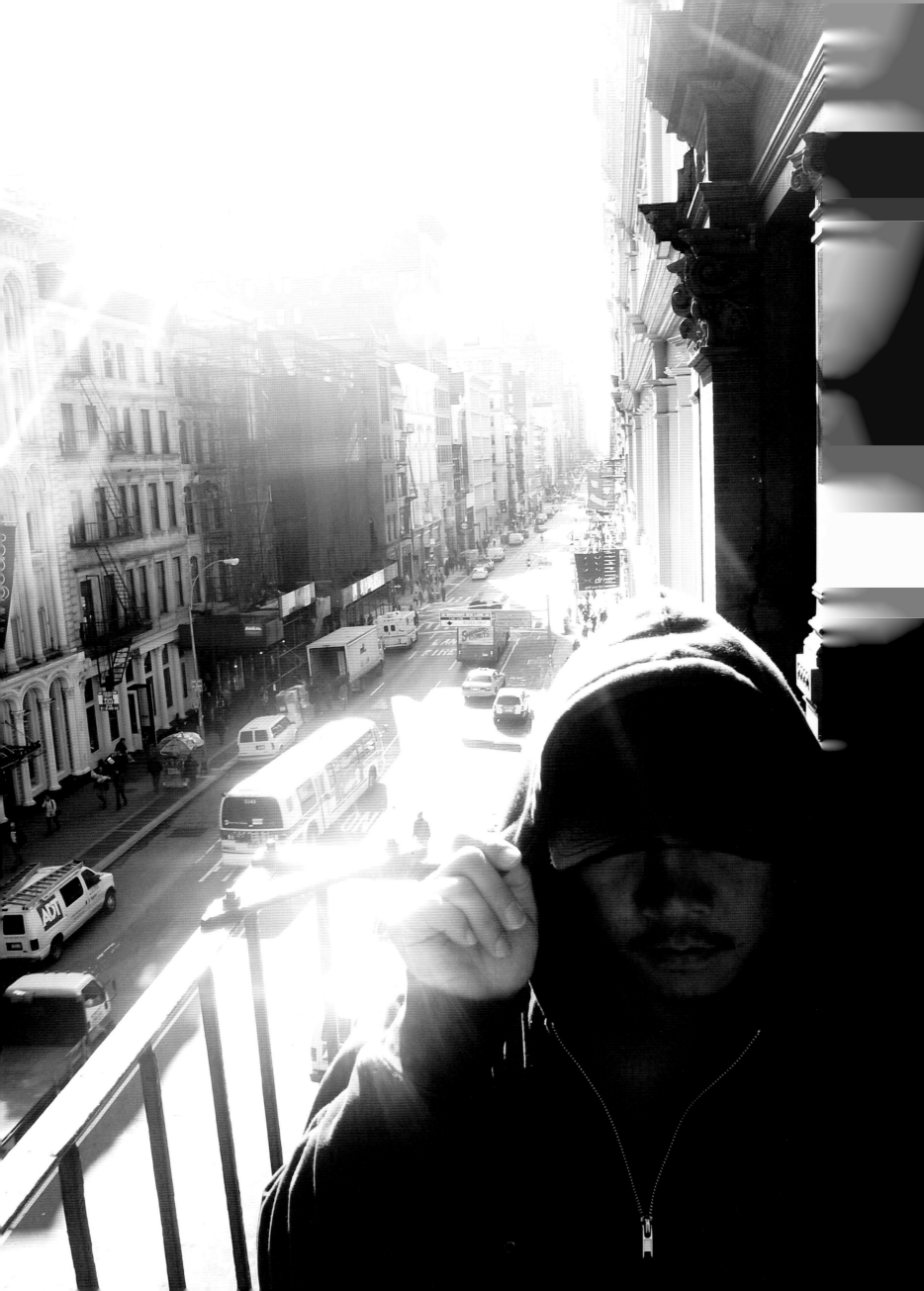

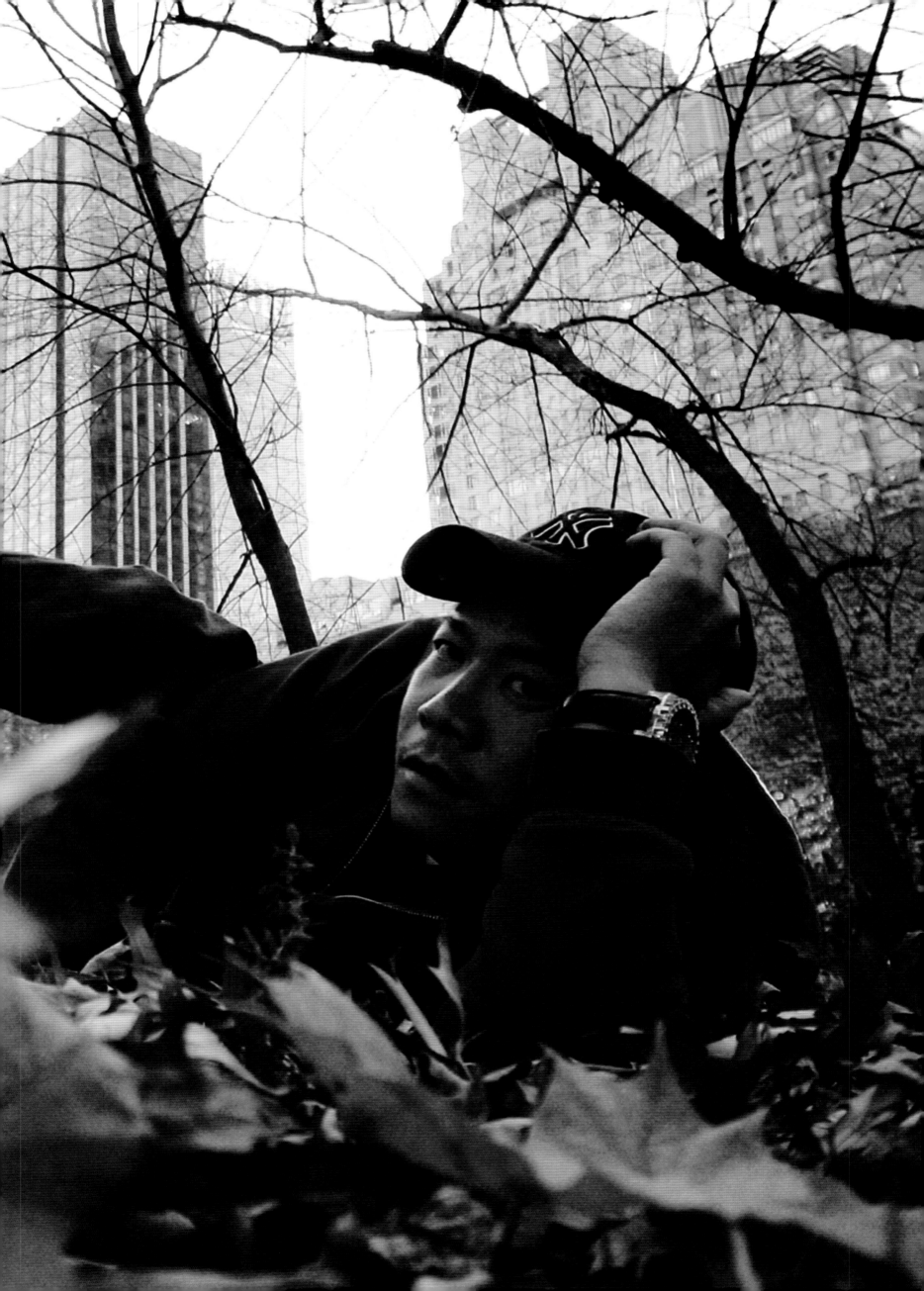

2009 福岡 盧青陽

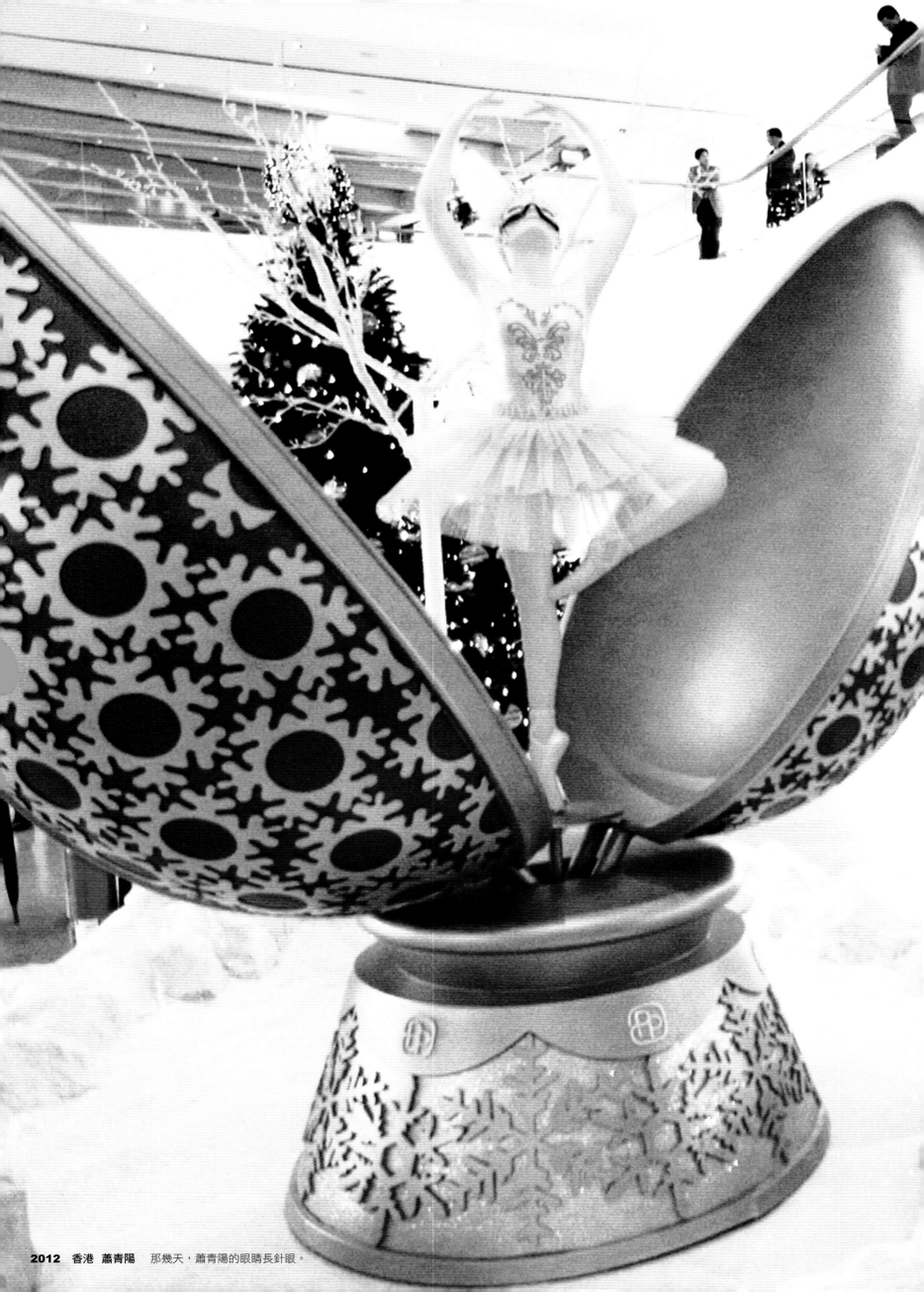

2012　香港　蕭青陽　　那幾天，蕭青陽的眼睛長針眼。

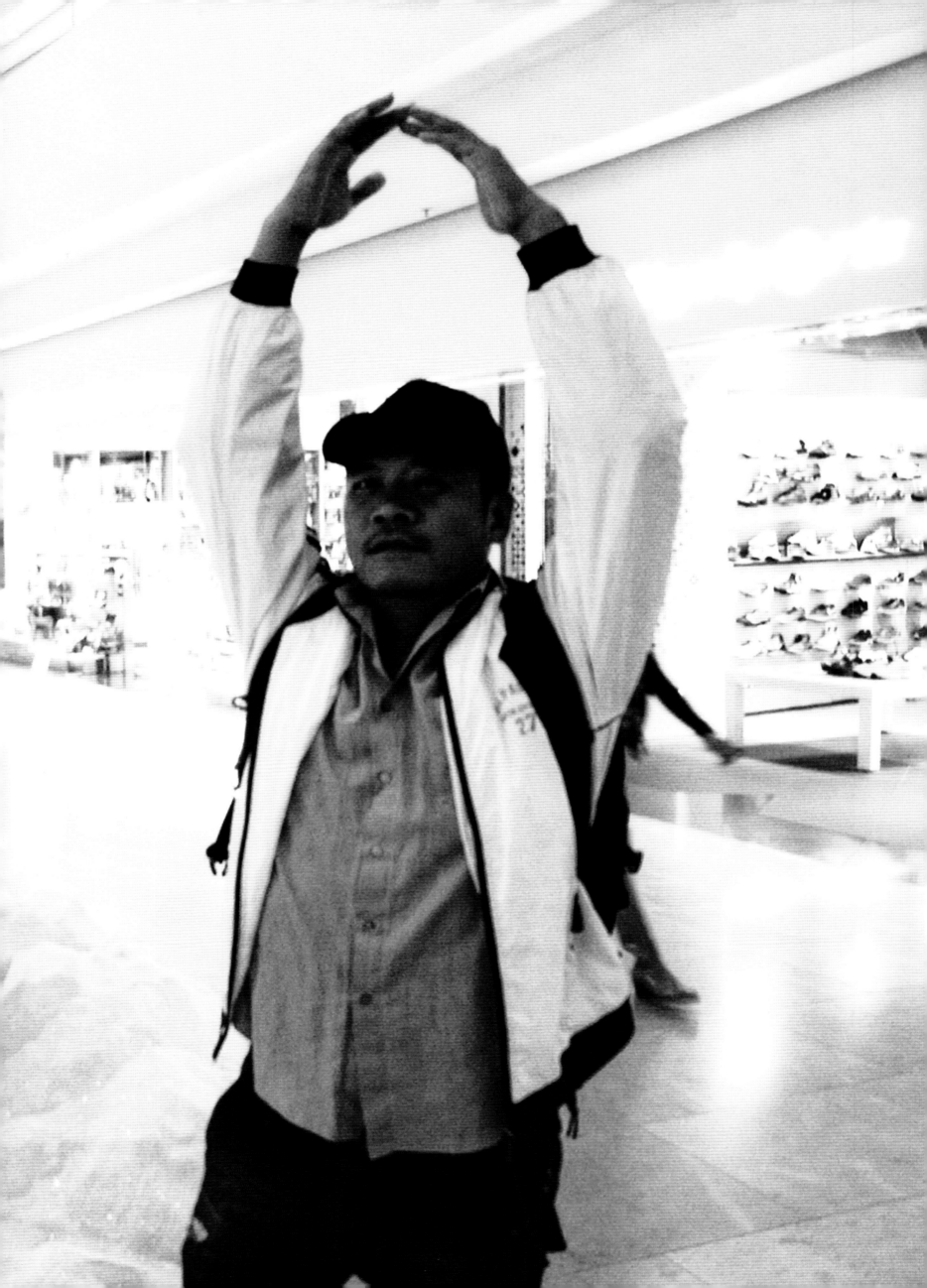

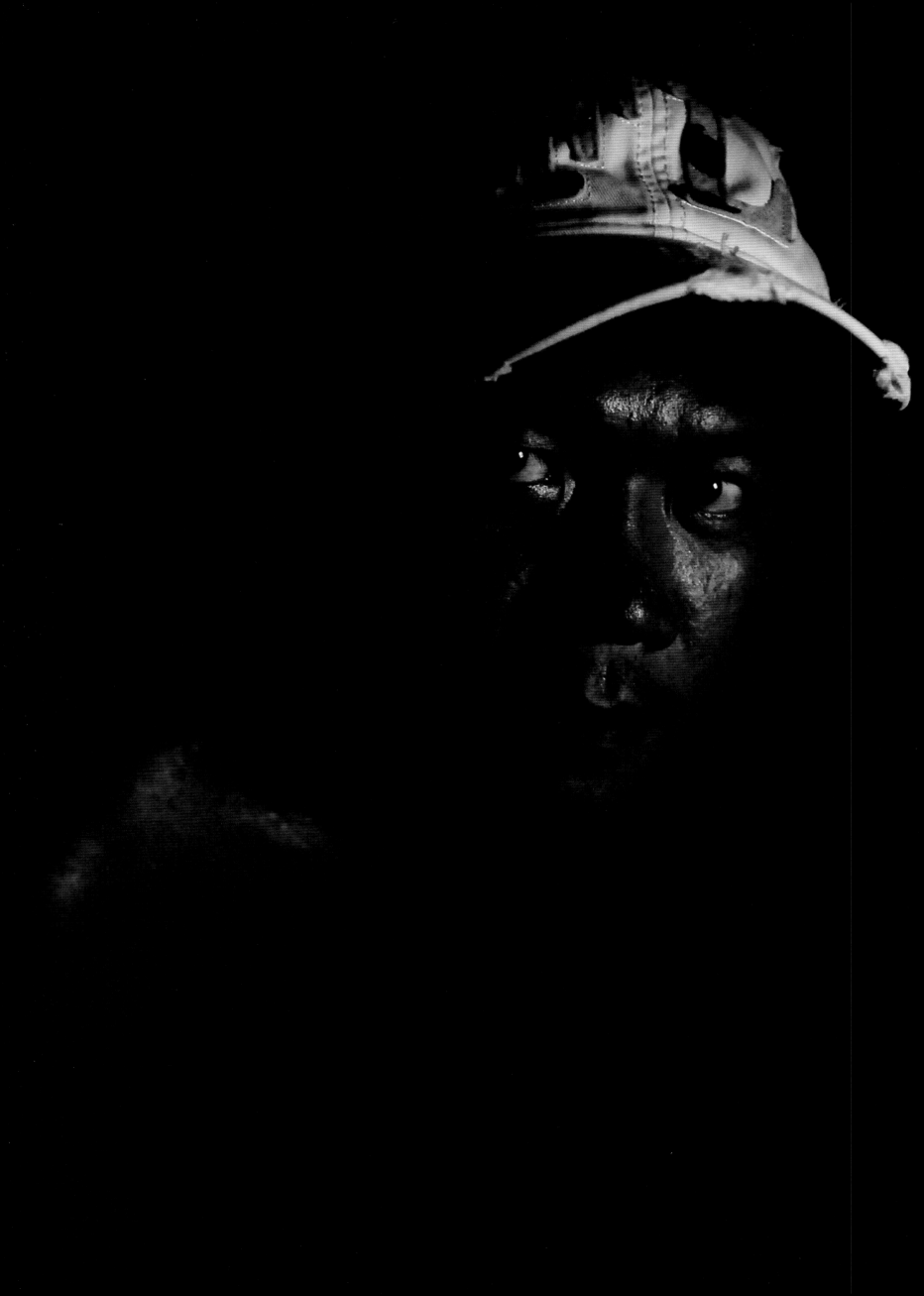

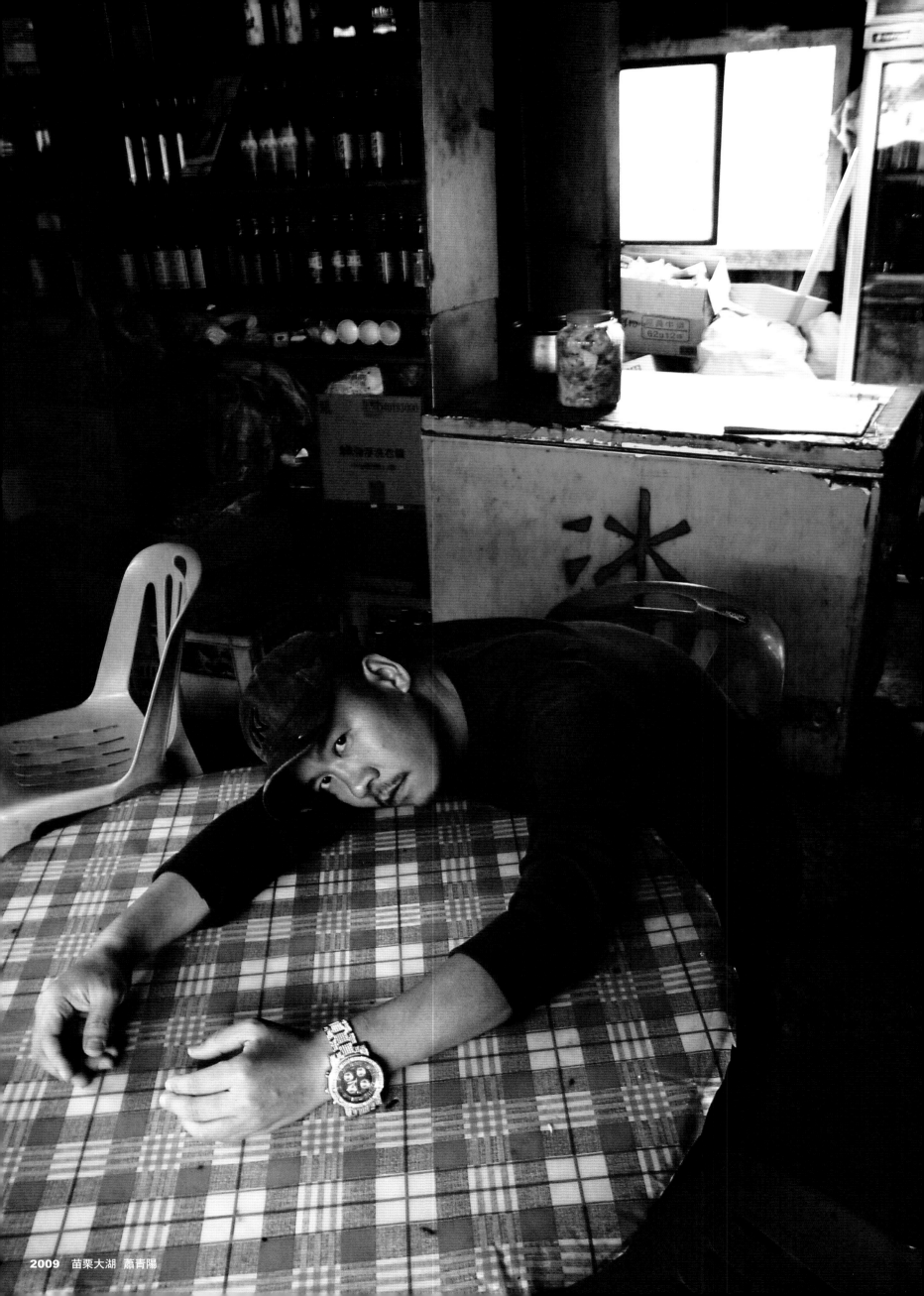

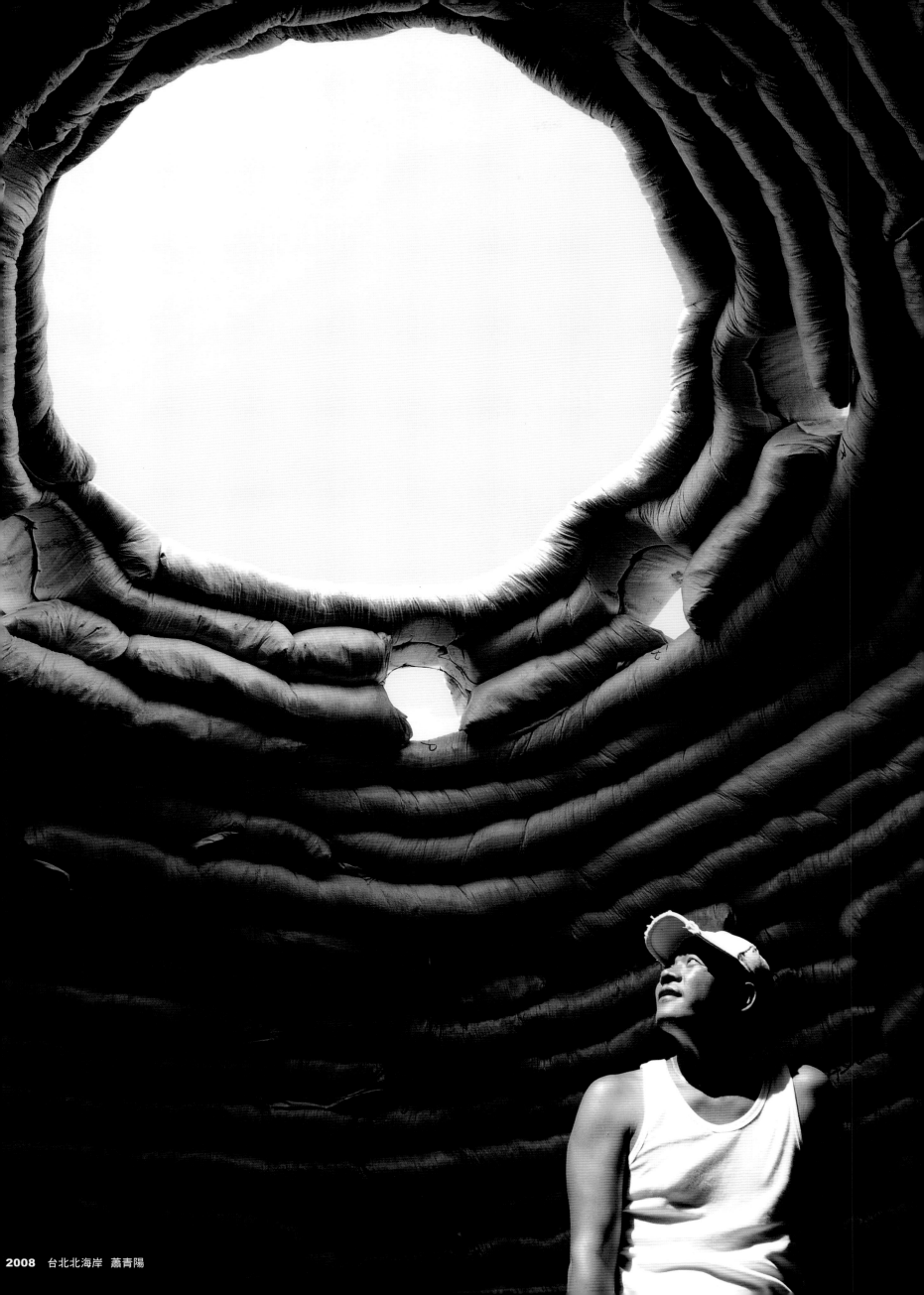

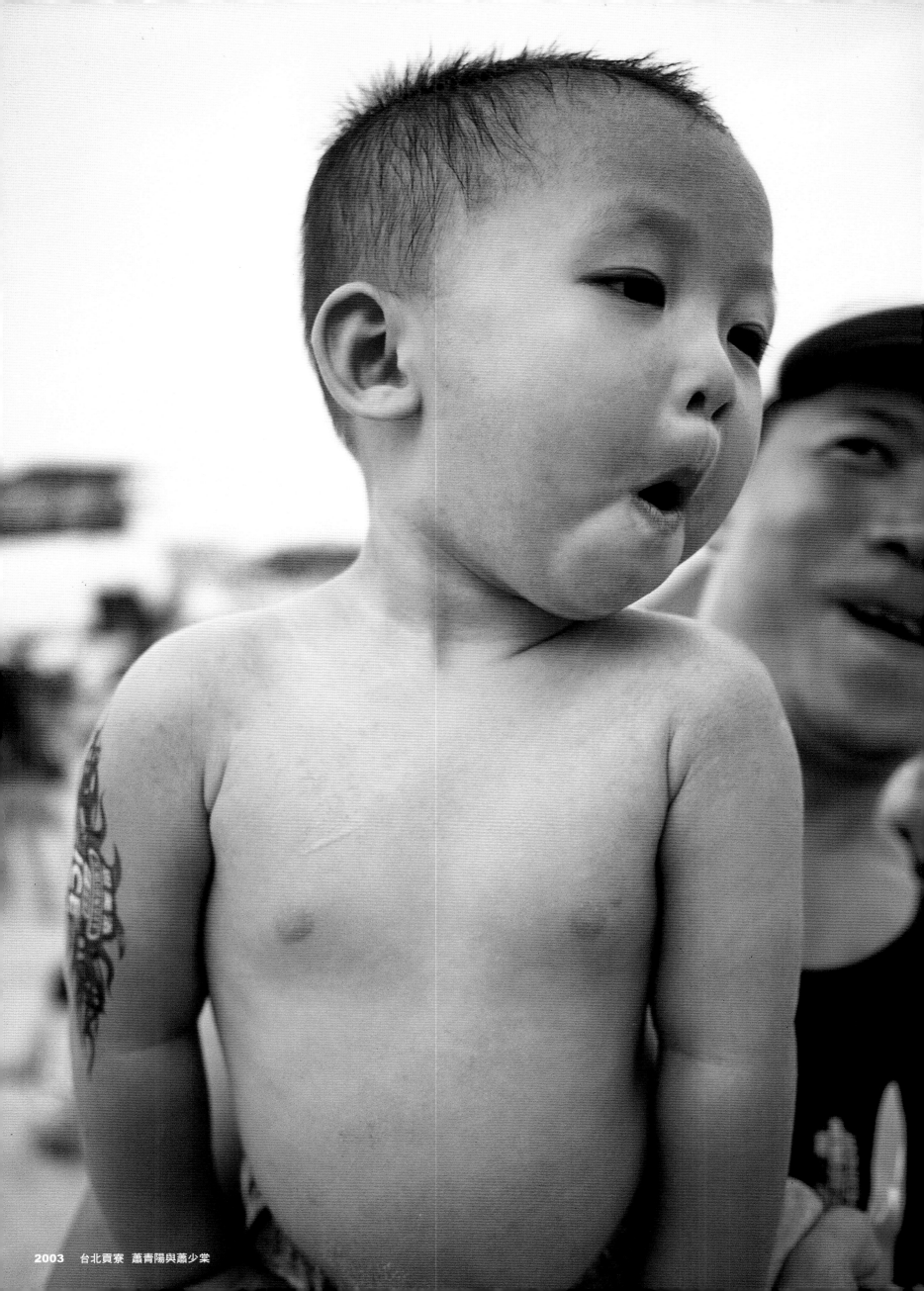

2003　台北貢寮　蕭青陽與蕭少棠

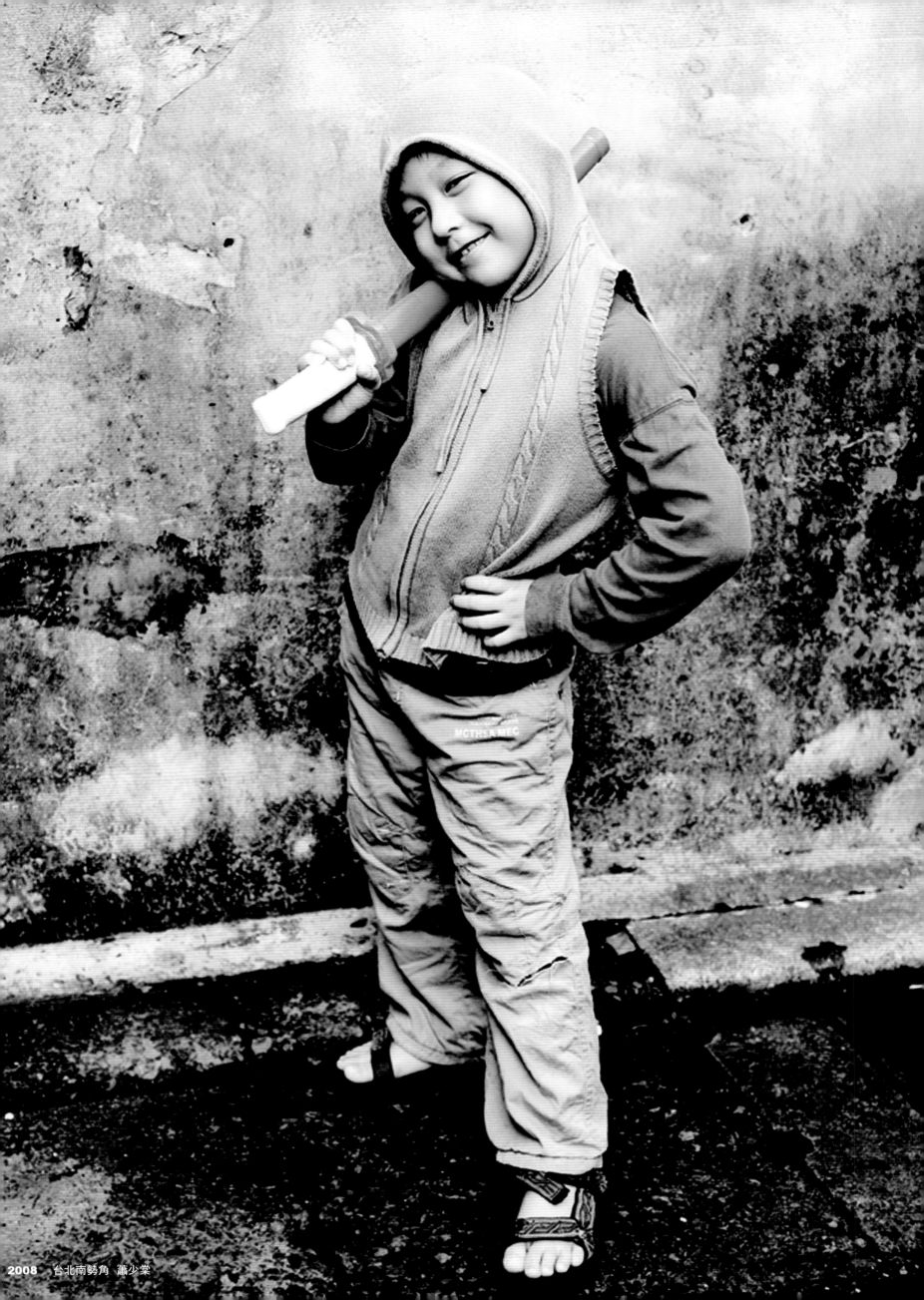

2008　台北南勢角　蕭少棠

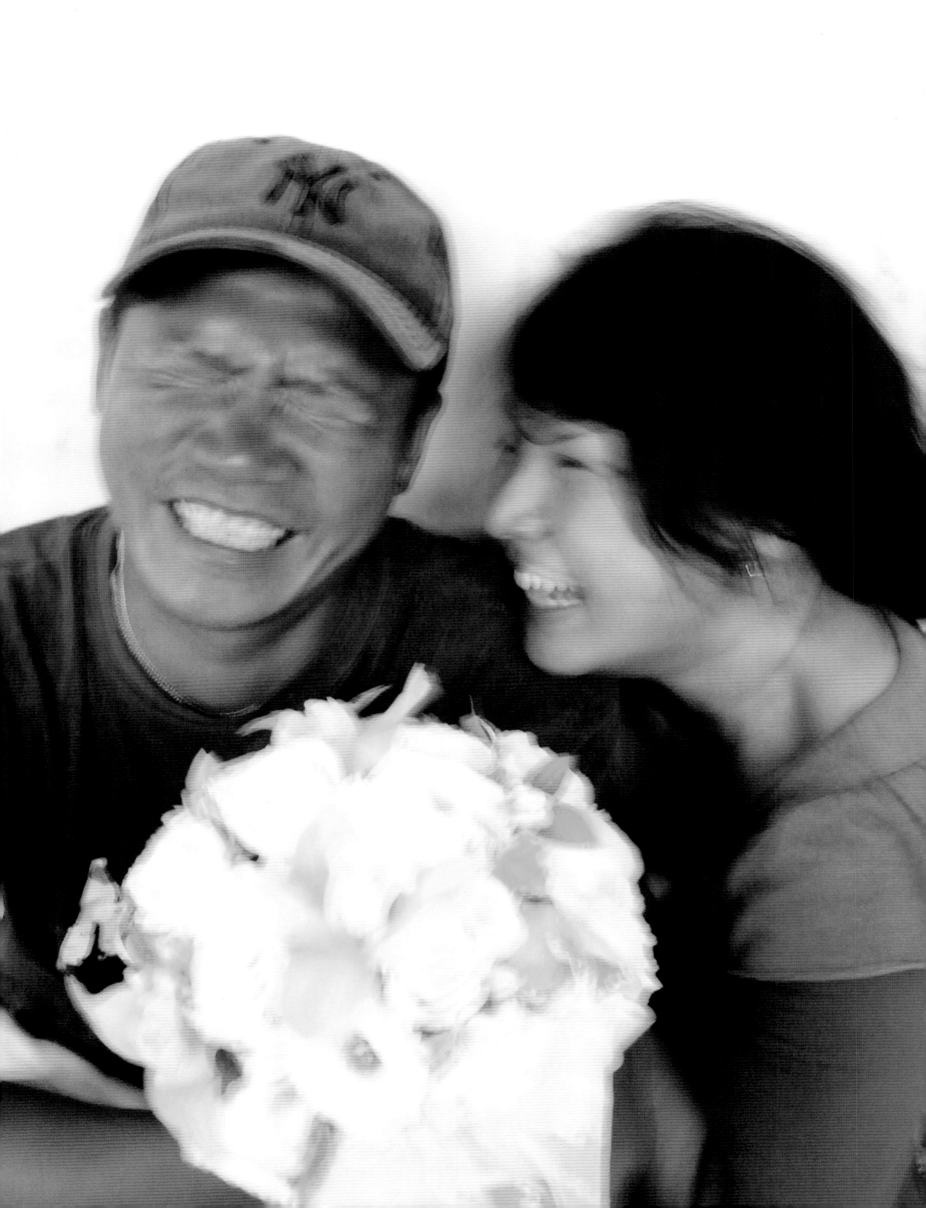

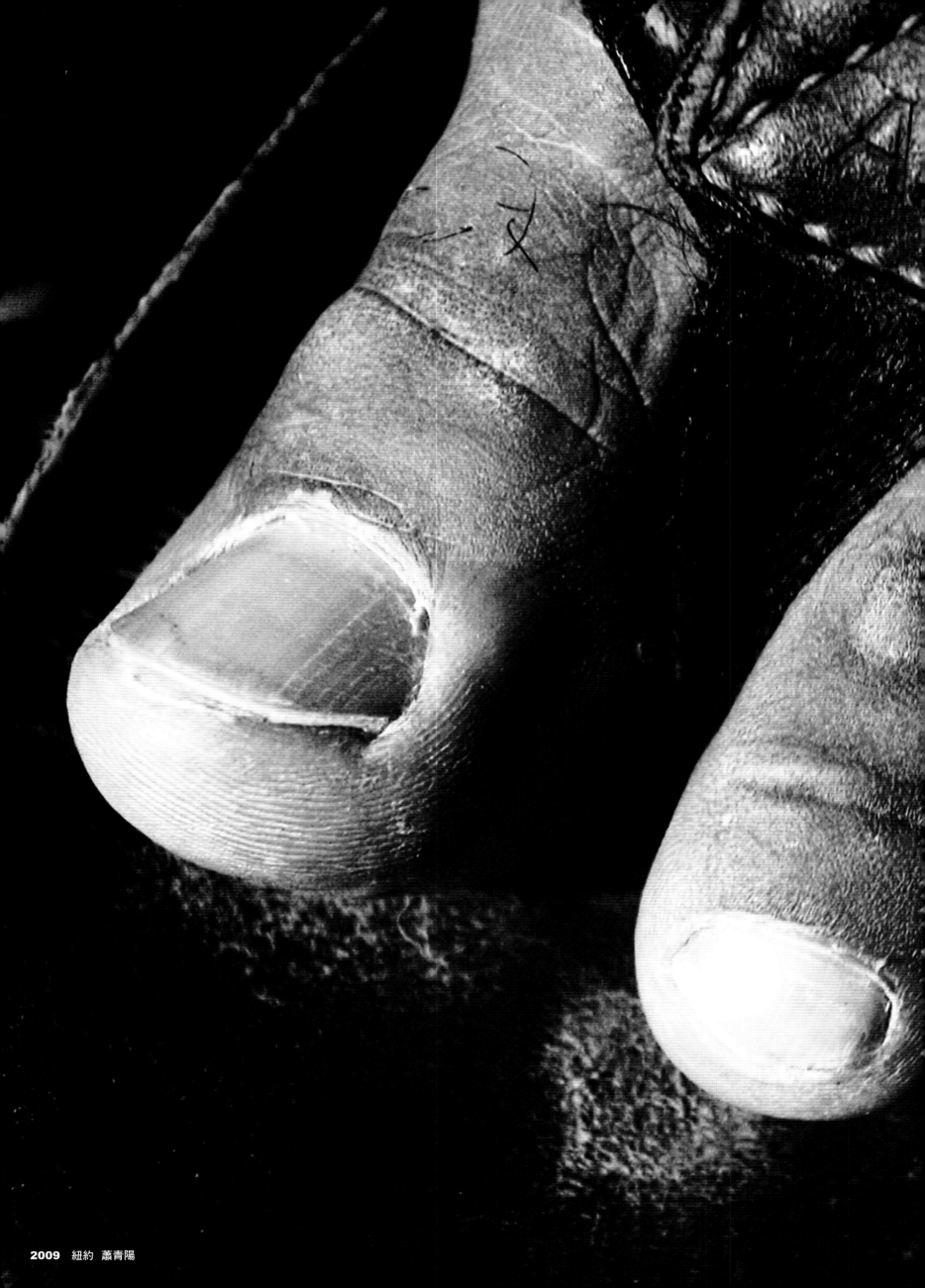

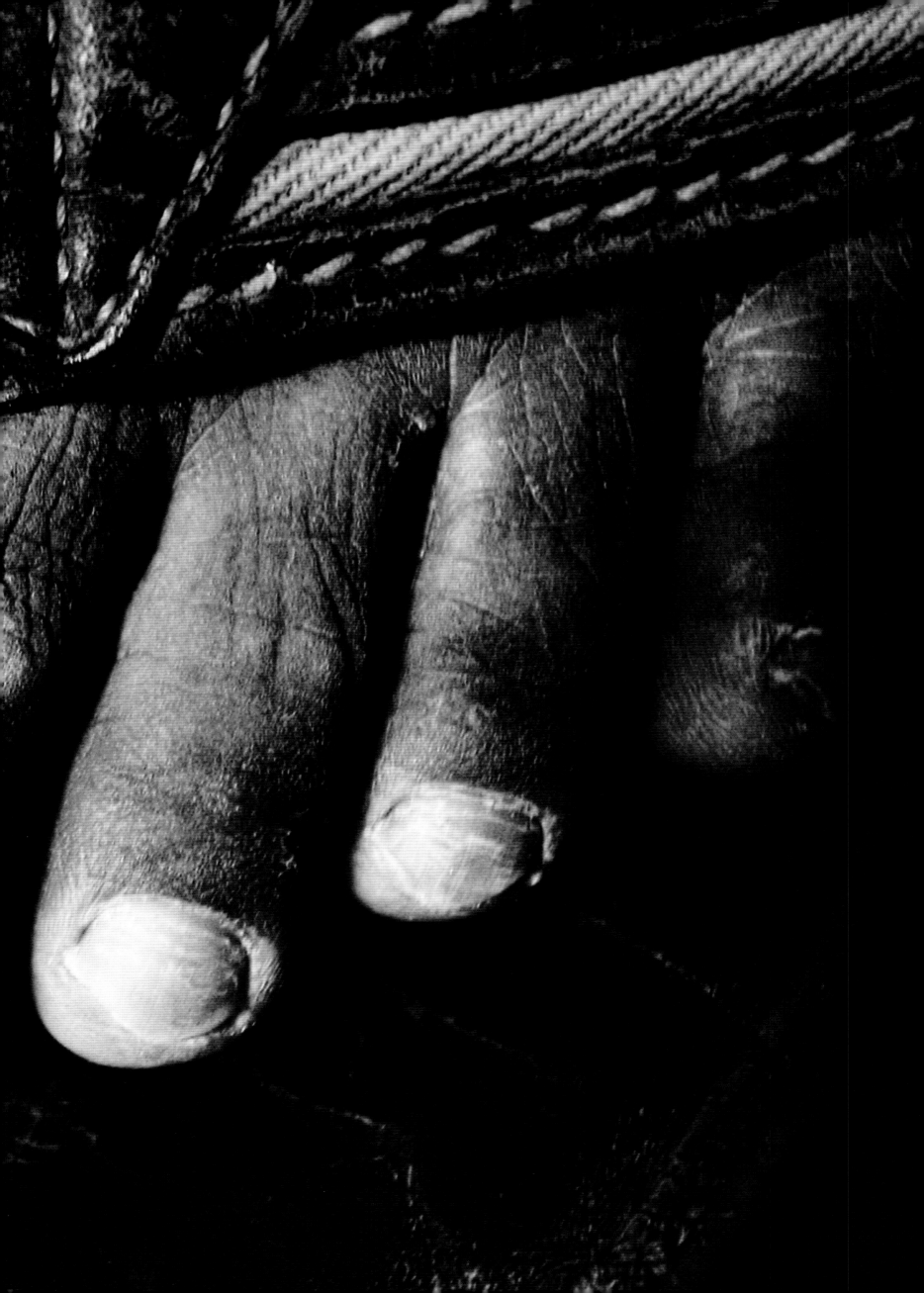

我不是蒙古歌姬

玫熹在 2002 年，為了音樂流浪到紐約。在離開台灣之前，她是知名的和聲，也是許多大牌歌手的歌唱教練及配唱製作人，發過幾張唱片。可是，市場很現實，不紅就是不紅。

有著傻大姐個性的她，常跟我開玩笑說，如果當年她沒有下定決心，帶著僅有的十萬元存款去紐約冒險，她的未來很可能會獨自老死在無人知道的台灣小旅館裡。因為，她實在長得太怪異了，台灣是不會有男人懂得欣賞及愛上她的；甚至有路上不認識的人跑過來看著她的大臉說：「妳應該是蒙古人吧！」

然而，人的世界就是這麼有趣。她一到紐約，就明顯感受到西方人看她的眼神居然如此天差地別。她倏地成為東方的絕世美女！在外國人的眼中，她簡直美翻了。而她的另一半就是在這時候遇到的，長得像極湯姆克魯斯，白天是 Banker，晚上是 Rocker，不但懂音樂，也懂得玫熹的美。你說，人生是不是很奇妙？

Macy 在紐約小爵士酒館 Jam 的時候，很多老外會特別注意她，這不單是因為長相，還有她的聲音與動作。我不得不說，她就是太特別了！我很愛嘲笑她：「妳唱歌的動作好像巨型章魚喔！手長腳長的，愛亂動亂扭，就像是電影《第五元素》裡唱歌的外星人 Diva 一樣。」

當初，她是為了熱愛的爵士音樂而到紐約的，卻意外先找到了幸福；接著發行了一張結合所有紐約一流爵士樂手、錄音師的爵士專輯《After 75 years》。然後，美國樂評人就開始叫她「歌姬」了。

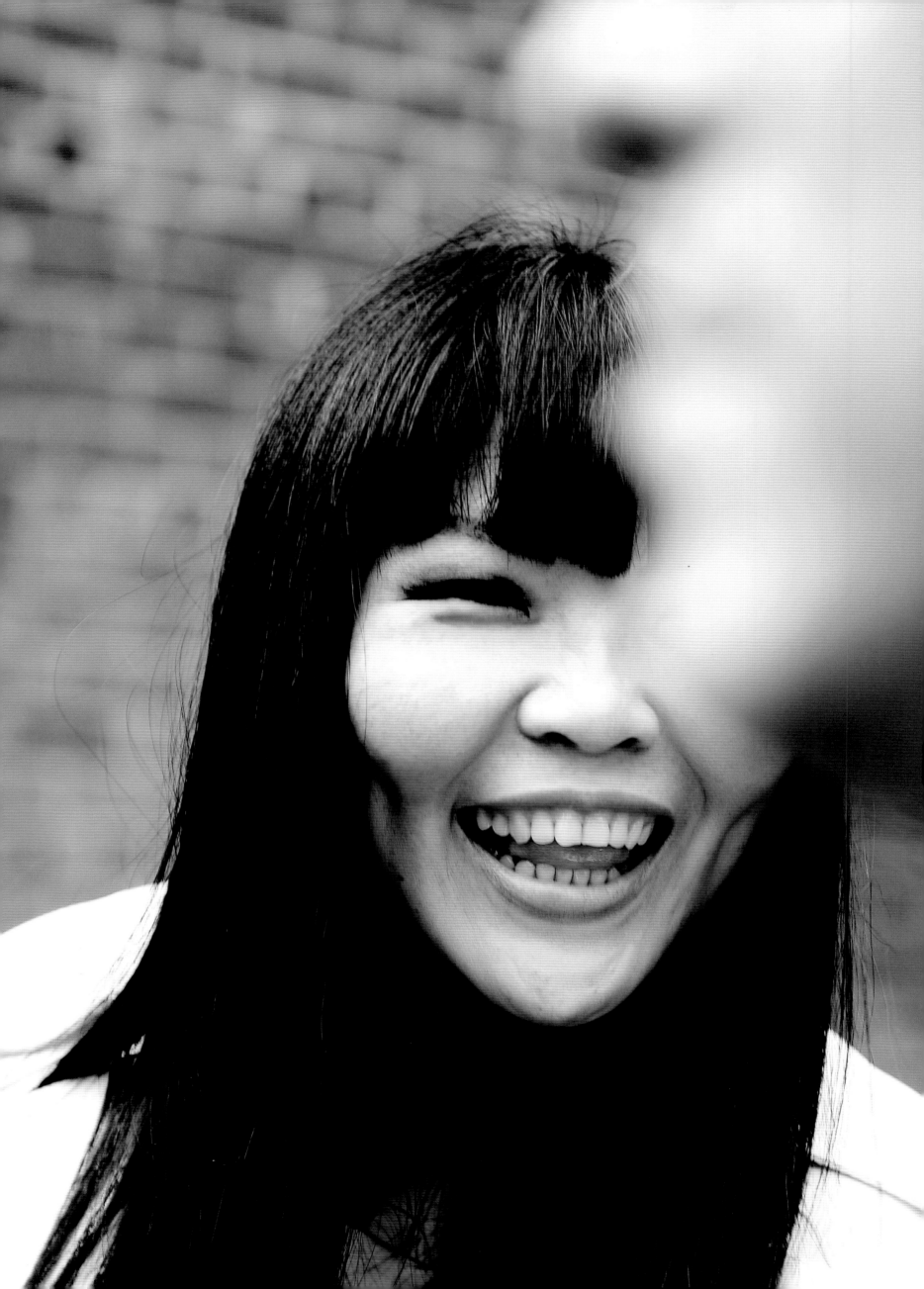

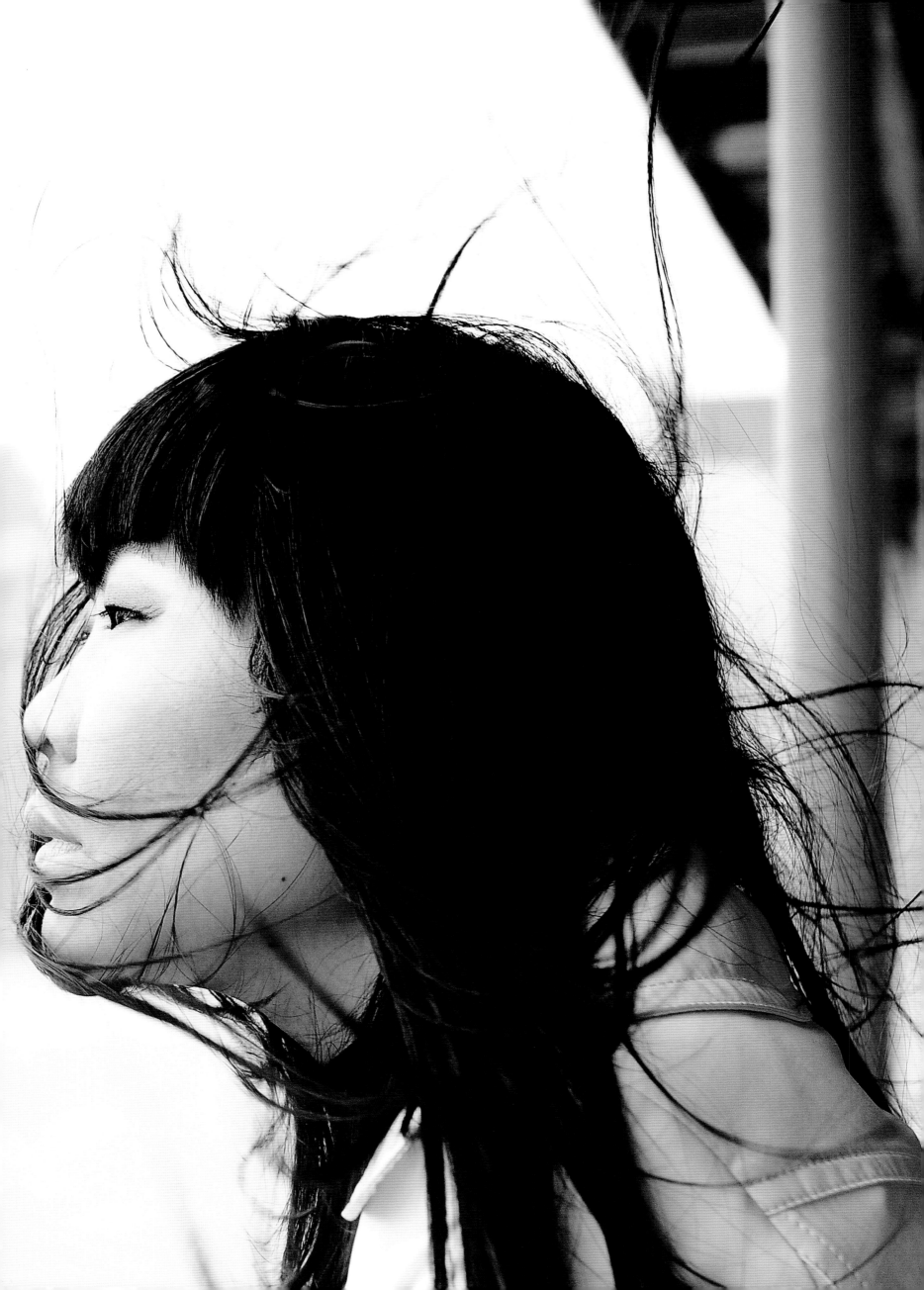

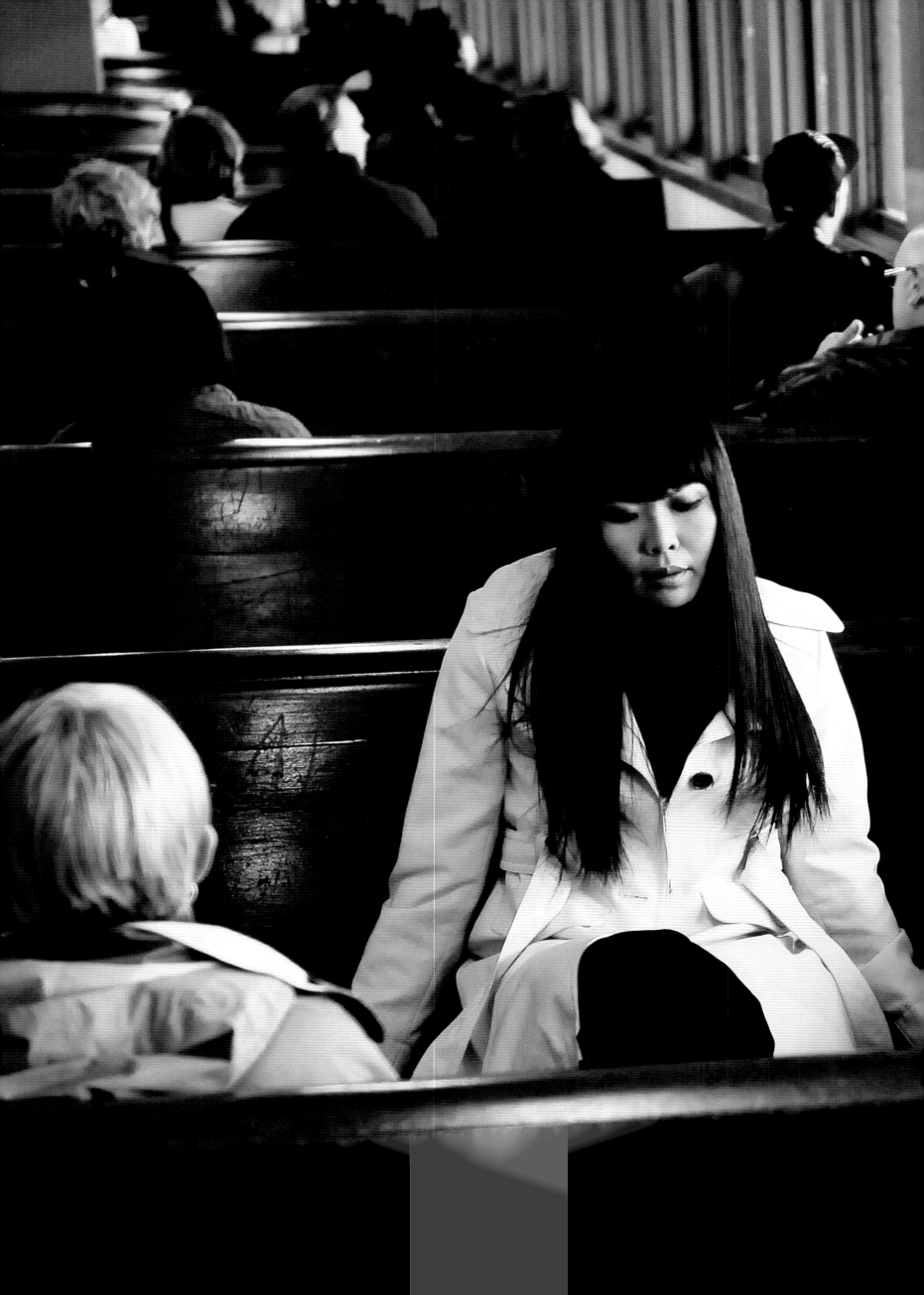

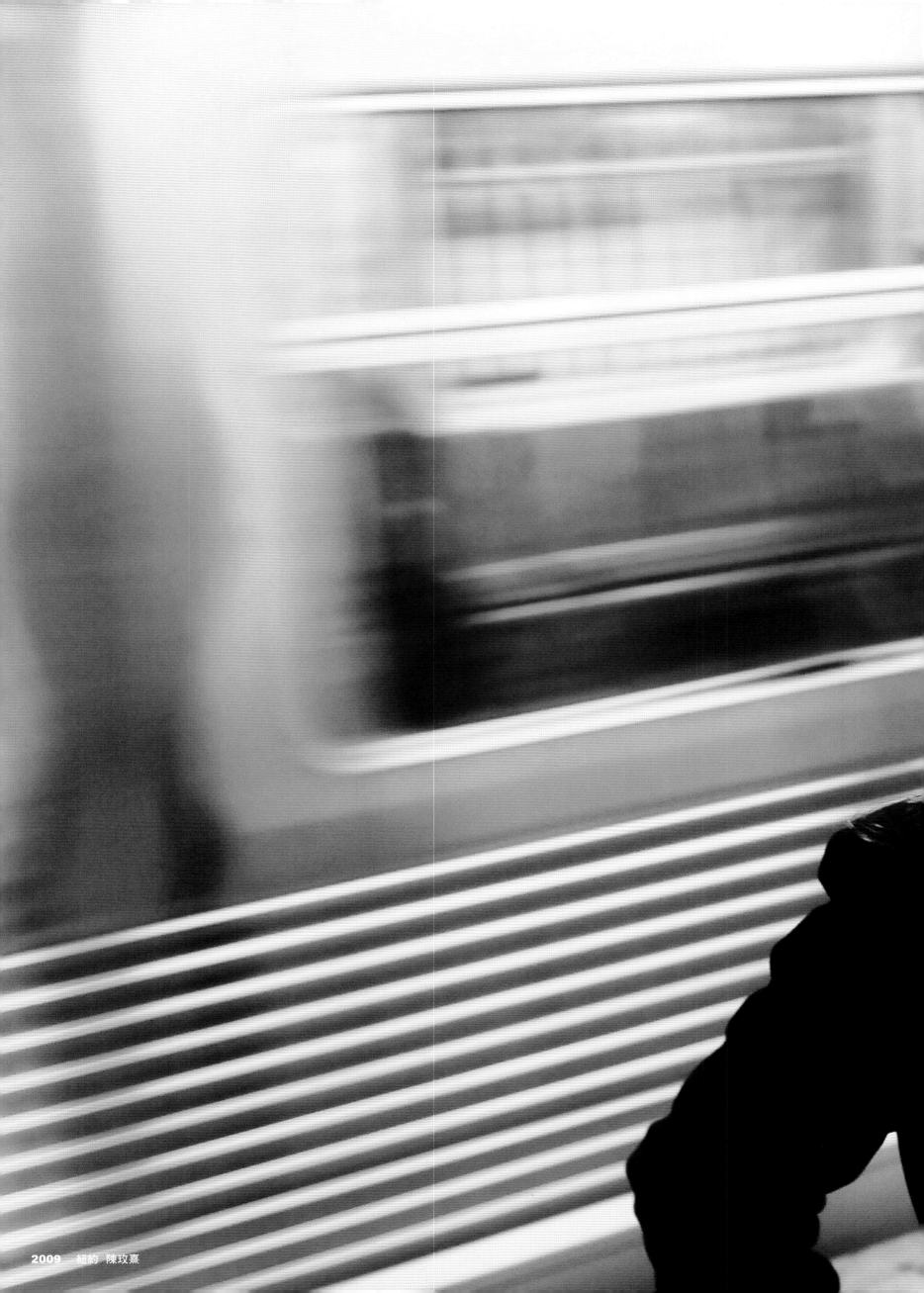

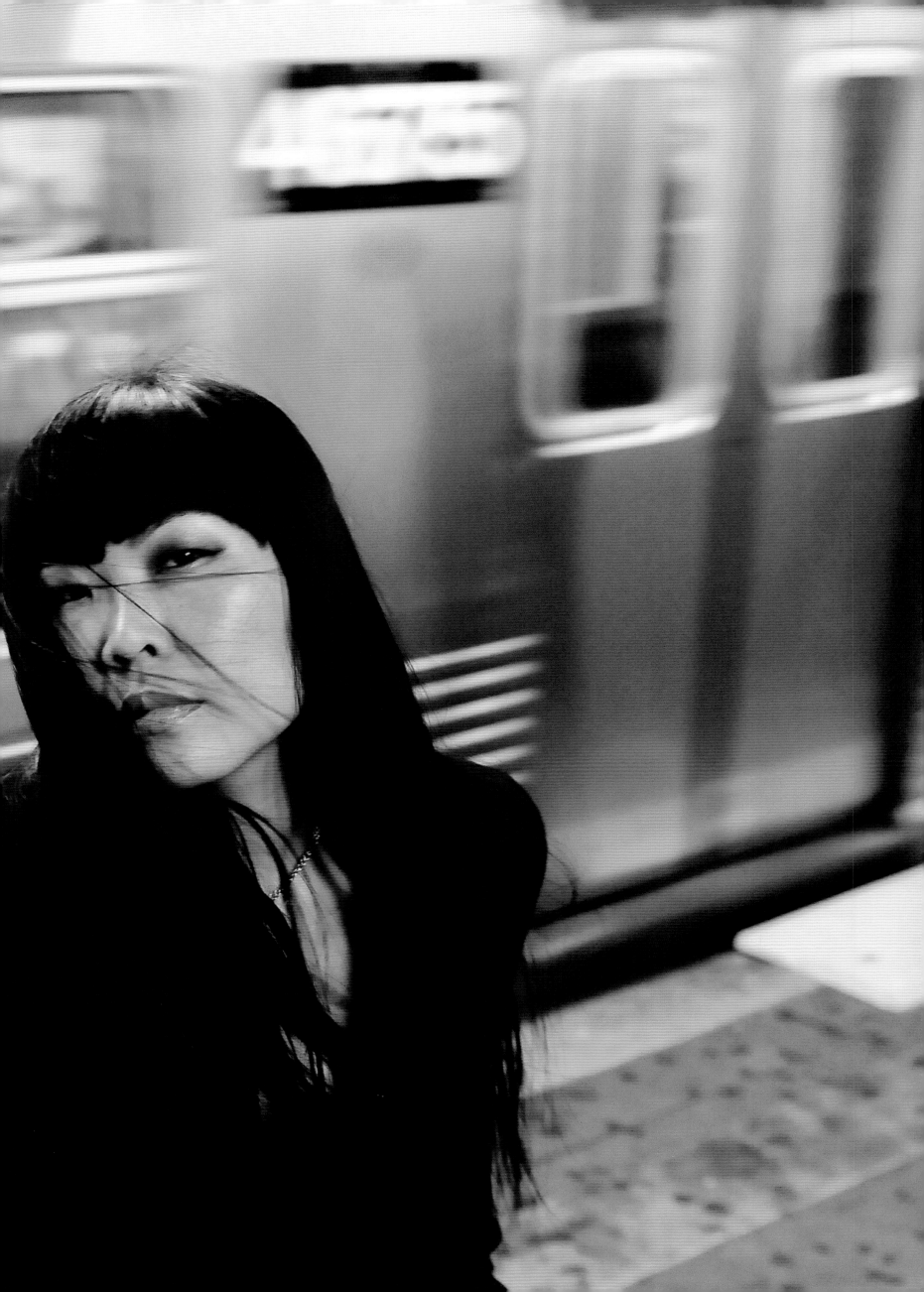

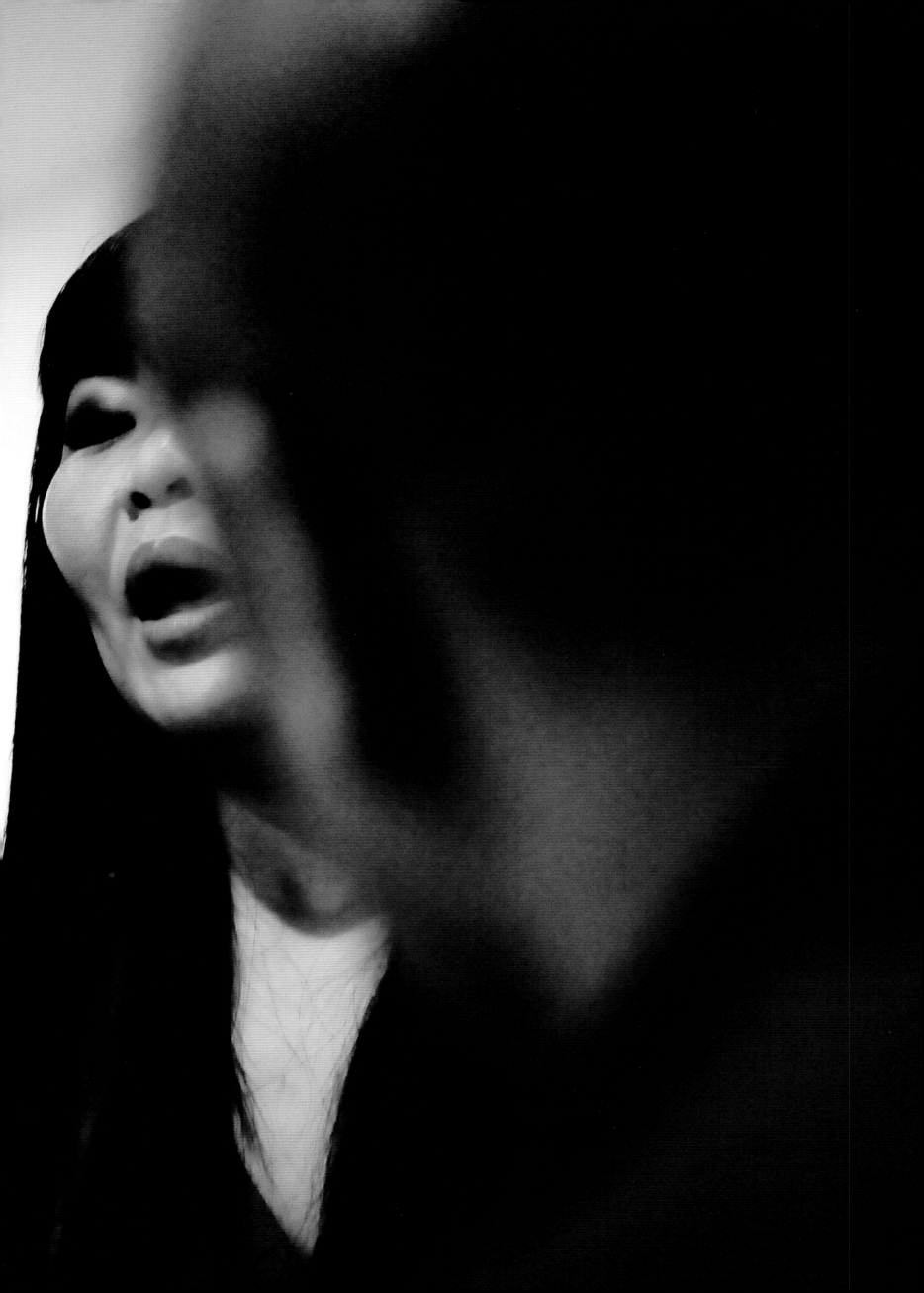

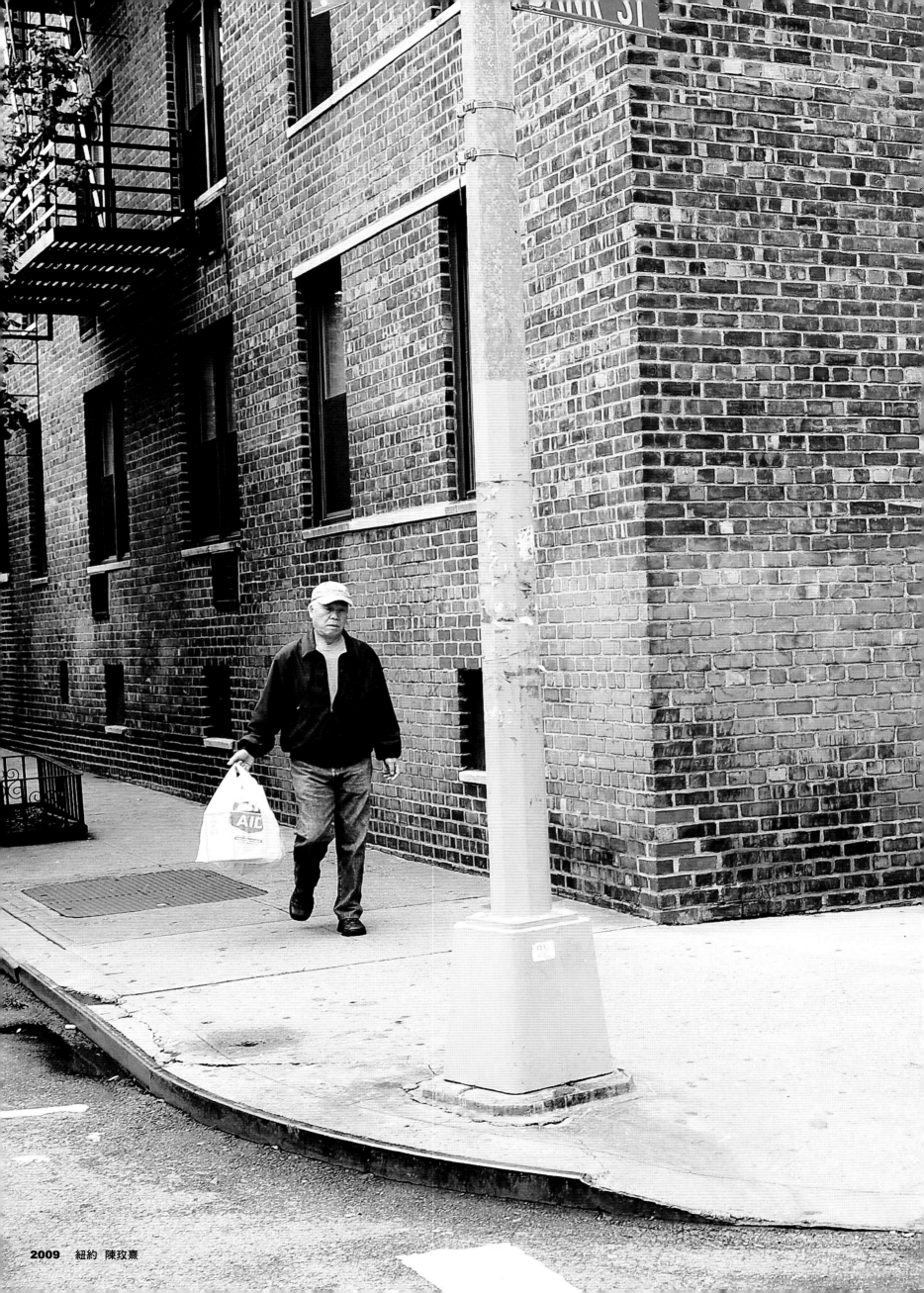

2009　紐約　陳玟熹

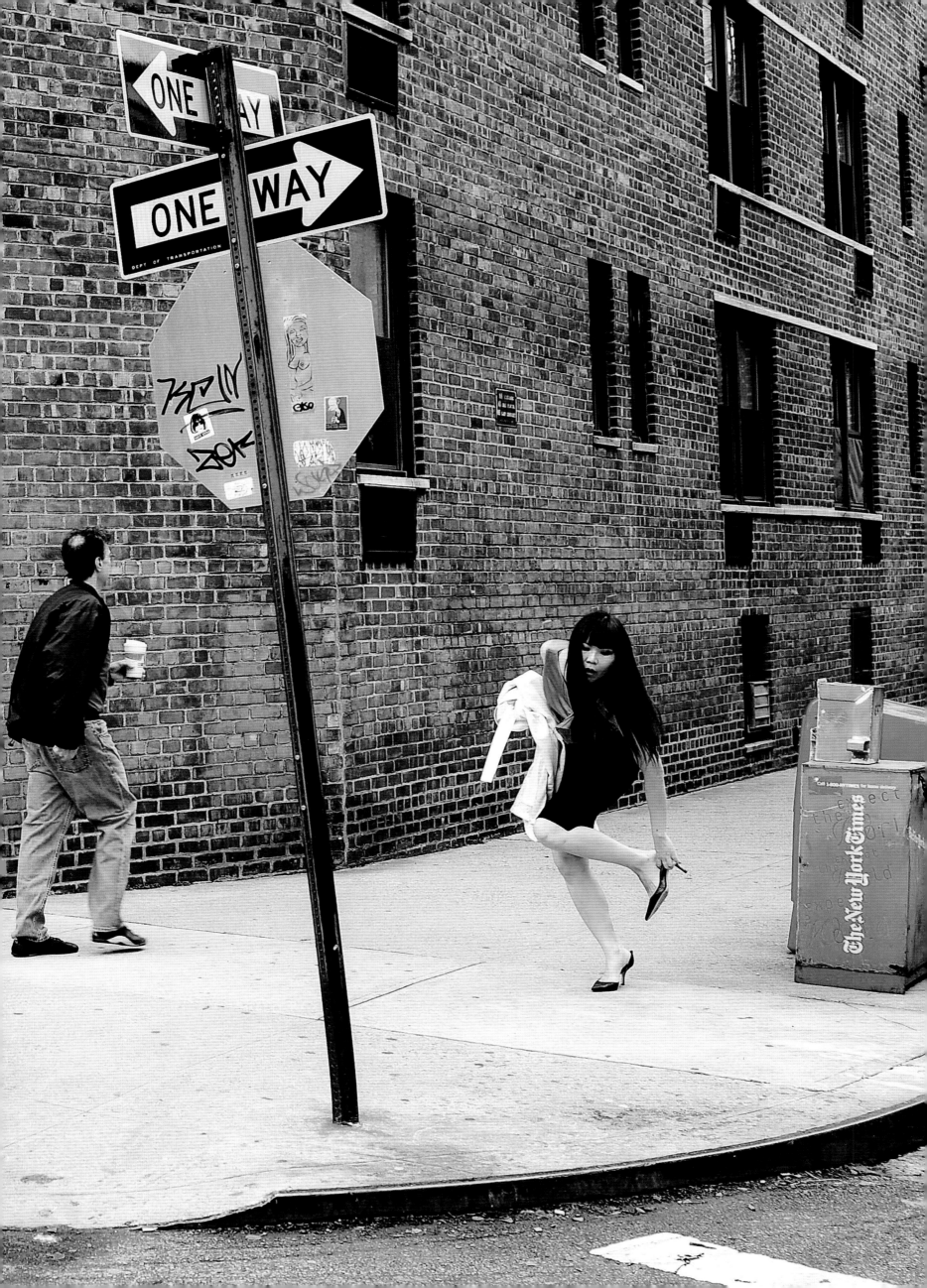

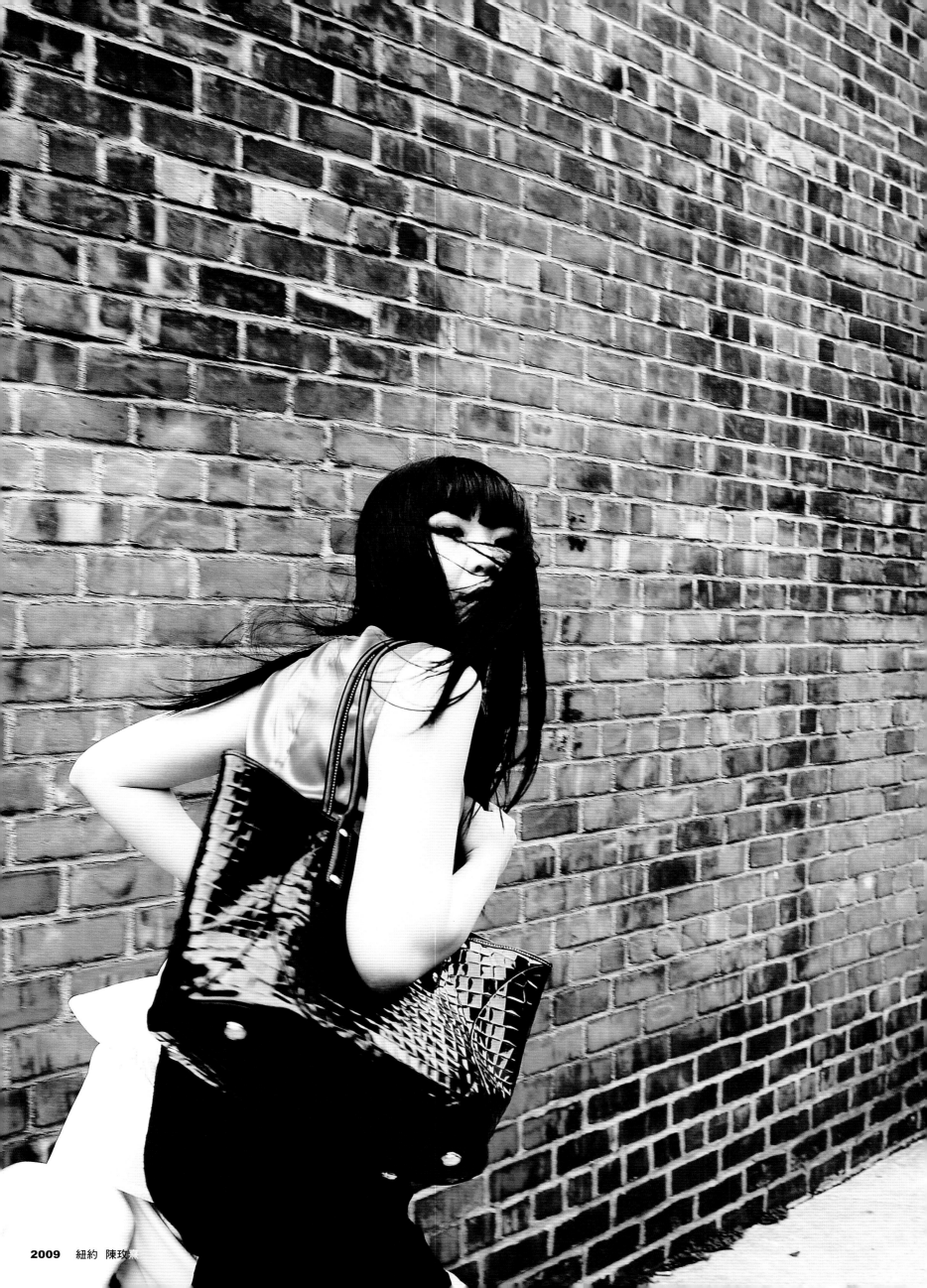

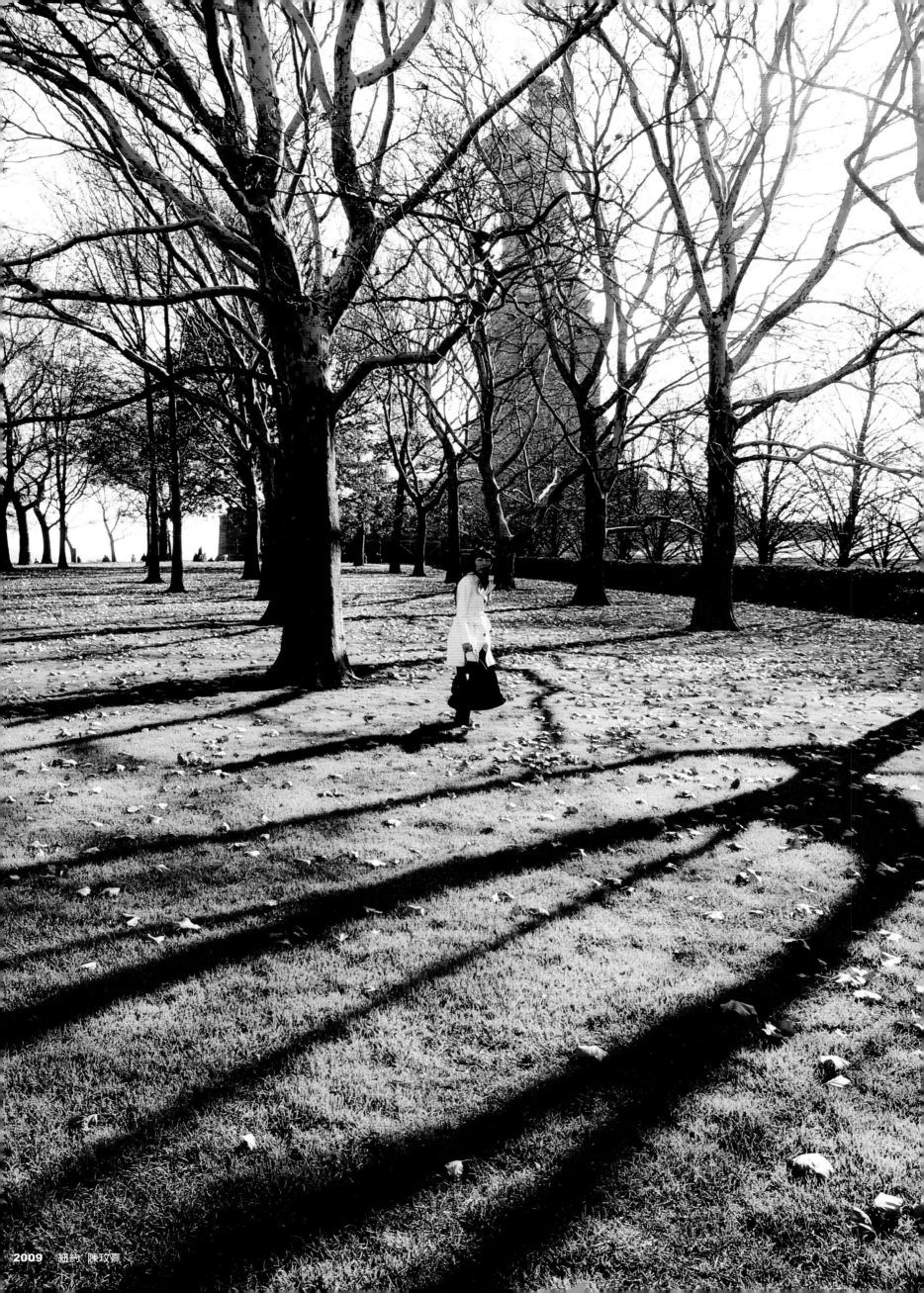

雞湯與乾麵

我本來想說點和黃大煒（David）工作的情形，可是我更想說的，卻是用雞湯與乾麵征服他的事，這比較酷！

David 是學餐飲與旅館管理的，對美食的挑剔與品味，一如他對音樂的堅持。雖然我不會做菜，但是會煮雞湯和乾麵。這是媽媽教我的，小時候，她就是用雞湯幫我「轉大人」的。

我家對面有個傳統市場，其中有一家「台東放山雞」是我的指定雞販。老闆娘阿琴姐老是說：「現在男人會下廚煮雞湯的，快找不到了。」我總是樂於被她讚美。

我永遠記得，當 David 一行人喝到第一口湯的瞬間，只有「哇哇哇！」的那個反應。我就知道──他們愛上了。壓軸是乾麵。我用煮雞湯撈出來的雞油拌手工寬麵條，重點是要放在超大的金魚缸裡上菜。一端上來，全場馬上起立尖叫，只差沒站到桌子上。味道？還用說嘛，當然是美味極了！

我很高興自己除了影像外，還有一點點其他能力，可以征服我最欣賞的音樂人。

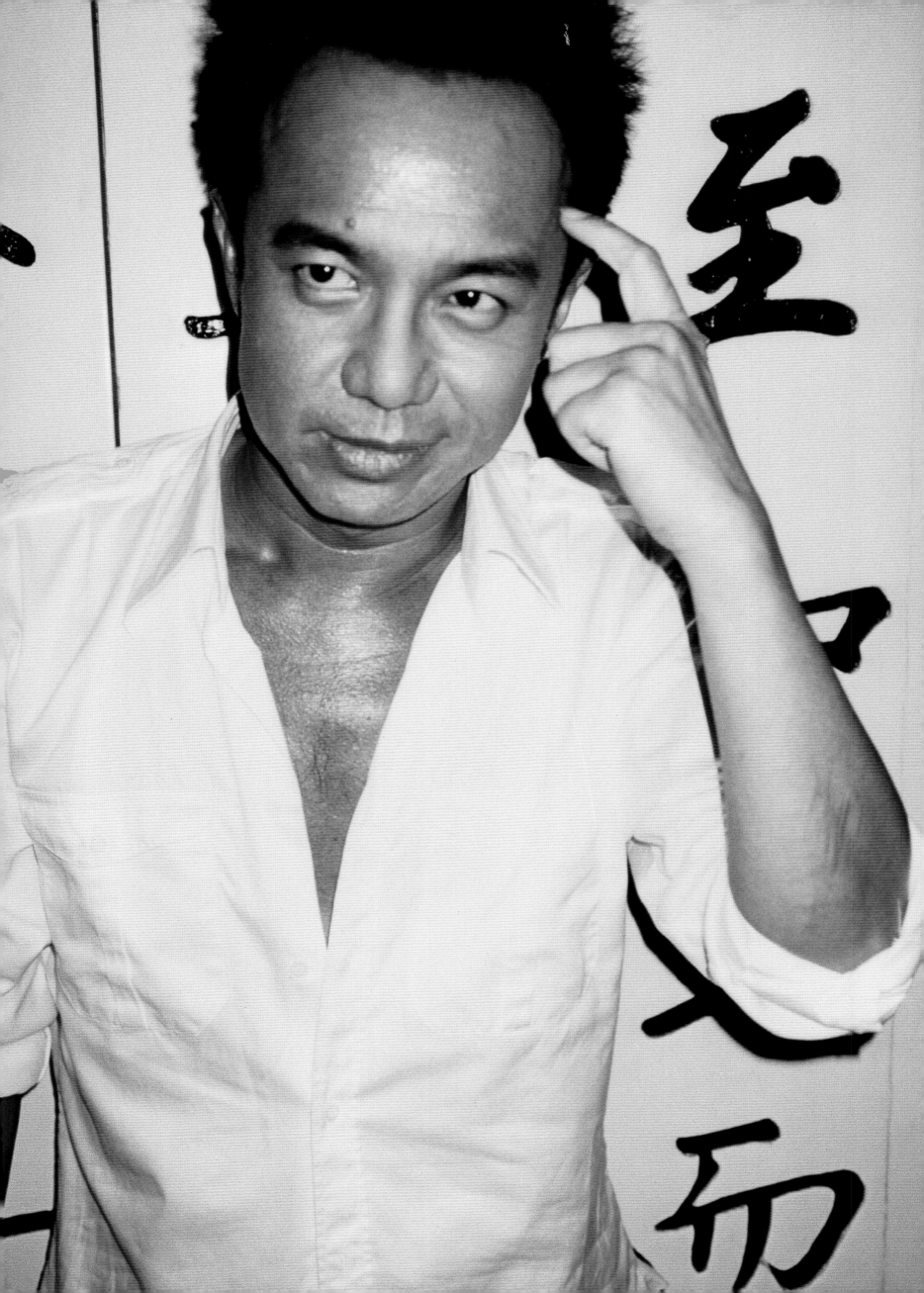

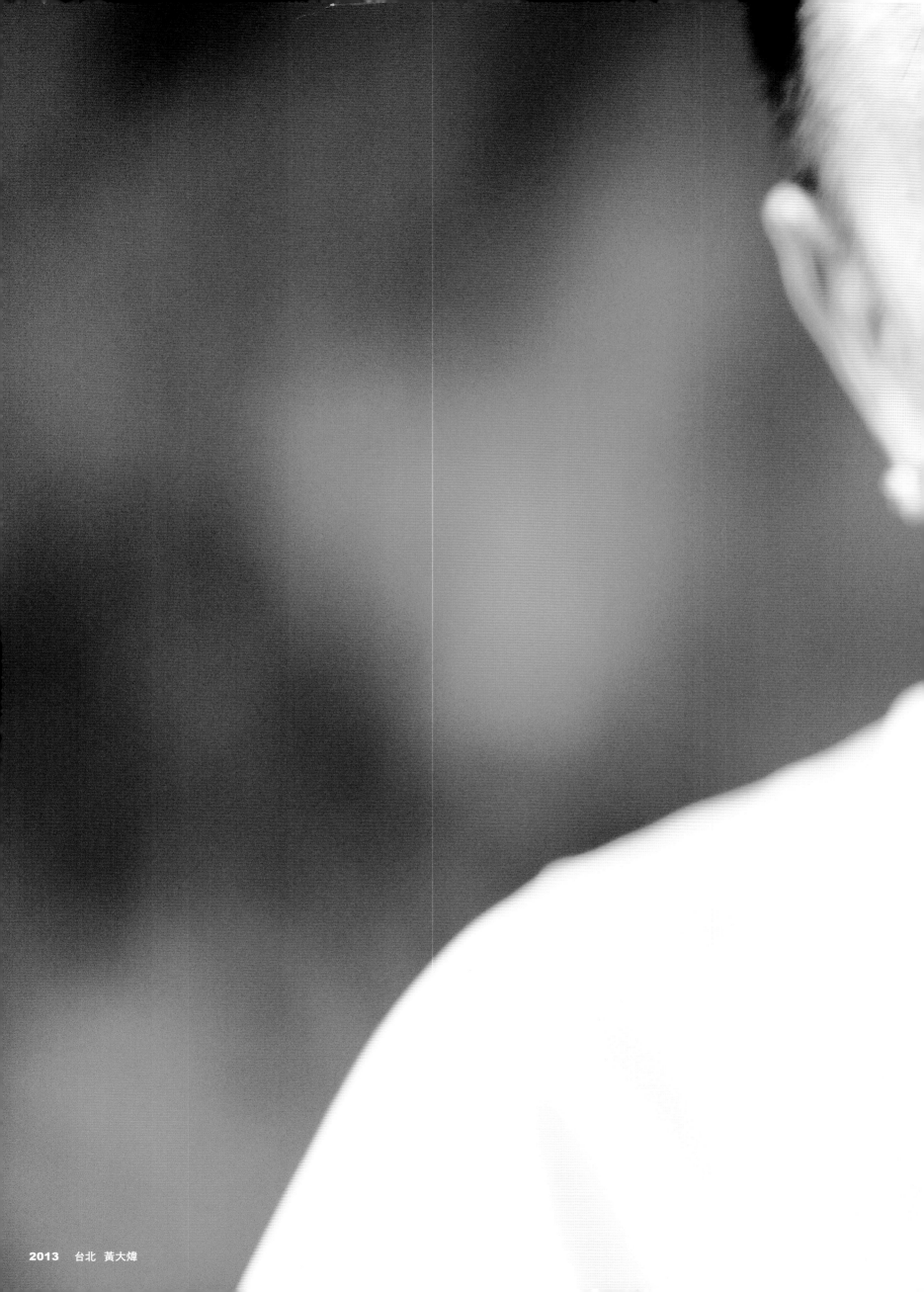

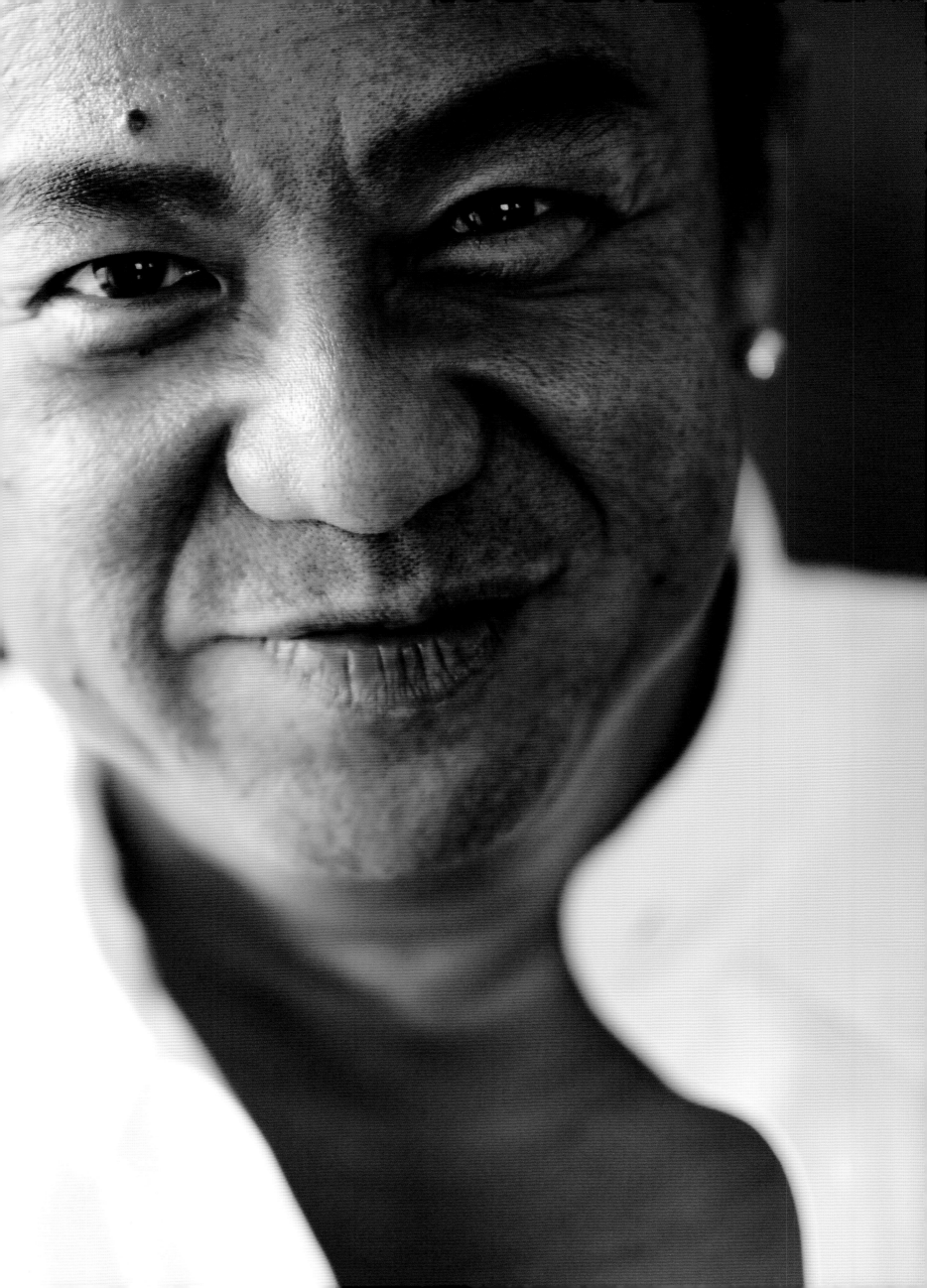

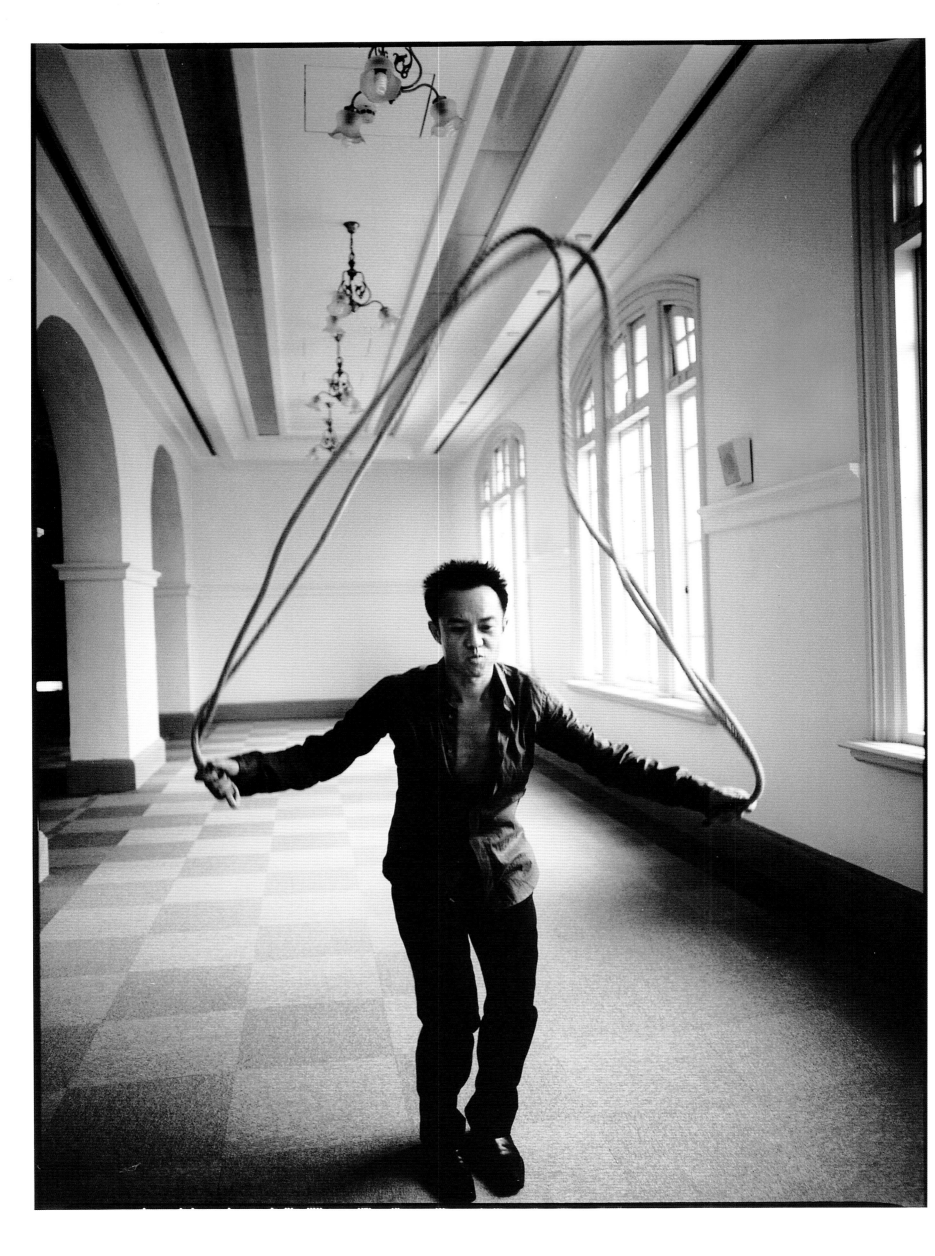

2003　台南　黃大煒

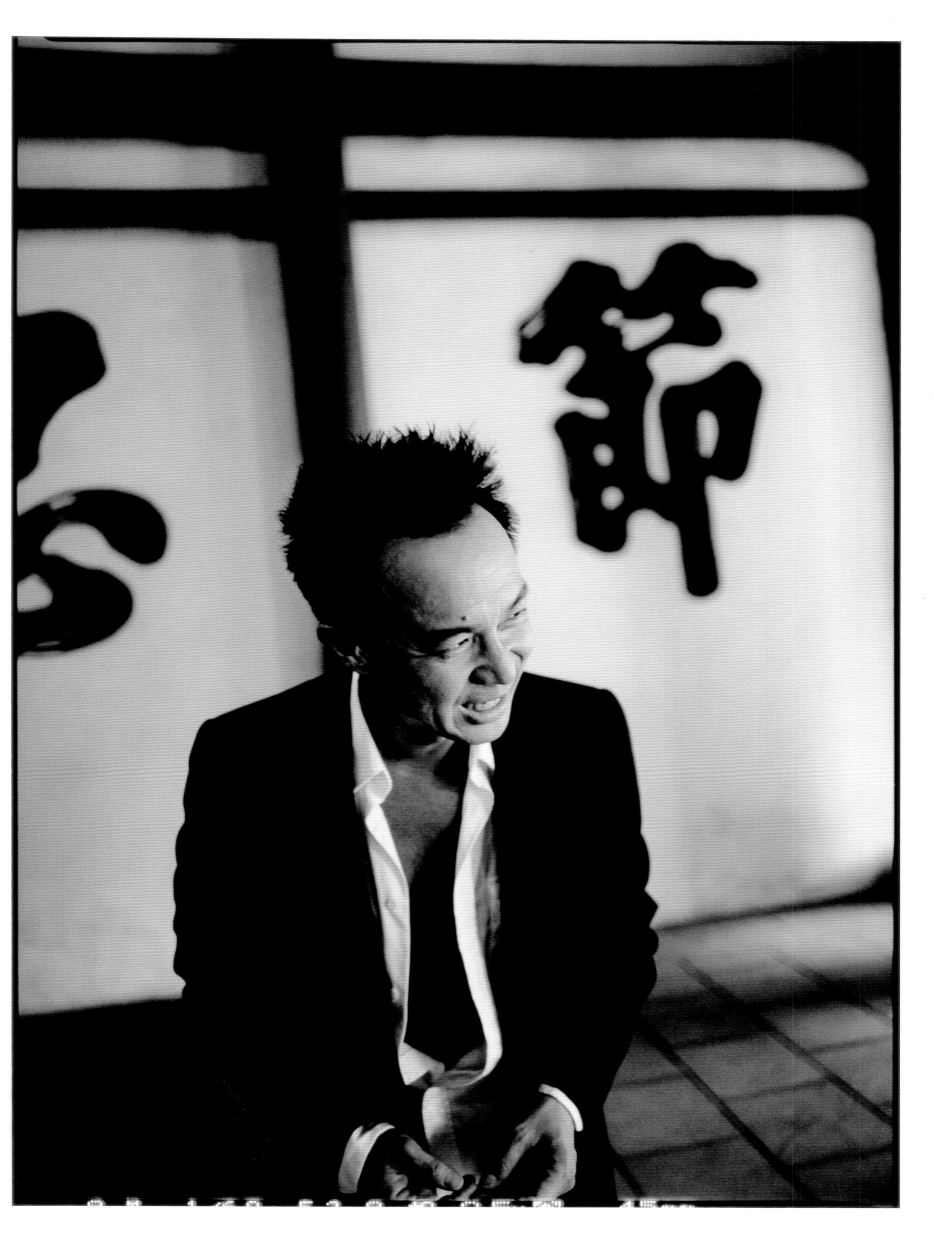

2003　台南　黃大煒

伊是咱的寶貝

當年拍陳明章老師的時候，他還沒有寶貝佑佑。我要他把吉他的 case 像抱小孩一樣揣在懷裡，有多愛就抱多緊……他真的就像在抱 baby 一樣地抱了起來。四年後，巴掌仙子佑佑提早誕生了。看陳老師抱著佑佑的樣子，就像當年他緊緊抱著吉他 case 一樣，我看見的都是愛與幸福。

現在，活力十足的佑佑5歲了，身上果然流著陳老師海洋吉他和弦音樂的血液。當爸爸邊彈月琴邊唱著吻仔魚大鬧龍宮的戲碼時，佑佑會毫不客氣地扮起小蝦兵跟海龍王爸爸對戰起來，很即興的，非常精彩！

我喜歡看他們父子倆的彈唱，無價！

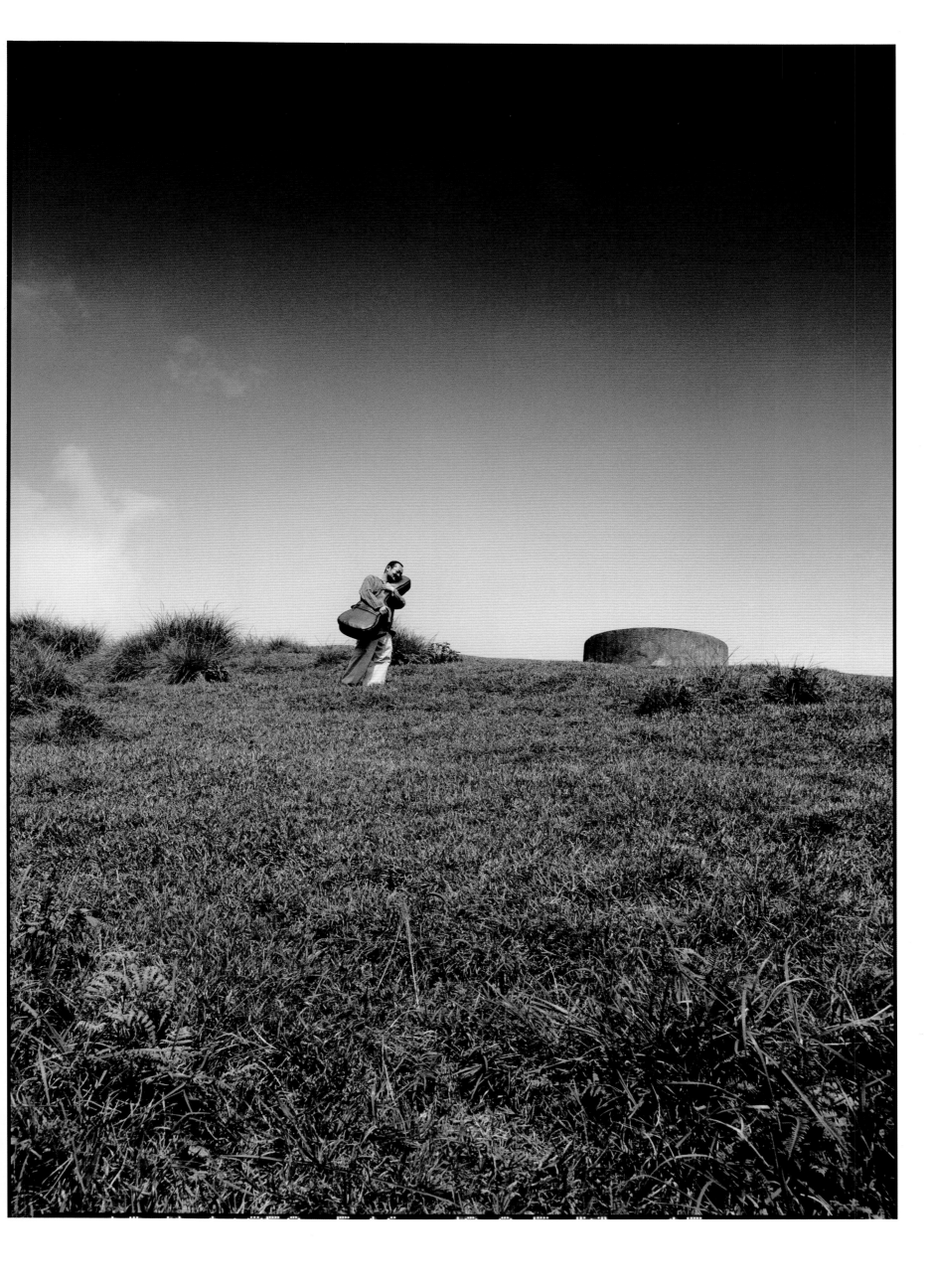

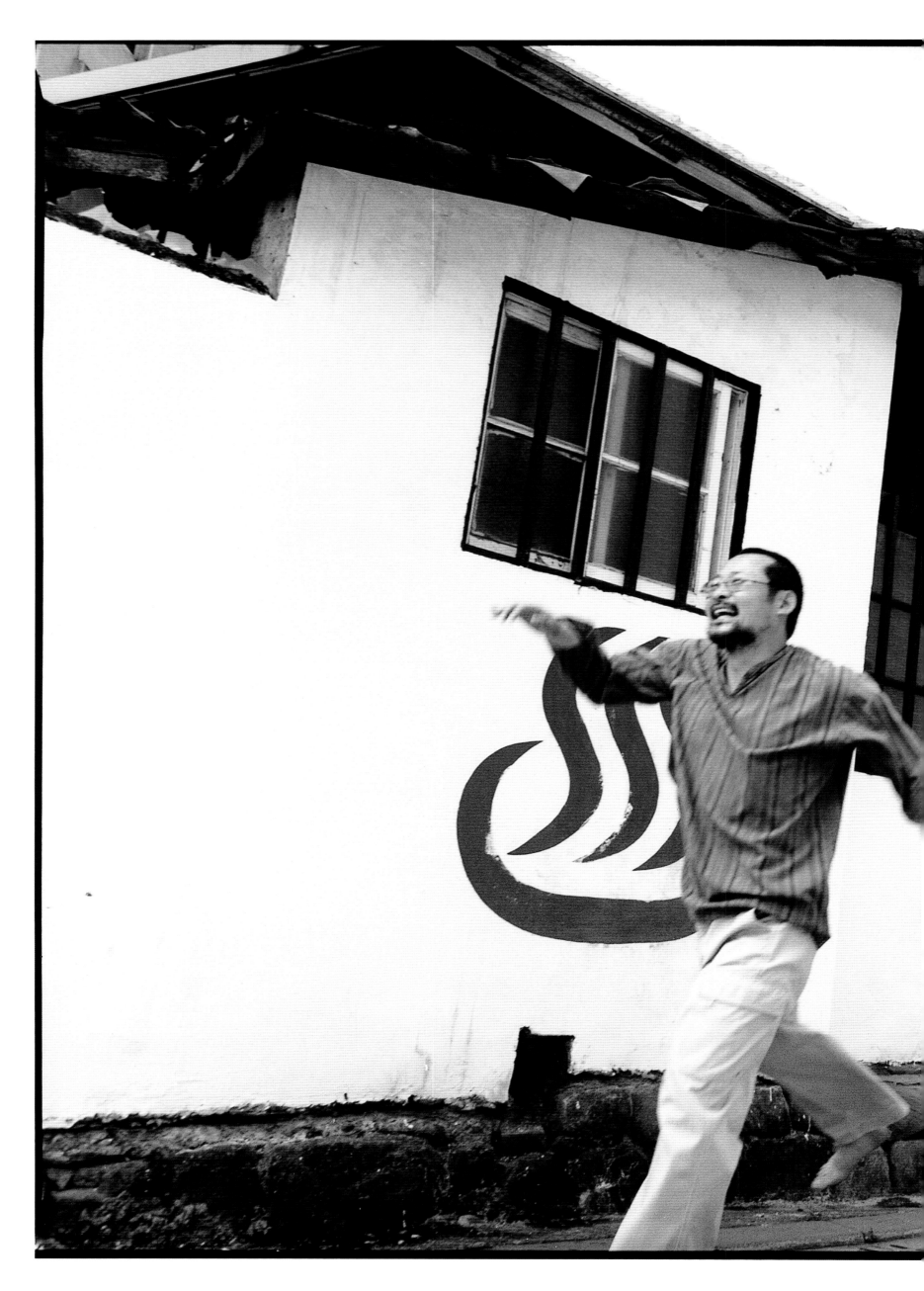

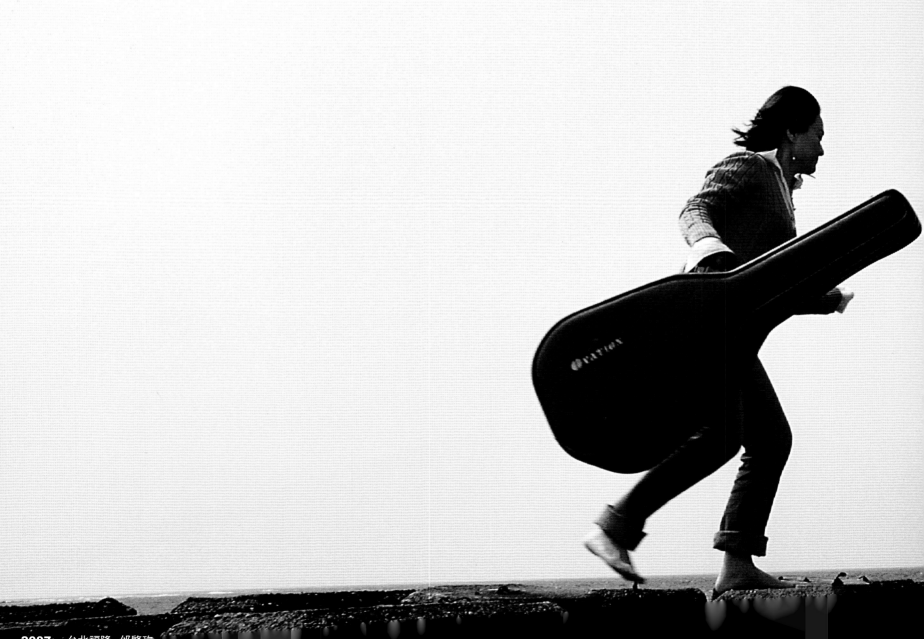

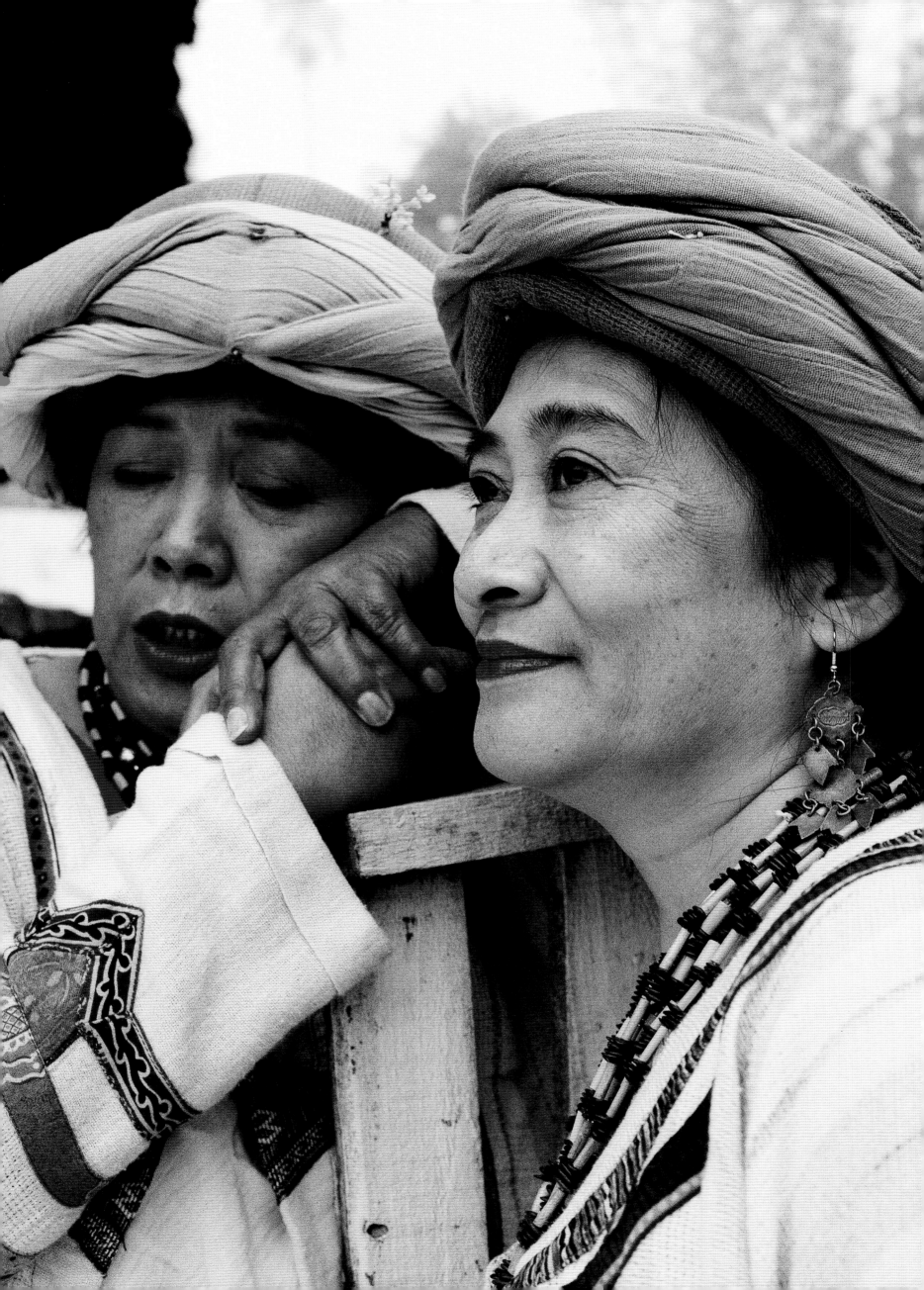

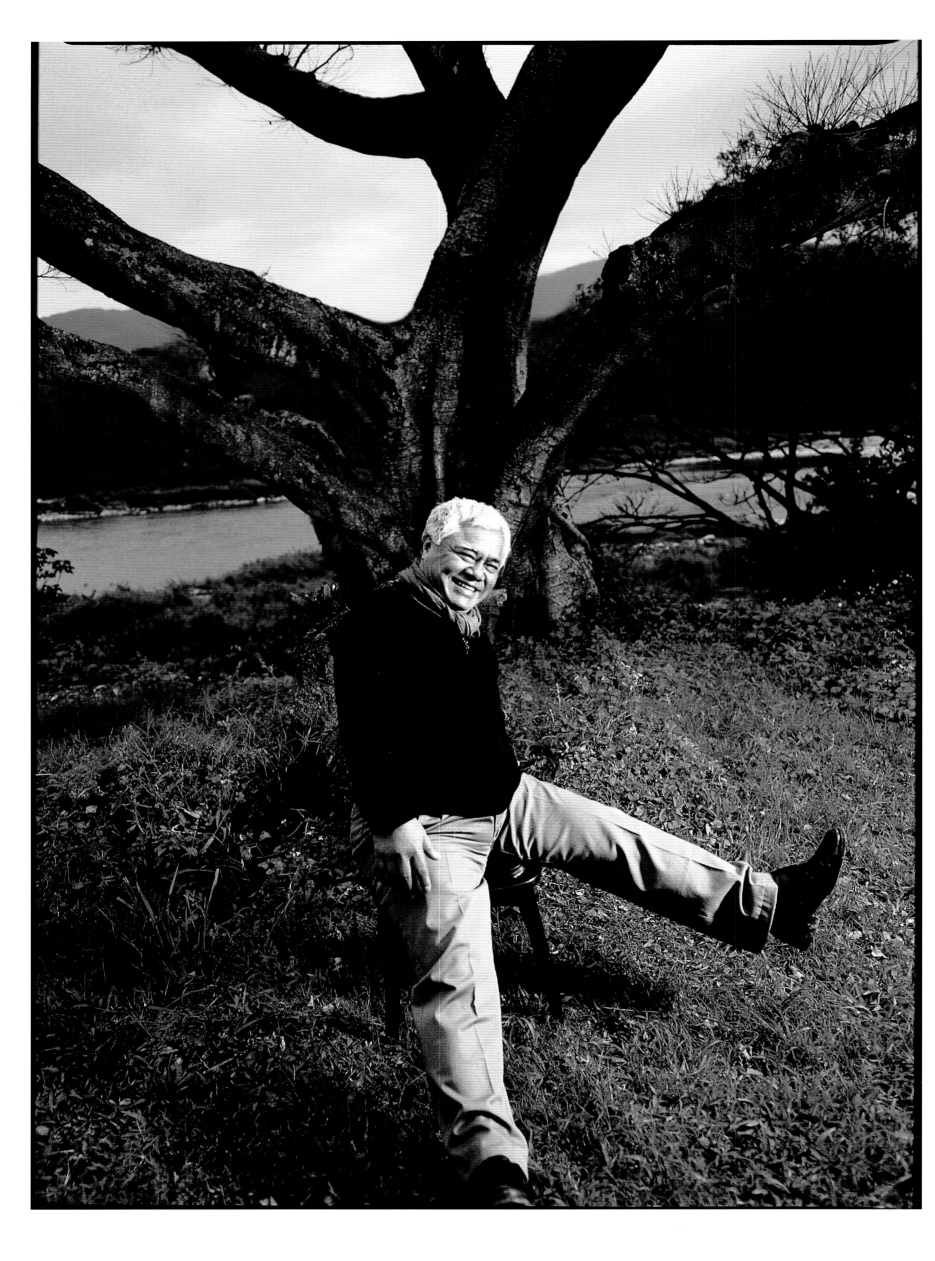

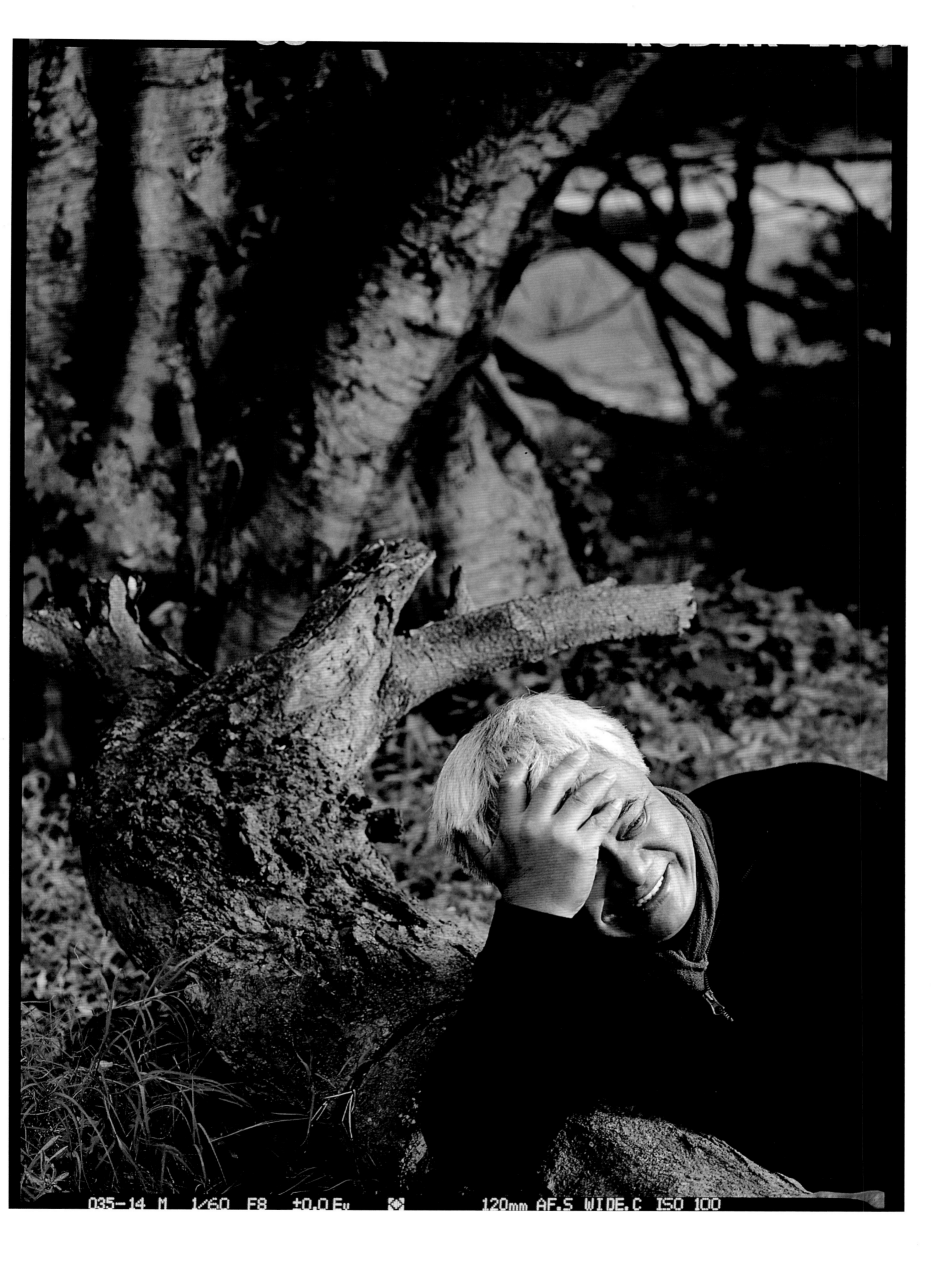

035-14 M 1/60 F8 ±0.0 Ev ◆ 120mm AF.S WIDE.C ISO 100

2005 台北新店 胡德夫

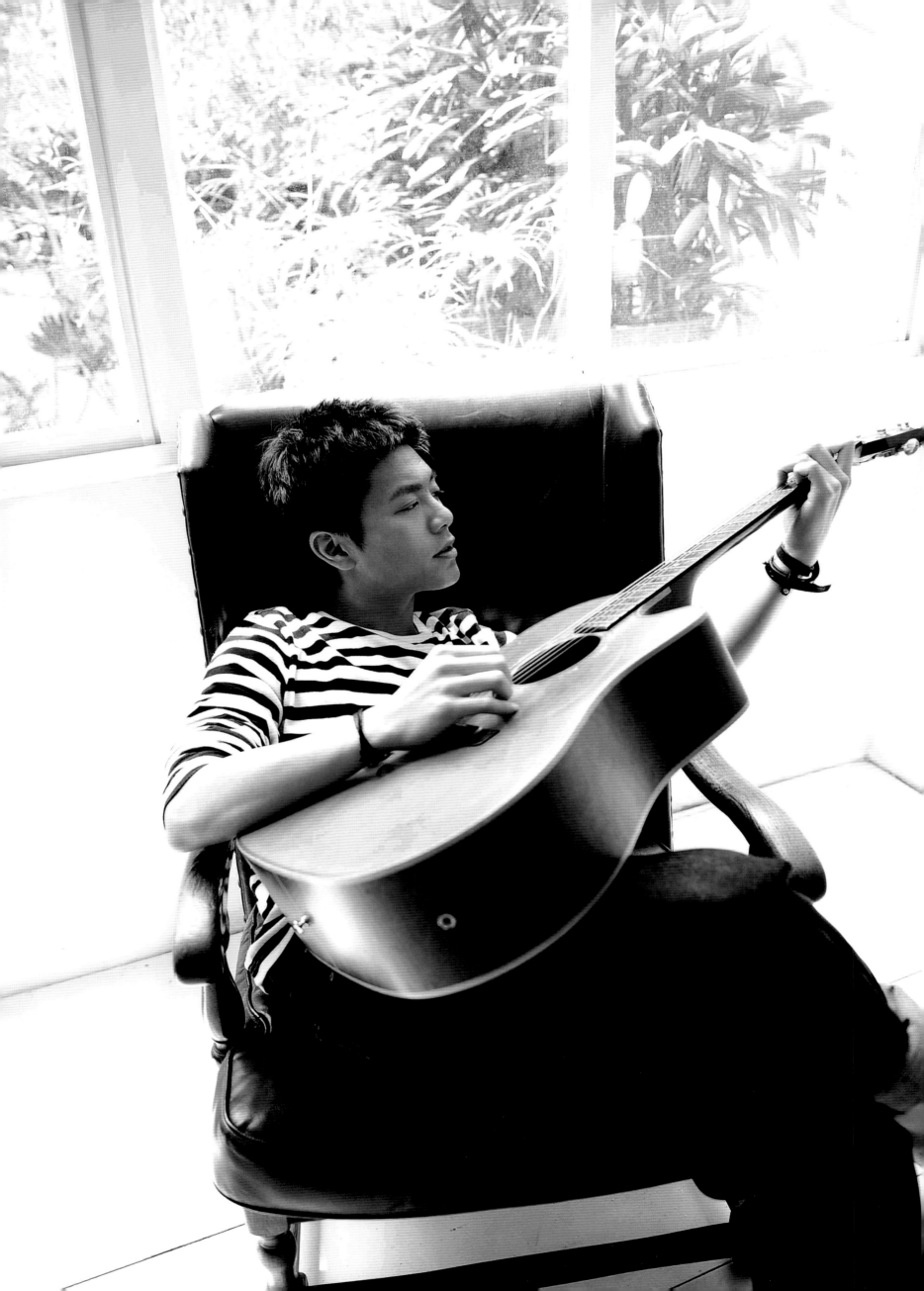

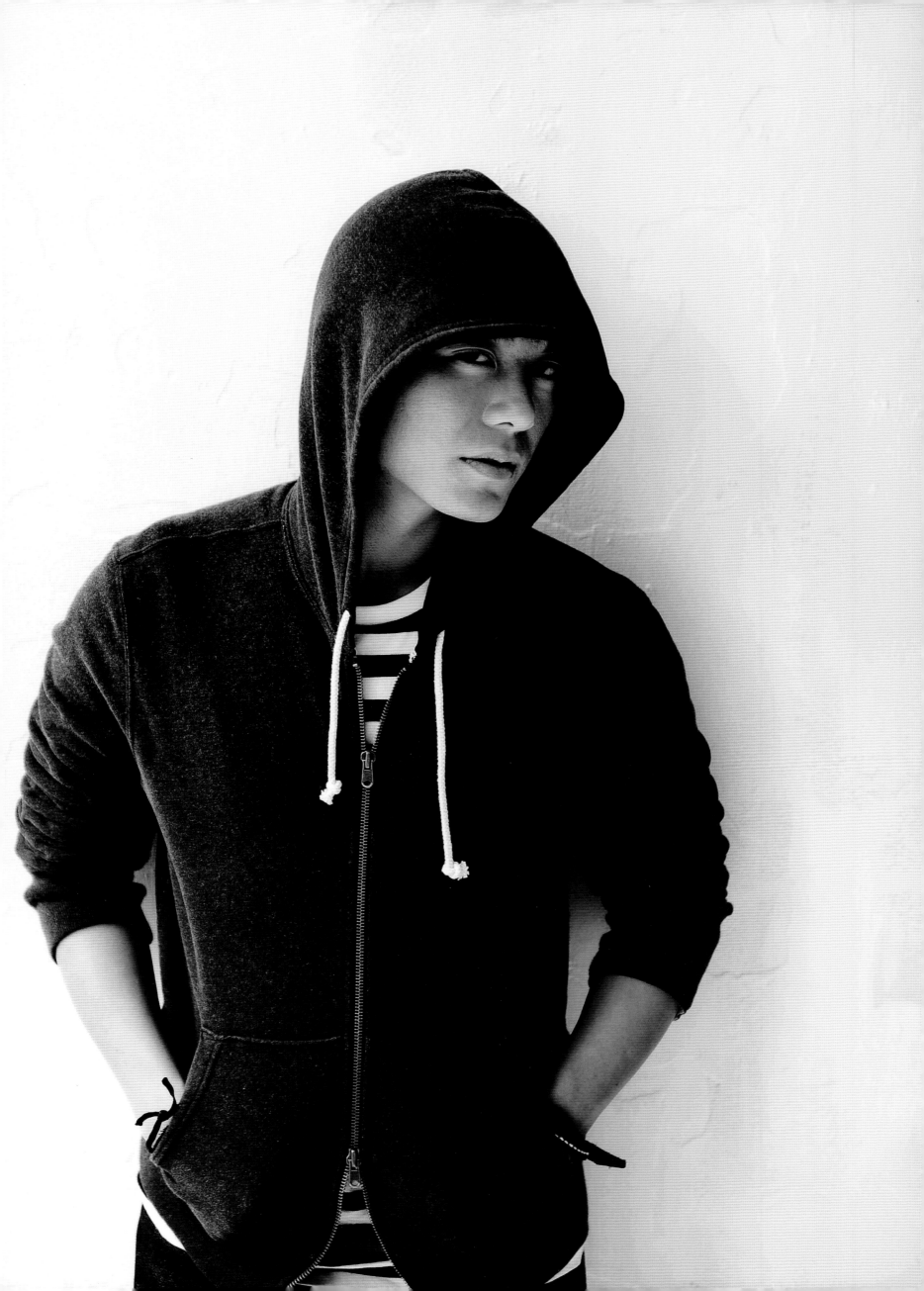

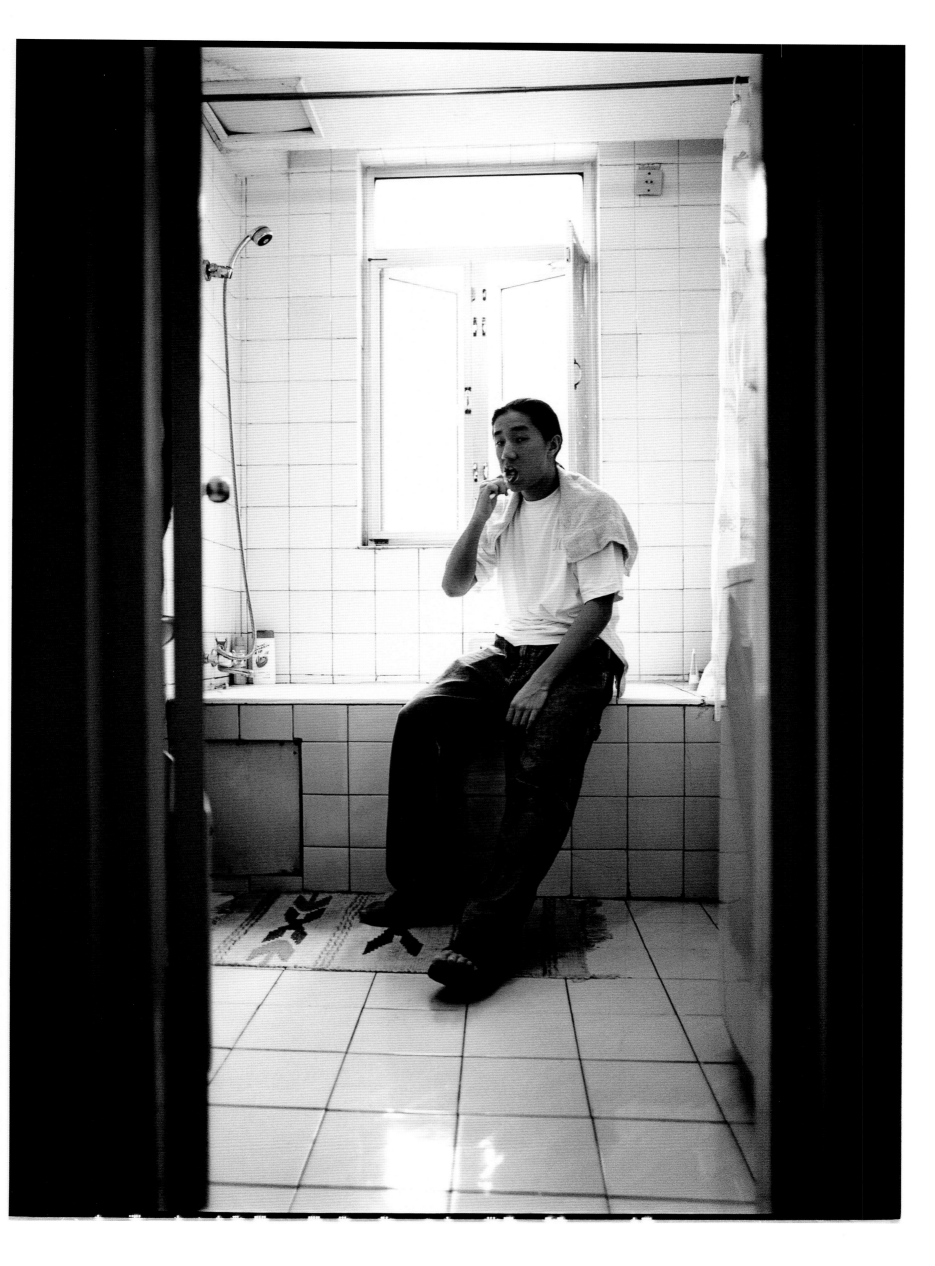

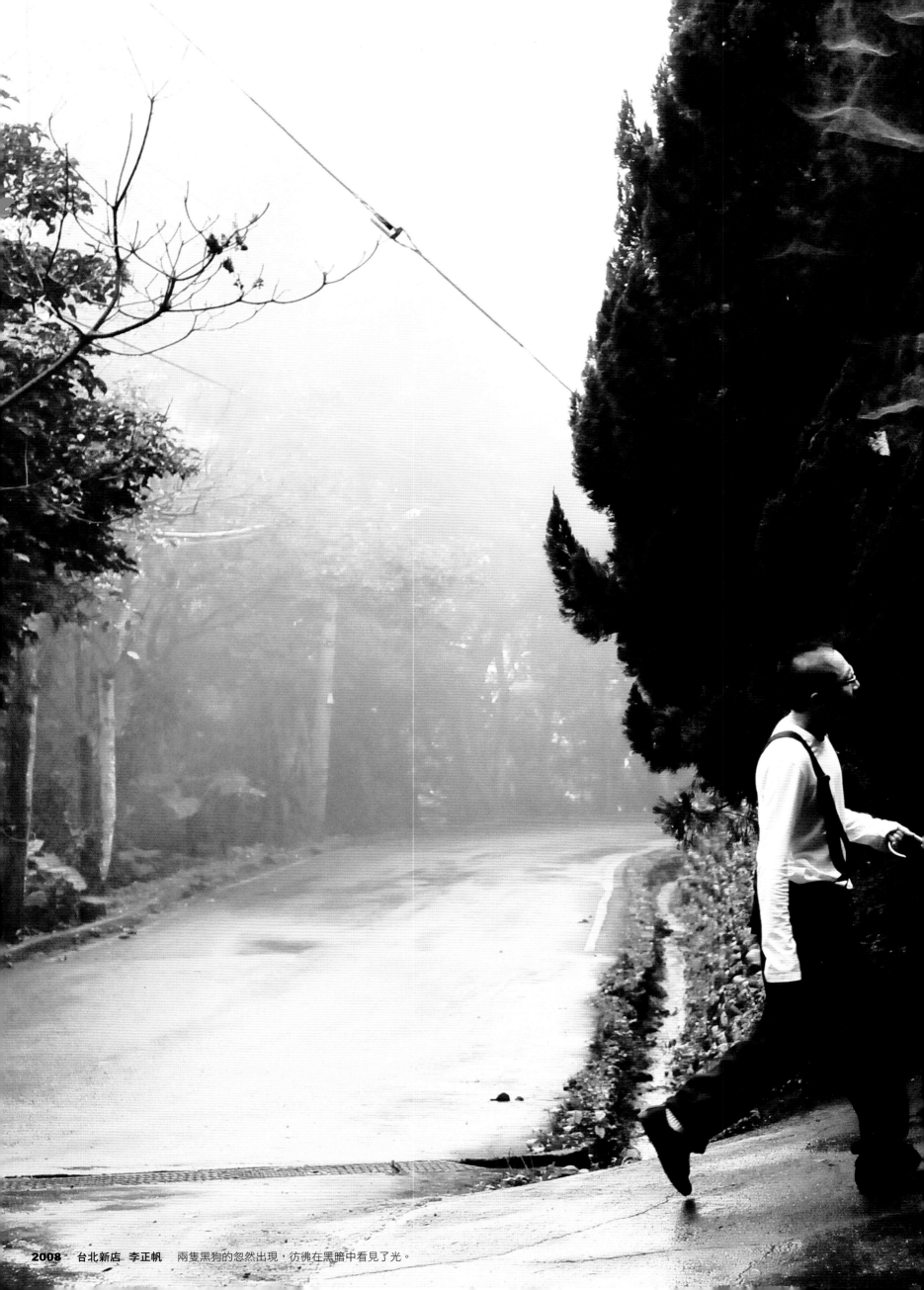

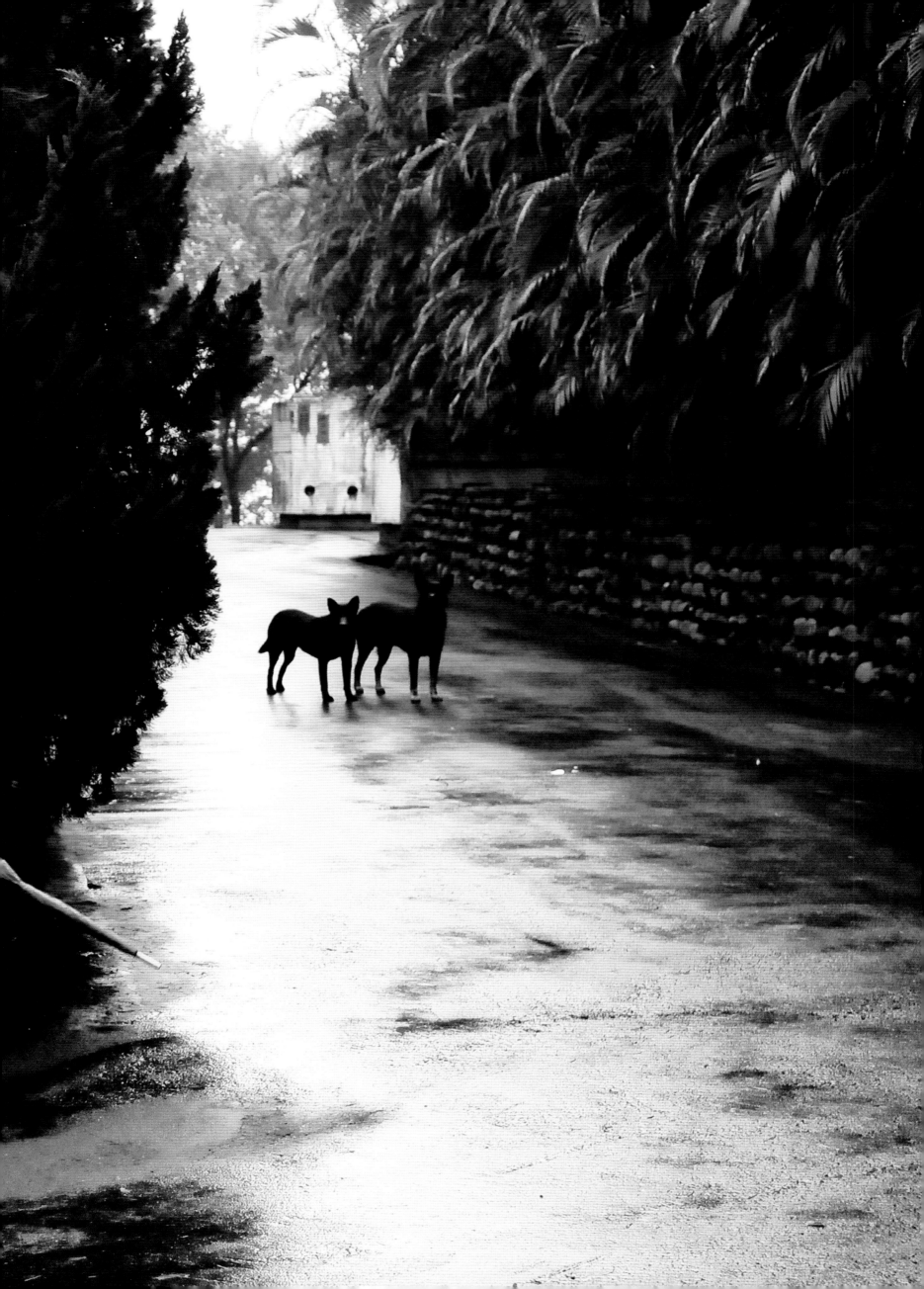

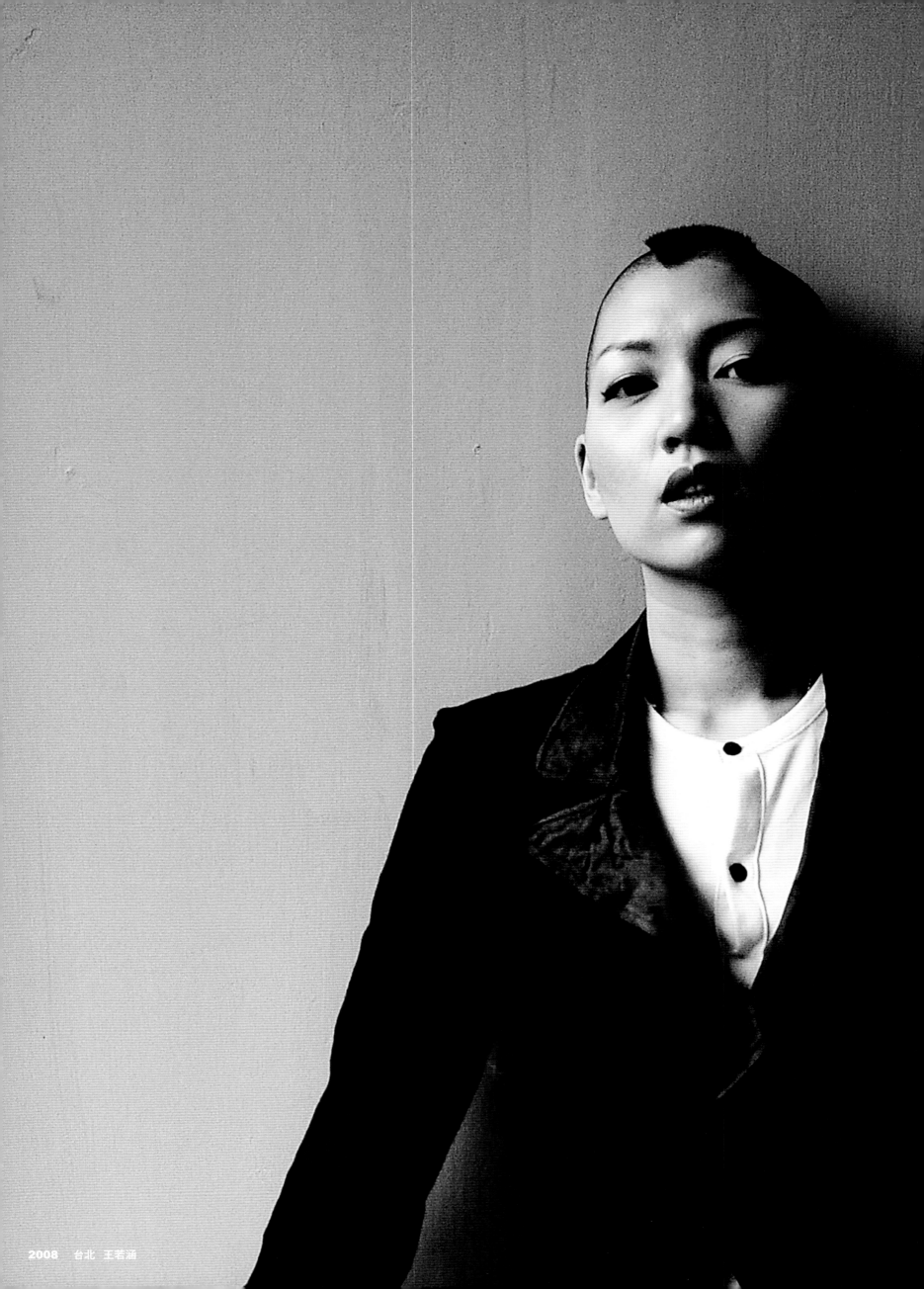

2008　台北　王若涵

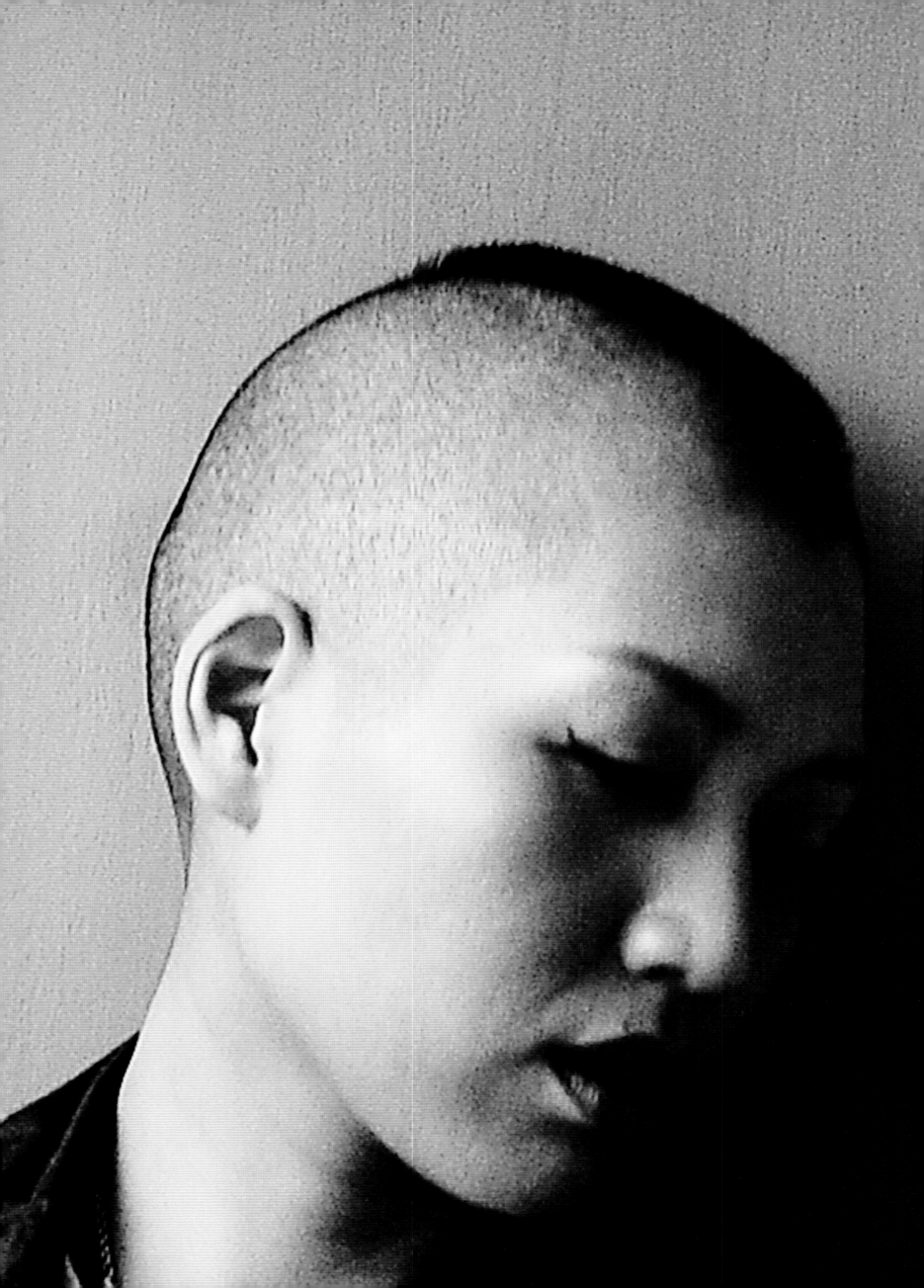

11 月 13 日

王若涵應該是我認識的女孩裡最酷的一位。18 歲的夏天，我在六品小館的廚房打工，正忙著切豆干、端盤子；16 歲的少女王若涵跟著她姑姑（中視最美麗的導播）來用餐。當時的她剛從美國回來，留著一頭漂亮的秀髮，跟現在的造型截然不同。

那天餐館的生意很好，完全沒有空位，只好請她們和另外一對情侶併桌，但座位靠近廚房門口，並不十分理想。我忘了我們是怎麼打開話匣子的，只記得後來她姑姑約我和那對臨時併桌的情侶到錢櫃 KTV 唱歌。「錢櫃ㄟ！那不是大人去的地方嗎？」我馬上興奮了起來。

包廂裡就數我和王若涵年紀最小，看著大人們唱歌、跳舞、喝酒，我們倆是越來越無聊。後來她姑姑要我跟著大人們跳交際舞，簡直把我給嚇壞了——拜託，我可是連舞都沒跳過哩！

我和王若涵就是這樣認識的，然後莫名其妙地保持著聯絡。我猜，有可能是她剛回台灣，還沒認識幾個同齡的朋友吧。相識二十多年，看著她的人生大起大落。她出過唱片（她應該是台灣最早的偶像團體吧？！）結婚、離婚又結婚（她的兩任老公我都認識，也都對我很好）；窮的時候住過公寓頂樓——超級小的加蓋屋；跟其他偶像女歌手打過架；三不五時就得罪身旁所有的好朋友……

但是她非常有正義感，雖然有時正義得過了頭。漸漸地，她的造型就變成現在這個樣子了。她受不了頭髮超過兩公分，她是古惑女，也是師姐！

我們都笑說咱倆是青梅竹馬，雖然很少聯絡，可是一出個聲就知道彼此在想什麼。我懂妳，因為，我們都在 11 月 13 日出生。

45 分鐘歌手

認識蘇子時，他在 EZ5 Live house 駐唱，是屬於人來瘋那種。為了讓週五夜晚來聽歌的客人盡興，他總是用自己登峰造極的身材，逗得客人們無比開心！

我曾經認為他這樣唱歌好心酸，他反而安慰我說，每週五深夜 10：45 ～ 11：30 是他最開心的時候了，因為，只有這段時間屬於自己，他可以掌控全場，有一種「罩」的感覺。如果不是這樣，又怎麼可能唱了十多年歌還週週都爆滿？

後來，我們一起出了蘇子寫真集《蘇贏 蘇子 SU》，拍他的生活，拍他的鍛鍊，拍他的自信。出版第一個月，反應極好，曾三週站上誠品網路書店排行榜的第一名。不料，宣傳還不滿一個月，在一次 EZ5 Live 的表演中，因為其中一個樂手，對他新書的宣傳方式不認同而引起嚴重衝突，讓他的自信與自尊造成嚴重的打擊。從此，他再也沒有回去 EZ5……

想跟蘇子說：很多人都想再次看到一個瘋狂的週末夜，那個只有音樂、啤酒與搖擺，還有只屬於你的 45 分鐘。

時間會是最好的老師，我很期待！

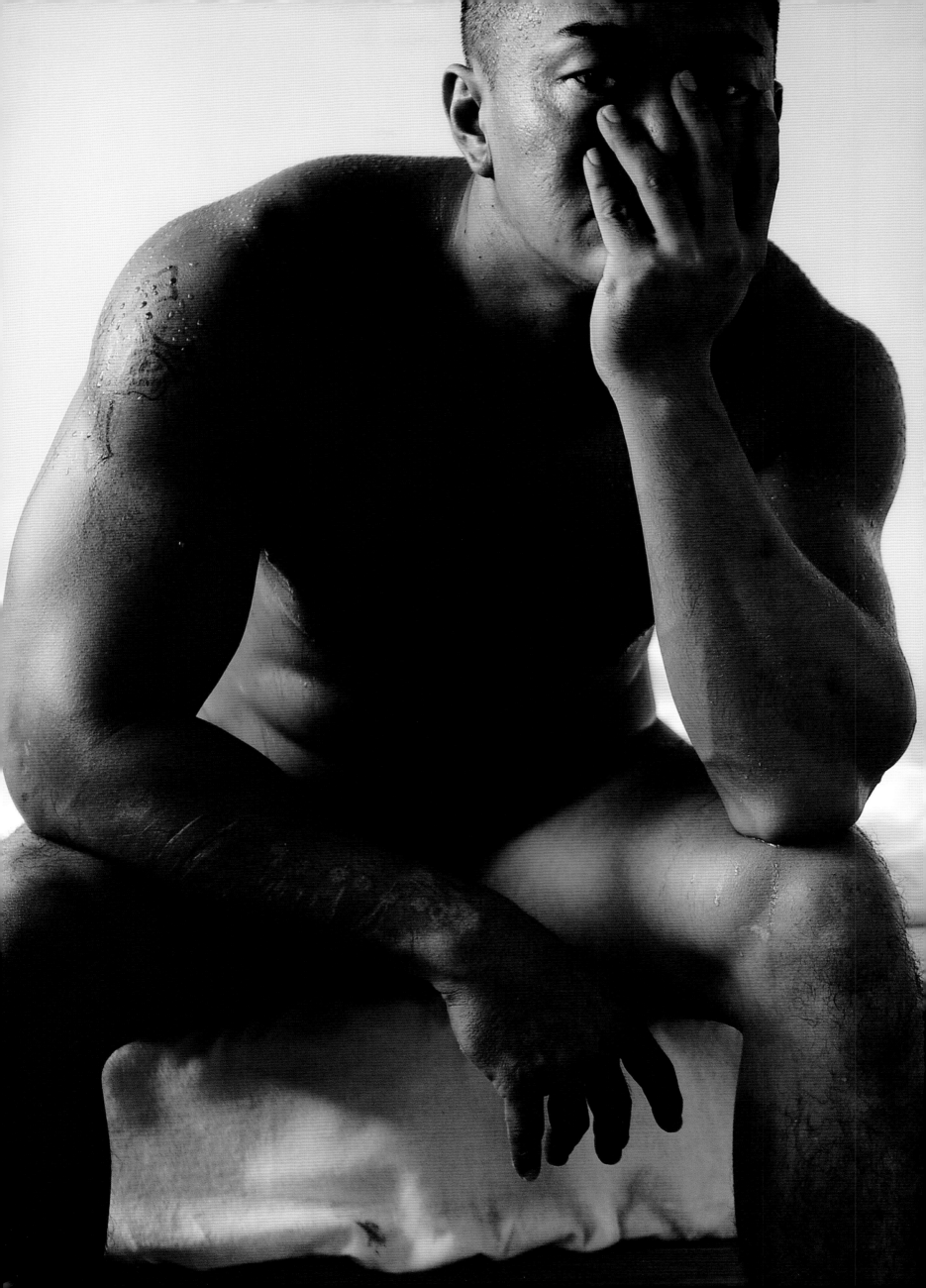

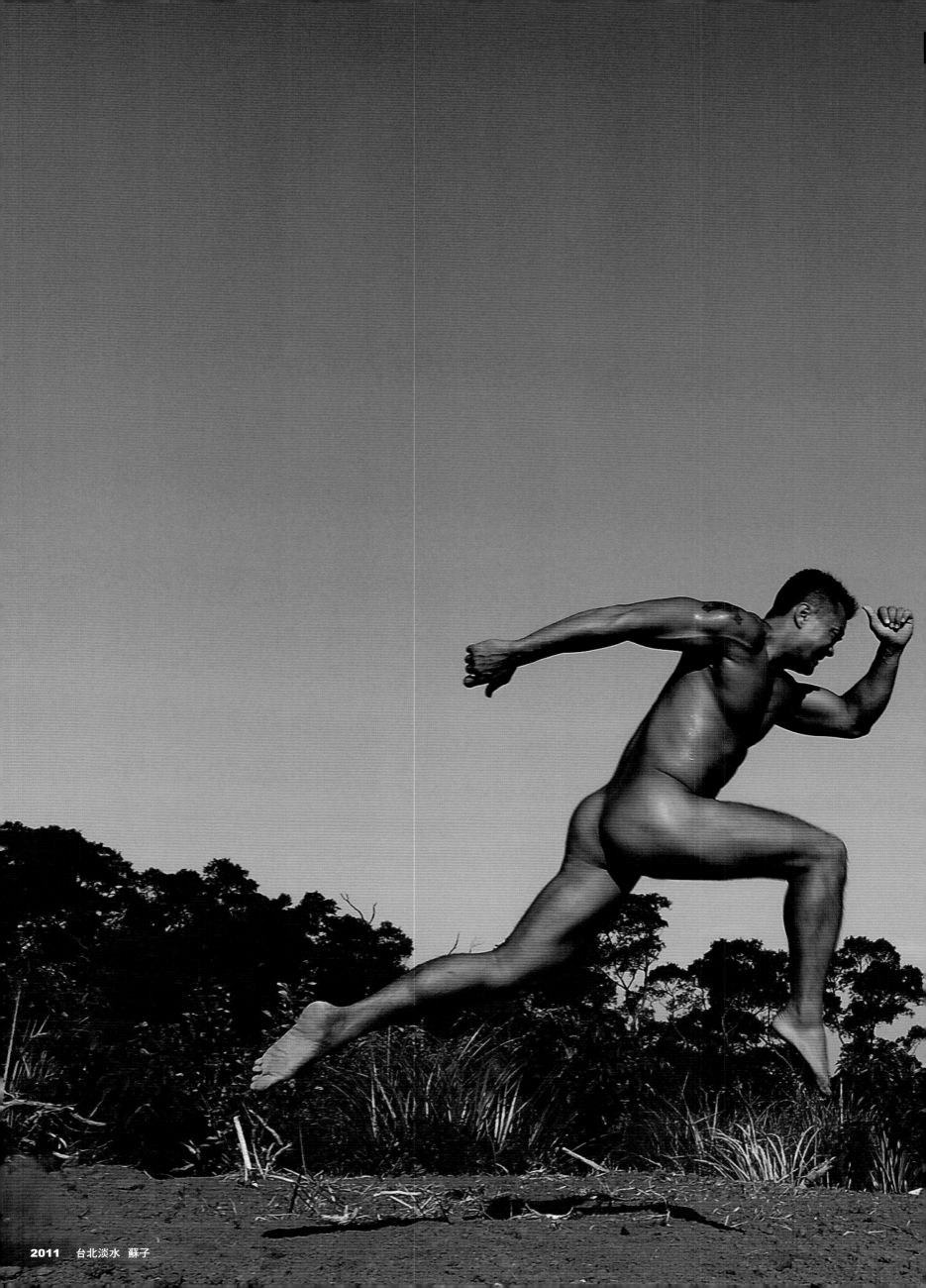

2011　台北淡水　蘇子

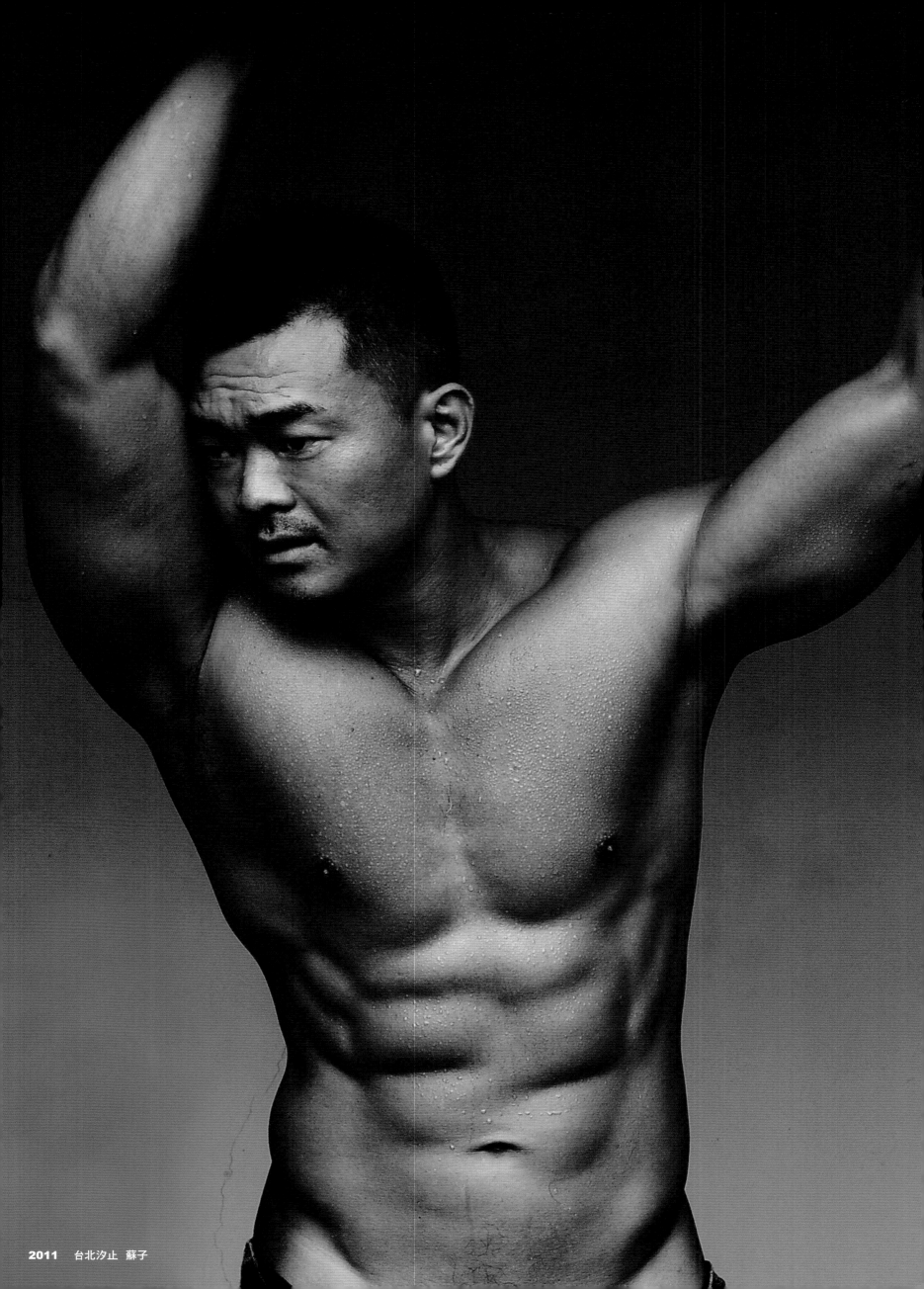

2011　台北汐止　蘇子

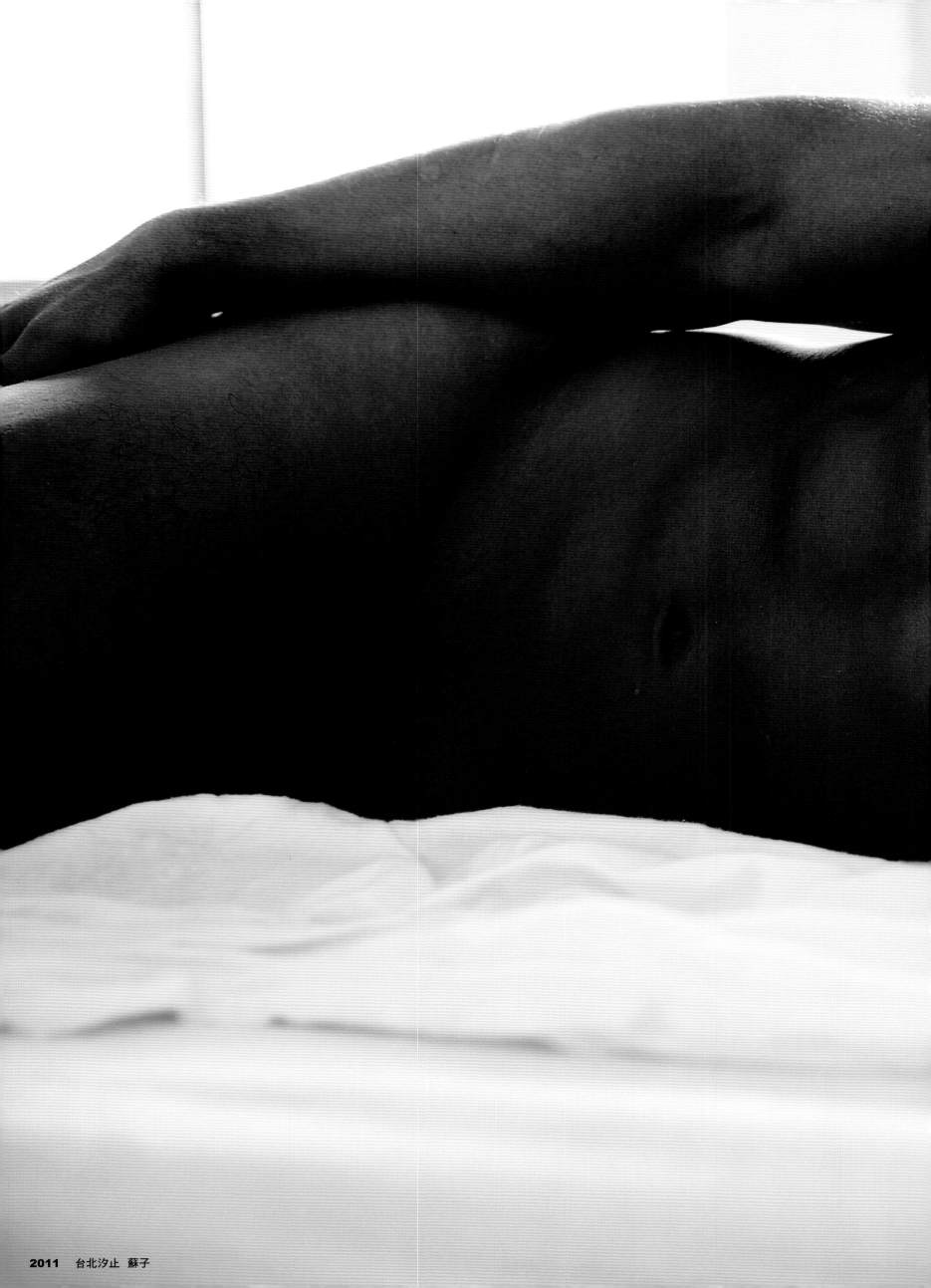

2011　台北汐止　蘇子

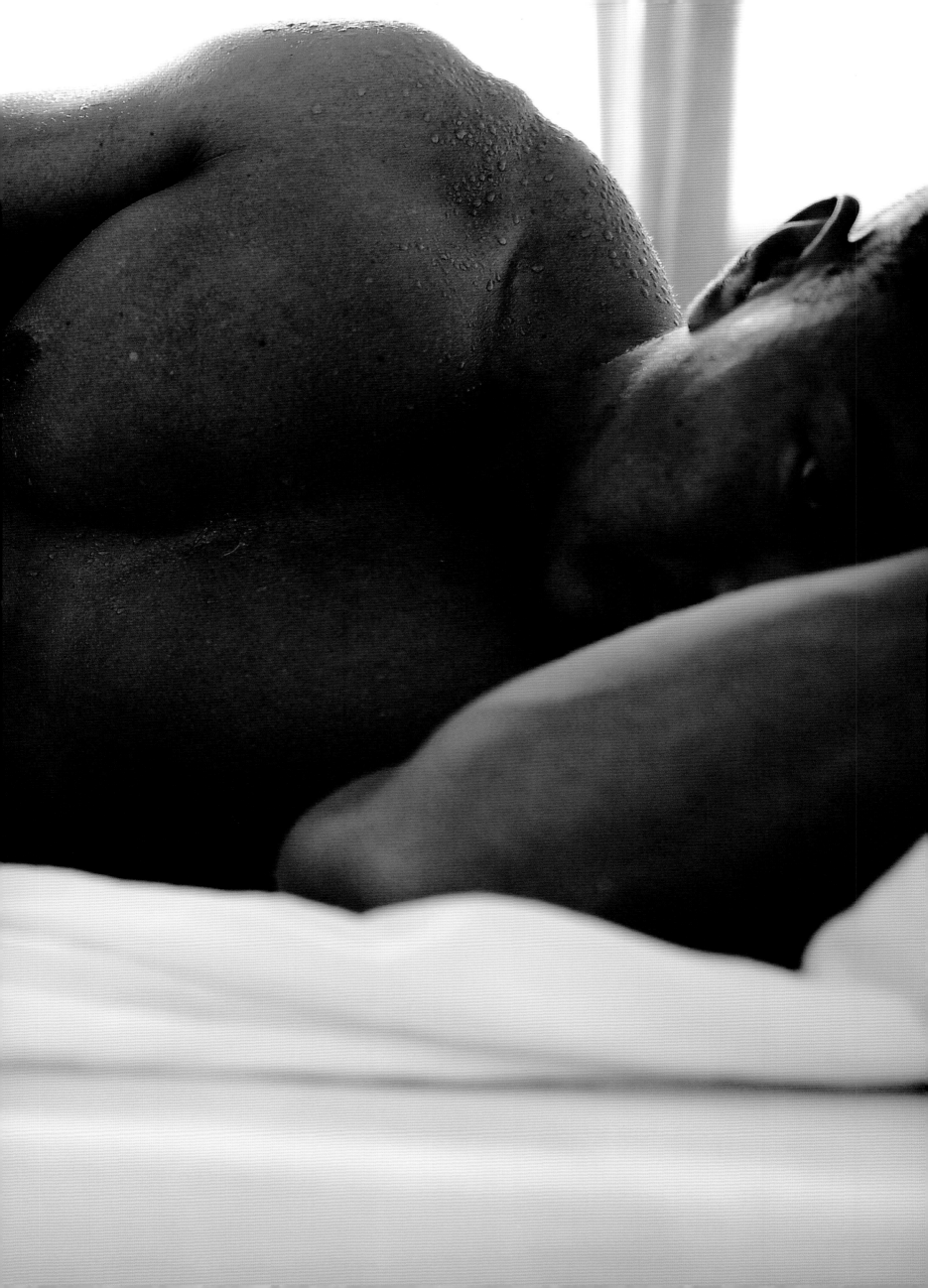

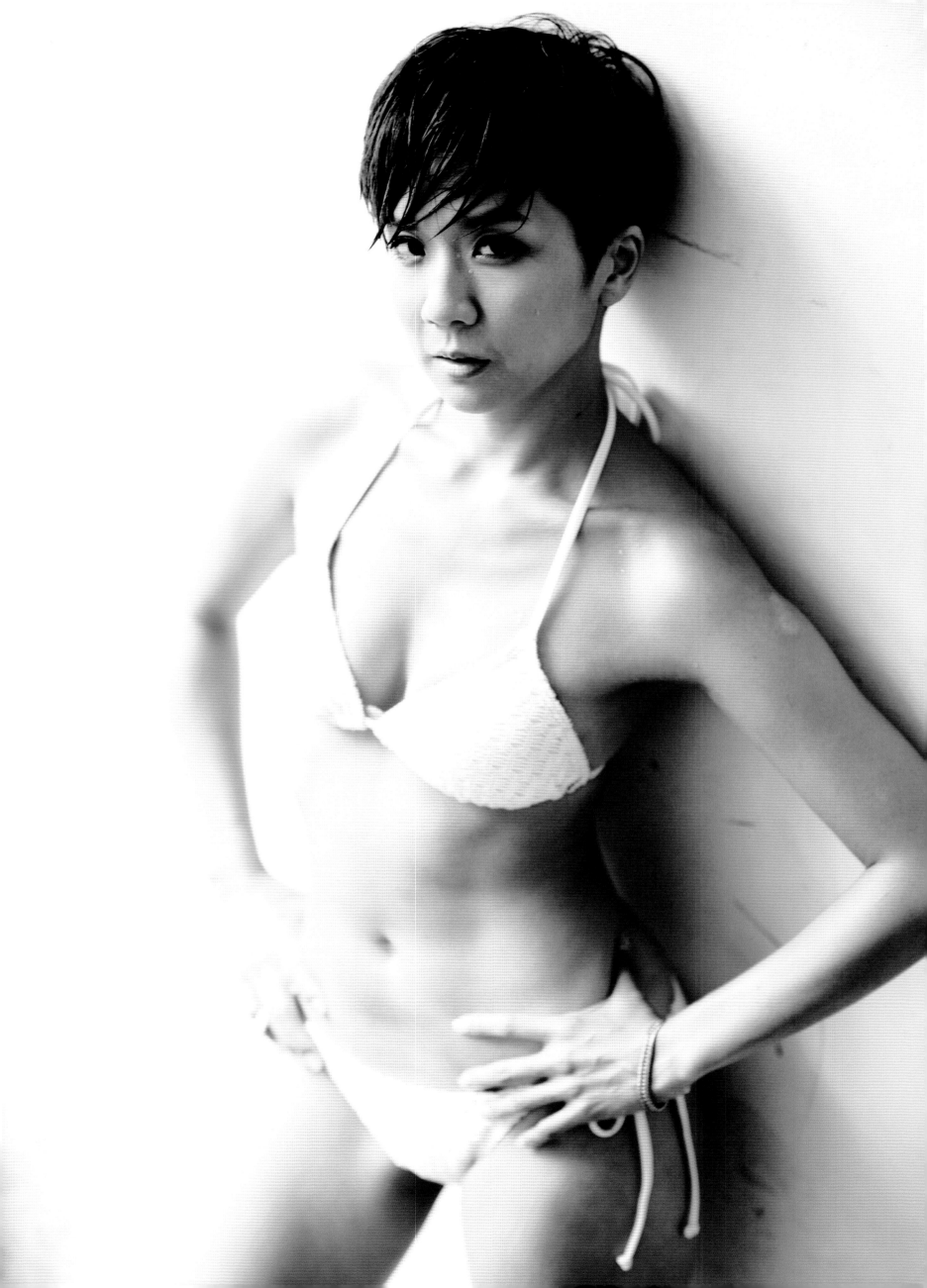

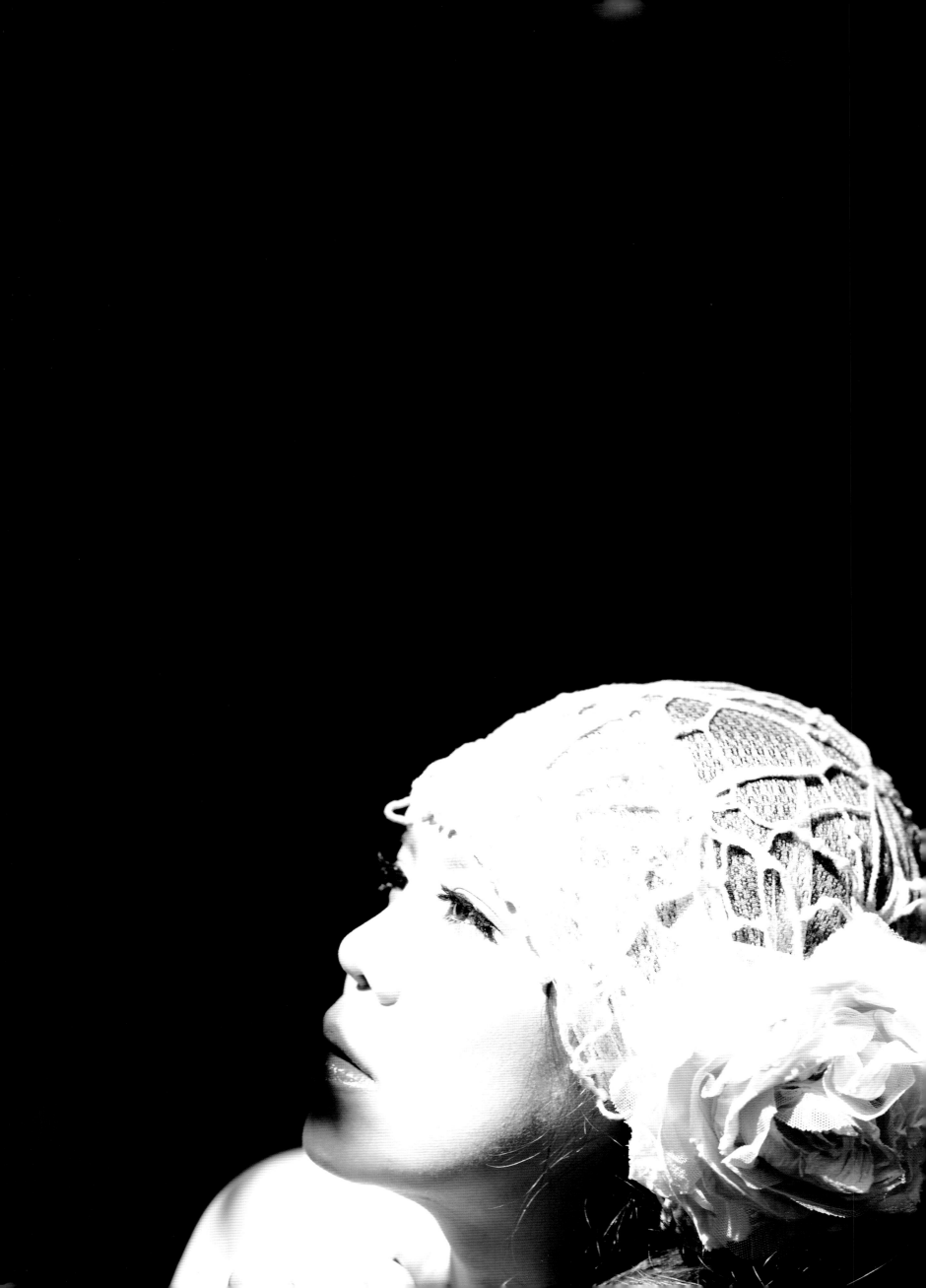

2013　台北　謝金燕

謝金燕是非常可愛的，好幾次在工作的時候我會被她逗得大笑，連相機都會抖得無法對焦。但，她跟我說：「態度是很重要的，我不要你把我修的很漂亮，我要你現場一拍大家就覺得很厲害，而不是靠修片。」

2013　台北　謝金燕

謝金燕是非常可愛的，好幾次在工作的時候我會被她逗得大笑，連相機都會抖得無法對焦。但，她跟我說：「態度是很重要的，我不要你把我修的很漂亮，我要你現場一拍大家就覺得很厲害，而不是靠修片。」

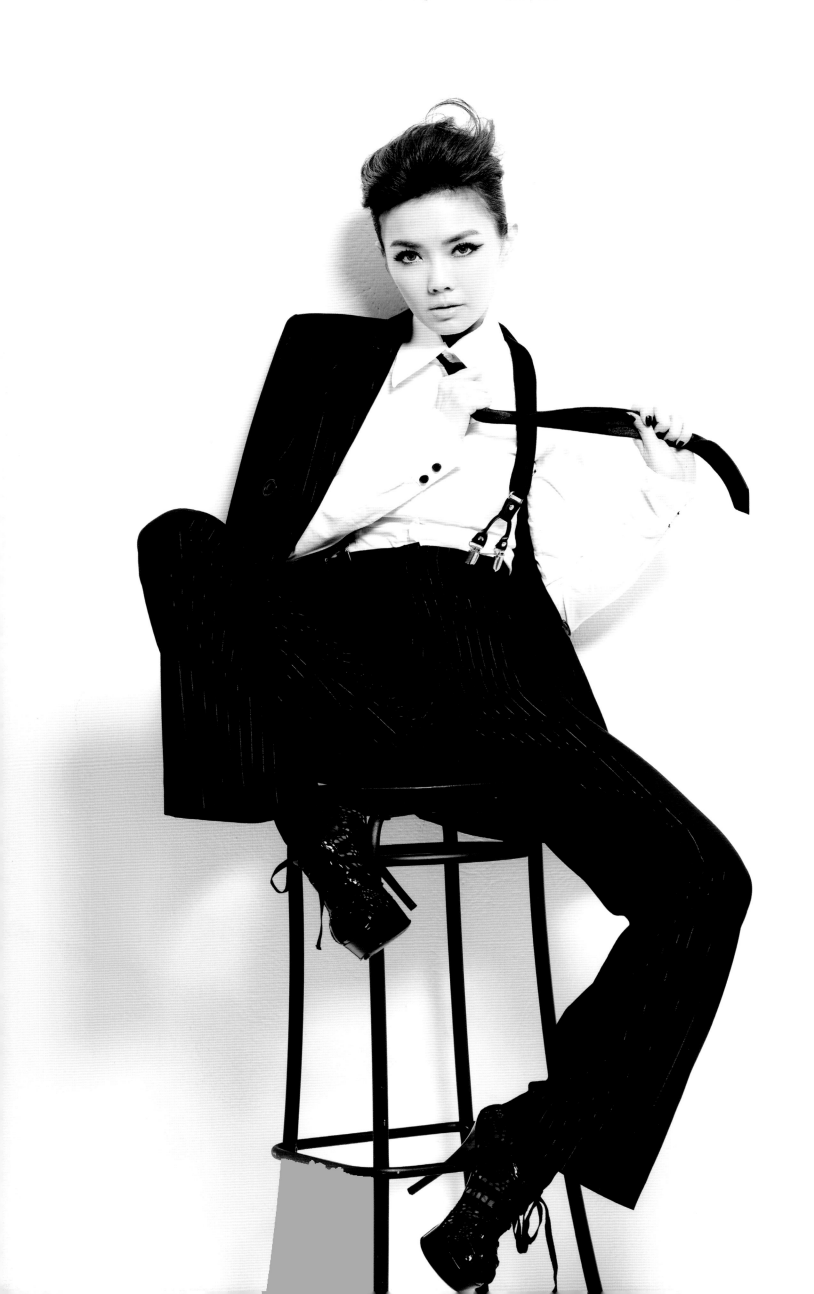

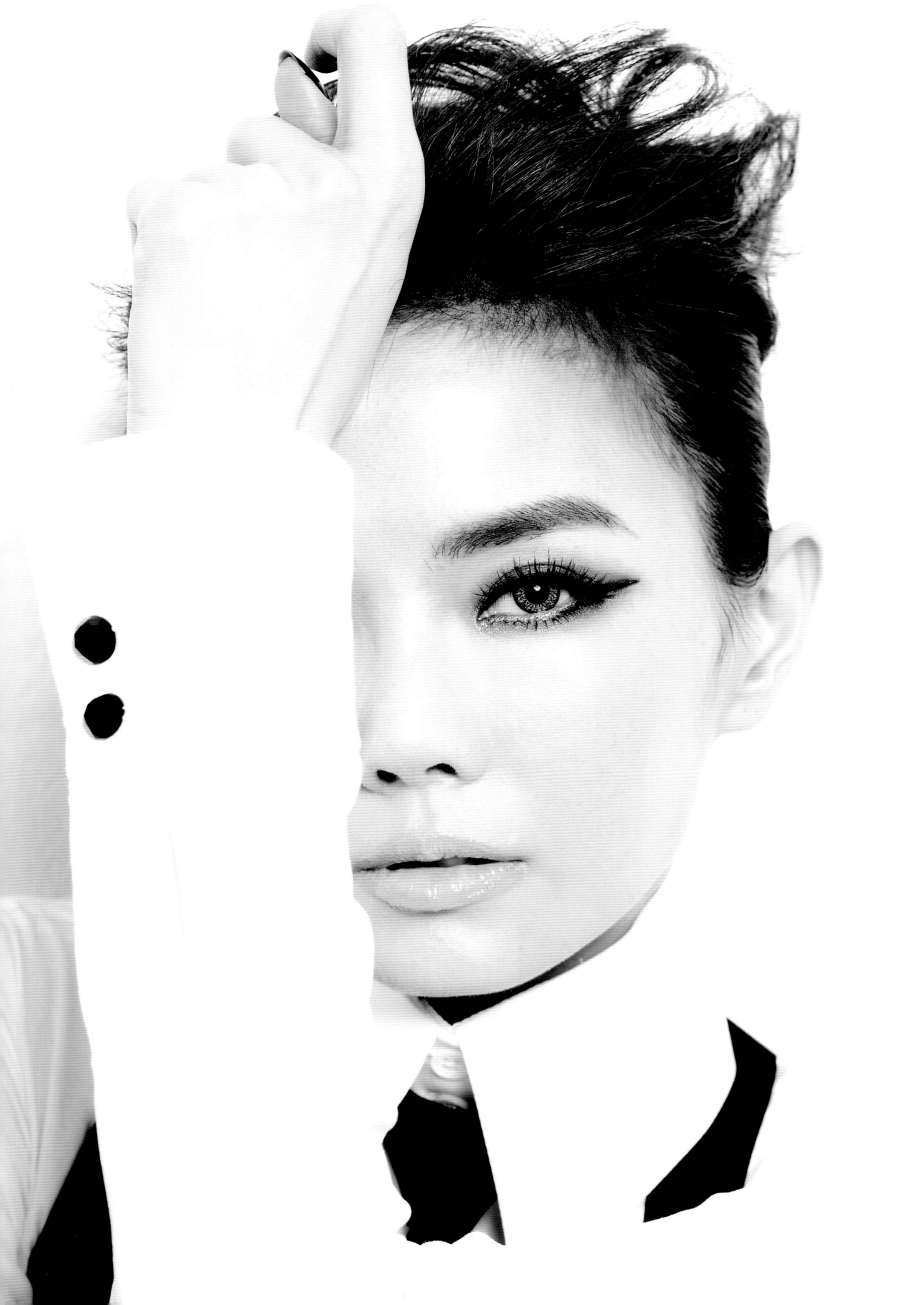

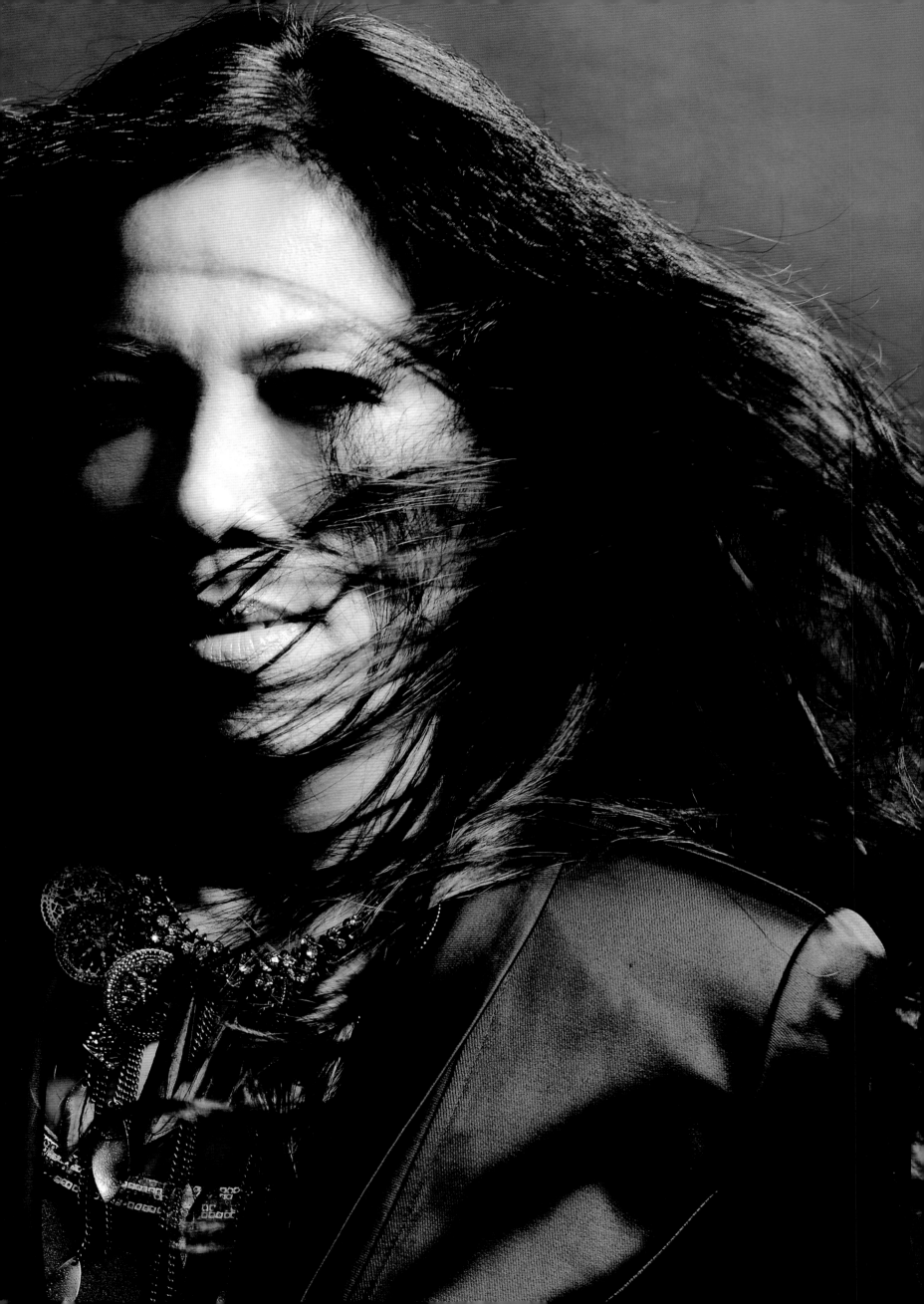

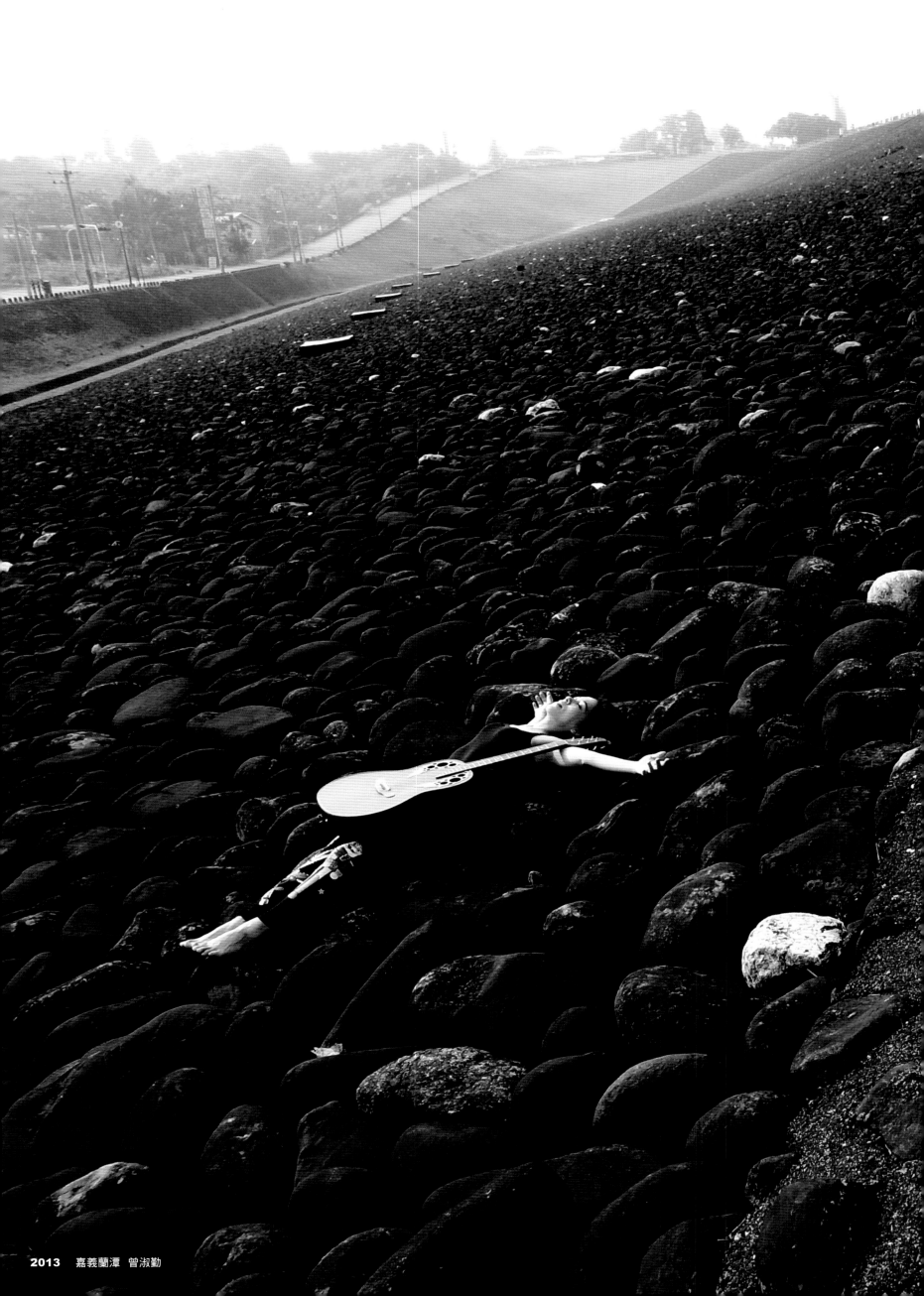

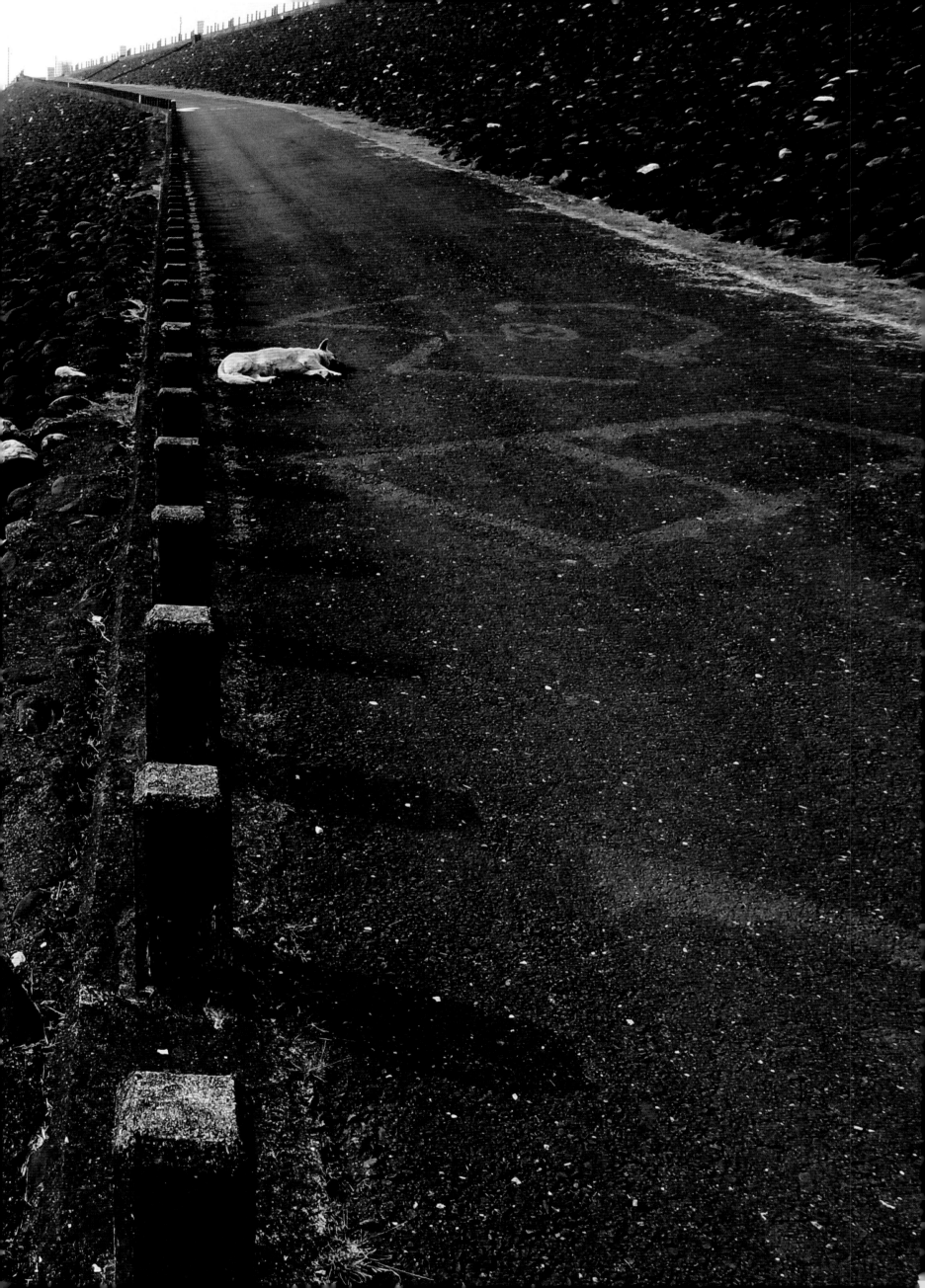

不唱歌會死的魯冰花

我竟然可以拍到點將唱片時期的歌手！當時能在點將發片的歌手，如江蕙、張清芳、優客李林、蔡琴、曾淑勤等，個個都是傳奇。

曾淑勤唱紅〈魯冰花〉的時候，我應該是高一。只記得她沒什麼新聞、緋聞，上《鑽石舞台》永遠被其他偶像擠到邊邊去，她只能靠著堅強的中音流竄著……

拍照那天，她頂著彩妝大師羅之遠畫的極美彩妝來到攝影棚，但，還是掩飾不了十六年未發片的緊張。 雖然穿得一身華麗，還特別挑選了設計師黃淑琦的高檔時裝。但我總覺得，穿得這麼正式，實在是一點也不像她。所以，我請工作人員幫她把裙子的鈕扣全打開，我希望衣服能夠飛翔，也能夠有呼吸的感覺。

這個舉動，一開始她和經紀人嚇壞了。但拍完之後，看著電腦銀幕，她開心地拉著我和夥伴的手，轉圈圈跳舞。是的，她還是個小女孩！

我想說，曾淑勤，妳還是那個不唱歌會死的女孩，妳是真正的歌手！不管我們再怎麼包裝，始終還是無法像妳的歌聲一樣，來得如此真實又令人感動。

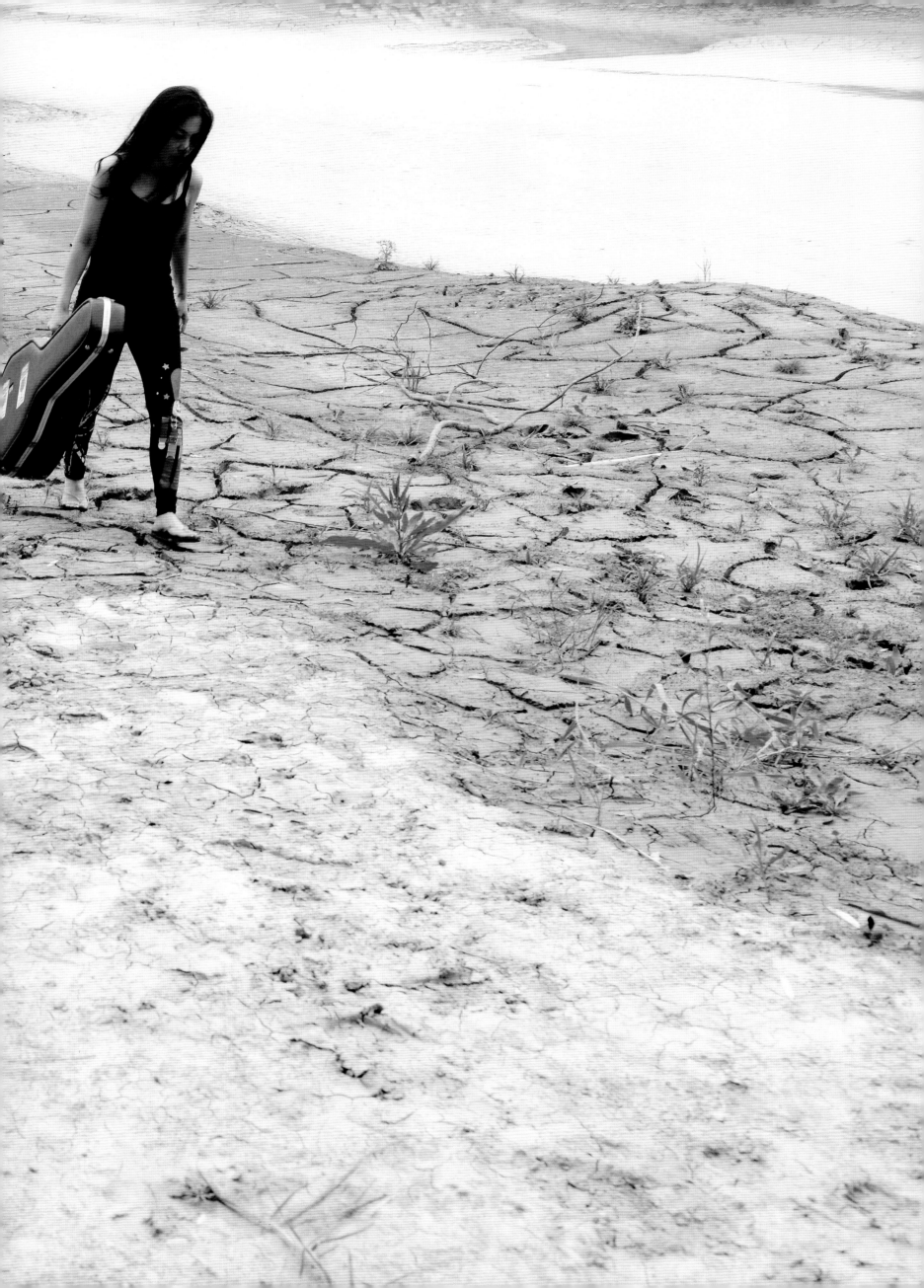

2003　蘭嶼　陳建年

在蘭嶼時，大家都喜歡先潛在水裡看魚去，工作，再等等吧！講手機的人就是陳建年。

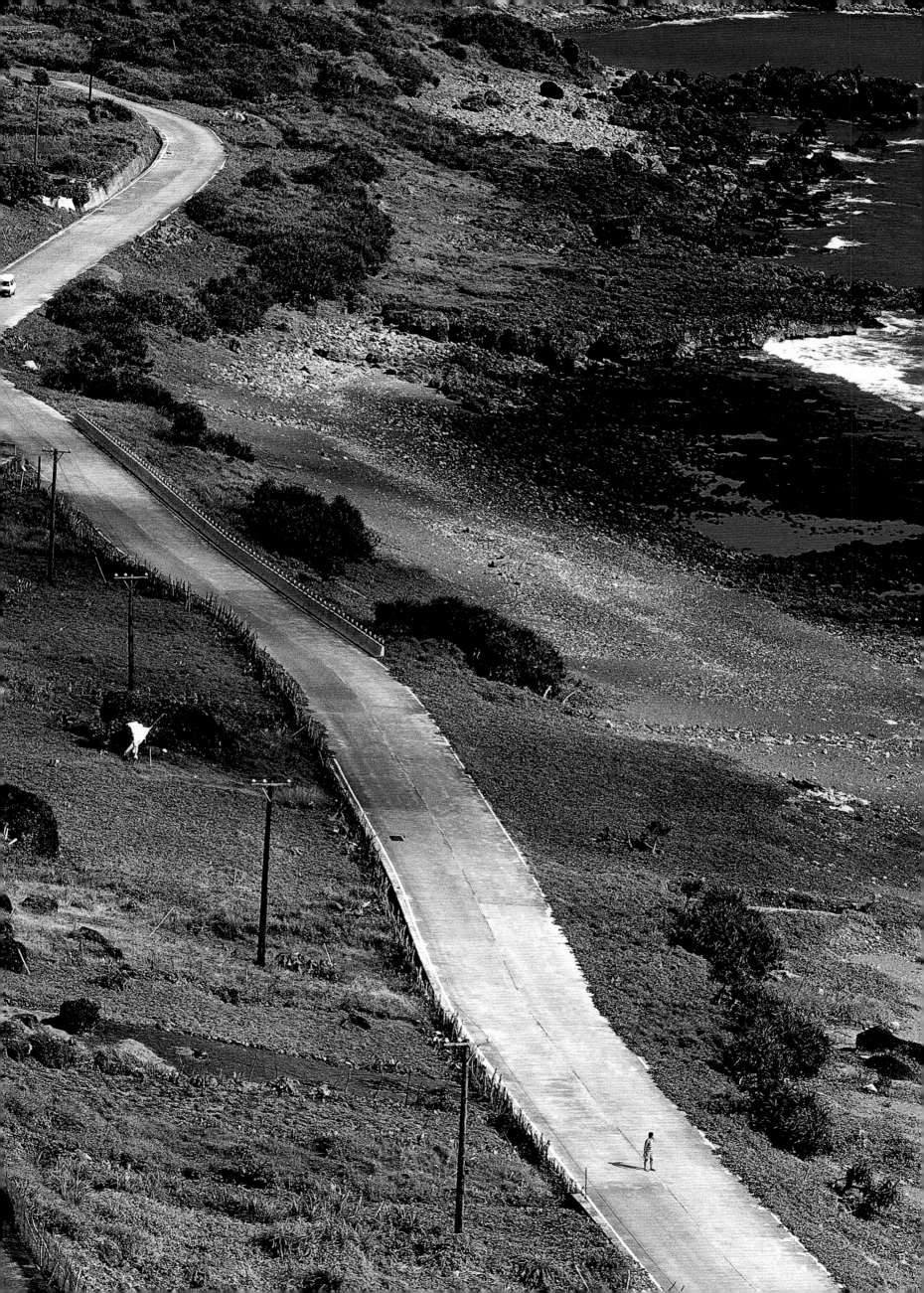

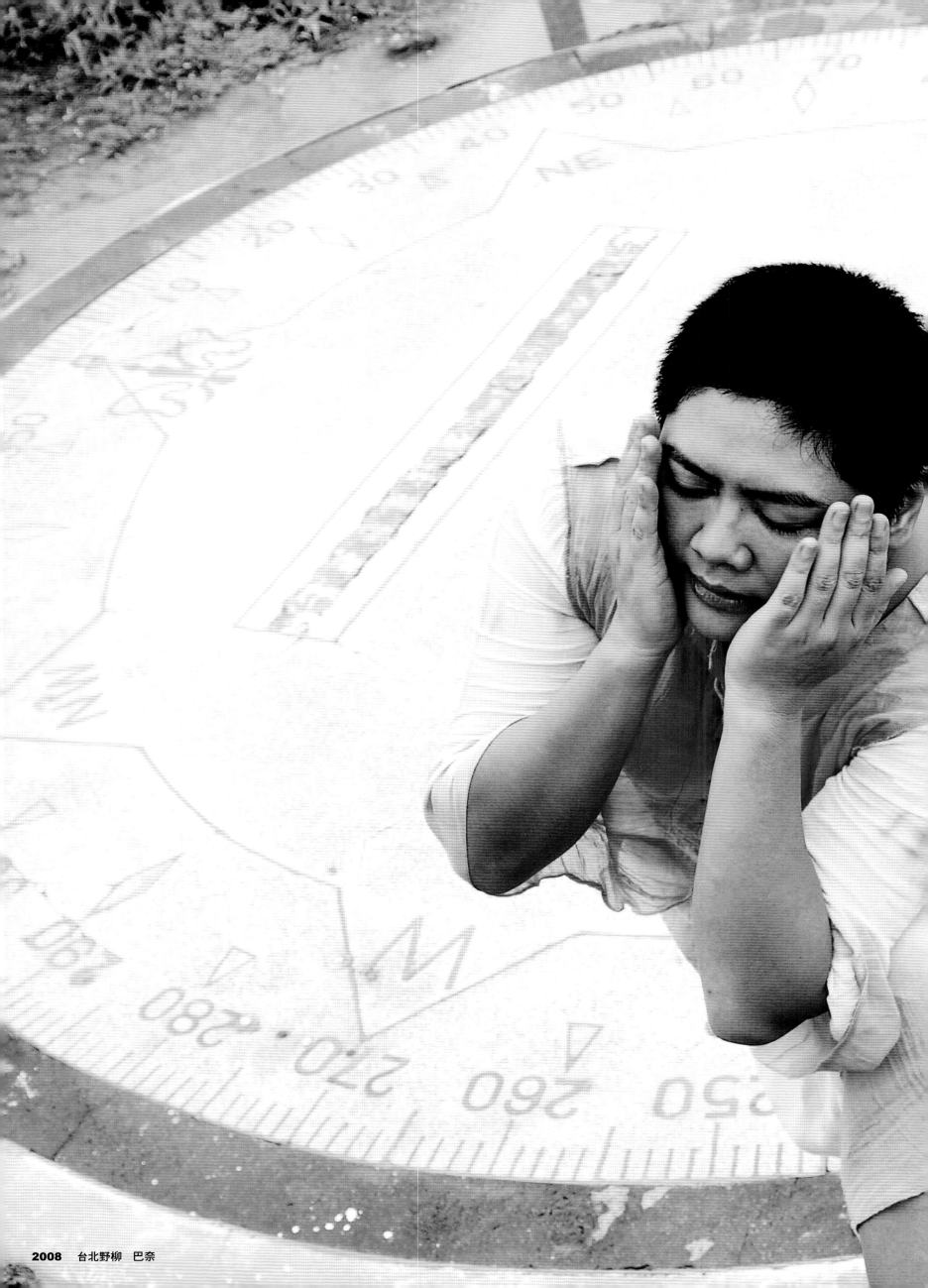

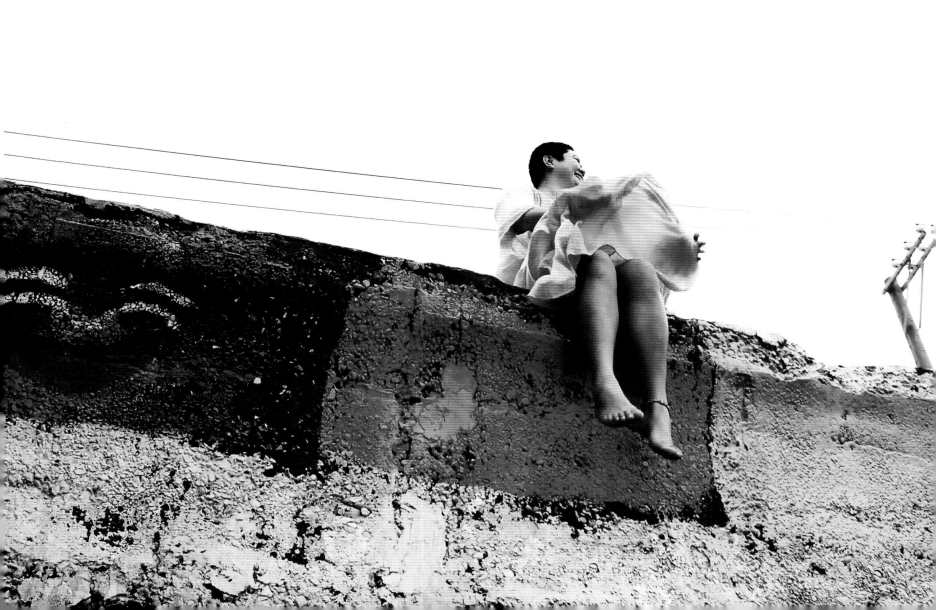

大象媽媽

巴奈‧庫穗：「我覺得自己是一隻大象，一步一步慢慢走，很怕自己不能走到台北。也不知道為什麼，雖然我們平常也常去台北，但都用很快的方式。這次用這個方式，就希望自己走得到。就是很單純的，希望大象走得到台北。」

認識巴奈很多年，跟她講話沒有一次需要拐彎抹角，好喜歡她大方的個性。我永遠記得某次深夜在台北華山的大草皮上，當時細雨紛飛，她和愛人那布穿著雨衣對我說：「建維你快坐好，我想唱剛錄好的台語歌給你聽。」

這是巴奈，簡單，卻富厚。

也因為她，我更加認識都蘭。我知道她心情不好時，會躲在都蘭山下哪塊草原的角落，隱密得讓大家都找不到的地方；我知道天還沒亮時，她和族人會出現在哪片潮間帶，拾取大海給予的美好禮物；我知道她總是用鼓勵的方式，告訴可能在學校受到挫折的寶貝女兒：愛，愛，愛！

我想告訴巴奈，大象不但走得到台北；而且，多年後，我們都還會記得。

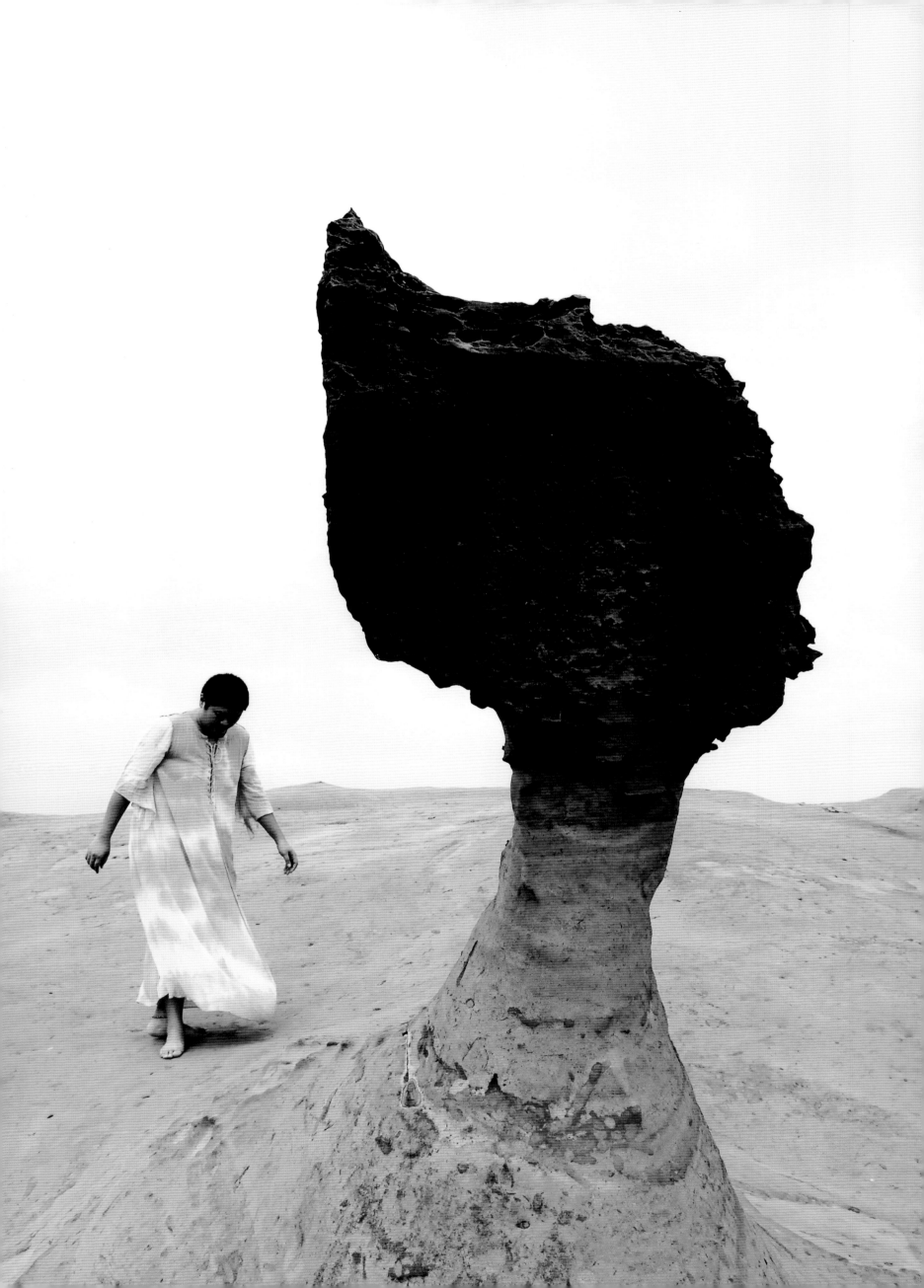

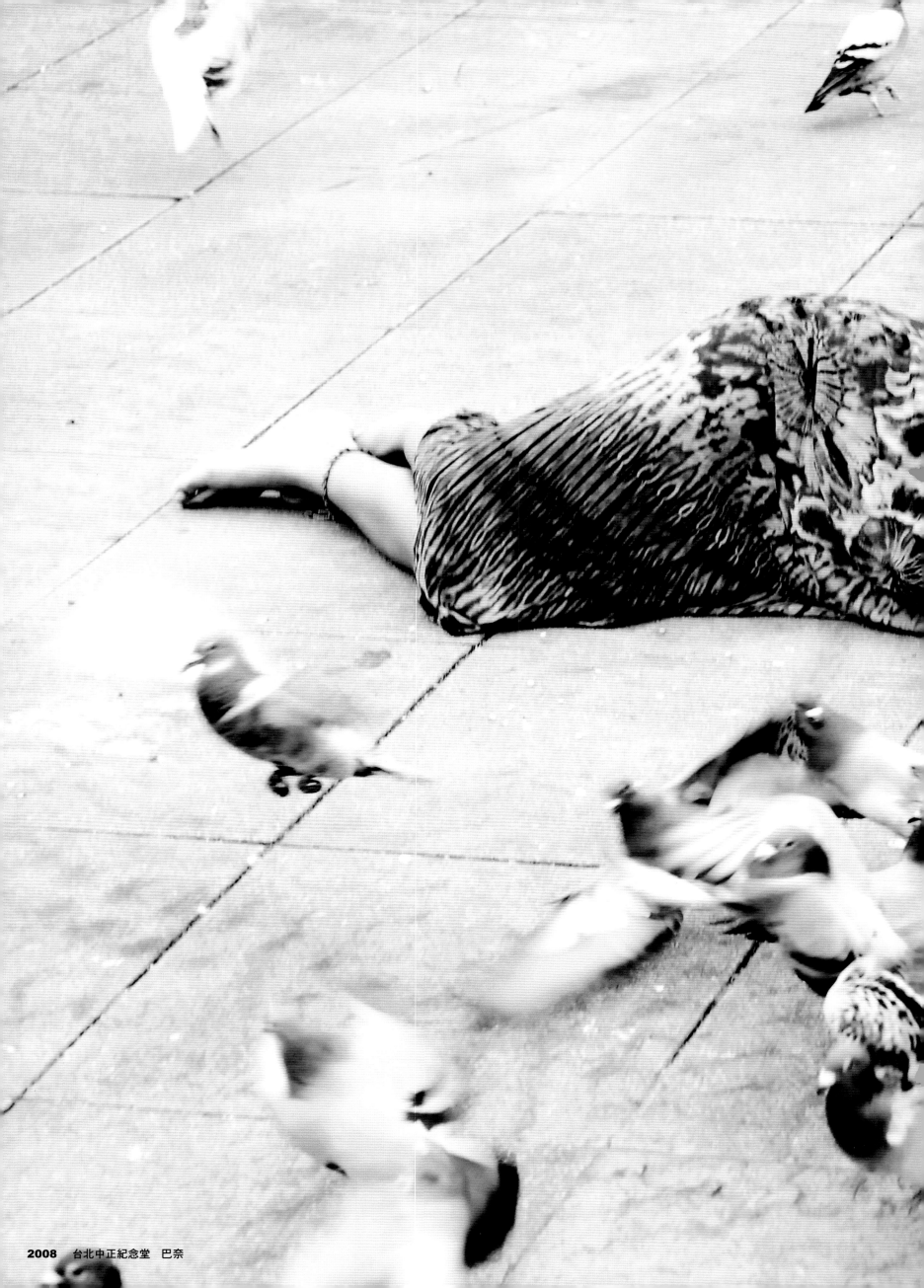

2008　台北中正紀念堂　巴奈

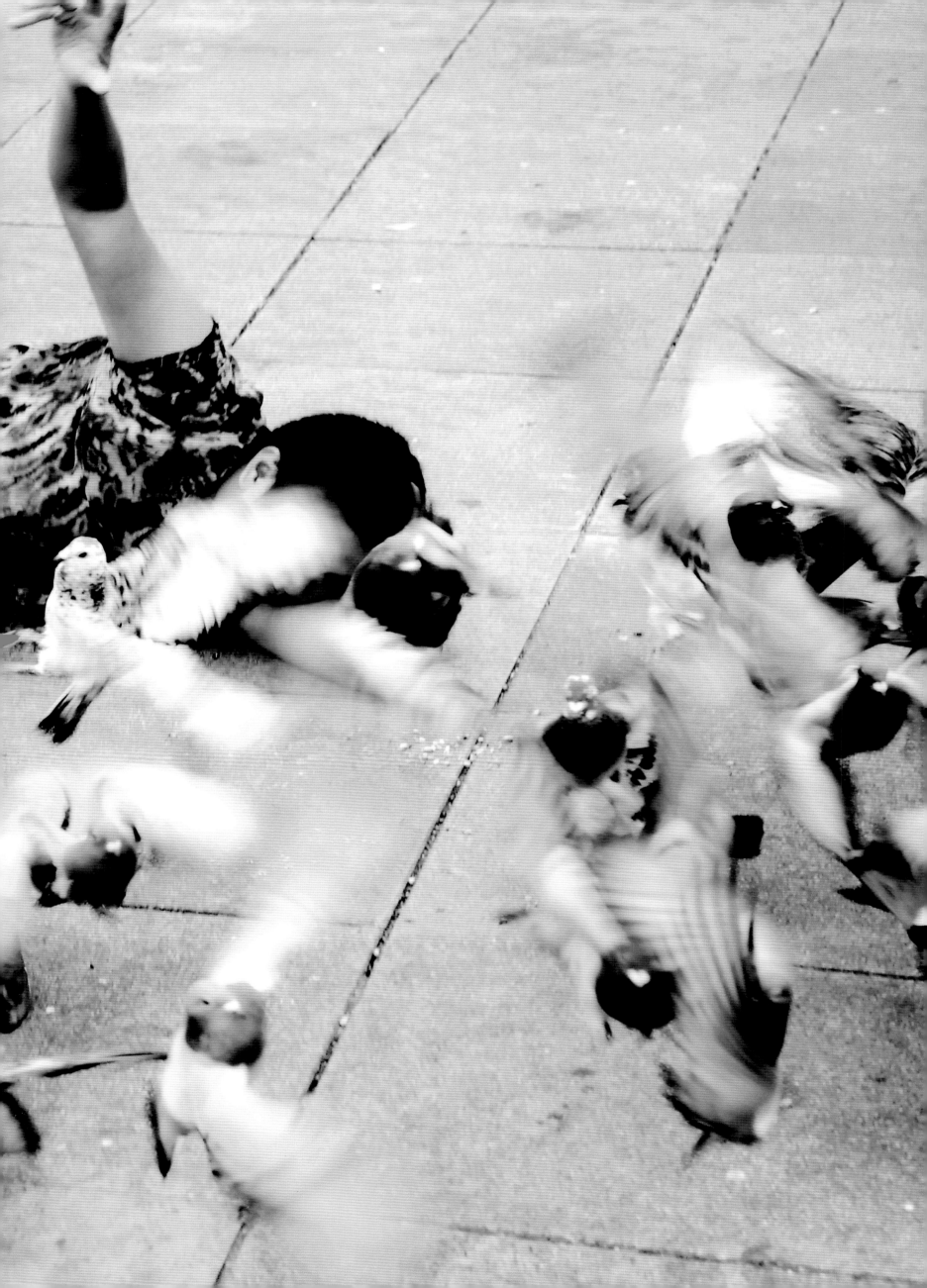

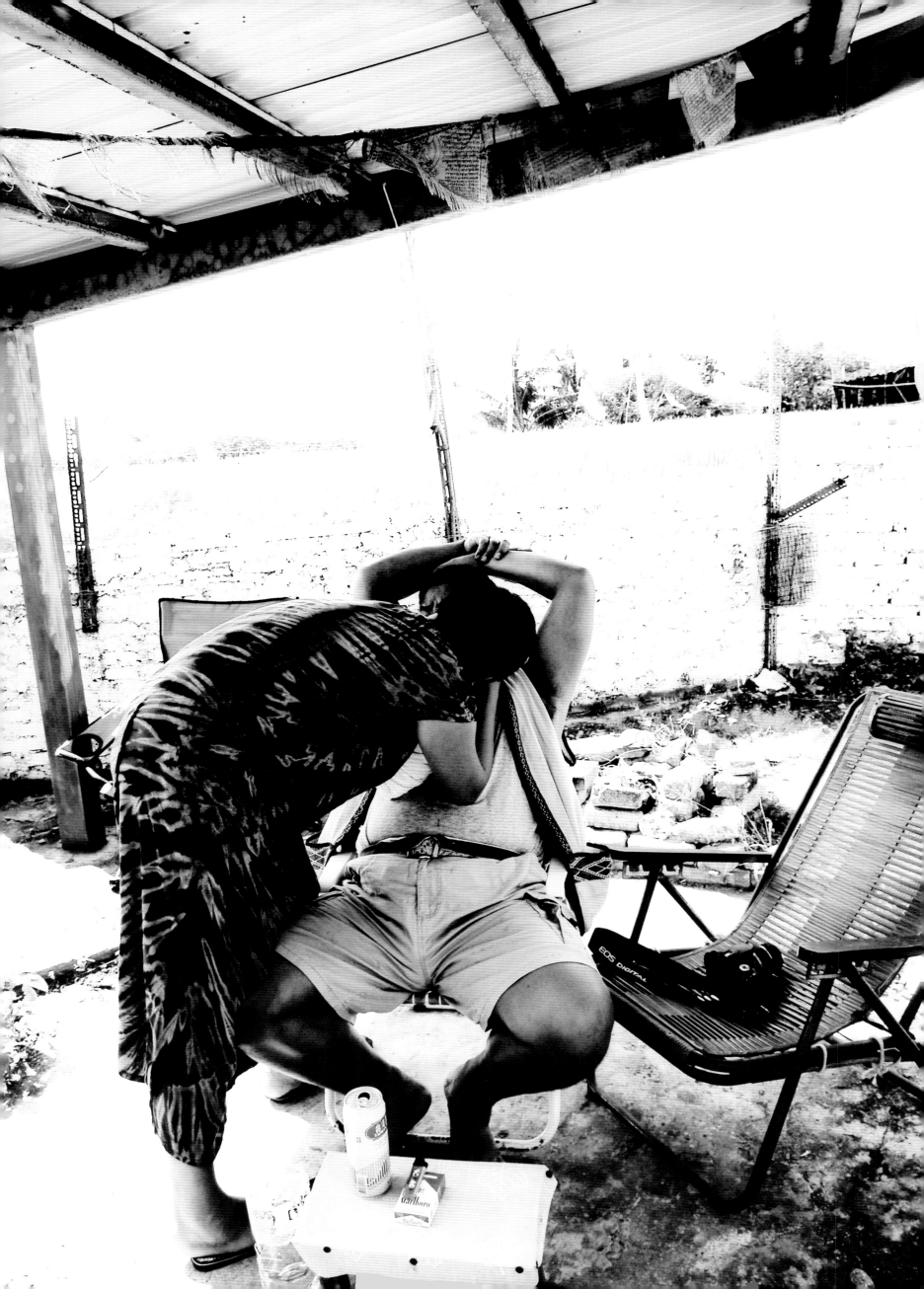

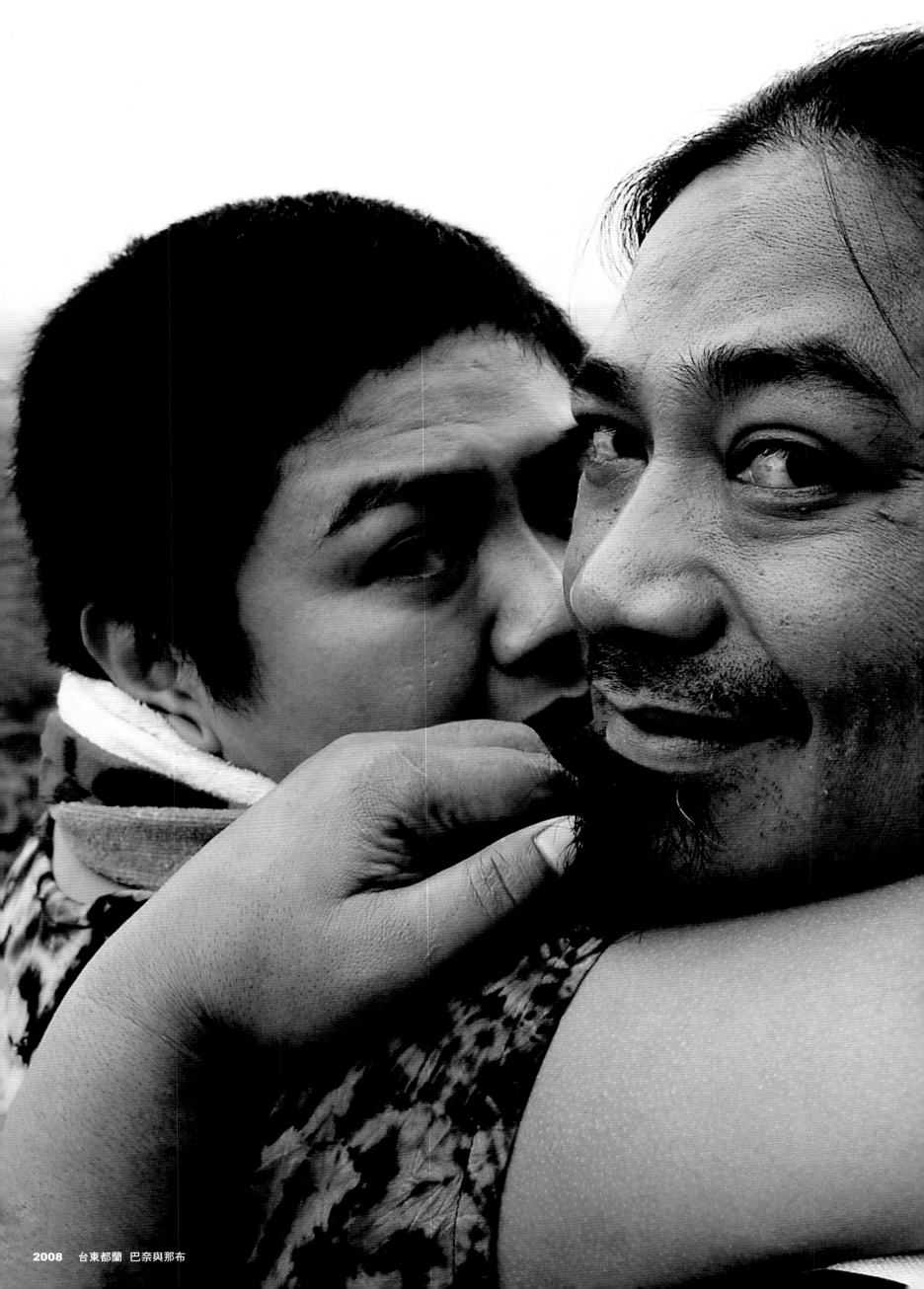

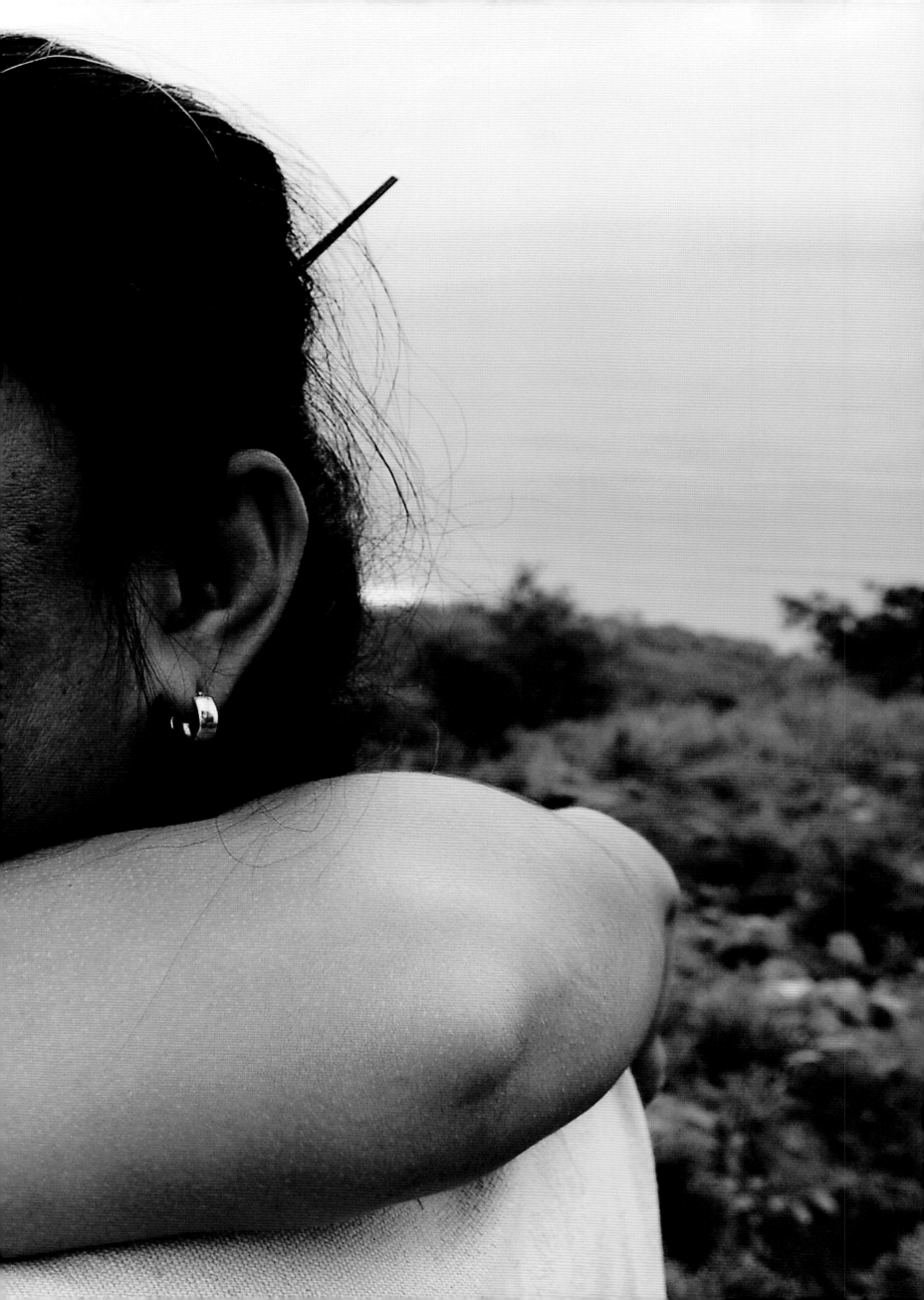

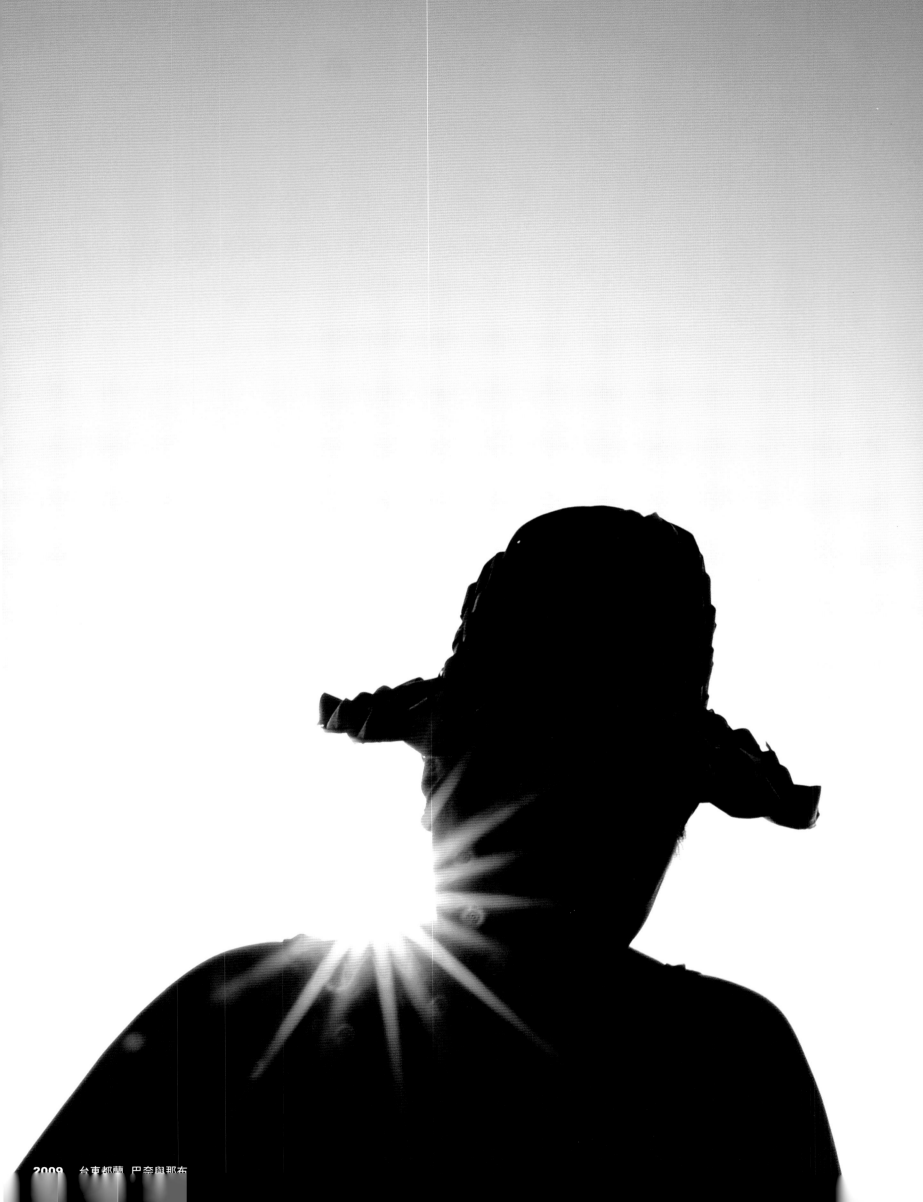

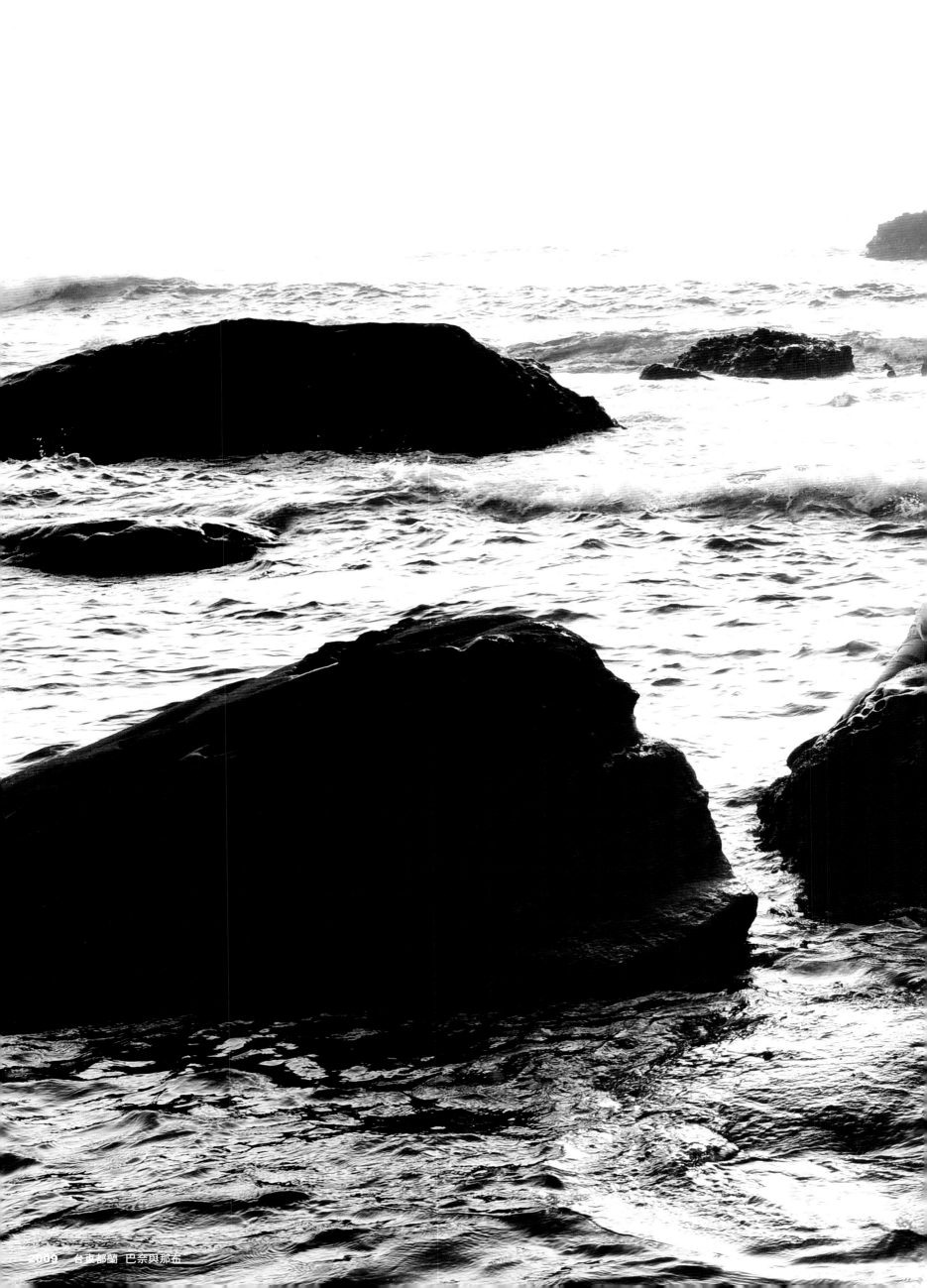

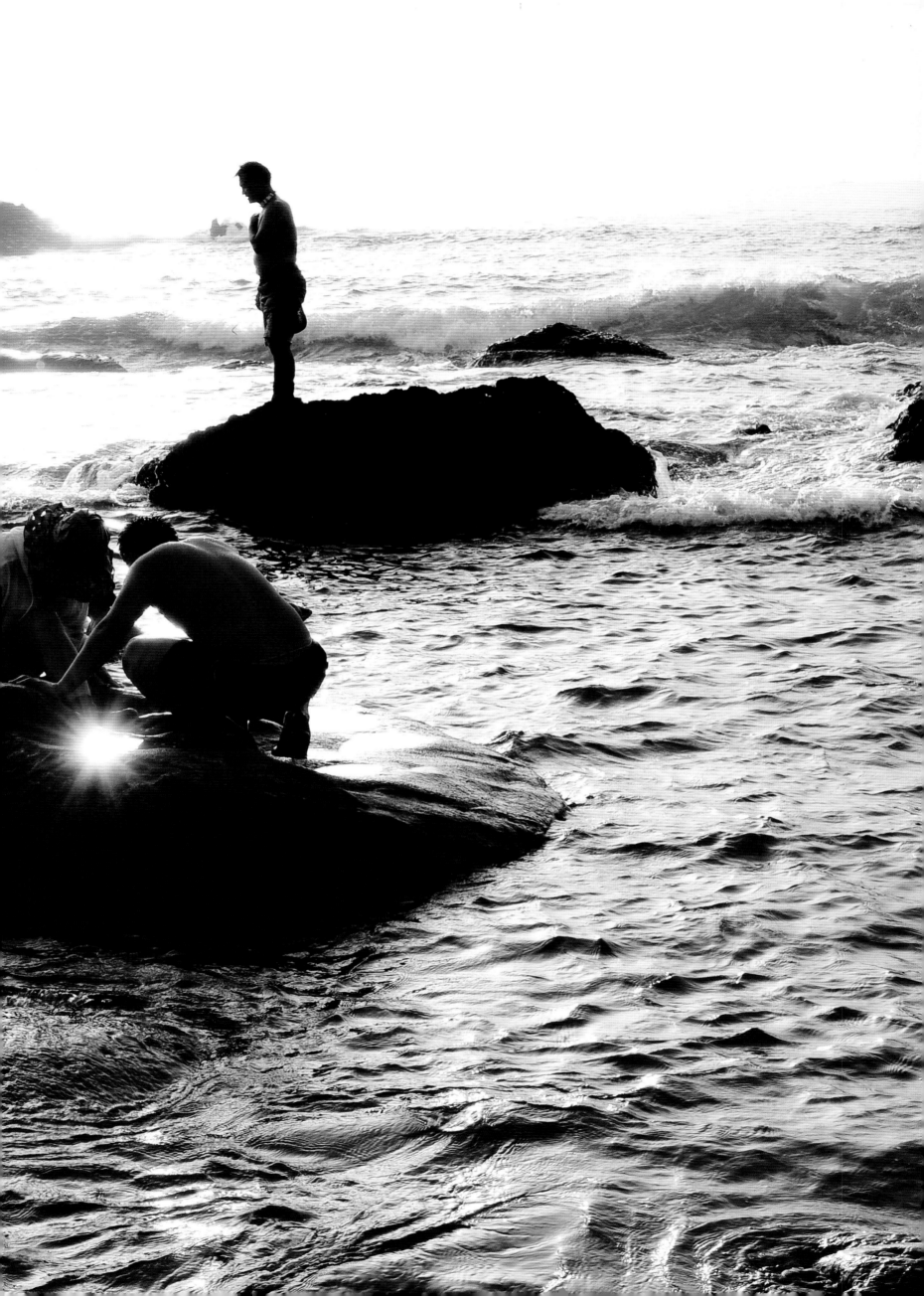

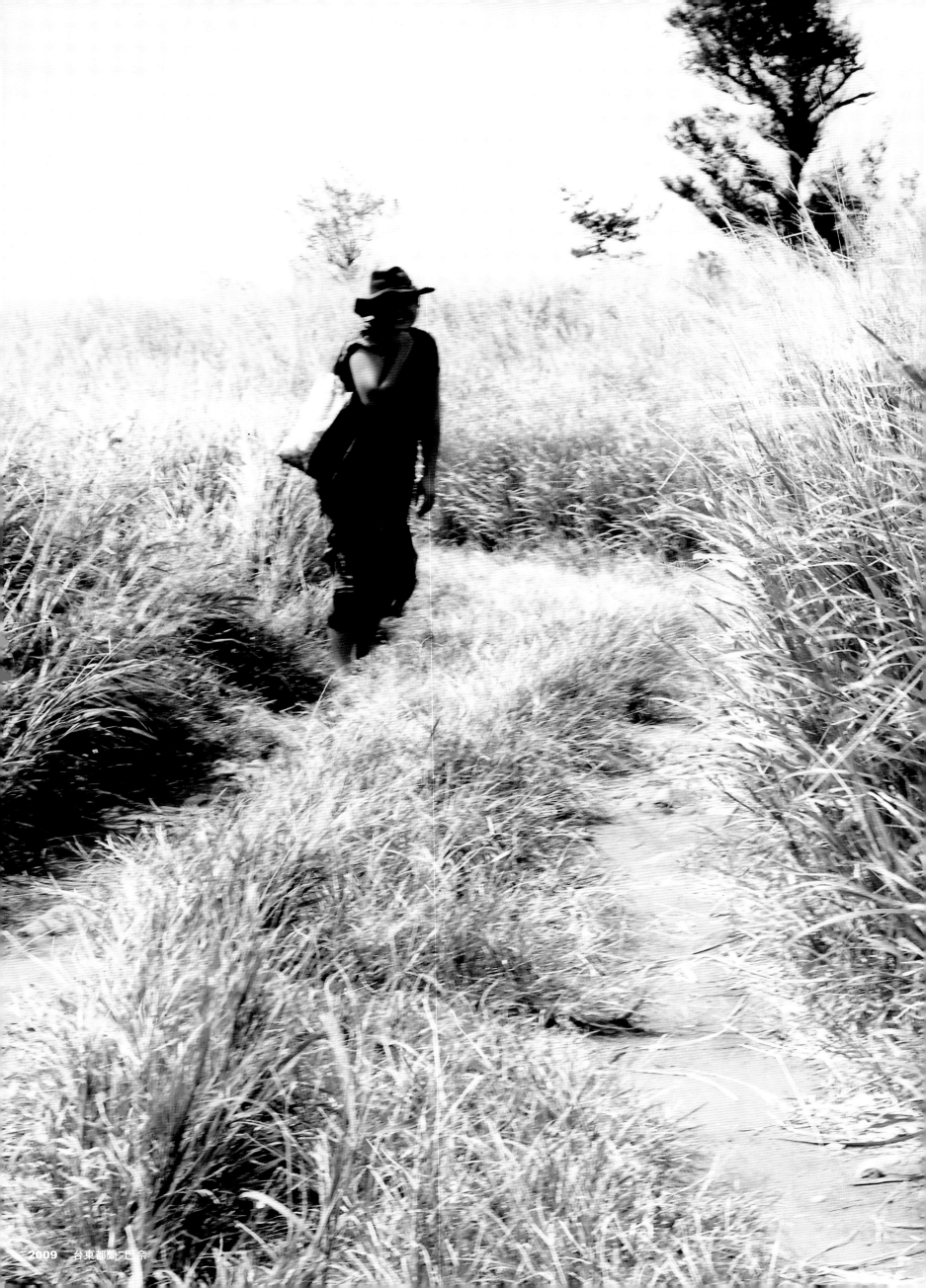

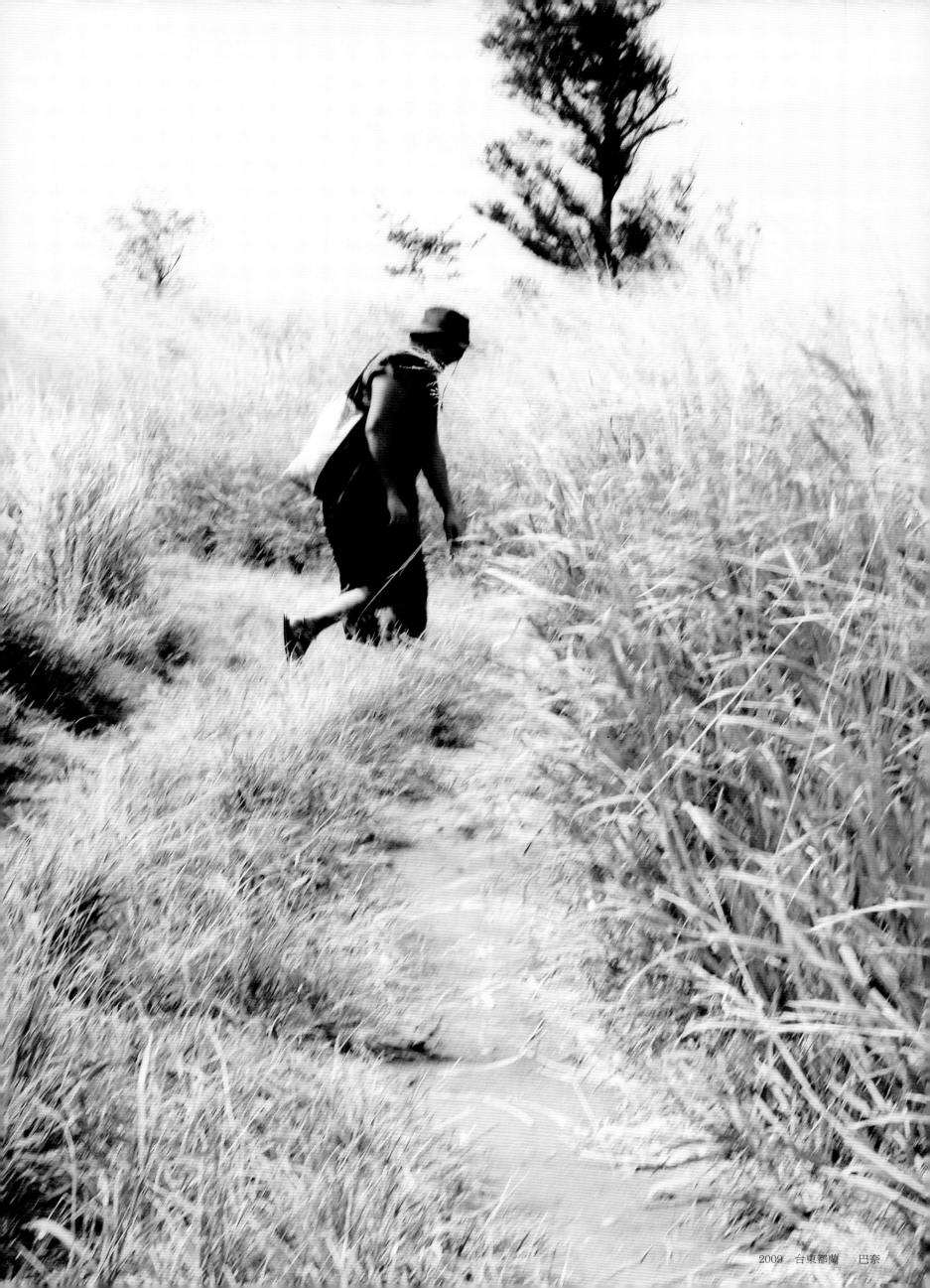

2009 台東都蘭　巴奈

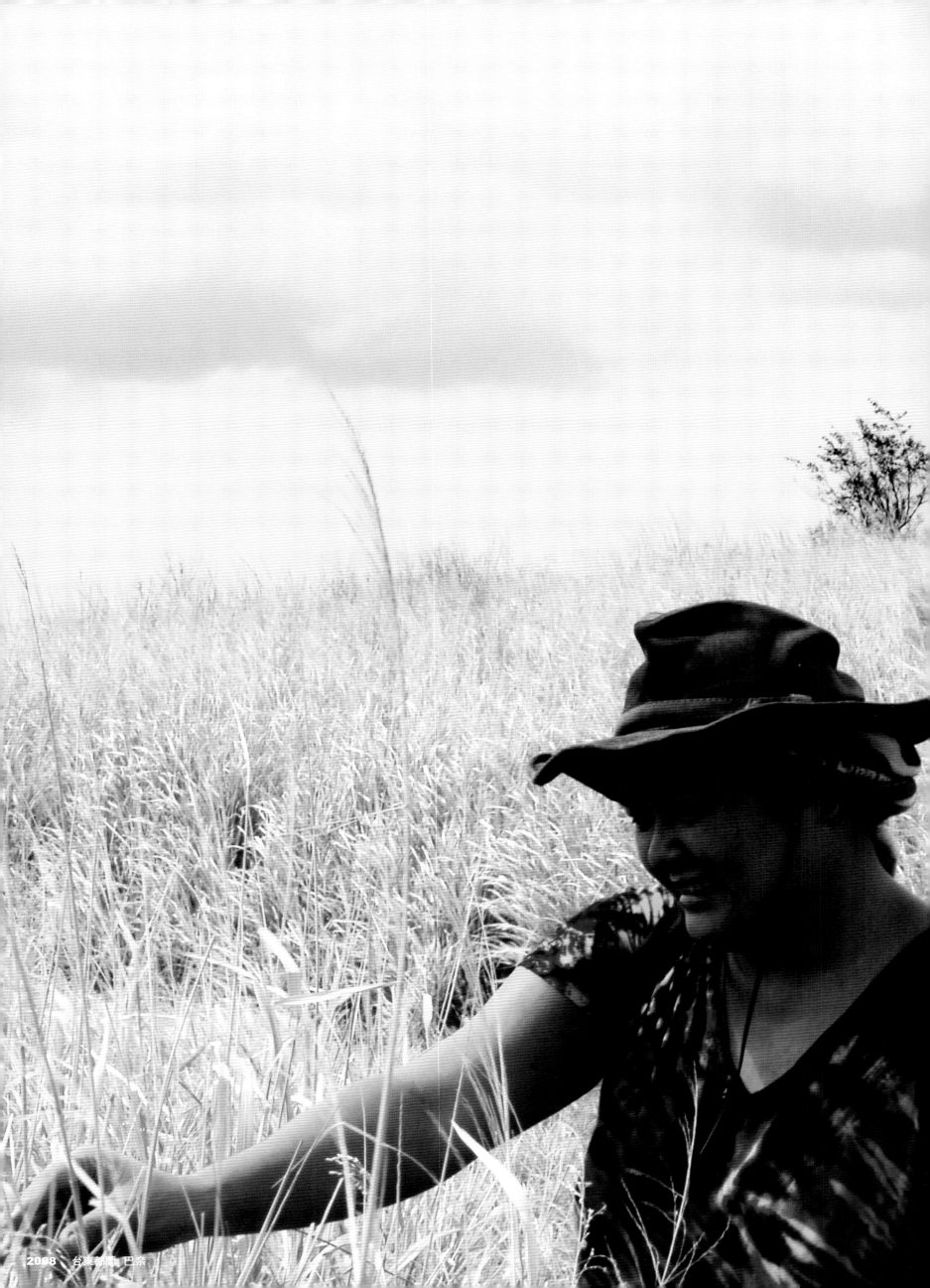

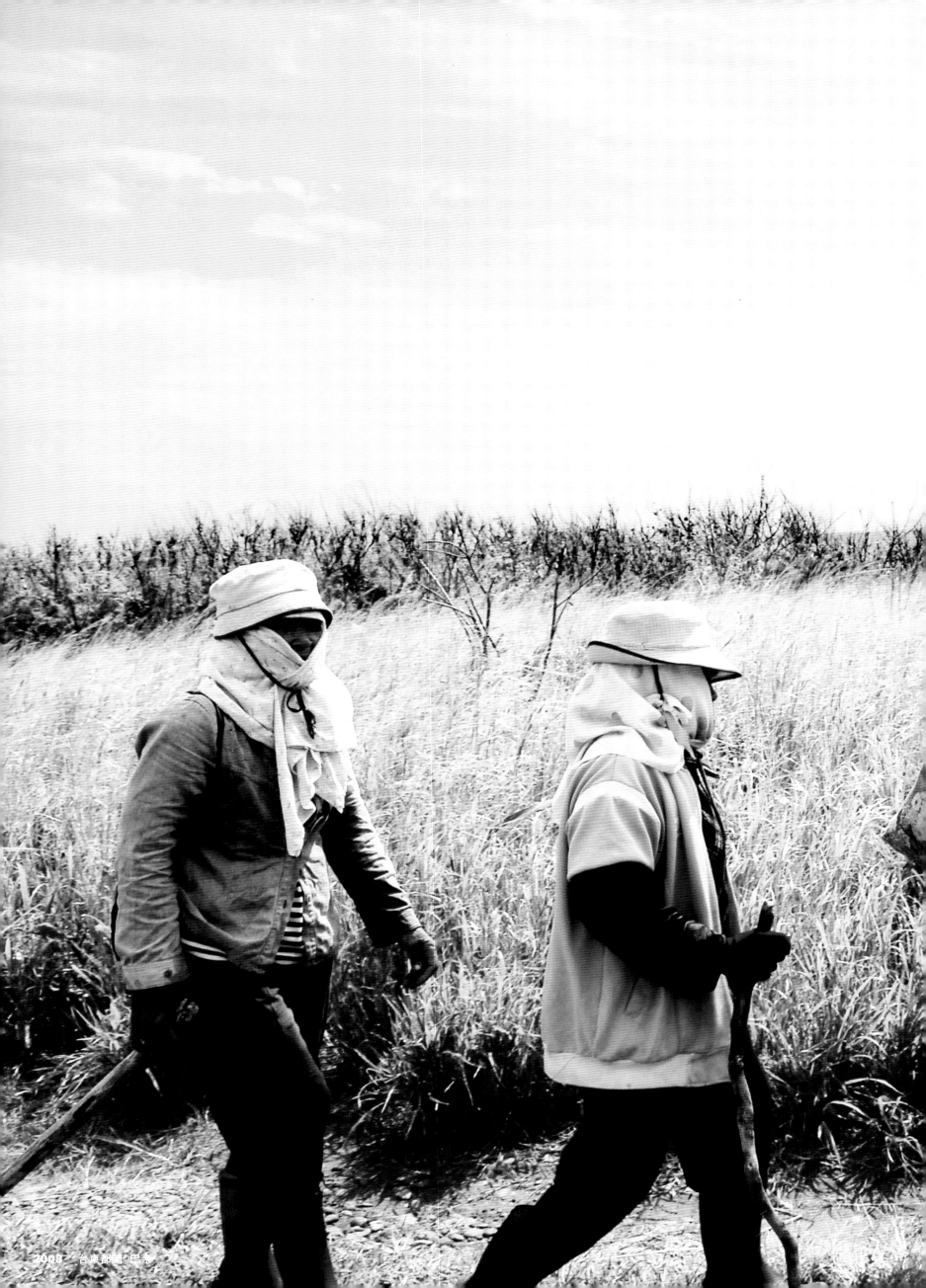
2008　台東都蘭·巴奈

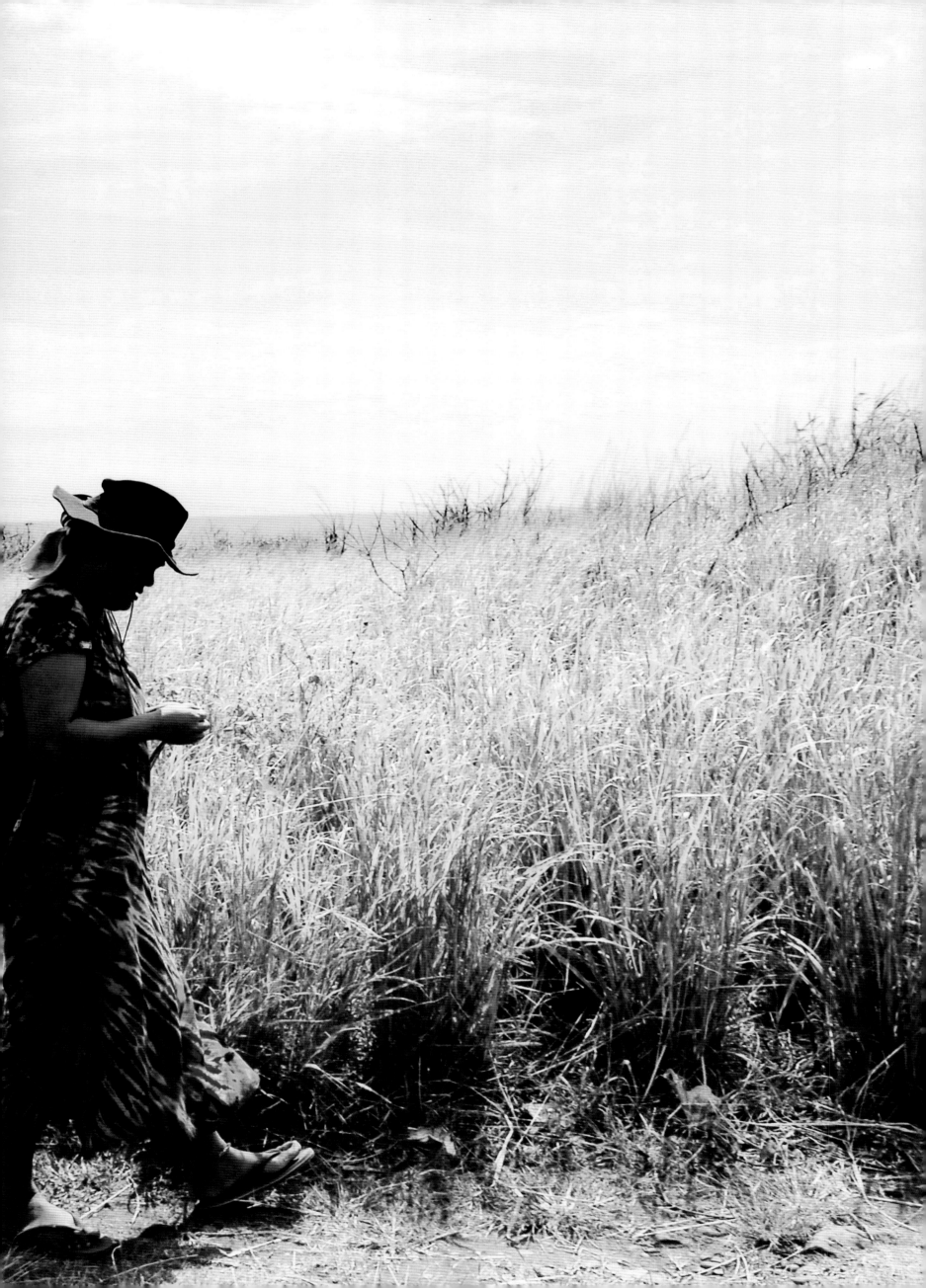

給你們

這是我 17 年的攝影生活紀錄，寫下這些文字的同時，才驚覺時間過得好快，就像眨了一下眼睛。

我沒有什麼神聖的使命與包袱，當然也沒有預期會有什麼樣的結果。對我而言，這是一個個交朋友的過程。現在，我覺得我已經得到全世界最好的禮物，就是這些令我著迷的人的情緒與姿態，當然我自己也有，我永遠都會記得那些相處的片段，他們就像星星一樣閃耀，再閃耀！

國家圖書館出版品預行編目（CIP）資料

原來 我不是攝影師　From the ground to the stars
／陳建維著 . -- 初版 . -- 臺北市：遠流，2013.10
　　面；　公分 . -- YLK59
ISBN 978-957-32-7275-5（平裝）

　　　　　　1. 攝影集
958.33　　　　　　　　　　102017524

原來 我不是攝影師　　From the ground to the stars

● 策劃出版　夏天大衛企業有限公司　●作者／陳建維　●中文書名命名／蕭青陽　●視覺設計／李府

● 編輯製作　遠流出版事業股份有限公司　●出版四部總編輯暨總監／曾文娟　●資深副主編／李麗玲　●企劃／王紀友

● 發行人／王榮文　●出版發行／遠流出版事業股份有限公司　　　　　　　　　　　　　　　　　　　　　　　　YLK59
● 地址／台北市 100 南昌路 2 段 81 號 6 樓　●客服電話／02-2392-6899　●傳真／02-2392-6658　●郵撥／0189456-1
● 著作權顧問／蕭雄淋律師　●法律顧問／董安丹律師　●輸出印刷／永暘彩色印刷有限公司

● 2013 年 10 月 1 日初版一刷　●行政院新聞局局版臺業字第 1295 號　●定價 新台幣 2000 元（缺頁或破損的書，請寄回更換）
● 有著作權‧侵害必究（Printed in Taiwan）　● ISBN 978-957-32-7275-5
● 遠流博識網 http://www.ylib.com　E-mail ylib@ylib.com
● 夏天大衛 http://summerdavid.wix.com/home　E-mail spdc0207@gmail.com

● 特別感謝：藝拓國際股份有限公司